AUGUSTE VITU

LES MILLE ET UNE NUITS
DU THÉATRE

Quatrième série.

DEUXIÈME ÉDITION

PARIS
PAUL OLLENDORFF, ÉDITEUR
28 *bis*, RUE DE RICHELIEU, 28 *bis*

1887
Tous droits réservés

IL A ÉTÉ TIRÉ A PART

10 exemplaires sur papier de Hollande
numérotés à la presse (1 à 10).

LES

MILLE ET UNE NUITS

DU THÉATRE

DU MÊME AUTEUR

Les Mille et une Nuits du Théatre, 1^{re} série, 1 vol. gr. in-18. 3 fr. 50.
Les Mille et une Nuits du Théatre, 2^e série, 1 vol. gr. in-18. 3 fr. 50.
Les Mille et une Nuits du Théatre, 3^e série, 1 vol. gr. in-18. 3 fr. 50.

LES MILLE ET UNE NUITS

DU THÉATRE

CCCIX

Comédie-Française. 17 septembre 1875.

Reprise du PHILOSOPHE SANS LE SAVOIR
Comédie en cinq actes en prose, par Sedaine.

LES PRÉCIEUSES RIDICULES
M^{lle} Jeanne Samary.

Deux opinions très différentes se sont juxtaposées ce soir et ne se sont un instant confondues dans une commune émotion qu'au cinquième acte du *Philosophe sans le savoir*. Les jeunes gens déclaraient qu'ils n'avaient rien vu de si ennuyeux depuis la reprise de *Turcaret*, et ne se laissaient pas convaincre par les raisonnements des connaisseurs.

Cette injustice des jeunes gens envers une œuvre dont je m'efforcerai de fixer tout à l'heure le vrai mérite, s'explique dans une certaine mesure; car nulle pièce n'a plus vieilli que *le Philosophe sans le savoir* dans toutes les parties qui ne sont pas de pur sentiment. Les considérations auxquelles Sedaine s'abandonne sur le mérite comparé de la noblesse et du négoce offraient sans doute un intérêt pressant aux contemporains de Jean-Jacques Rousseau et de l'abbé

Raynal; elles ne constituent pour l'homme du dix-neuvième siècle qu'un fastidieux hors-d'œuvre. De même, le personnage de la marquise, sœur de Vanderk, qui a toujours passé pour une caricature exagérée, semble aujourd'hui le portrait d'une folle.

Ainsi, une bonne moitié de la pièce est atteinte de vétusté.

Quelques défauts plus sérieux, et qui frappèrent la critique il y a cent dix ans comme aujourd'hui, s'attaquent aux meilleurs endroits et contraignent le spectateur à se révolter contre son propre plaisir. Le dénouement par exemple, ce dénouement qui produit tant d'effet, est amené de la manière la plus absurde. Comment Antoine ose-t-il annoncer à un père la mort de son fils, non seulement sans en être sûr, mais sans autre présomption du fait que d'avoir vu un chapeau sauter en l'air? Mais ces taches, qui ne sont pas petites, disparaissent à mon gré devant la création du délicieux personnage de Victorine; c'est lui qui donne la vie et la durée au *Philosophe sans le savoir;* un raisonneur à la Diderot, un rêveur à la Bernardin de Saint-Pierre pouvait à la rigueur construire le personnage un peu artificiel de M. Vanderk; le génie seul a pu trouver et faire battre le cœur de Victorine, cette troisième grâce de l'Art dramatique français, qui procède de l'Agnès et fait pressentir la Rosine.

L'interprétation du *Philosophe sans le savoir* est excellente dans son ensemble; un peu incertaine pendant les premiers actes, elle a pris au cinquième une cohésion et une vigueur qui ont abouti à un véritable succès de larmes. Ce n'est pas que M. Maubant, M. Vanderk le père, possède le don de la sensibilité proprement dite; mais il a l'intelligence, l'autorité, la science, et, contrairement à l'opinion du poète, *si vis me flere*, il m'a fait pleurer sans pleurer lui-même.

M^mes Provost-Ponsin et Guyon, MM. Prudhon, Talbot, Charpentier, tiennent avec distinction de tout petits rôles. J'adresse tous mes compliments à M. Laroche, qui rend supérieurement le personnage de Vanderk fils : il lui donne un mélange de fougue juvénile et de soumission filiale finement observées et délicatement rendues.

M. Barré est un Antoine excellent, qu'on a beaucoup et justement applaudi.

Une grande part du succès de cette reprise revient à M^lle Blanche Baretta, qui a produit une impression extraordinaire au cinquième acte, d'abord lorsqu'elle pousse un cri en apprenant la mort supposée du fils Vanderk, ensuite lorsqu'elle aperçoit le mort ressuscité. Ces effets-là sont-ils bien ceux qu'avait conçus Sedaine ? Je n'oserais en répondre. J'avais rêvé une Victorine plus contenue, moins jeune première de drame, plutôt une ingénue de Greuze, et même une fillette de Chardin, laissant deviner les palpitations secrètes d'un chaste amour, mais ne les trahissant pas en des éclats passionnés, qui sortent du ton de cette composition harmonieuse.

Je ne sais au juste comment M^lle Doligny, qui créa le rôle de Victorine, jouait la scène à laquelle je viens de faire allusion ; mais je m'en fais une idée par les gravures du temps, où l'on voit Vanderk père embrasser son fils pendant que Victorine croise ses mains avec une joie enfantine et sourit doucement. Nous voilà bien loin de l'évanouissement par lequel M^lle Baretta a voulu marquer les transports de Victorine.

Combien j'aime mieux son geste si naturel et si vrai quand elle se jette au cou de son père, et fait taire le vieil Antoine en le couvrant de baisers ! Là nous avons retrouvé M^lle Baretta dans toute sa grâce mutine, et dans la spontanéité de cette vive intelli-

gence, qui a déjà marqué sa place aux premiers rangs de la Comédie-Française.

On sait que la grande scène du troisième acte a été jouée hier telle que Sedaine l'avait écrite de premier jet et telle qu'il l'imprima en variante dans l'édition de 1765 et 1766. Eh bien! à mon avis, c'est la censure qui avait raison, même au point de vue de l'art, contre l'auteur dramatique. Certes, M. Vanderk approuvant le duel de son fils et lui fournissant des lettres de crédit pour fuir en cas de malheur, est aussi philosophe que possible; mais M. Vanderk s'opposant au duel et s'efforçant de le conjurer était plus père.

Ajoutons que le rétablissement de la première version a dû être acheté par quelques suppressions qui altèrent en d'autres points la pensée de Sedaine, par exemple le passage où M. Vanderk père qualifiait le duel d'assassinat.

Au *Philosophe sans le savoir* a succédé une joyeuse représentation des *Précieuses ridicules*, où M. Coquelin est positivement étourdissant. Mlle Samary dans le rôle de Madelon m'a paru un peu écolière; elle souligne tout, et trop.

A propos des *Précieuses ridicules*, il me reste à formuler une requête qui, je l'espère, sera prise en considération par l'administrateur général de la Comédie-Française. M. Perrin vient de montrer sa sollicitude pour Sedaine; je l'adjure de se laisser attendrir en faveur de Molière. Les distances gardées, j'estime que si la prose de Sedaine mérite des égards, celle de Molière est digne de respect.

Il me suffira donc de signaler à l'animadversion de M. Emile Perrien les altérations répréhensibles qu'on inflige au dénoûment des *Précieuses ridicules*. Refaire ce chef-d'œuvre, toucher à ce style qui verse sur le bon sens les feux étincelants de la fantaisie, voilà certes une témérité bien grande. Je ne recherche pas qui doit

en porter la responsabilité, je constate seulement l'outrage.

Tout le monde a vu ce soir que Gorgibus, après avoir battu les violons, sort de scène avec ses nièces, en leur criant : « Allez vous cacher, vilaines, allez vous cacher ! » Les deux valets restent seuls, et Mascarille dit à Jodelet : « Allons, camarade, allons chercher fortune autre part ; je vois bien qu'on n'aime ici que la vaine apparence et qu'on n'y considère point la vertu toute nue. » Sur quoi le rideau tombe.

Eh bien ! la fin des *Précieuses ridicules* est tout autre dans le texte original de Molière, sans distinction d'éditions.

Ce sont les valets qui sortent sur ces mots : « la vérité toute nue », laissant en scène Gorgibus, ses nièces et les violons, et voici la dernière scène tout entière :

« *Les violons*. Monsieur, nous entendons que vous nous contentiez, à leur défaut, pour ce que nous avons joué ici.

« *Gorgibus* (les battant). Oui, oui, je vais vous contenter, et voici la monnaie dont je vais vous payer. Et vous, pendardes, je ne sais qui me tient que je ne vous en fasse autant ; nous allons servir de fable et de risée à tout le monde, et voilà ce que vous vous êtes attiré par vos extravagances. Allez vous cacher, vilaines ! allez vous cacher *pour jamais ! Et vous qui êtes cause de leurs folies, sottes billevesées, pernicieux amusements des esprits oisifs, romans, vers, chansons, sonnets et sonnettes, puissiez-vous être à tous les diables !* »

Tout ce que je viens d'écrire est supprimé par les Comédiens français. De quel droit ? Dans quel but ? Les paroles de Gorgibus sont la conclusion nette, claire et sensée, d'une satire contre les précieuses ; telle est l'impression sous laquelle Molière a voulu renvoyer le spectateur. La mutilation exercée sur le

dénouement des *Précieuses* s'aggrave ainsi de tout le poids d'un contre-sens.

« Allez vous cacher, vilaines, allez vous cacher ! » est une tournure plate. « Allez vous cacher, vilaines, « allez vous cacher pour jamais ! » est une tournure éloquente, une apostrophe prophétique devant laquelle disparurent en effet les précieuses, fausses ou vraies. Une phrase de Molière fait partie du domaine littéraire au même titre qu'un vers de Racine, et doit jouir de la même inviolabilité.

Il y a quelque temps déjà que ces misérables changements ont été introduits dans le dénouement des *Précieuses;* toutefois je ne crois pas qu'ils remontent au-delà d'une dizaine d'années tout au plus. L'abus n'est pas encore assez ancien pour être couvert par la prescription, et je compte sur l'appui de mes confrères de toute la presse pour obtenir qu'il ne se perpétue pas un jour de plus [1].

CCCX

Théâtre Cluny. 18 septembre 1875.

Reprise de la CHAMBRE ARDENTE

Drame en cinq actes, par Mélesville et Bayard.

L'héroïne du vieux mélodrame que le Théâtre Cluny reprenait ce soir est la marquise de Brinvilliers, l'horrible empoisonneuse qui fut exécutée en place de Grève, le 16 juillet 1676. Cette date suffit à montrer

[1] Onze années se sont écoulées, et mes objurgations sont demeurées vaines. La Comédie-Française continue à mutiler *les Précieuses* et Molière.

le cas que faisaient Bayard et Mélesville de la vérité historique, la Chambre des poisons ou Chambre ardente devant laquelle ils traduisent la Brinvilliers n'ayant été instituée que le 7 avril 1679, pour informer contre la Voisin et ses complices. Quant à la marquise de Brinvilliers, elle avait été jugée et condamnée par le Parlement de Paris, sous la présidence de M. de Lamoignon.

Un reproche plus grave encore que d'altérer l'exactitude des faits, c'est de n'avoir su tirer aucun parti des incidents dramatiques qui fourmillent dans cette exécrable période de nos annales judiciaires. On ne saurait imaginer une pièce plus pauvrement conduite ni plus platement écrite que *la Chambre ardente*. Que deux hommes de talent tels que Mélesville et Bayard soient un jour descendus à ce degré de médiocrité défaillante, c'est ce qu'on ne conçoit vraiment pas.

Le rôle de la marquise de Brinvilliers, créé à la Porte-Saint-Martin par M^{lle} Georges, est tenu à Cluny par M^{me} Jeanne Douard. Pas de comparaison, n'est-ce pas? M. Chelles, qui débutait dans le rôle du chevalier de Sainte-Croix, mérite quelque attention; il a le débit juste, une bonne voix, et paraît intelligent. M^{lle} Lauriane joue avec conviction l'innocente fille de l'infâme marquise.

CCCXI

Gymnase. 20 septembre 1875.

LA DAME AUX CAMÉLIAS

M^{lle} Tallandiera. — M. Worms.

M^{lle} Tallandiera a de la volonté, du courage, de la persévérance, tout ce qu'il faut, le talent excepté,

pour lasser et finalement désarmer la critique. Mais des expériences comme celle qu'elle a tentée hier l'éloignent du but, bien loin de l'y conduire. De tous les rôles qui s'offraient à elle, Marguerite Gautier est celui qui lui convenait le moins ; elle y a échoué aussi complètement que dans celui de la princesse Georges, et cela pour les mêmes raisons. Placées aux extrémités de l'échelle sociale, la princesse et la courtisane ont ce trait commun que, dans la pensée de leur créateur, elles sont également séduisantes et charmantes. Si Marguerite Gautier n'est pas une sirène, si la honte de sa condition ne se voile pas aux regards sous les prestiges de l'ange déchu, l'amour d'Armand Duval devient une impossibilité morale ou bien une exception monstrueuse et repoussante.

Personne n'oublie ce que fut Mme Doche, femme du monde et grande dame jusqu'au bout des doigts, dans ce rôle de Marguerite Gautier, qu'elle poétisa par sa suprême élégance ; Blanche Pierson après Mme Doche, avait maintenu la tradition de ce rôle éclatant et trompeur ; transfigurée par l'art lyrique, Marguerite Gautier, sous le nom de Violetta, a eu pour interprètes la jeunesse rayonnante de Mlles Piccolomini, Adelina Patti et Christine Nilsson. Armand Duval ne perdait rien à ces transformations successives ; au contraire, sa folle passion y trouvait son ennoblissement sinon son excuse.

Si Mlle Tallandiera avait mûrement réfléchi aux obligations que lui imposaient ces souvenirs demeurés chers au public, elle lui aurait épargné l'impression fâcheuse qu'ont produite sa première entrée et sa tenue pendant les deux premiers actes de la pièce. Car, j'en suis bien convaincu, c'est par l'effet d'un calcul, et non par un entraînement instinctif que Marguerite Gautier s'est présentée à nous avec la démarche provocante et le geste hardi qui ont découvert, plus

qu'on ne l'avait jamais osé faire, la nudité de *la Dame aux Camélias*. M⁽ˡˡᵉ⁾ Tallandiera avait voulu, je suppose, ménager un contraste, qui fît mieux sentir, par la suite, la révolution qui s'opère chez la fille perdue ramenée à l'amour vrai.

Pure chimère, d'ailleurs, que ce retour, dont Alexandre Dumas lui-même doit être aujourd'hui bien désabusé. Il y croyait, il y a vingt-cinq ans, car *la Dame aux Camélias* n'est pas seulement une œuvre de jeunesse, c'est une œuvre sincère. L'auteur se laissa pour ainsi dire entraîner par le type qu'il venait de jeter vivant et palpitant sur la scène ; il voulait montrer la courtisane saisie d'un amour vrai qui la mène jusqu'au sacrifice ; mais ce sacrifice, comment l'accomplit-elle ? En se replongeant jusqu'aux épaules dans le bourbier de la prostitution : la seule et triste issue à laquelle ne se résignerait jamais une femme vraiment aimante, qui, chrétienne, choisirait le cloître, ou, païenne, le suicide.

Les derniers actes de la pièce ont été plus favorables à M⁽ˡˡᵉ⁾ Tallandiera, qui s'est efforcée d'adoucir l'insoutenable âpreté de ses premiers effets. D'un excès d'audace, elle arrivait insensiblement à une sorte de timidité moutonnière. Entre ce faux point de départ et ce faux point d'arrivée, elle ne nous a pas fourni une seule occasion d'entrevoir la vraie Marguerite Gautier.

Heureusement pour *la Dame aux Camélias* et pour le Gymnase, M. Worms, qui reparaissait dans le rôle d'Armand Duval, a vaillamment réparé le désastre.

Sous un extérieur un peu froid et un peu triste, M. Worms cache une sensibilité, une fougue et une passion qui ont enlevé la salle. Le jeu de M. Worms est sobre, son geste mesuré et sa diction juste. Il possède surtout ce qui manque le plus à M⁽ˡˡᵉ⁾ Tallandiera,

une voix sonore, vibrante et sympathique qui rappelle celle de M. Delaunay.

L'entourage de Marguerite Gautier et d'Armand Duval est assez médiocre ; on a ri du pardessus de M. de Warville, et l'on n'a pas ri des lazzis de M. de Saint-Gaudens, qui auraient peut-être beaucoup de succès dans les baraques de la foire de Saint-Cloud.

CCCXII

Salle Ventadour. 2 octobre 1875.

OTELLO

M. Ernesto Rossi.

Il y a bientôt dix ans — c'était le 29 mai 1866 — que M. Ernesto Rossi révéla sa personnalité tragique au public parisien. Ce tragédien était alors dans la fleur de sa jeunesse, mais je doute qu'il possédât la profondeur et la science dont il a fait preuve hier soir dans l'unique représentation d'*Othello* qui nous a été offerte avant le départ de la compagnie italienne pour New-York.

Si grand qu'ait été le succès de M. Ernesto Rossi, il faut qu'il se résigne à le partager avec Shakespeare. Le public français ne connaît guère *Othello* que d'après les imitations bâtardes et inconscientes, telles que la tragédie de Ducis, et surtout d'après le libretto sur lequel Rossini jeta les flots de pourpre de ses mélodies enflammées. Le marquis Berio « aussi aimable », dit Stendhal, « comme homme de société qu'il était privé « de talents comme poète » ne s'était donné d'autre

tâche que d'extraire de la tragédie de Shakespeare sept à huit situations dramatiques ou musicales ; on en aurait aussi bien fait un ballet. Ce fut l'avis de l'illustre Viganò, qui ne doutant de rien, en sa qualité de chorégraphe, ne résista pas au plaisir de faire mimer la jalousie du Maure et la perfidie d'Iago.

Mais, dans ses résumés infidèles, qui conservent les gestes et suppriment la pensée, que devient Shakespeare, c'est-à-dire l'analyste du cœur humain et le peintre de la jalousie ?

Le grand mérite de la traduction italienne faite par M. Giulio Carcano, c'est qu'elle suit pas à pas la tragédie anglaise et la reproduit vers pour vers. La poétique italienne se prête à ces reproductions presque serviles et d'autant plus méritantes. L'endécasyllabe italien ne diffère en rien d'essentiel du mètre employé par Shakespeare; soustraits à 'a contrainte de la rime, le vers italien et le vers anglais se déroulent uniquement sur une alternance d'accents et de repos difficile à saisir pour une oreille étrangère, mais qui se prête merveilleusement, dans son apparente et délicate facilité, à l'expression de tous les sentiments humains, et passe sans effort de la simplicité la plus familière à l'éloquence des passions tumultueuses.

Une seule et courte citation permettra de constater la fidélité de la reproduction, pour ainsi dire galvanoplastique, du texte anglais en italien. C'est l'entrée d'Othello, tenant sa lampe, et prêt à accomplir le meurtre : « Voilà la cause, voilà la cause, ô mon âme! « Que je ne la nomme pas devant vous, chastes étoiles! « Voilà la cause ! » Telle est la version littérale, avec laquelle on ne saurait construire l'ombre d'un vers français, de ces deux vers de Shakespeare :

>It is the cause, it is the cause, my soul !
>Let me not name it to you, you chaste stars !
>It is the cause.

Ce que l'italien rend ainsi mot pour mot :

> Alma mia, la cagione e questa, e questa !
> Ch'io non la dica a voi, pudiche stelle !
> E questa la cagione...

C'est donc Skakespeare lui-même qui nous parlait dans la langue harmonieuse de M. Carcano, et, sauf une ou deux coupures qui ne semblent pas justifiées, le meurtre de Rodrigue par exemple, on peut dire que le chef-d'œuvre nous apparaissait ce soir dans son intégrité. L'impression qu'il a produite, même sur la portion du public qui n'entendait qu'imparfaitement la langue italienne, a été assez profonde pour justifier l'opinion de Johnson, qui considérait Othello comme une des pièces les plus régulières et les plus parfaites qui fussent sorties du cerveau de Shakespeare.

Les acteurs italiens s'efforçaient d'ailleurs, avec un zèle infini, d'entrer dans la pensée du poète et l'on a remarqué à quel point leur jeu libre, simple et varié se rapprochait du jeu des acteurs anglais les plus renommés pour l'exactitude de leur interprétation shakespearienne.

M. Ernesto Rossi, je n'hésite pas à le dire, est un des plus grands acteurs que j'aie jamais entendus. Il compose le rôle d'Othello avec une largeur et une science au-dessus de tout éloge. Le goût français, goût pur, je le reconnais, mais un peu étroit et exclusif, lui reprocherait peut-être quelque maniérisme, quelque affectation de roucoulement dans ses premières scènes avec Desdemona, comme aussi l'audace d'une sortie :

> ... Desdemona, n'andiamo !

qui révèle, avec une sorte de naïve impudeur, les impatiences de l'amour sensuel.

Mais M. Rossi répondrait sans doute à ces critiques qu'il a voulu marquer par une exagération voulue, les extases amoureuses d'Othello, pour donner plus de force et de vérité à ses fureurs jalouses.

Une fois entré dans la peinture des angoisses d'Othello, M. Rossi se tranforme; sa physionomie traduit avec un relief extraordinaire les effets intérieurs du poison que lui ont distillé les calomnies d'Iago. Il faut le voir lorsque, saisi d'un doute subit, il se jette sur le traître, lui serre la gorge, le renverse sous son genou, et lui dit ces paroles terribles : « Si « tu lui as infligé à elle la calomnie, à moi la torture, « n'essaye plus jamais de prier ni d'avoir des remords; « entasse crime sur crime ; fais des actions dont le « ciel s'attriste et dont le monde s'effraye, car tu ne « saurais rien faire de plus terrible pour ta damna- « tion. » Je ne crois pas que la terreur, au théâtre, puisse aller plus loin ; j'ai eu, dans un éclair, la vision d'un homme furieux qui allait en tuer un autre, et, à ce moment, plus qu'à aucun autre du drame, j'ai senti que Rossi était un artiste de premier ordre, tel que la France serait fière d'en posséder un en ce moment.

S'il me fallait trouver une ressemblance entre Rossi et quelqu'une de nos anciennes gloires dramatiques, je dirais qu'il rappelle Laferrière dans les passages de tendresse et de passion, et Frédérick Lemaitre dans les autres actions du rôle. C'est ainsi qu'au moment où Othello, après le meurtre de Desdemona, découvre la trahison d'Iago et s'écrie : « Il n'y a donc plus de foudre dans le ciel ? »

Non ha più il ciel ! la folgore a che giova ?

Rossi a lancé cette exclamation désespérée d'un seul trait de voix ascendante et avec cet accent fulgu-

rant que je n'ai jamais connu qu'à Frédérick s'écriant dans *Ruy Blas* :

Je crois que vous venez d'insulter votre reine.

A partir du troisième acte, le succès de la troupe italienne, jusque-là marqué au coin de la bienveillance et de la sympathie, a pris les proportions d'un triomphe : Rossi a été rappelé deux ou trois fois après chaque acte par une salle qui ne contenait pas de claqueurs, et avec lui M. Brizzi, excellent dans le rôle de Iago. Mlle Cattaneo avait d'abord paru un peu pensionnaire dans le rôle de Desdemona; mais on se trompait sur son compte; cette petite personne a déployé une incroyable vigueur dans sa lutte désespérée contre le More, dans la scène de l'assassinat, rendue avec la réalité la plus simple et la plus effrayante. Car, c'est le mérite de cette compagnie italienne, elle n'est pas guindée, elle ne déclame pas, elle n'a pas l'air de jouer; chaque personnage réplique avec impétuosité et sans prendre de *temps;* le dialogue va, vient, se croise et rebondit avec toute la fougue qui convient à des êtres humains entraînés par la passion.

C'est un art un peu étranger à nos habitudes, et qui manque parfois de *decorum*. Mais, avec M. Rossi, il atteint à la grandeur et touche le but que ce pédant d'Aristote assignait aux passions tragiques ; et, puisqu'il nous a fait passer une admirable soirée, qui n'aura pas de lendemain, applaudissons sans réserve les artistes italiens qui vont nous quitter sans nous avoir donné le temps de leur souhaiter la bienvenue.

CCCXIII

Chateau-d'Eau. 4 octobre 1875.

PIF-PAF

Féerie en quatre actes, par MM. Clairville, Montréal et Blondeau.

> Demain, c'est le sapin du trône :
> Aujourd'hui c'en est le velours.

Aujourd'hui, c'était Shakespeare et Ernesto Rossi, le velours du siège où s'assied le critique fier de son sacerdoce ; demain nous réservait *Pif-Paf* avec MM. Thomasse et Gobin. Ah! qu'il est dur, le sapin du Château-d'Eau, surtout lorsqu'on occupe le fauteuil d'orchestre n° 9, rembourré de noyaux de pêche! Heureux les réservistes qui couchaient sur la terre nue ; ils ne connaissaient pas leur bonheur!

Quant à vous rendre compte de *Pif-Paf*, je ne saurais. La pièce est marquée au coin de la platitude la mieux nivelée. Je vous citerai cependant deux mots, qui vous donneront une idée des autres, je veux dire des moins bons.

La femme du paysan Guillaume est changée en pie : — « Ah! s'écrie le rustre, ma femme est en pie ; « tant mieux! Tant pis! tant mieux! » Et cela se répète indéfiniment avec accompagnement de cymbales.

Deuxième mot. Diverses princesses infortunées sont renfermées par l'enchanteur Krik-Krok dans une tour inaccessible. « — Ma tour ne craint rien », dit ce faiseur de tours ; « elle est en briques de première « qualité. — Eh bien! » répond la fée aux Noix (*sic*), « puisqu'elle est en *briques*, qu'elle soit en *brick* tout

« à fait », et la tour se change en un brick naviguant sur une mer orageuse.

Telles sont les fusées tirées par l'esprit français dans la soirée du 4 octobre pour célébrer la réouverture du Château-d'Eau, en présence de M. Laboulaye, membre de l'Assemblée nationale, membre de l'Institut et professeur au Collège de France.

Que venait faire l'un des parrains de notre République révisable au milieu du public des premières représentations, surpris, charmé et pour ainsi dire confus d'un pareil voisinage?

Il paraît que la donnée première de *Pif-Paf*, tel que l'avaient écrit MM. Blondeau et Montréal avant que M. Clairville eût refait la pièce à sa guise, était empruntée à un conte du même nom, dû à la plume de M. Laboulaye. Ce n'est pas, du reste, la seule excursion que M. Laboulaye ait faite sur le domaine de Perrault et de M{me} d'Aulnoy. Sous une forme assez vive et assez piquante, M. Laboulaye publia en 1867, au *Journal des Débats*, une fantaisie féerique intitulée : *le Prince Caniche*, qui n'était au fond qu'un pamphlet virulent contre l'idée monarchique, et surtout une excitation au désarmement, une atteinte systématique à l'esprit militaire qui défend les nations mieux encore que les baïonnettes. « Malédiction sur les rois ! Malé-
« diction sur les courtisans ! Malédiction sur les
« armées ! » Tel est le triple cri que faisait entendre en 1867 (éd. de 1873, p. 67) l'excellent et placide professeur de législation politique au Collège de France, le même qui, peu de mois auparavant, plaçait dans la bouche d'un bonze chinois cette définition peu flattée de nos compatriotes : « Dans la figure du Saxon, il y a
« du taureau et du loup; dans la tienne, il y a du
« singe et du chien. Tu as peur de la liberté; tu par-
« les de ce que tu ne sais pas, et tu fais des phrases.
« Tu es un Français. » (*Paris en Amérique*, p. 169.)

Certes, je ne rends pas l'honorable M. Laboulaye responsable des calembredaines de *Pif-Paf*, mais il en garde cependant sa petite part, qui a failli devenir fort grosse, comme vous l'allez voir. Le paysan devenu roi raconte qu'il a proposé à un monarque voisin, qui venait de lui déclarer la guerre, de se couper la gorge avec lui, en combat singulier, « afin, « dit-il, de ménager le sang de tant de braves gens, « que nos querelles ne regardent pas ».

Là-dessus, de furieuses salves d'applaudissements éclatent dans les galeries supérieures, où les gens de la claque trônent pêle-mêle avec le peuple souverain. La masse du public reste froide. La claque veut poursuivre son avantage; elle crie *bis!* Cette fois, des *chut* énergiques se font entendre; l'acteur a le bons sens d'y déférer, et l'incident est clos.

Mais n'admirez-vous pas l'à-propos de ces manifestations anti-militaires, et, par conséquent, anti-nationales, juste au moment où la France assiste avec un légitime orgueil à la reconstitution de son armée? N'insistons pas, le sujet est trop brûlant. Espérons seulement que le citoyen chef de claque du théâtre du Château-d'Eau — *dux Romanorum* — saura réfréner le zèle de ses auxiliaires.

Mais l'étonnant et l'admirable en tout ceci, c'est que M. Clairville et ses collaborateurs, en croyant livrer à la risée publique la monarchie et les monarques, n'ont fait que copier, bien involontairement, un trait caractéristique de la vie de Louis le Gros, ce grand roi qui mit en fuite les Allemands rien qu'en leur montrant ses étendards. Car, dès le xiie siècle, il y avait pour nous une question allemande, qui fut débattue à Bouvines, avant Iéna et avant Sedan.

Voici le fait. Dans le courant de l'année 1109, l'armée française et l'armée anglaise se trouvèrent en présence à Néaufle, sur la rivière d'Epte, dans le Vexin

français. Louis le Gros fit proposer à Henri Ier, roi d'Angleterre, de vider leur différend par un combat singulier, de roi à roi, pour épargner le sang de leurs sujets. « La fatigue du combat, disait le roi de France, « doit être pour celui qui recueillera l'honneur d'avoir « vaincu et soutenu la vérité. » Telles furent les paroles de Louis le Gros, d'après le récit de Suger, traduit par M. Guizot. Le roi d'Angleterre refusa le cartel, livra la bataille et la perdit.

Convenons que Louis le Gros avait du bon, puisque, à défaut du roi d'Angleterre, il a eu l'honneur de se rencontrer, à sept cent soixante-six ans de distance, avec MM. Clairville, Blondeau et Montréal, peut-être même avec l'honorable M. Laboulaye. En cette singulière occurrence, qui réunit des noms si disparates et qui évoque les grands souvenirs de nos vieilles annales à propos d'une farce dépourvue de sel, on peut affirmer que, parmi les gens qui pensent, les rieurs ne seront pas contre la monarchie, et que, dans l'autre camp, l'esprit et le bon sens ne se trouvent pas du côté des rieurs.

Et si nous passons maintenant de Louis le Gros à Mlle Atala Massue, nous reconnaîtrons en cette jeune personne une actrice qui a l'habitude de la scène et qui manie avec dextérité une voix mal posée.

CCCXIV

Comédie Française. 6 octobre 1875.

Reprise d'OSCAR ou LE MARI QUI TROMPE SA FEMME

Comédie en trois actes en prose, par Scribe
et Charles Duveyrier.

De même que les vins de Médoc se divisent en vins

des côtes, bourgeois et paysans, de même on peut distinguer dans l'œuvre immense de Scribe un premier, un second et un troisième crus, très dissemblables entre eux par la saveur et le bouquet. Le meilleur Scribe, c'est le Scribe d'*Une Chaîne*, de *la Camaraderie*, de *Bertrand et Raton*. Il semble que la collaboration ait agi, sur les produits de sa fertile intelligence comme les coupages sur le vin naturel. *Oscar ou le mari qui trompe sa femme* appartient, selon moi, aux qualités inférieures. C'est du Scribe à quinze sous.

Qu'on ne dise pas que la pièce a vieilli. La vérité est qu'elle est née vieille, et qu'elle n'était pas plus fraîche en 1842 qu'aujourd'hui. Le moyen d'être neuf avec une situation qui pouvait passer pour usée, le jour où Beaumarchais s'en servit pour confondre Almaviva aux yeux de la comtesse triomphante !

Encore Beaumarchais, relativement modeste, n'a-t-il illustré l'aventure du pavillon que d'un simple baiser; mais les choses sont allées beaucoup plus loin entre M. et Mme Oscar; et voilà qui gâte, plus qu'on ne le croirait, le médiocre plaisir que peut donner la pièce. Les soupçons, successivement portés sur Mlle Athénaïs, la pupille d'Oscar, et sur Manette, la servante de la maison, salissent tous les personnages l'un après l'autre, même ceux qu'on ne voit pas; Mme Oscar elle-même doit s'avouer qu'elle a joué, en tout bien tout honneur, un rôle assez pénible pour la pudeur d'une honnête femme et bien peu conciliable avec la dignité du mariage.

Le premier acte, j'en conviens, est amusant; mais, tout le long des deux autres actes, la situation se répète sans se renouveler, à la façon de ces petits filets de cristal au moyen desquels on imite l'eau courante par un effet de trompe l'œil; on dirait qu'ils coulent, mais ils tournent seulement sur eux-mêmes.

Et comme cela est écrit! Quelle désespérante vulgarité! « J'aime surtout le café... bien chaud! parce que « le café, c'est comme les amis... il faut qu'il soit « chaud!... » Ainsi s'exprime M. Gédéon Bonnivet, inspecteur général des finances, et par conséquent ancien élève de l'Ecole polytechnique, parlant à son neveu Oscar Bonnivet, receveur général! Du reste, la suite de la phrase n'est pas moins étonnante que cet étincelant début : « Et toi, continue l'oncle Gédéon, « je ne sais pas ce que tu as... tu es glacé... tu es « stupide, tu es là comme un livre de caisse tout ou- « vert, et tu ne dis rien... »

Le mari de la portière d'Henry Monnier s'exprimerait-il autrement?

Malgré ces défauts, *Oscar* se maintient au répertoire; il y a pour cela une raison : c'est que ce genre de pièce plait aux acteurs, sinon au public. Le rôle du mari trompeur et finalement bafoué était un des meilleurs de Régnier; à ce titre il a pu séduire M. Coquelin, mais à tort; les rôles en habit moderne ne lui vont pas, il les joue en Ravel ou en Gil-Pérès, et non en premier comique du Théâtre-Français. Il y prodigue les jeux de physionomie qui tournent en grimaces et les jeux de scène qui dégénèrent en *lazzis*. Un homme du monde, dans la comédie moderne, doit faire rire par les paroles qu'il prononce et par les sentiments que ces paroles traduisent, et non par des ridicules corporels.

Mlle Samary joue avec une gaieté un peu bruyante, mais très franche, le rôle de la servante Manette, créé avec plus de finesse naïve par sa tante Augustine Brohan.

Le rôle de madame Bonnivet, échu d'origine à Mlle Denain, vient d'être repris avec beaucoup de grâce et d'intelligence par Mlle Broisat, à qui cette excursion sur le domaine des grandes coquettes a complètement réussi.

CCCXV

Théatre Ventadour. 16 octobre 1875.

AMLETO

M. Ernesto Rossi.

C'est un axiome de haute philosophie culinaire que, pour savoir si l'on a bien dîné tel jour, il faut attendre au lendemain. J'appliquerais volontiers cette formule à la vérification et au contrôle des plaisirs de l'esprit. Voulez-vous avoir la contre-épreuve de votre enthousiasme d'un soir? Attendez la seconde soirée. Une disposition bienveillante chez vous, un moment de verve heureuse chez l'artiste ont pu créer une illusion et un entraînement. Votre admiration peut se laisser surprendre une fois, mais non pas deux.

Et puis, savez-vous que dans notre monde parisien, à la fois si crédule et si sceptique, prêt à tous les engoûments en même temps que tourmenté de la peur d'être dupe, le courage de l'admiration est plus difficile à maintenir que le courage de la critique? Que de gens n'ai-je pas rencontrés, depuis le début de la troupe italienne à Ventadour qui m'ont dit d'un air entendu et en clignant de l'œil : « — Il est « vraiment si beau que cela, ce monsieur Rossi? « Avouez que vous avez un faible pour l'Italie. Moi, « j'ai vu Mme Ristori dans le temps, et je trouve « qu'on avait bien tort de l'opposer à Rachel. D'ail-« leurs, vos Italiens font trop de gestes. Et puis, « mon cher ami, Othello est un rôle qui porte son « homme ; avec de la voix, une belle prestance, un

« acteur d'une certaine intelligence s'en tirera tou-
« jours. Je crains que vous ne vous soyez *emballé.* »
Bref, on m'en a tant dit que j'en étais arrivé à me
méfier de mes sensations précédentes ; et peu s'en
fallait ce soir que M. Rossi ne me trouvât sur la dé-
fensive.

Mais, j'ai hâte de le dire, sa victoire, en ce qui me
concerne, n'en a été que plus éclatante. L'ovation qui
lui a été faite par un public d'élite place mon juge-
ment définitif sous la sauvegarde d'un verdict rendu à
l'unanimité. Et je n'hésite pas à dire, en m'appuyant
sur le témoignage même de quelques-uns de ses
émules, sinon de ses rivaux, que M. Ernest Rossi est,
à l'heure actuelle, le premier tragédien de l'Europe.
Tel, du moins, m'est-il apparu dans ce rôle colossal
d'Hamlet, qu'il maintient à la hauteur de la concep-
tion shakespearienne.

Malheureusement, il est plus facile d'affirmer qu'on
a été ému, ravi, bouleversé que de prouver qu'on a
eu raison de subir des sensations si violentes. On
peut décrire des statues, des tableaux, des sympho-
nies même ; mais comment peindre le jeu d'un acteur
qui ne vous a saisi par les entrailles qu'en faisant
parvenir à votre oreille l'expression juste d'une pensée
préexistante ?

Tout ce qu'il me suffit de dire, c'est que Rossi se
montre aussi supérieur à lui-même sous les traits du
prince de Danemark que Shakespeare s'est surpassé
dans *Hamlet,* œuvre profonde comme les eaux de la
mer infinie, comme les aspects changeants de l'âme
humaine, tourmentée par les insolubles problèmes de
la vie et de l' « au-delà ».

Quelle scène que l'apparition du spectre, visible
pour Hamlet seul, et s'interposant entre la mère
éperdue et le fils furieux ! « La terreur opprime ta
« mère ; place-toi entre elle et la commotion de son

« âme. Parle lui, Hamlet. » Ainsi, le spectre de l'époux assassiné vient au secours de l'épouse coupable menacée par son fils : fiction grandiose où la terreur le dispute à la pitié, et qui fait apparaître comme une aurore de pardon chrétien à travers les horribles ténèbres de cette cour scandinave, à peine échappée aux rêveries sanglantes du Walhalla.

C'est sur ce sommet de la tragédie shakespearienne que M. Rossi a trouvé ses plus puissantes et ses plus hautes inspirations. Il faut le voir écraser sous ses talons frémissants le portrait de Claudius, l'usurpateur félon, l'assassin incestueux; puis, fasciné par la vue du spectre, s'agenouiller comme un enfant aux pieds de sa mère, et faire enfin éclater sa démence en lui laissant voir qu'il possède toute sa raison. L'art le plus consommé, dominant, sans l'affaiblir, une verve exubérante, produit ici l'une de ces explosions qui arrachent le spectateur à lui-même, et font sentir à l'âme la plus froide qu'elle est en présence du beau.

Ce que je tiens à dire encore, c'est que M. Rossi joue supérieurement les parties calmes et ironiques du rôle, la scène de la flûte, par exemple, qu'il détaille avec infiniment de noblesse et d'esprit, mettant ainsi le sceau à ses qualités de premier ordre; car, au théâtre comme ailleurs, la force n'est un signe d'intelligence que lorsqu'elle s'allie à la finesse dans les détails.

L'entourage de M. Rossi est secondaire; mais non pas dépourvu de talent. M. Brizzi dans Claudius, M^{lle} Cattaneo dans Ophélie et M^{me} Daré dans la reine ont eu de beaux moments.

Maintenant, la compagnie italienne, sûre de la faveur du public, se renfermera-t-elle dans l'interprétation des œuvres de Shakespeare? J'espère que non. J'apprends par une lettre fort modeste que M. Rossi vient d'adresser à M. de Lauzières, l'un de mes con-

frères les plus autorisés en fait de littérature italienne, que le grand artiste hésite à jouer devant un public français *Kean* et *Ruy Blas*, ces deux rôles qui élevèrent si haut la renommée de Frédérick Lemaître. Les scrupules de M. Rossi ne me paraissent pas fondés, et seront, je l'espère, vaincus par la réponse concluante de M. de Lauzières, à laquelle je m'associe complètement.

J'ajouterai même à la consultation tout amicale de mon savant confrère une considération qui n'est pas sans intérêt. Si le succès des tragédies de Shakespeare, interprétées par des tragédiens italiens, sait attirer au théâtre Ventadour un public qui ne connaît guère ni la langue italienne ni la littérature anglaise, il est visible que des drames d'origine française ne seraient pas moins bien accueillis. La voie serait ainsi complètement ouverte aux lendemains de la compagnie italienne, tels que les prépare un autre de mes confrères, M. Laforêt, avec une constance que rien ne décourage.

M. Laforêt se propose de faire représenter des œuvres inédites, qui prouveront que le drame historique compte encore de fervents adeptes parmi nos jeunes écrivains.

CCCXVI

Comédie Française. 23 octobre 1875.

Reprise des PROJETS DE MA TANTE
Comédie en un acte en prose, par M. Henri Nicolle.

La jolie pièce d'Henri Nicolle, qui avait quitté l'affiche de la Comédie-Française depuis quelques années,

vient d'y reparaître avec une distribution nouvelle, qui lui assure une nouvelle carrière de succès. M^me E. Riquer a pris la succession de M^lle Nathalie dans le rôle si spirituellement tracé de madame Gardonnière, la tante aux projets. C'était la première fois que M^me Riquer abordait les rôles marqués. On peut trouver qu'elle s'est bien pressée ; mais la Comédie-Française profitera de cet excès de modestie. M^me E. Riquer a été fort applaudie, ainsi que M. Joumard, très plaisant dans le rôle de Duplessis, le jeune amoureux récalcitrant. M^lle Reichemberg a conservé le rôle de Cécile ; elle le joue avec cette grâce juvénile et chaste, qui est l'essence même de son talent.

Gymnase. Même soirée.

LE BARON DE VALJOLI

Comédie en quatre actes, par M. Cottinet.

S'il existait l'ombre d'un prétexte pour maintenir les claqueurs dans les théâtres, un exemple comme celui-ci suffirait à la dissiper. Comment ! ce n'est pas assez qu'on présente au public des situations inacceptables et des plaisanteries malséantes ; il faut encore que des mains salariées les soulignent et qu'on lui arrache sa dernière arme défensive : le silence !

On sait trop que le public des « premières », retenu par le coupon de « faveur » qui lui a ouvert les portes du théâtre, ne se permet jamais de marques d'improbation ; mais n'est-ce pas abuser de cette indulgence forcée que de vous infliger le bruit d'applaudissements, qui, de toute nécessité, tombent à faux,

puisque l'industrie des « chefs de claque » consiste à
« soutenir » les passages dangereux, c'est-à-dire ceux
que le public, dans sa pleine indépendance, sifflerait
vertement?

Néanmoins, la légitime sévérité du parterre a fini
par se faire jour et quelques grognements énergiques ont traduit l'impression causée par cette insanité en quatre actes qui s'appelle *le Baron de Valjoli*.

Remarquez que je dis insanité par politesse ; le
mot insalubrité rendrait mieux ma pensée.

Et cependant, d'après les informations qui me sont
arrivées de divers côtés, l'auteur ne pensait pas à
mal ; il voulait seulement écrire une bouffonnerie
bien gauloise et bien exhilarante. Il n'avait vu qu'un
sujet de grosse gaîté dans cette immonde situation
d'un père et d'un fils se disputant les faveurs d'une
baladine, et ne soupçonnait pas qu'on pût s'offusquer
d'un dénoûment où l'on voit le fils épouser la bohémienne que son père a voulu déshonorer.

L'erreur de M. Cottinet, puisque ce n'est qu'une
erreur, n'est pas rachetée par l'intérêt des détails. A
chaque scène, on se regardait comme pour se demander, de voisin à voisin, suis-je bien éveillé ? Et pour
comble, à travers ce pêle-mêle de touches criardes et
de mots inconvenants, rien de neuf ! Les réminiscences de *la Famille Benoiton* y coudoient le souvenir
du *Mari à la campagne ;* mais l'observation et la gaîté
se sont évaporées, et de la préméditation rabelaisienne, il ne subsiste qu'une insupportable grossièreté :
« — Tu es malade, dit M^{me} Carbonnel à son mari,
« je vais te faire prendre de la limonade. — Ah! tu
« veux me purger? » réplique Carbonnel, « eh bien, si
« tu m'envoies de la limonade, je la jetterai par la
« fenêtre avec celui ou celle qui me l'apportera.
« — Et... si je te l'apporte moi-même, me jetteras-tu
« par la fenêtre ? — Toi ?... Raison de plus ». Et pour

parer d'un dernier agrément ce joli dialogue, M{ll}e Sabine Carbonnel, qui n'a pas dix-huit ans, s'écrie en regardant ce père si rebelle à la limonade : « — Cinq « louis qu'il ne la prendra pas ? »

Comme étude de mœurs, *le Baron de Valjoli* nous réservait, d'ailleurs, bien d'autres surprises. Par exemple, M. Carbonnel (un banquier millionnaire), s'apercevant qu'il est l'heure de s'habiller pour dîner en ville, demande sa « cravate à pois ». Le même Carbonnel, qui, sous le faux nom du baron de Valjoli, se fait passer dans le monde interlope pour un directeur de théâtre, afin de racheter d'un ruffian italien le congé d'une chanteuse en vogue, la bohémienne Liria, donne à celle-ci des boutons en brillants. Plus tard, Liria, accueillie comme une sœur par M{me} et M{lle} Carbonnel, leur montre les boutons qu'elle tient du chef de la famille. — Et vous les avez acceptés? s'écrie M{me} Carbonnel. — J'ai cru que c'était du verre ! répond cette étonnante Liria. — Mais cela vaut vingt mille francs ! — Oh ! alors, s'écrie Liria, à la rue ! Et elle jette les boutons de vingt mille francs par la fenêtre.

La pièce marche ainsi d'extravagance en déraison jusqu'au dénoûment lamentable que j'ai déjà raconté.

A quoi bon demander compte aux acteurs de leur insuffisance dans des rôles impossibles, comme ceux de Liria et de Sabine, ridicules comme celui de M{me} Carbonnel, odieux comme celui de M. Carbonnel le père ?

S'il est vrai que la Comédie-Française ait failli jouer *le Baron de Valjoli* et ne s'en soit défaite qu'à regret en faveur du Gymnase, laissons celle-là à sa joie et celui-ci à ses remords.

CCCXVII

Théâtre Cluny. 30 octobre 1875.

LA FÉE AUX CHANSONS
Pièce en quatre actes, par M. Ernest Dubreuil.

M. Ernest Dubreuil professe un culte pour la chanson ; il a écrit quatre actes tout exprès pour défendre ce genre national, qui fit la joie de nos aïeux, contre les apôtres intolérants de la grande musique. Il est vrai que la grande musique est représentée dans *la Fée aux chansons* par un pharmacien de première classe, président de la Société philharmonique de Pithiviers. Rien n'indiquait, jusqu'ici, cette vocation musicale de la part d'une petite ville, qui, peu sensible au chant des alouettes, ne considère ce mélodieux volatile que dans ses rapports avec la confection du plus détestable des pâtés. Mais, enfin, M. Dubreuil nous assure qu'à Pithiviers on professe un culte pour Glück, pour Haëndel et même pour Wagner, et je ne suis pas en mesure de le contredire.

Donc, le pharmacien Mardoche est le père d'un jeune homme qui, sans souci de la musique sévère, écrit des chansons et même des opérettes pour les cafés-concerts.

La fureur du père s'exhale en menaces d'exhérédation. Qui maîtrisera les emportements farouches de cet apothicaire ? Une jolie fille, Mlle Nicette, qui retouche des photographies spirites et s'est rendue maîtresse dans l'art d'évoquer les esprits, fait apparaître aux yeux de Mardoche les vieilles chansons françaises, et les met en action. Nous voyons défiler

M. et M^me Denis, M^me Grégoire, M. de La Palice, Madelon Friquet, la belle Bourbonnaise, et *tutti quanti*.

Mardoche se laisse séduire et désarmer; il pardonne à son fils, et Victorin, reconnaissant, épouse la vertueuse et spirituelle Nicette.

Le cadre choisi par M. Ernest Dubreuil était assez ingénieux, sans prétendre à la nouveauté, car j'entends voltiger confusément dans ma mémoire les titres des *Chansons d'autrefois*, des *Chansons de Béranger*, des *Chansons de Désaugiers*, toutes vieilles pièces dont le rapport est évident avec *la Fée aux chansons*.

Malheureusement pour l'auteur, son plan laissait une très large place aux couplets, et le Théâtre Cluny a mis à sa disposition une troupe qui ne se compose pas précisément d'oiseaux chanteurs.

Personne ne chante d'une façon plus désagréable que M^me Lemonnier, et personne ne chante moins que M^lle Georgette Olivier si ce n'est M^lle Gouvion. Quant à M. Chelles, un jeune acteur de qui j'ai déjà signalé les dispositions sérieuses, il a tort de compromettre dans les couplets de facture une voix faite pour les éclats du drame et les pompes de la tragédie.

Le Théâtre Cluny a d'ailleurs fait quelques frais de mise en scène, et le second acte, qui représente les Porcherons, fera certainement concurrence aux pièces à spectacle du Théâtre-Miniature.

CCCXVIII

AMBIGU. 4 novembre 1875.

LA VÉNUS DE GORDES

Drame en cinq actes et sept tableaux, par M. Adolphe Belot.

Mon collaborateur Fernand de Rodays, en racon-

tant, dans sa *Gazette des Tribunaux*, le procès de la Vénus de Gordes pardevant la cour d'assises de Vaucluse, a fidèlement analysé par avance le drame que M. Adolphe Belot vient de faire représenter.

Les romanciers aiment de passion ces affaires criminelles, qui mettent à nu, devant un auditoire frémissant, les plaies secrètes de l'humanité délirante : Stendhal et Mérimée s'y délectaient, à la condition que les héros de ces batailles du poison et du poignard fussent notoirement illettrés, et qu'en eux la passion brutale éclatât toute pure. Ils appelaient cela prendre la nature sur le fait.

Eh ! sans doute, un cordonnier féroce qui éventre sa maîtresse à coups de tranchet est dans la nature ; mais tout ce qui est dans la nature doit-il entrer dans l'art ? Telle est la question. Jusqu'ici le public l'a résolue contre les *dilettanti* du réalisme. La soirée d'hier prouve qu'il ne change pas facilement d'opinion sur ce point d'esthétique.

Je me demande, d'ailleurs, si les « histoires vraies » ne sont pas les plus difficiles de toutes à transporter au théâtre, et si les dramaturges ne devraient pas se résoudre, pour leur propre avantage, à inventer, autant que possible, le sujet de leur drame. Il ne s'agit que d'exercer l'imagination à travailler dans les données de la réalité.

L'aventure réelle de ce fermier Provençal assassiné par l'amant de sa femme ne constituait pas par elle-même le sujet d'une pièce de théâtre; un coup de fusil n'est pas un drame. Il fallait donc rechercher le pourquoi, le comment, montrer à ses origines honteuses et dans son développement criminel la passion furieuse de la belle Margaï pour le maquignon Furbice. Voilà ce qu'a traité M. Adolphe Belot avec une audace sans limites, avec un talent digne d'un meilleur emploi. Voilà précisément ce qui l'a brouillé tout

de suite avec le spectateur, peu curieux d'être mis en tiers dans les amours d'un coureur de foires avec une margoton.

Trois personnages pris en dehors de la cour d'assises ont été ajoutés par M. Adolphe Belot : premièrement un valet de ferme nommé Moulinet, follement épris des charmes de sa patronne, et aussi jaloux du mari que de l'amant, avec lesquels il complète le trio de fous furieux ensorcelés par la funeste beauté de la Vénus du village de Gordes.

Deuxièmement, une vieille mendiante, un Méphistophélès en jupons, qui aime le mal pour le mal, jette Margaï dans les bras de Furbice après l'avoir mariée à Pascoul, et conseille ensuite le meurtre de celui-ci par celui-là. Ce caractère monstrueux, qui suffisait à faire sombrer la pièce, n'a été sauvé, — faut-il s'en applaudir? — que par le remarquable talent de Mlle Picard, qui en a fait tolérer l'invraisemblable abjection.

Enfin, le troisième personnage est la propre femme de Furbice, abandonnée par son mari, et livrée à la misère avec ses deux petits enfants. Grâce à Dieu, le spectateur honnête a paru respirer un instant ; l'auteur venait d'entrouvrir une issue par laquelle un peu d'air pur s'est mis à circuler à travers les miasmes. Ce caractère angélique de femme dévouée, plus mère encore qu'épouse et sacrifiant ses plus légitimes fiertés à sa tendresse pour ses enfants, est tracé d'une façon supérieure. C'est à lui qu'est venu le succès. Une ou deux scènes, dites avec autant de simplicité que de force par une jeune débutante, Mlle C. Schmidt, ont fait du troisième acte de *la Vénus de Gordes* le point culminant de la soirée.

Malheureusement, il a fallu redescendre.

Les deux derniers actes appartiennent aux régions vulgaires du mélodrame, avec le pont cassé sur le torrent et l'incendie final.

Margaï prise de remords s'empoisonne, et le beau Furbice, après avoir avoué son crime et tenté de brûler la maison de l'infortuné Pascoul, se fait casser la tête par la carabine d'un gendarme.

M. Laferrière a fait d'inutiles efforts pour sauver le personnage de Moulinet, que son amour pour l'infâme Margaï rend alternativement odieux et ridicule.

M. Paul Deshayes, ne sachant évidemment comment faire accepter le maquignon Furbice, l'a poussé jusqu'à la grossièreté la plus sordide.

Que vouliez-vous qu'il fît de cet immonde ruffian, qui roule du vice au crime, comme la pierre brute roule du rocher dans le ravin, sans résistance et sans conscience?

M{lle} Meyer, expressément choisie pour figurer la Vénus de Gordes, donne une physionomie saisissante à la belle Arlésienne sur les lèvres de laquelle court un sourire à la fois lubrique et méchant. Elle l'a joué avec mesure et vigueur.

Somme toute, l'interprétation générale est excellente. Sans elle, le public de l'Ambigu n'aurait pas supporté jusqu'au bout *la Vénus de Gordes*.

Et savez-vous qui se récriait le plus haut? Je vous le donne en mille. C'étaient les bons blousards du paradis, très amoureux du grand monde, des panaches blancs, des dentelles et des épées qui brillent. Ce n'est pas qu'ils boudent aux grands coups de théâtre, et que la vue du sang leur déplaise ; mais ils ont leur délicatesse au théâtre, et, en dehors de la charcuterie, ils n'aiment pas le sang à l'ail.

CCCXIX

Théatre Italien. 9 novembre 1875.

KEAN

Comédie en cinq actes, par Alexandre Dumas, traduite en italien par M. Di. C.-G. Tallone.

L'interprétation par M. Ernesto Rossi et sa compagnie dramatique d'une pièce aussi connue que le *Kean*, d'Alexandre Dumas, exposait l'œuvre et l'acteur à des chances très périlleuses. L'œuvre d'abord : quelle figure ferait-elle à la suite et, pour ainsi dire, sous le regard des vastes conceptions shakespeariennes sur le génie desquelles Rossi s'était appuyé depuis son arrivée parmi nous ? Et comment Rossi lui-même, sorti des brumes légendaires qui enveloppent Hamlet, prince de Danemark, et Lear, roi des Cornouailles, supporterait-il le jour franc et brutal du soleil contemporain ?

Voilà deux questions qui ont été résolues à la gloire d'Alexandre Dumas comme à celle de Rossi. A l'exception du premier acte, qui, se passant entièrement en conversations paraît encore plus froid en italien qu'en français, la pièce a constamment amusé et intéressé jusqu'à l'explosion du quatrième acte, qui littérairement a mis la salle en feu.

M. Rossi tremblait en abordant le rôle écrasant de Kean, que portaient autrefois avec tant de vaillance et d'audace les robustes épaules de Frédérick Lemaître. Je ne comparerai pas ces deux grands artistes ; il suffit à leur louange mutuelle de dire que Rossi se sentait comme accablé à la seule idée de se

montrer au public parisien dans un rôle que Frédérick a si fortement marqué de son empreinte.

L'épreuve a été décisive. M. Rossi joue la comédie avec une aisance et une simplicité parfaite, nulle trace de déclamation dans le débit de cette prose familière, nuancée par l'acteur avec une science si consommée qu'elle se rend pour ainsi dire invisible.

Je doute que les scènes d'amour, en particulier celle du troisième acte, avec Helena de Kœfeld, aient jamais rencontré un interprète plus passionné ni plus tendre ; M Rossi est un charmeur.

On l'attendait en toute certitude aux scènes de force. Plein d'une verve amère dans son imprécation contre lord Mesvil, dans la scène de la taverne, il s'est élevé *crescendo* jusqu'aux plus puissants effets dramatiques dans la scène du quatrième acte, où Kean, jouant *Hamlet*, s'emporte jusqu'à un accès de folie en apercevant Helena dans la loge du prince de Galles.

La situation est d'ailleurs singulièrement originale et saisissante. Elle n'en offre pas moins de grands obstacles à vaincre ; le tragédien doit compter non seulement avec lui-même, mais aussi sur l'intelligence et sur l'attention du public pour lui faire comprendre par une transition insensible du rôle d'Hamlet au rôle de Kean, le passage de la personnalité théâtrale à la personnalité humaine, qui transforme l'acteur jaloux en un insensé furieux.

On sait que, pour l'exécution de cette scène capitale, la salle elle-même prend sa part à l'action ; Ventadour se confond avec Drury Lane. Voici le prince de Galles dans une avant-scène, la comtesse de Kœfeld occupe une loge de face ; lord Mesvil est au balcon, prêt à siffler son ennemi. Lorsque Kean se trouble et paraît perdre la mémoire, lord Mesvil crie « A bas » ; le parterre proteste ; Pistol et Darius crient : « A la porte les

interrupteurs! » La comtesse de Kœfeld s'évanouit. Au milieu de cette bagarre, Kean insulte le prince de Galles et manie l'épée d'Hamlet comme un bâton pour fustiger lord Mesvil. L'effet de ce tableau, accru par l'illusion naïve de quelques spectateurs qui croyant à une cabale véritable, prenaient parti pour l'acteur insulté, a été indescriptible; les plus indifférents étaient comme transportés, les yeux se remplissaient de larmes nerveuses et toutes les mains se tendaient vers Rossi, sublime d'effrayante vérité. Les acclamations se sont prolongées dix minutes après la chute du rideau.

Les impressions que je viens de transcrire, le public tout entier les a éprouvées avec une intensité qui se traduisait encore, pendant la durée de l'entr'acte suivant, par des exclamations d'enthousiasme. Dans cette manifestation éclatante, il n'y avait plus ni dissentiments, ni discussions; classiques, romantiques tous se sentaient également subjugués. Hommes du monde, artistes, académiciens, faisaient chorus avec le gros public. Le ministre de l'instruction publique s'est rendu sur le théâtre pour complimenter le grand tragédien.

Cette fois, Rossi va devenir populaire dans la plus large acception du mot, car tout Paris voudra voir *Kean* et son foudroyant quatrième acte.

Le reste de la troupe a joué avec beaucoup d'intelligence et d'entrain; citons particulièrement Mlle Cattaneo, qui donne une grâce touchante au rôle d'Anna Danby; M. Caneva, plein de bonhomie dans celui du souffleur Salomon; et M. Chrisostomi, très amusant sous les traits du saltimbanque Pistol.

CCCXX

Vaudeville. 15 novembre 1875.

LES SCANDALES D'HIER
Comédie en trois actes, par M. Théodore Barrière.

Le titre de la nouvelle pièce de Théodore Barrière est emprunté au reportage contemporain et dit bien ce qu'il veut dire. Il s'agit d'un de ces scandales mondains auxquels les journaux ne se refusent pas le plaisir de faire une allusion discrète, pour maintenir leur réputation de feuilles bien informées. Barrière entreprend de leur démontrer qu'elles se trompent, ou qu'on les trompe, et que, n'apercevant que le côté extérieur des faits, elles s'exposent à prendre les innocents pour les coupables. Si ce n'est pas la morale de sa fable, c'est que sa fable n'aurait pas de morale, et que sa pièce manquerait de conclusion. Je lui propose donc l'adjonction d'un sous titre, au moyen duquel sa comédie s'appellerait les Scandales d'hier ou l'École des reporters.

Voici le fait :

M^{lle} Julie Letellier est entrée comme lectrice chez la marquise de Lipari; déchue d'une grande position de fortune, M^{lle} Julie est aujourd'hui le seul soutien d'un grand-père tombé en enfance ; et c'est pour alléger discrètement des malheurs immérités que M^{me} de Lipari assigne à M^{lle} Letellier des appointements disproportionnés aux modestes fonctions qu'elle remplit. M^{me} de Lipari est donc une femme de cœur, de trop de cœur même, car elle a donné des droits sur elle à un ami de la maison, M. le baron de Stade. De tous

les jeunes gens qui fréquentent l'hôtel de Lipari, M. de Stade est d'ailleurs le seul qui n'ait jamais levé les yeux sur M^{lle} Julie Letellier, dont la grâce et la beauté tournent toutes les têtes.

Dans le cours de la soirée qui commence la pièce, deux des soupirants se déclarent : d'abord M. Maxime de Villedieu, qui offre à Julie Letellier sa main de loyal gentilhomme et son immense fortune ; puis un jeune capitaine, M. Albert de la Fresnoy. A la déclaration publique de M. Villedieu, Julie a répondu simplement : « Je n'aime personne. » Sur quoi Albert de la Fresnoy lui dit à voix basse : « Vous venez par un seul « mot de me rendre le plus heureux des hommes ».

Cette simple phrase d'Albert résonne dans la tête de Julie, qui la répète lentement, jusqu'à ce que le sens lui en apparaisse et fasse jaillir une étincelle de son cœur jusqu'alors endormi.

Peu à peu tous les convives de M. et de M^{me} de Lipari se sont retirés. Julie est rentrée dans sa chambre, lorsqu'un bruit inusité la ramène au salon. C'est M^{me} de Lipari qui reconduisait le baron de Stade, resté près d'elle jusqu'à une heure indue. Le baron s'esquive par une des fenêtres qui donnent sur le parc Monceaux, et disparaît dans le feuillage de l'arbre le plus voisin. Julie, à qui ce froissement de branches ne pouvait échapper, s'approche de la fenêtre et y reste jusqu'à ce qu'elle n'entende plus rien. C'est là que finit le premier acte.

Au deuxième acte, Julie Letellier est devenue la femme d'Albert de la Fresnoy ; les jeunes époux sont en visite chez la grand mère d'Albert, M^{me} la duchesse de Blanzay. La duchesse, vraie douairière à l'ancienne mode, n'a pas vu de très bon œil la mésalliance de son petit-fils ; mais, bien vite désarmée par le charme et la douceur de Julie, elle veut elle-même la présenter au monde dans lequel elle vit.

Parmi les femmes de ce monde, si difficile à pénétrer, à connaître et à peindre, nous retrouvons M^me la vicomtesse de Maillard, qu'une scène du premier acte nous a montrée comme ayant été la maîtresse d'Albert de la Fresnoy.

La vicomtesse, outrée de l'abandon d'Albert, pour qui elle ressentait un amour furieux qui s'est changé en haine, accable d'épigrammes acerbes la pauvre Julie Letellier devenue comtesse de la Fresnoy. Mais, après tout, elle ne saurait comment l'atteindre, si le hasard ne lui livrait le mystère de la sortie nocturne du baron de Stade à travers les massifs du parc Monceau. Maxime de Villedieu, qui veillait en amoureux noctambule autour de l'hôtel Lipari, a vu M. de Stade s'enfuir par la fenêtre, tandis que Julie, immobile, paraissait surveiller la retraite du baron.

Comment ne pas accuser Julie? Maxime de Villedieu s'y est trompé; ce n'est pas M^me de Maillard qui reculerait devant une calomnie, qui, à ses yeux, offre toutes les apparences de la vérité. En peu d'instants, le scandale fait le tour des salons; M. de la Fresnoy, irrité de l'attitude insolente qu'affecte M^me de Maillard, la chasse de la maison de sa grand mère. Mais des propos insultants ont été tenus; Albert, soutenu par son cousin le duc de Blanzay, échange sa carte avec cinq ou six jeunes gens.

Au troisième acte une explication est devenue nécessaire, moins pour Albert qui ne saurait douter de l'innocence de sa femme, que pour la grand mère, qui croit que le déshonneur est entré dans sa maison avec la mésalliance. On interroge la pauvre Julie; mais elle ne sait rien, puisqu'elle n'a rien vu. Lorsque, de confidence en confidence, on finit par laisser apparaître à ses yeux, dans toute son infamie, l'accusation dont elle est l'objet, la lumière se fait subitement; elle devine que M. de Stade sortait de la chambre de M^me de

Lipari. Heureusement pour l'honneur de toutes deux, M. de Stade, apprenant que M^me de Lipari est devenue veuve, accourt précisément pour demander sa main. L'innocence de Julie éclate aux yeux de tous, et les reporters sont bien avertis de ne plus se fier aux apparences.

En racontant de mon mieux la pièce nouvelle de Théodore Barrière, je n'en donne cependant qu'une idée fort insuffisante. Les qualités qui en ont assuré le succès appartiennent à la peinture des caractères et aux détails du dialogue plus qu'à l'action elle-même. La pièce est bien faite, agréable, intéressante. Je voudrais cependant qu'on éteignît, au second acte, les éclats excessifs auxquels s'abandonne la vicomtesse dans un milieu qui ne les tolère pas; et qu'Albert, au troisième acte, se maintînt sans défaillance dans la foi absolue qu'il a montrée d'abord pour la vertu de sa Julie. C'est l'affaire de quelques retouches faciles à opérer.

Mais ce qui domine la pièce, c'est la création suave et charmante de Julie Letellier, avec son honnêteté attendrie, sa juvénile gaîté, sa droiture courageuse.

Ce beau rôle a trouvé dans M^lle Pierson son incarnation complète; l'actrice l'a compris et rendu avec une finesse, une mesure et une sincérité dignes des plus grands éloges. Le personnage de Julie Letellier, atteste chez M^lle Pierson l'épanouissement complet d'un talent de comédienne qui n'a pas cessé de progresser dans ces dernières années.

M. Pierre Berton, un peu gêné dans les deux premiers actes, entre la femme qu'il aime et celle qu'il n'aime plus, a trouvé vers le dénouement un de ces élans fougueux qui enlèvent une salle et créent un courant électrique entre l'artiste et le spectateur.

M^lle Massin, outre ses effets de toilette, sur lesquels je n'insiste pas, a joué avec un sentiment vrai,

et contenu la jolie scène de jalousie du premier acte.

Je n'ai que des compliments à faire à M^me Alexis, très imposante et très gaie à la fois dans son rôle de douairière vieux Saxe.

M. Dieudonné est amusant dans le rôle assez effacé du duc de Blanzay.

Les autres rôles, convenablement tenus, complètent l'interprétation excellente de cette jolie comédie, qui maintiendra le Vaudeville dans la voie des succès productifs.

Le même théâtre vient de reprendre un des plus jolis levers de rideau de Théodore Barrière, *Midi à quatorze heures*, lestement enlevé par M. Saint-Germain, M^lle Réjane et une débutante, M^lle Deborah, qui, dans un rôle effacé, a su montrer des qualités dont le Vaudeville saura tirer parti dans des créations nouvelles.

CCCXXI

GYMNASE. 17 novembre 1875.

FERREOL

Comédie en quatre actes, par M. Victorien Sardou.

Hier, le Vaudeville nous donnait un *Écho de Paris* signé Théodore Barrière ; aujourd'hui, le Gymnase nous offre une *Gazette des tribunaux* signée Victorien Sardou. C'est la première « cause célèbre » qu'ait abordée au théâtre l'auteur de *Rabagas*. On devine tout ce qu'il a mis d'ingéniosité, de complexité savante et de recherche curieuse dans cette branche d'industrie dramatique, pour laquelle, avant lui, Adolphe

Belot et Emile Gaboriau avaient pris des brevets d'invention et de perfectionnement.

La donnée générale du sujet, empruntée, dit-on, à une nouvelle de Jules Sandeau, intitulée : *Un début dans la magistrature*, a subi, dans son passage à la scène, une transformation presque complète, qui lui donne des aspects nouveaux.

Un crime a été commis dans les environs d'Aix. Des paysans, qui, dès l'aube, allaient travailler aux champs ont entendu un coup de feu et découvert le corps d'un homme expirant. Un autre homme, en costume bourgeois, était penché sur le corps, pour l'achever peut-être ; mais il s'est enfui en entendant des pas sans qu'on ait pu le reconnaître ni le rejoindre.

La victime était un nommé Dubouscal, agent d'affaires véreux, usurier, libertin, mal famé. Néanmoins, à la nouvelle du meurtre, les voisins, les domestiques, tout ce petit monde qui forme la voix publique, s'est écrié : « L'assassin est M. d'Aigremont ». Ce d'Aigremont, qui reste pendant quatre actes à la cantonade, était, paraît-il, un fils de famille très irrégulier, très dépensier, ce qu'on appelle un mangeur. Il devait de l'argent à Dubouscal ; une traite d'une somme considérable venait à échéance le jour du meurtre ; il était allé demander un renouvellement à Dubouscal qui l'avait brutalement refusé ; et l'on s'était séparé en échangeant des menaces bruyantes. Or, le portefeuille de Dubouscal a été ramassé dans un fourré, une heure après le meurtre, par Martial, le garde particulier de M. le marquis de Bois-Martel, conseiller à la cour d'Aix ; les billets de banque et les papiers du défunt y ont été retrouvés intacts, moins les lettres de change signées par M. d'Aigremont, qui ont disparu. Ce dernier indice constitue une charge écrasante contre M. d'Aigremont, qui est arrêté et traduit devant la cour d'Aix, présidée par M. de Bois-Martel.

C'est ici que commence la pièce.

Nous sommes chez M^me d'Ormesson, dans une soirée qui réunit la haute société d'Aix. La vieille ville parlementaire est en fièvre ; on prend parti pour ou contre l'accusé. On s'étonne d'un si grand crime succédant à de simples peccadilles de jeunesse ; on plaint surtout la jeune Thérèse, sœur de l'accusé, qui devait épouser le lieutenant Ferréol de Maillan, des chasseurs d'Afrique.

Au milieu de cette agitation provinciale, qui se repaît d'un procès criminel comme d'une fête publique, Ferréol arrive d'Afrique, muni d'un congé de quinze jours. C'est à Oran qu'il apprit par un journal l'accusation capitale qui pèse sur son futur beau-frère, et il est accouru pour le défendre, pour le sauver peut-être. La première chose qu'il fait, c'est de demander pour le lendemain une entrevue à M^me de Bois-Martel, femme du président des assises.

Cette entrevue nous révèle le secret du meurtre de Dubouscal. M. d'Aigremont est innocent. L'usurier Dubouscal a été tué d'un coup de fusil chargé de chevrotines par le garde-chasse Martial, dont il avait débauché la femme. Ferréol, qui s'échappait nuitamment de l'appartement de M^me de Bois-Martel, a été l'involontaire témoin du meurtre, au moment où il allait sauter le fossé qui sépare la maison de M. de Bois-Martel de la grande route.

Hâtons-nous de dire que l'entrevue nocturne de la marquise de Bois-Martel avec Ferréol, coupable peut-être dans son intention première, s'était terminée par le triomphe de l'honneur et de la vertu. Au moment de recevoir dans sa chambre un ami d'enfance dont elle avait dû devenir la femme, M^me de Bois-Martel s'était sentie prise de remords ; une indisposition dont sa petite fille avait été saisie l'avait frappée elle-même comme un avertissement du ciel, et Ferréol

n'avait plus trouvé dans M^me de Bois-Martel qu'une épouse inattaquable et une mère dévouée. Il s'était éloigné en lui jurant de ne plus chercher à la revoir.

S'il manque aujourd'hui à sa promesse, c'est pour lui révéler le secret qui pèse sur sa conscience. Laissera-t-il condamner le malheureux d'Aigremont? Mais s'il parle, comment expliquer sa présence sur le lieu du crime à une heure où tout le monde le croyait sur la route de Marseille, en partance pour l'Algérie? Malgré le péril qui menace sa réputation, M^me de Bois-Martel comprend que Ferréol doit parler et sauver l'innocent d'une condamnation d'autant plus infamante que l'assassinat paraît compliqué de vol.

Malheureusement, les bruits d'audience arrivent jusqu'à M^me de Bois-Martel; la plaidoirie de M^e Lauriot, un célèbre avocat venu de Paris pour défendre d'Aigremont, a été, dit-on, triomphante. L'acquittement paraît certain. Dès lors pourquoi parler? Pourquoi s'exposer? Puis une terreur folle vient assaillir M^me de Bois-Martel; si elle allait être compromise, son mari justement blessé pourrait demander une séparation et lui enlèverait peut-être sa fille. Devant cette affreuse pensée, M^me de Bois-Martel se sent défaillir; elle suspend les démarches de Ferréol. A travers ces hésitations et ces angoisses, l'heure solennelle a sonné: d'Aigremont, reconnu coupable par le jury, est condamné à vingt ans de travaux forcés.

La foudre est tombée sur Ferréol, qui ne veut ni perdre la femme qu'il a aimée, ni souffrir que l'innocent subisse une peine plus cruelle que la mort. C'est à l'assassin lui-même qu'il s'adresse: il lui offre une fortune, à condition que cet homme, en quittant le pays, écrive au président des assises une lettre par laquelle il avouera son crime. Martial refuse; d'abord, cet homme aime toujours la femme qui l'a trompé, et n'accepte pas un exil qui l'éloignerait d'elle à jamais;

et puis il a vu Ferréol à la fenêtre de M^me de Bois-Martel ; si on le dénonce, il déshonorera tout le monde.

Ferréol, fou de désespoir et de remords, prend la résolution plus folle encore qu'héroïque de s'accuser lui-même du meurtre de Dubouscal.

Sa déclaration est d'abord accueillie par M. de Bois-Martel et par le substitut Lavardin avec une incrédulité railleuse. Mais ce substitut connaît l'axiome « Cherchez la femme », et c'est de concert avec le mari qu'il entame cette recherche périlleuse.

Enfin, la justice est dans le vrai. De Ferréol elle arrive à Martial et de Martial, sans que ni l'un ni l'autre ait dit le fond de sa pensée, elle se trouve en présence de M^me de Bois-Martel.

Le magistrat impose silence à l'époux ; le cœur déchiré, il fait procéder par le substitut Lavardin à l'interrogatoire de M^me de Bois-Martel. La pauvre femme avoue tout, mais la vérité éclate en même temps que sa faiblesse d'un instant. Martial s'étant étranglé dans sa prison, il n'y a plus lieu à suivre. La tâche du président est finie, le mari rouvre ses bras à la femme, à la mère, demeurée digne de son estime et de sa tendresse.

Ferréol épousera M^lle d'Aigremont, dont le frère est mis en liberté.

On juge par ce canevas du genre d'intérêt que peut présenter la pièce nouvelle de M. Victorien Sardou ; on n'y discerne pas suffisamment les défauts contre lesquels la critique est obligée de faire ses réserves. Le lecteur a cet avantage sur le spectateur qu'on lui sabre les épisodes et qu'on lui raccourcit les parties traînantes ou faisant double emploi. Le deuxième et le troisième acte, par exemple, gagneraient à être fondus en un seul, car l'hésitation de M^me de Bois-Martel, entraînant celle de Ferréol, à force de durer, arrive à

rabaisser le caractère de cette femme sur qui reposent la vie et l'honneur des autres personnages.

Il est certain, d'ailleurs, et M. Sardou n'y a peut-être pas pris garde, que le lieutenant Ferréol ne s'est pas montré digne de ses épaulettes lorsqu'il s'est enfui à l'approche des paysans qui venaient relever le corps de Dubouscal. Il était si simple de leur dire : « C'est « moi, j'ai entendu le coup de feu, j'ai vu le crime et « je connais l'assassin ». Tel serait, en pareil cas, le premier mouvement de tout homme de cœur ; les réflexions, les précautions de l'homme du monde en bonne fortune ne seraient venues qu'après. D'ailleurs, en supposant que Martial essayât de compromettre Mme de Bois-Martel, ce qui n'atténuerait en rien son crime, que pèserait la déclaration d'un pareil misérable ?

Enfin, il est permis de se demander pour quelle soif de péril inutile Mme de Bois-Martel accordait un rendez-vous au milieu de la nuit, alors que son mari était absent, et surtout, pourquoi elle avait reçu Ferréol alors qu'elle s'était juré à elle-même de ne pas manquer à ses devoirs.

Si j'insiste sur ses invraisemblances, c'est qu'elles font sonner quelquefois à faux les situations les plus retentissantes du drame de Victorien Sardou ; elle n'en ont, cependant, ni arrêté ni ralenti le succès, qui a été très vif.

M. Worms y a largement contribué pour sa part. Voilà un acteur sérieux, sobre, énergique, qui se donne tout entier à son rôle et qui sait remuer une salle avec un geste comme avec un cri. La création de Ferréol lui a valu des applaudissements sans fin et réellement mérités.

J'ai pu me dispenser, en analysant la pièce, de parler du personnage de Périssol, un des jurés qui ont condamné d'Aigremont ; mais il faut que j'y revienne

pour louer M. Lesueur; il donne un relief prodigieux à ce type de sériciculteur provençal, qui, furieux d'être dérangé de sa petite culture, taquine le président, les avocats, tout le monde, excepté l'accusé qu'il acquitte, « pour se mettre à l'abri d'une vengeance ».

M^{lle} Delaporte représente avec beaucoup de talent le personnage en somme assez ingrat de la marquise de Bois-Martel.

M. Pujol sous les traits du président, M. Landrol en substitut, montrent de la convenance, de l'esprit et du tact.

N'oublions pas M. Francès qui a joué avec une simplicité remarquable le personnage farouche du garde Martial.

CCCXXII

Odéon. 19 novembre 1875.

Réouverture.

Souvenirs. La Bussière. — M. Geoffroy; M. Rossi.

La salle de l'Odéon, qui vient d'être rendue au public après six mois de clôture consacrés à la reconstruction totale de l'édifice, compte aujourd'hui près d'un siècle d'existence, et ses annales sont assez curieuses.

On sait qu'à la mort de Molière, Lulli obtint pour l'Opéra la salle du Palais-Royal (aile droite), et que la troupe de notre grand comique se vit obligée d'émigrer à la rue Mazarine, au jeu de paume de la Bouteille, dont l'emplacement, occupé par l'atelier d'un fabricant d'appareils à gaz, est attenant au passage du Pont-Neuf.

Réunis en 1680 aux comédiens de l'hôtel de Bourgogne, les comédiens français s'installèrent en 1689 au jeu de paume de l'Etoile, rue des Fossés-Saint-Germain-des-Prés, que nous connaissons sous le nom de rue de l'Ancienne-Comédie.

Quatre-vingts ans plus tard, la salle de la rue de l'Ancienne-Comédie tombait en ruines ; les comédiens se virent obligés d'émigrer à la salle des Tuileries, où le roi Louis XV, qui n'y habitait pas, leur donna l'hospitalité, pendant qu'on cherchait à leur préparer une demeure définitive. On choisit les vastes terrains de l'ancien hôtel de Condé, dont le roi fit l'acquisition le 1er novembre 1773, moyennant trois millions de livres. La construction, dirigée par MM. Wailly et Peyre, coûta 1,600,000 francs et fut achevée en 1782. C'est là qu'eut lieu le 27 avril 1784 la première représentation du *Mariage de Figaro*, qui prélude au mouvement de 1789, et le 4 novembre 1789 la première représentation du *Charles IX* de Marie-Joseph Chénier, qui présage la chute de la royauté.

En 1790, la salle quitta le titre de Comédie-Française pour prendre celui de Théâtre de la Nation, en 1797 celui d'Odéon, en 1807 celui de Théâtre de l'Impératrice, en 1814 celui de Second-Théâtre-Français, qu'elle n'a plus quitté.

Les souvenirs politiques n'y manquent pas.

Le 4 septembre 1797 (18 fructidor an V) le conseil des Cinq-Cents se réunit dans la salle de l'Odéon, et y rendit un décret qui prononçait la déportation contre les directeurs Carnot et Barthélemy, contre cinquante-trois députés et un grand nombre de journalistes.

Il n'est pas inutile de rappeler que les comédiens du *Mariage de Figaro* et de *Charles IX* furent les premières victimes des bouleversements auxquels ils avaient contribué, les uns volontairement, les autres non ; si les comédiens français ne périrent pas en

masse sous l'accusation collective d'aristocratie et d'incivisme, ils le durent au dévouement obscur d'un humble cabotin qui jouait les Jocrisse et les Ricco au théâtre Mareux de la rue Saint-Antoine.

Charles de la Bussière, qui avait été cadet au régiment de Savoie-Carignan avant de se jeter dans les misères du roman comique, était devenu, à la révolution, employé au comité de Salut public. Il profita de sa modeste situation, qui lui confiait l'enregistrement des pièces d'accusation, pour se dévouer au salut d'un grand nombre d'honnêtes gens, en tête desquels il plaça naturellement ses anciens camarades. Le moyen dont il se servit était aussi ingénieux qu'efficace : il retirait des dossiers les pièces de procédure, les faisait macérer dans un seau d'eau, puis les réduisait en boulettes qu'il allait noyer chaque matin dans la Seine. Ce héros ignoré, qui risquait chaque jour sa vie, parvint en trois mois et demi à sauver onze cent cinquante-trois personnes, parmi lesquelles il faut citer, outre les comédiens français, la duchesse de Duras, le maréchal de Ségur, Mlle de Sombreuil, Mme de Luxembourg, les familles de Luynes et de Praslin et Joséphine de Beauharnais. Quoiqu'il eût reçu des témoignages réitérés de la reconnaissance qu'il méritait, il mourut pauvre et fou vers l'année 1808.

Les annales de l'Odéon fourmillent en curiosités de tout genre ; on y rencontre nos célébrités d'autrefois à l'apogée de leur renommée et celles d'aujourd'hui au début de leur brillante carrière. C'est là, par exemple, que l'excellent Régnier, alors âgé de quatre ans moins huit jours, se montra en public le 26 mars 1811, sous les traits du roi de Rome, assis sur un trône impérial.

Un premier incendie avait consumé l'Odéon le 18 mars 1799 ; mais depuis 1791 les comédiens s'étaient séparés ; les dissidents, conduits par Monvel, avaient

pris possession de la nouvelle salle du Palais-Royal (aile gauche) ; et l'arrestation en masse du reste de la troupe, le 3 septembre 1793, fit de l'Odéon une solitude. Picard, auteur et acteur, y rassembla de nouveaux sujets et commençait à prospérer, lorsque l'incendie de 1799 le contraignit à passer les ponts et à s'installer à la salle Louvois, d'où il revint en 1808 à l'Odéon ou théâtre de l'Impératrice.

Le 20 mars 1818, nouvel incendie. Cette fois, on ne mit pas dix ans à reconstruire l'Odéon, que les architectes Chalgrin et Baraguet livrèrent au public en moins de dix mois, le 1^{er} octobre suivant. On ne doit pas s'étonner qu'un édifice si hâtivement élevé menaçât ruine au bout de cinquante-sept ans. Mais le fait est que si le ministère des travaux publics ne s'y fût pris à temps, l'Odéon nous serait infailliblement tombé sur la tête ou aurait flambé pour la troisième fois dans le cours de la présente saison.

Voilà le danger heureusement conjuré pour un bon siècle. C'est tout ce qu'il nous faut. La salle est riche, harmonieuse ; ses foyers ont été transformés en musée, et j'espère qu'on ne fera pas un reproche à M. Duquesnel d'avoir doté son théâtre de richesses artistiques analogues à celles que la Comédie-Française se fait gloire d'offrir au public.

Après une interruption totale des études scéniques, l'Odéon, à défaut d'une pièce nouvelle, a rouvert ses portes par une représentation très intéressante, où nous avons vu paraître, l'un après l'autre, et par ordre de primogéniture, deux comédiens d'une immense quoique très différente valeur, Geffroy et Rossi.

M. Geffroy a joué le premier acte du *Misanthrope* avec une autorité et une ampleur incomparables. L'acteur n'est plus jeune, il appuie sur le trait, il pousse le rôle au noir ; et c'est précisément par ce procédé qu'il arrive à réaliser de très près le type

conçu par Molière. Alceste est un don Quichotte de
mœurs, égaré à la cour ; il faut que son exagération
et ses emportements amènent le spectateur à rire de
lui sans cesser de l'aimer. Geffroy entre admirablement dans cette vue supérieure du caractère d'Alceste ; il arrive à l'enthousiasme dans la chanson du
roi Henry dont il fait un poème. Le public s'en est
montré ravi et a prouvé par ses applaudissements que
le goût des belles choses n'est pas éteint chez nous.

M. Rossi n'a pas été moins fêté. C'était la première
fois que le grand tragédien italien paraissait devant
un public absolument et exclusivement français ; il en
pâlissait d'émotion sous son masque bistré. Peu de
minutes après son entrée, il entendit ou crut entendre
qu'une vieille dame, placée aux fauteuils d'orchestre,
tout à côté de moi, se laissait aller à une gaieté déplacée. « Elle ne rira pas tout à l'heure ! » se dit Rossi.
Et il s'est tenu parole : lorsque le rideau est tombé
sur le terrible suicide d'Othello, le public était glacé
d'épouvante. On a rappelé Rossi jusqu'à trois fois.

M{lle} Sarah Bernhardt, à qui la Comédie-Française
avait permis de reparaître pour un soir sur le théâtre
de ses premiers succès, a été aussi très fêtée.

Un intermède musical a fait apprécier la belle voix
de M. Melchissédec, qui a chanté l'air de Blondel dans
Richard Cœur-de-Lion, et un morceau religieux dont
la musique, très largement écrite sur des paroles de
M. Georges Boyer, est de M. Théodore Ritter. M. Ritter
lui-même a recueilli la part de bravos due à sa virtuosité de pianiste.

Enfin, on nous a montré deux jeunes et agréables
recrues : M{lle} Lody, qui avait paru pour la première
fois au Gymnase sous les traits de la petite fille précoce de *Monsieur Alphonse*, a débuté avec succès dans
la Demoiselle à marier ; elle va prendre à l'Odéon l'emploi de M{lle} Barretta.

Le second début est celui de M. Grandier, un jeune premier qui arrive du théâtre des Galeries Saint-Hubert de Bruxelles, et qui s'est montré agréable comédien dans le rôle de Rodolphe de *la Vie de Bohême*. On avait intercalé, pour la circonstance, dans le déjeuner du premier acte, une jolie chanson de MM. Meilhac et Halévy, mise en musique par M. Massenet. C'est M{ll}e Jeanne Granier, une Musette trop jeune et trop naïve, — heureux défauts! — qui a présenté au public cette nouvelle production du jeune maître. On ne pouvait mieux finir la soirée ou mieux commencer la nuit, car il était une heure du matin.

Maintenant attendons *les Danicheff*, qui sortiront à peu près intacts des mains de la censure.

CCCXXIII

CHATELET. 20 novembre 1875.

PIERRE LE NOIR ou LES CHAUFFEURS DU NORD

Drame en cinq actes et six tableaux, par MM. Dinaux et Eugène Suë.

A la bonne heure; voilà un bon mélodrame, un vrai, avec ses brigands, son idiot et son niais, avec son bon curé qui a été dragon et qui porte la croix d'honneur gagnée sur le champ de bataille. On rit et l'on pleure, on frémit et l'on s'attendrit tour à tour. La pièce est raisonnablement écrite; on y trouve bien quelques phrases dans le goût de l'ancien boulevard; mais c'est uniquement pour conserver la tradition de genre où s'immortalisa Guilbert de Pixérécourt.

Il y a dans la pièce un personnage aussi original que touchant : c'est celui d'un pauvre enfant de quatorze ans, qu'on appelle Lendormi et qu'on croit idiot. Or Lendormi n'est pas idiot du tout, et il a pris à l'instar de Brutus l'ancien ce masque protecteur pour atteindre et punir l'un après l'autre les treize chauffeurs qui ont assassiné son père. M^{lle} Marie Debreuil a tiré très bon parti de cette figure saisissante, et M. Latouche représente en comédien de la vieille roche le brave curé Franval.

La reprise de *Pierre le Noir* s'annonce comme très fructueuse pour le Châtelet. L'attaque et la défense du moulin au troisième tableau ont provoqué des transports de joie indicible, et c'est au milieu d'un feu roulant de mousqueterie que j'ai saisi à la volée cette phrase prrrononcée par le terrible M. Goujet : « Je « brrrûlerai la cerrrvelle au prrremier d'enterrre vous « qui ne se serrra pas fait tuer ! » Mais l'odeur de la poudre en ferait passer bien d'autres.

CCCXXIV

Théâtre Historique. 23 novembre 1875.

LE CID

Tragédie en cinq actes de Pierre Corneille, musique de M. Artus.

En attendant un drame nouveau, qui sera prêt dans quelques jours seulement, le Théâtre Historique, qui avait représenté *le Cid* dans ses matinées du dimanche, a pensé que le chef-d'œuvre de Corneille fournirait quelques belles soirées. L'illusion était comique autant

que généreuse ; il ignorait que les œuvres qui plaisent le dimanche en plein jour n'ont plus le même attrait dans la semaine, passé sept heures du soir. La salle était déserte, surtout dans les régions supérieures.

Une consolation pour M. Castellano, directeur en partie double, c'est que si Corneille ne fait pas d'argent d'un côté de la place du Châtelet, Eugène Suë réussit tout en face avec *les Chauffeurs*.

L'interprétation du *Cid* par la troupe du Théâtre Historique laisse, comme on le suppose, quelque chose à désirer. M^{lle} Rousseil supporte à peu près seule le poids de la représentation. Influencée sans doute par le milieu ambiant, elle joue le rôle de Chimène un peu autrement qu'à la Comédie-Française ; elle emploie à doses différentes la tendresse et l'énergie, donnant peut-être le pas à celle-ci sur celle-là.

Après elle, je ne vois que M. Rosambeau dont je puisse parler avec quelque indulgence. Ce jeune présomptueux, car il est plein d'inexpérience tragique, ne dit pas mal les stances du premier acte et le fameux récit du quatrième. Ses effets ne sont ni gradués, ni disciplinés, ni fondus ; sa physionomie reste étrangère à l'action et se montre parfois souriante à contre-temps. Néanmoins, il est mieux dans Rodrigue que dans les rôles vulgaires où je l'avais vu précédemment. Un travail soutenu lui donnerait assurément quelque chose de ce qui lui manque pour devenir un acteur tragique de quelque valeur.

M. Coulombier porte assez solidement le rôle de don Diègue.

Les autres acteurs ne me pardonneraient pas d'indiquer ici le genre d'effet qu'ils produisent sur le public.

Pour achever de peindre la caractère de cette représentation bizarre, il me suffira d'ajouter que le quatrième acte se passe dans le décor tournant des *Mus-*

cadins représentant la rue de Nevers, et qu'on a joué l'ouverture et les entr'actes des mêmes *Muscadins*.

Détail pittoresque : un jeune hautbois accompagnait *le Cid* avec la musique de M. Artus, tout en dévorant de l'œil un feuilleton placé sur son pupitre et intitulé *le Ventriloque*.

A onze heures tout était fini, *le Cid*, *les Muscadins* et *le Ventriloque*.

CCCXXV

Odéon (Second Théatre-Français). 26 novembre 1875.

Reprise de la MAITRESSE LÉGITIME

Comédie en quatre actes, par M. Poupart Davyl.

Le succès de *la Maîtresse Légitime* n'avait pas été épuisé en une seule saison ; la soirée d'aujourd'hui a consacré définitivement cette œuvre sympathique, que je viens d'entendre applaudir par un public sincère et charmé.

L'interprétation reste, à peu de chose près, ce qu'elle était l'année dernière. M. Masset, M^{lle} Léonide Leblanc et M. Georges Richard tiennent avec autorité les trois principaux rôles. Mais la faveur du public est de plus en plus acquise à M. Porel, fin, mordant et amusant au possible sous les traits de Jean Duluc.

M^{lle} Hélène Petit succède dans le personnage de Geneviève à M^{lle} Barretta ; elle le joue autrement que sa devancière, avec plus de grâce voilée et moins d'espièglerie juvénile.

M^{lle} Chartier débutait dans un rôle épisodique créé

par M^{lle} Clotilde Colas; on n'a pu qu'entrevoir des qualités d'extérieur et de diction, qui trouveront leur place dans l'emploi des grandes coquettes, et qui rendront d'utiles services au répertoire classique.

CCCXXVI

Comédie Française. 4 décembre 1875.

PETITE PLUIE

Comédie en un acte en prose, par M. Edouard Pailleron.

L'affiche de la Comédie-Française supprime la dernière partie du proverbe qui dit : « Petite pluie abat grand vent ». Je ne sais si la science moderne a confirmé cet axiome de météorologie populaire. Appliqués aux mouvements spontanés et bizarres de la nature humaine, il ne manque pas de justesse. Les emportements de la colère, de la jalousie, de l'orgueil irrité s'apaisent souvent sous l'influence d'une cause secondaire, d'un incident qui coupe court à l'idée fixe et détourne le cours des humeurs.

La petite pluie agit-elle avec autant de sûreté sur les passions véritables? Je me permets de n'en rien croire. Mais ces passions existent-elles? M. Edouard Pailleron les nie, et je ne suis pas de l'avis de M. Pailleron.

Avant de plaider le pour et le contre, examinons d'abord le point de fait.

Un enlèvement en plein dix-neuvième siècle, avec chaise de poste, accident de voiture dans les montagnes du Var pendant l'orage, rencontre de contre-

bandiers, etc., voilà le point de départ ; M. Pailleron plaide, par la bouche charmante de la baronne Julie, que ces choses-là sont démodées. Qu'importe, puisque les amoureux, peu soucieux de la mode, y ont encore recours lorsqu'ils ne peuvent pas faire autrement ?

Une remarque en passant. Il y a quinze ans environ que le chemin de fer fonctionne entre Toulon et le pont du Var et que la frontière de France a été reculée jusqu'à Vintimiglia par l'annexion du comté de Nice. En choisissant, sans aucune nécessité, l'ancienne limite du Var pour y placer ses amoureux et ses contrebandiers, M. Pailleron s'est condamné lui-même à reculer dans le passé la date de sa pièce, qui prend ainsi la couleur d'une actualité... rétrospective.

Ceci est un détail.

Donc, M. de Nohant a enlevé la comtesse Jeanne en plein bal ; le ravisseur en habit noir et l'enlevée en robe décolletée souffrent cruellement des intempéries qui les obligent à s'abriter sous le toit des époux Cabasse, aubergistes à pied et à cheval. Premier échec à la passion. N'est-il pas évident, pour tous les gens sensés, qu'un appartement bien capitonné, une chancelière bien fourrée, un édredon bien moelleux l'emportent de beaucoup sur les enivrements du cœur et des sens ? Pas de courants d'air, telle est la première conclusion à déduire du cours de morale qui s'intitule *Petite pluie*.

A peine les fugitifs sont-ils à couvert dans l'auberge des Cabasse, que la baronne Julie vient les y rattraper. Qu'est-ce que la baronne Julie ? Une amie de la comtesse Jeanne de Thiais, mieux qu'une amie, une sœur, une sœur aînée s'entend ; car la baronne, elle aussi, a connu les passions. Elle le dit du moins ; en est-elle bien sûre ? Elle s'est crue aimée ; sa fidélite conjugale chancelait, lorsque, au moment critique, elle s'aperçut que l'heureux mortel qui allait livrer un

assaut décisif à sa vertu avait un bouton sur le nez; elle éclata de rire et fut sauvée. A quoi tenait, je vous le demande, l'honneur de la baronne Julie! Ce bouton sur le nez de son amant fut, pour elle, la petite pluie qui abat le grand vent des passions.

Forte de cette prodigieuse expérience, la baronne essaye de prouver à la comtesse Julie et à M. de Nohant qu'ils se trompent sur leurs sentiments réciproques, qu'ils cèdent à une illusion qui finira par un repentir; et, comme ils résistent, elle enferme ces deux enfants atteints et convaincus de poésie, en leur annonçant qu'elle va « chercher la prose ».

La prose, dans la pensée de la baronne, est représentée par les gendarmes. Cette amie trop zélée les rencontre à point nommé, car ils arrivaient pour faire une perquisition chez les époux Cabasse, prévenus de complicité avec les contrebandiers du Var.

A la vue des chapeaux bordés, M. de Nohant et la comtesse de Thiais sont saisis de terreur; ils se voient déshonorés, perdus, voués au ridicule infamant de la police correctionnelle. Bref, ils échangent des mots aigres-doux et maudissent leur équipée romanesque. C'est, à défaut d'un bouton sur le nez de M. de Nohant, la petite pluie prévue par la baronne Julie.

Vous devinez le dénouement; la baronne Julie, à son tour, enlève la comtesse Jeanne et la reconduit immaculée dans son château de Thiais, où elle retrouvera, avec un mari qu'elle déteste et qu'elle méprise à bon droit, un intérieur confortable, sa robe de chambre, ses pantoufles, la considération la plus distinguée et une tasse de thé chaud, bref tout ce qui peut maintenir une femme raisonnable dans le chemin du devoir.

Mais que serait-il advenu si M^{me} de Thiais n'eût pas été frileuse, et si elle eût aimé vraiment son séducteur?

A cela, l'auteur réplique que l'amour n'existe pas,

et que c'est un sentiment « grotesque ». Espère-t-il le faire croire ? Le croit-il lui-même ? Ne s'aperçoit-il pas que nier l'amour, c'est nier l'histoire du cœur humain, l'histoire universelle, et le théâtre lui-même, qui ne vit que de la passion ?

Voilà de bien grosses questions de morale et d'esthétique soulevées par un petit acte de prose. Je rends d'ailleurs cette justice à M. Edouard Pailleron que, s'il s'est approprié un des sujets les plus épuisés au théâtre, depuis *Etre aimé ou mourir* de Scribe, jusqu'à *l'Acrobate* d'Octave Feuillet, il a pris la peine de le rajeunir par un agréable assaisonnement de remarques fines et de mots piquants ; par exemple celui-ci, dit par la baronne à la comtesse : « Ah ! ton mari est « joueur ? Le mien est chimiste... » J'en pourrais citer une dizaine de cet imprévu et de ce tour moderne, qui rappellent la facture et la bonne humeur de M. Gondinet.

La pièce a réussi, bien qu'on ait désapprouvé les réflexions obstinées de Jeanne sur la voiture de la baronne, et un effet d'allumettes ratées, qui aurait paru mieux placé ailleurs qu'à la rue Richelieu.

Le Théâtre Français s'est mis en frais pour monter cette comédie composée d'un acte unique, mais un peu long. L'intérieur des Cabasse est un pittoresque décor. La pluie, la grêle, les vents, les éclairs, le tonnerre, le bruit des roues, le piétinement des chevaux, ne le cèdent en rien aux trucs spéciaux des théâtres de genre.

Quant à l'interprétation elle est hors ligne, puisque c'est Mme Plessy qui joue le rôle de la baronne Julie. Elle y apporte une autorité de femme du monde, une audace de bon goût et une verve de grande diseuse, absolument inimitables. M. Febvre possède le tact et la sûreté nécessaires pour sauver ces rôles d'amoureux

sacrifiés, que les grands parents mettent finalement
en pénitence en leur criant : « Allez vous marier,
« vilain, et ne vous avisez plus de troubler nos fa-
« milles. »

Il y a peu d'emploi pour les qualités de M^{lle} Broisat
dans le rôle de la comtesse Jeanne ; présentée d'abord
comme une femme vraiment malheureuse et qui
cherche dans l'oubli de ses devoirs un refuge contre
de réelles douleurs, la comtesse tourne subitement
à la petite bécasse, lorsqu'elle fait une sotte querelle
à l'homme qu'elle disait aimer de toute son âme, et
pour toujours.

M^{lle} Jeanne Samary dessine d'une manière très
amusante la physionomie de l'aubergiste provençale.
Cette première création renferme aussi la première
promesse d'un talent original et personnel.

THÉATRE HISTORIQUE. Même soirée.

REGINA SARPI

Drame en cinq actes, par MM Denayrouse et G. Ohnet.

En choisissant pour sujet de leur ouvrage une *vendetta* corse, MM. Denayrouse et Ohnet se sont astreints
à composer un tableau de mœurs locales en même
temps qu'à développer une action dramatique.

La Corse n'a jusqu'ici tenté qu'un seul écrivain
considérable ; et elle lui a porté bonheur ; Mérimée
doit à *Colomba* la popularité qu'il eût vainement attendue de ses autres œuvres, cependant si puissantes.

Le succès durable de *Colomba* tient, si je ne me
trompe, à la juste mesure où s'est tenu Mérimée, en
évitant de se livrer tout entier aux teintes sombres

qui eussent exclusivement séduit un romancier vulgaire. Il a pris soin de juxtaposer, par un contraste habile, les mœurs adoucies du continent français aux barbares coutumes que la Corse a reçues, comme un héritage sanglant, de la Sicile et de l'Afrique. Ainsi, le roman de Mérimée s'éclaire toujours d'un rayon de l'esprit moderne, et ce rayon guide le lecteur à travers le maquis impénétrable, comme à travers les âmes fermées aux commandements du pardon chrétien.

MM. Denayrouse et Ohnet se sont approprié, dans une certaine mesure que j'aurais voulue plus large, le procédé de Mérimée ; ils ont introduit dans leur drame, sans l'y mêler suffisamment à mon gré, un Parisien, M. de Brévannes. Venu en Corse par désœuvrement, cet habitué du boulevard entreprend de réconcilier les haines, de prévenir les violences, en un mot, de faire à lui seul l'œuvre que plus d'un siècle d'annexion française n'a encore qu'ébauchée.

Voilà par quels motifs M. de Brévannes a entrepris de marier Luigi Berga à Andrea Teverano, bien que Luigi Berga soit parent des Sarpi et que le dernier des Sarpi ait été tué par un Teverano.

Luigi Berga, vaincu par l'amour qu'il a conçu pour Andrea, a renoncé à toute idée de vengeance ; il met loyalement sa main dans la main de Matteo Teverano, le père d'Andrea ; mais le vieux Matteo, sans repousser la trêve, ne veut pas aller plus loin. Le sang corse s'indigne dans ses veines, à la pensée d'unir sa fille avec le rejeton d'une race ennemie. Luigi avait déposé son stylet dans la maison des Teverano, en signe de paix ; Matteo jette le stylet par la fenêtre, ne voulant pas que la maison des Teverano garde quelque chose des Berga, ces alliés des Sarpi.

Luigi dévore cette insulte, par respect pour le père d'Andrea.

Malheureusement, la race des Sarpi n'est pas éteinte, comme on le croyait; le dernier des Sarpi a laissé une fille appelée Regina, qui, déguisée en jeune garçon, s'était fait accueillir sous le toit hospitalier des Teverano. Regina ramasse le stylet tombé par la fenêtre, et, lorsqu'elle se trouve seule avec Matteo Teverano, elle le frappe. Atteint au cœur, Matteo tombe sans pousser un cri.

Les apparences accusent Luigi Berga; quel autre que lui avait intérêt à tuer le vieux Teverano? Les haines de famille, l'affront récent qu'il a reçu, le stylet laissé dans la plaie sont autant de preuves convaincantes. Et cependant Luigi, fort de sa conscience, ose se présenter aux funérailles de Matteo; et c'est en face du cadavre de la victime qu'il atteste sa propre innocence.

Andrea se laisse convaincre, parce qu'elle aime Luigi Berga; mais le clan des Teverano se montre moins crédule et voilà la guerre allumée.

D'ailleurs, le faux Angelino, c'est-à-dire Regina Sarpi accuse formellement Luigi et déclare qu'elle a vu le meurtre de ses propres yeux.

Pourquoi ce double mensonge? Parce que Regina adore Luigi, et qu'en le chargeant du meurtre de Matteo, elle met un obstacle insurmontable entre celui qu'elle aime et Regina.

Pourquoi Luigi, à qui Regina s'est fait connaître, ne dénonce-t-il pas la véritable coupable? Parce qu'il avait juré à Regina, sur la mémoire des Sarpi tués par les Teverano, de ne pas révéler l'existence de la dernière des Sarpi.

Mais Regina n'est pas encore satisfaite; elle n'apaisera sa soif de sang qu'en tuant Andrea elle-même; alors la jeune fille, à son tour, redevient une Teverano; elle s'arme d'un couteau laissé sur une table, et une lutte terrible s'engage dans l'obscurité entre les

deux femmes. On accourt ; on désarme Regina, qui, désespérant d'accomplir sa vengeance et de séparer les deux amants, se fait justice en se poignardant avec le stylet des Berga.

Si sombre que le drame de MM. Denayrouse et Ohnet apparaisse dans cette courte analyse, il eût gagné à une concentration plus grande. Les deux jeunes auteurs, écrivains corrects et élégants, n'ont pas encore la main assez forte pour fixer solidement les lourdes charpentes d'un drame en cinq actes ; l'effort nécessaire pour serrer les nœuds d'une action puissante aurait meurtri leurs poignets délicats. Il y a du vide et de la langueur dans l'entre-deux des grosses situations.

Mais, en revanche, il faut louer la sobriété et la précision des détails. Je ne garantis pas la ressemblance absolue de la Corse, telle qui l'ont dépeinte, avec la physionomie actuelle de ce beau pays. Telle que je l'ai entrevue moi-même dans un court séjour à Ajaccio, la Corse m'est apparue à la fois plus grande et moins sauvage que ne nous la montrent les œuvres d'imagination.

Toutefois, MM. Denayrouse et Ohnet ne se sont pas entièrement mépris, ils n'ont pas confondu le Corse possédé par l'idée de vengeance avec le vulgaire brigand de mélodrame. Matteo Teverano, par exemple, lorsqu'il ne s'exalte pas en pensant aux Sarpi, est un excellent homme, un brave bourgeois, doué de toutes les vertus patriarcales. Je conseille cependant aux auteurs de *Regina Sarpi* de supprimer une phrase du troisième acte, qui manque de justice et de justesse. « On voit bien que vous n'êtes pas Français ; vous ne « vous mettriez pas cent contre un... » Je m'abstiens de motiver mon observation en évoquant des souvenirs cruels. Mais s'ils se reportent à quatre années seulement en arrière, MM. Denayrouse et Ohnet, qui

sont des hommes de cœur, comprendront ce que je veux dire.

La pièce est bien jouée par M^me Marie Laurent, dont la sauvage énergie convient au rôle tout d'une pièce de Regina Sarpi; toutefois, le personnage, tiré de ses montagnes et servi tout cru à des Parisiens qui n'ont point la moindre idée de la *vendetta* ou du maquis, est abominablement odieux, et l'horreur étouffe l'intérêt.

M. Maurice Simon joue spirituellement le rôle sympathique, mais un peu plaqué, de M. de Brévannes. M^me Raphaël Félix dans celui d'Andréa, M. Montal sous les traits de Luigi, et M. Coulombier, qui représente Matteo Teverano, complètent un ensemble satisfaisant.

Il y a deux beaux décors : celui du troisième acte, qui représente au naturel la place publique d'un village corse, avec ses murailles éclatantes sous le soleil ardent, et celui du quatrième acte, une vue de rochers surplombant la Méditerranée.

CCCXXVII

Ambigu. 5 décembre 1875.

LE FILS DE CHOPART
Drame en cinq actes, par MM. Dornay et Maurice Coste.

Le Courrier de Lyon, comme toutes les grandes œuvres, appelait une suite. On ne fait pas connaissance avec un personnage tel que Chopart dit l'Aimable sans désirer qu'elle se continue, même par delà l'échafaud. Les masses ne croyaient pas à la mort

de Rocambole ; aussi n'ai-je pas été surpris d'apprendre, par une affiche récente, que le héros de Ponson du Terrail était ressuscité. Le besoin de revoir Chopart se faisait donc généralement sentir : MM. Dornay et Maurice Coste ont entendu le cri de leur époque, et ils se sont mis au travail.

« Quel dommage », disait Rossini à un compositeur qui lui faisait entendre une marche funèbre à la mémoire de Meyerbeer « quel dommage que ce ne soit « pas vous qui soyez mort, et que ce ne soit pas « Meyerbeer qui ait écrit la marche funèbre ! » Je n'entends pas insinuer, en évoquant ce souvenir, que Chopart dit l'Aimable fût un meilleur dramaturge que MM. Dornay et Maurice Coste ; mais je pense qu'il aurait fallu laisser aux auteurs du *Courrier de Lyon* le soin de continuer leur sinistre épopée et à M. Paulin Ménier celui de revivre sous les traits de son propre fils.

Mais, me direz-vous, ni Siraudin, ni Delacour, ni Paulin Ménier ne se souciaient d'un recommencement qui ne pouvait être qu'une décadence. Eh bien ! ni Siraudin, ni Delacour, ni Paulin Ménier n'avaient tort, et MM. Dornay et Maurice Coste auraient pu s'en rapporter à l'expérience consommée de ces maîtres du genre. Mais, puisqu'ils ne l'ont pas voulu, courbons la tête, pauvres critiques condamnés à ramasser au bout de notre plume toute chose sublime ou vile qui vient s'abattre sur le théâtre. Il est minuit, l'heure où les chiffonniers travaillent. Faisons comme les chiffonniers.

Le drame commence où finissait *le Courrier de Lyon*. Les condamnés à mort sont réunis dans le préau de la Conciergerie. Voici Lesurques, je veux dire Lechesne, voici Courriol, Chopart et Fouinard. Grâce à l'excellent M. Daubenton, les enfants des condamnés peuvent pénétrer jusqu'à eux. Lechesne bénit ses

deux filles. Quant à Chopart, saisi d'un sentiment nouveau à la vue du juste qui va mourir, il montre à son petit garçon le visage de Lechesne, et lui dit : « L'honnête homme qu'on mène à l'échafaud est la « victime d'une funeste ressemblance avec le scélérat « qui m'a perdu, et qui s'appelle Duboscq. Grave ces « traits dans ta mémoire et si jamais tu rencontres « Duboscq, souviens-toi qu'il faut faire justice. Tu « vengeras Lechesne, et la société, et ton père ! » L'enfant promet, et l'exécuteur s'empare des assassins du courrier de Lyon.

Ce prologue, qui fait verser d'abondantes larmes à la plus belle moitié du genre humain, est assez habilement conduit ; il contient une dose d'intérêt qui se répand sur la suite de la pièce, assez pauvrement imaginée, comme vous l'allez voir.

Les curieux qui ont pris la peine d'étudier le procès de Lesurques, ailleurs que dans les romans, savent que les propriétés foncières qui constituaient la richesse apparente de Lesurques furent revendiquées après sa mort par une dame émigrée dont il avait géré les biens. MM. Dornay et Maurice Coste ont construit leur drame sur cet incident. C'était leur droit ; mais comment n'ont-ils pas mesuré l'infériorité d'une pareille donnée comparativement à celle du *Courrier de Lyon* ? Dans ce drame fameux, Lechesne dispute à l'échafaud son honneur et sa vie. Dans *le Fils de Chopart*, il s'agit de savoir si les filles de Lechesne garderont ou perdront l'héritage que leur dispute injustement la comtesse de Rayville.

Isidore Chopart, maquignon comme son père, se lance sur la piste de Duboscq, l'engage dans une entreprise de vol contre Mme de Rayville et le livre, *flagranto delicto*, à la gendarmerie. Mais, pour arriver à ce dénoûment prévu dès le second acte, que de scènes inutiles, banales et décousues ! Comment s'in-

téresser à la jalousie de Claudine, la maîtresse avilie de l'infâme Duboscq ! L'acte du *Café des Sans-Culottes*, où se réunissent les brigands, est certainement le mieux fait et le plus saisissant du drame ; mais n'est-ce pas comme une humiliation pour le public honnête d'en être réduit à s'attacher aux peintures les plus révoltantes et les plus basses !

Il y a, cependant, un effet dramatique et neuf au cinquième acte. Au moment où les gendarmes arrêtent Duboscq, Mme Lechesne, qui est folle, croit reconnaître son mari ; trompée par la prétendue ressemblance de Duboscq et de Lechesne, elle se précipite sur l'assassin, le couvre de ses bras, et veut le sauver au péril de sa vie. Effrayante méprise que MM. Dornay et Maurice Coste ont le mérite d'avoir inventée, mais dont ils n'ont pas su tirer parti.

La pièce est extrêmement mal jouée, surtout par l'un des auteurs, M. Maurice Coste, qui s'était réservé le rôle du fils Chopart ; si l'amour-propre de l'artiste ne tient pas en échec les intérêts de l'auteur dramatique, M. Maurice Coste se rendra justice en se retirant son rôle pour cause d'insuffisance. M. Charly, qui joue Duboscq, y est absolument mauvais, triste, sordide, noir et jamais terrible. M. Seiglet donne une physionomie assez burlesque à Fouinard devenu vieux. Mlle Schmidt joue avec énergie le rôle de Claudine, la fille perdue que Duboscq jette dans les catacombes pendant que les hôtes du café des Sans-Culottes braillent d'horribles refrains.

Car on chante une ronde au quatrième acte ; la tradition de l'Ambigu exige ce sacrifice à la muse Euterpe. Seulement, voici comment les choses se passent : un chien savant, élève de Munito, désigne la personne de la société qui a le moins de voix, et cette personne même est chargée de chanter la ronde. Ainsi

s'expliquent la spécialité musicale et les succès lyriques de l'honnête M. Libert.

CCCXXVIII

Variétés. 19 décembre 1875.

LES BÊTISES D'HIER

Revue en deux actes, par MM. Cogniard, Clairville et Siraudin.

Le Théatre pour tous.

« Que nous sommes bêtes ! » s'écrie un personnage de comédie. — « Que tu es bête ! » lui répond son interlocuteur. Ce dialogue familier et tout à fait amical exprime au naturel l'impression du public écoutant *les Bêtises d'hier.*

Les aimables auteurs de cette revue admettent sans résistance que leurs propres « bêtises » ne sont pas beaucoup plus spirituelles que celles de leurs contemporains. Et puisqu'ils ont pris sur eux de distribuer des prix aux œuvres dramatiques de l'année, leur modestie se contentera sans doute d'une mention honorable. Ma conscience sacerdotale m'interdit de leur décerner le *panache*, signe de la victoire, et ma sévérité n'ira pas jusqu'à leur infliger le *pompon*, puisqu'après tout le public a paru s'amuser.

Il en est un peu des revues comme des féeries : le préjugé des spectateurs leur est favorable ; les hommes restent toujours de grands enfants ; le théâtre-spectacle, le théâtre-amusement garde leurs préférences.

Du reste, on peut dire des *Revues* qu'elles constituent un genre vraiment national. La plus ancienne,

à ma connaissance, est *la Revue des Théâtres*, en un acte, en prose, que Dominique et Romagnesi firent représenter à la Comédie-Italienne le 1ᵉʳ mars 1728. Sait-on que la Comédie-Française ouvrit solennellement le 12 avril 1782 la salle de l'Odéon par une revue, une vraie revue en vers, intitulée *Molière à la nouvelle salle, ou les Audiences de Thalie*, où l'on voyait les productions théâtrales de l'année défiler sous le regard indulgent de Molière ? L'auteur de cette revue, je vous le donne en cent, n'était autre que M. de La Harpe ! MM. Cogniard, Clairville et Siraudin peuvent s'énorgueillir à l'idée qu'ils cultivent un genre que n'a pas dédaigné l'auteur de ce fameux *Cours de littérature* que personne ne lit plus.

Et les imitations d'acteurs, qui ont fait la gloire de Levassor, de Neuville, de Brasseur, d'Alexandre Michel, les imitations, cet écho, cette ombre, ce reflet, Molière lui-même en a fait devant la cour du grand roi, témoin *l'Impromptu de Versailles*, où l'auteur de *Tartuffe* imitait les plus célèbres comédiens de l'hôtel de Bourgogne et rendait au naturel les hoquets tragiques de l'énorme Montfleury, ce roi de tragédie, accusé par Cyrano de Bergerac de faire le fier parce qu'il était trop gros pour qu'on pût le bâtonner tout entier en un jour !

Ces noms vénérés de La Harpe et de Molière doivent nous rendre indulgent.

Seulement, puisque les revues de fin d'année ont une existence presque deux fois séculaire, on comprend que le cadre en ait un peu vieilli, et que les auteurs commencent à désespérer de le rajeunir.

MM. Cogniard, Clairville et Siraudin semblaient avoir fait un petit effort, en prenant pour point de départ le fameux Guignol lyonnais, avec son protagoniste local, le savetier Gnafron. Mais cette tentative ne les a pas portés loin. Guignol et Gnafron s'effacent

bientôt pour laisser passer une succession de scènes sans lien, pareilles à des verres de lanterne magique.

Les réservistes ont fourni une scène amusante ; c'était assez. La seconde, qui représente un camp aux environs de Paris, manque absolument d'intérêt et d'opportunité. Laissons notre jeune armée à ses études sévères ; l'uniforme français n'est pas à sa place entre le costume écourté de M^lle Angèle en Renommée, et les hirondelles du *Voyage dans la lune*.

Le second acte, uniquement consacré aux pièces représentées dans l'année et à des imitations très réussies par M^lle Berthe Legrand, est, comme d'ordinaire, le plus amusant de la revue, surtout pour le public des premières représentations, très au courant des succès et des chutes, très familier avec la physionomie, les gestes et les tics des comédiens en vogue. L'imitation de M^me Céline Chaumont par M^lle Legrand va jusqu'à la transformation complète ; la voix, la physionomie, la conformation plastique, tout y est.

M. Berthelier en Guignol, M. Baron en Gnafron, M. Léonce en Herzégovinien, M. Daniel Bac en nourrice, jettent quelques éclairs de folie sur la prose un peu terne des *Bêtises d'hier*. M. Cooper, le réserviste, et M. Deschamps, imitant Lesueur, méritent qu'on ne les oublie pas. On a applaudi un joli rondeau très agréablement chanté par M^me Donvé, représentant la demoiselle qui cherche à gagner cent mille francs en se faisant manquer de respect dans un wagon. Souvenir du procès Baker.

Le tout finit par des couplets à l'ancienne mode ; il ne leur manque qu'un grain de sel.

Quelques mots, clairsemés, trahissent seuls, par leur parfum spécial, la collaboration de M. Clairville.

D'ailleurs, sauf une ou deux drôleries très croustillantes que le public a eu le bon goût de ne pas souligner, *les Bêtises d'hier* trouveraient grâce devant

notre ami Paul Féval, qui vient de tracer un programme de *théâtre pour tous* auquel nous souscrivons des deux mains.

La conférence de Paul Féval, très intéressante et nourrie d'aperçus ingénieux, est une sorte d'homélie littéraire qui s'adresse aux auteurs dramatiques et aux directeurs de théâtre. En les adjurant de n'écrire et ne représenter que des pièces honnêtes, M. Paul Féval leur donne un conseil d'autant meilleur à suivre, qu'il s'accorde avec les sentiments instinctifs du public. Mais ceci est un sujet que je ne veux pas aborder au courant de la plume, et que je développerai peut-être quelque jour.

CCCXXIX

Théatre Ventadour. 19 décembre 1875.

MACBETH

Tragédie en cinq actes, de W. Shakespeare,
traduction italienne de Giulio Carcano.

Je ne serais pas embarrassé d'assigner la place de Shakespeare parmi les génies littéraires de l'Europe ; il n'a pas eu d'égal. Mais la difficulté, c'est de choisir entre tant de chefs-d'œuvre, et de décider quel est le plus grand ou le plus merveilleux, de *Hamlet* ou d'*Othello*, du *Roi Lear* ou de *Macbeth*, de *Richard III* ou de *Jules César*.

S'il me fallait absolument hasarder quelque essai de classement, je distinguerais, entre ces compositions prodigieuses, celles qui touchent droit au cœur et celles qui s'adressent plus particulièrement à l'intelligence.

L'on s'expliquerait ainsi pourquoi les premières, remuant les passions affectives, l'amour et la pitié, plairont plus sûrement au théâtre que les peintures grandioses de la politique et de l'ambition.

Pour tout dire, *Macbeth* repousse en même temps qu'il effraye, et cette épouvantable tragédie ne sera jamais le morceau préféré des femmes ni des jeunes gens. Cependant, quelle grandeur! Quelle ampleur sauvage! Quelle coup de sonde dans les profondeurs inconnues de l'âme humaine! Et, en même temps, que de nuances savantes, au moyen desquelles Shakespeare a peint avec une égale énergie, mais sans qu'on les puisse confondre, ces deux scélérats, l'un et l'autre arrivés au trône par le meurtre et le parjure, Richard III et Macbeth!

On a dit, et Ben Johnson tout le premier, que Macbeth incarnait en lui les crimes de l'ambition. Cette vue est incomplète et par conséquent fausse dans une certaine mesure. Shakespeare s'est proposé un dessein plus vaste et plus haut. Il a conçu et développé avec une clarté, pour ainsi dire visionnaire, la génération du meurtre dans le cerveau de l'homme, et sa conséquence fatale, la multiplication du crime par le crime lui-même.

Le premier monologue de Macbeth, discutant en soi-même le meurtre du roi Duncan, expose la pensée de Shakespeare avec une entière précision :

« Si tout était fait quand c'est fait, le plus tôt serait
« le mieux. Si l'assassinat enveloppait toutes ses
« suites, que sa fin fût tout succès, qu'un seul coup
« pût déterminer, ici-bas, seulement ici-bas, des bords
« de ce monde, de ce rivage du temps nous nous
« lancerions au hasard dans la vie à venir. — Mais,
« dans ces cas, nous subissons même ici-bas notre
« jugement. Nous ne faisons qu'enseigner des leçons
« sanguinaires qui reviennent frapper leur auteur. La

« justice inexorable repousse vers nos lèvres la coupe « empoisonnée et nous en fait avaler toute l'amertume. »

Ainsi, l'assassinat de Duncan engendre celui de Banco, puis le massacre de la femme et des enfants de Mac-Duff. Désormais, Macbeth ne marchera plus que dans un fleuve de sang, jusqu'à ce qu'il y tombe et s'y noie, courbé sous la claymore de Mac-Duff le vengeur.

Pour mieux isoler son sujet, pour présenter sans complications accessoires et extrinsèques la lutte de l'homme intérieur contre lui-même, Shakespeare, par un anachronisme volontaire, a reculé dans les brumes les plus lointaines l'horizon sur lequel se dessine Macbeth. Il est à remarquer qu'autour de ce tyran écossais du onzième siècle, on n'aperçoit aucune trace d'influence religieuse et civilisatrice ; et cependant l'Ecosse avait connu le christianisme dès le sixième siècle. Son Macbeth est un homme des âges primitifs, livré aux inspirations bonnes ou mauvaises d'un libre arbitre sans guide, qui laisse flotter sa conscience aux suggestions des superstitions les plus grossières. Il croit, comme Oreste, aux Parques et au Destin ; il ne craint pas Dieu dont il n'a jamais entendu prononcer le nom.

Mais si la leçon est sévère pour le penseur, elle pèse sur le spectateur comme un cauchemar sinistre. L'admiration, la surprise, la terreur s'emparent de lui ; le plaisir n'y est point. Nulle variété, d'ailleurs, dans ces caractères tout d'une pièce. Macbeth, seul, malgré ses forfaits, inspire un reste d'intérêt douloureux, parce qu'il était faible, parce qu'il a résisté, parce que cet assassin est lui-même une victime.

Telle est la seule nuance qu'un acteur de la taille de M. Rossi puisse apercevoir et indiquer dans le rôle monocorde de Macbeth. Il y déploie une science infinie et fait jaillir du drame toute la quantité de terreur

qu'il renferme. Jamais je ne l'ai vu plus puissant ni plus terrible que dans la scène du souper, lorsqu'il aperçoit le spectre de Banco assis dans le fauteuil royal. Par cette effrayante conception, comme aussi par les scènes de sabbat empruntées aux rites des sorcières de Thessalie, qui savaient faire descendre la triple Hécate sur la terre par la force de leurs conjurations, *Macbeth* touche de très près aux tragédies grecques, dont il a la terreur farouche et la formidable simplicité.

A côté de M. Rossi, qui tient sans faiblir une minute le rôle le plus écrasant du répertoire shakespearien, M^{me} Glech Pareti joue avec supériorité le rôle de lady Macbeth. Elle compose la scène du somnambulisme avec une originalité d'autant plus saisissante qu'elle est contenue par une rare sobriété de gestes et de voix.

CCCXXX

PORTE-SAINT-MARTIN. 23 décembre 1875.

Reprise de la JEUNESSE DES MOUSQUETAIRES

Drame en cinq actes et quatorze tableaux, par Alexandre Dumas et Auguste Maquet.

Qu'ils sont loin ces temps où le roman du dix-neuvième siècle, avec Balzac, Dumas, Maquet, Eugène Suë, Frédéric Soulié, passionnait la foule émue, et faisait la fortune des journaux de toutes couleurs! *Les Trois Mousquetaires* dans *le Siècle*, la *Reine Margot* dans *la Presse*, *les Mystères de Paris* dans le *Journal des Débats* ont produit sur l'imagination des contemporains une impression dont l'intensité et les

effets dépassent toute croyance. Et convenons que
cette vogue prodigieuse était méritée, du moins pour
l'œuvre immense et toujours jeune d'Alexandre Du-
mas et d'Auguste Maquet. Quels inventeurs et quels
amuseurs ! Que de science et de verve dans ces beaux
récits pleins d'aventures attachantes et de grands
coups d'épée, plus variés que les contes de la sultane
Schéérazade et toujours animés par les plus françaises
de toutes les qualités, l'esprit, le charme, la bonne
humeur ?

Lorsqu'il n'y en avait plus, il en fallait encore, et
c'est ainsi qu'aux *Trois Mousquetaires* succédaient
Vingt ans après et *le Vicomte de Bragelonne*. Les trois
ouvrages réunis forment l'histoire presque complète
de deux règnes, racontée sous une forme romanesque
qui n'exclut pas une part de vérité.

Le feuilleton épuisé, le public voulut revoir au
théâtre ses quatre favoris, d'Artagnan, Athos, Porthos
et Aramis. Mais la révolution avait soufflé sur les
enchantements littéraires; *la Jeunesse des Mousque-
taires* parut tardivement au Théâtre-Historique, le
17 février 1849. Le public s'était assombri. Dumas
lui-même y avait contribué avec *le Chevalier de Maison
Rouge*, qui fit au théâtre la même besogne que Lamar-
tine en librairie avec ses *Girondins*.

Cependant les souvenirs du public se réveillèrent;
et *la Jeunesse des Mousquetaires* triompha des préoc-
cupations du moment. Il est d'ailleurs plein d'entrain,
de mouvement et de vie, ce grand drame taillé par
tranches dans l'admirable roman qui survivra certai-
nement à beaucoup d'œuvres réputées plus sérieuses.
Le soir de la première représentation, le nom d'Au-
guste Maquet fut jeté au public avec celui d'Alexandre
Dumas. L'heure de la justice venait de sonner pour
l'infatigable collaborateur du plus infatigable des ro-
manciers. Après avoir attesté sa valeur personnelle

par des succès littéraires qui l'ont à son tour placé au premier rang, Auguste Maquet survit et a pu donner ses soins à la mise en scène de l'œuvre commune, que la Porte-Saint-Martin vient de reprendre avec succès.

Succès, entendons-nous ; je ne parle que du drame, demeuré jeune, pimpant, alerte, plein de surprises joyeuses et d'émotions rapides. Tout cela est conduit, troussé, enlevé d'une main à la fois vigoureuse et légère, comme celle de l'écuyer capable d'entraîner et de dompter les plus fougueux chevaux de sang. On y trouve des scènes d'une verve étincelante, comme la provocation des trois mousquetaires à d'Artagnan, ou d'une mélancolie profonde comme l'ivresse d'Athos. Et Bonacieux et Planchet, ne sont-ce pas des personnages de Gil-Blas ? Diderot et l'abbé Prévost n'auraient-ils pas signé des deux mains la touchante figure de Mme Bonacieux ?

Mais, pour l'interprétation de ces types désormais fixés dans la bibliothèque mnémonique du public, il faut des qualités innées ou beaucoup de travail. Et, sous ce double rapport, on doit avouer que la troupe de la Porte-Saint-Martin laisse quelque chose à désirer.

M. Dumaine, maigri, rajeuni, devenu leste, sinon comme un lièvre, du moins comme un cerf dix cors, a pour lui l'autorité, l'expérience, l'intelligence, la volonté ; mais il lui manque, et je crois que c'est sa faute, quelque chose de crâne, d'impertinent et de naïf, de chevaleresque et de picaresque à la fois qui caractérise d'Artagnan. Il y fallait être gascon et demi ; M. Dumaine ne l'est même pas à moitié. Très beau d'ailleurs et très saisissant dans la scène où d'Artagnan exténué, moulu, couvert de sueur et de poussière, rapporte à la reine Anne d'Autriche les fameux ferrets de diamant qu'elle avait donnés au duc de Buckingham.

Bonne soirée pour M. Taillade ; son extérieur et sa

diction n'ont pas la noblesse idéale que nous prêtons au comte de la Fère; mais il a joué l'ivresse d'Athos avec un sentiment si dramatique et si vrai qu'il s'est fait rappeler par la salle entière, et c'était justice.

MM. Laray et René Didier ne caractérisent pas assez Porthos et Aramis ; le premier n'est pas assez brutal, le second n'est pas assez séraphique.

Arrivons au point délicat. Le côté des dames est assurément le plus faible de la distribution nouvelle. M^{lle} Dica Petit a de l'élégance et de la grâce qu'elle arrive à rendre vipérines, mais qui ne suffisent pas à modeler pour le public l'épouvantable figure de Milady, à laquelle la belle M^{me} Person donnait tant de relief et de puissance. Il faut à M^{lle} Dica Petit des rôles touchants et élégiaques, comme celui des *Deux Orphelines* ou de *la Closerie des Genêts*. Ce serait lui rendre un mauvais service que de l'obliger à forcer son talent.

Quant à M^{lle} Patry et à M^{lle} Marie Laure, qui nous ont gâté la physionomie d'Anne d'Autriche et celle de madame Bonacieux, je ne puis que souhaiter à celle-ci plus de grâce et à la première plus... d'embonpoint. Quant au talent n'en parlons pas ; les conseils seraient inutiles.

CCCXXXI

Variétés. 28 décembre 1875.

LE BOIS DU VÉSINET

Vaudeville en un acte, par M. Delacour.

Le succès qu'obtiennent nos vieux vaudevilles dans les matinées du dimanche a réchauffé la verve de M. Delacour. *Le Bois du Vésinet* est une folie sans prétention, qui fait passer facilement deux gais quarts

d'heure. Ceci nous reporte par delà l'œuvre de Scribe, au temps où Piis, Barré, Radet, Desfontaines, improvisaient leur immense et frivole répertoire au café du Vaudeville, en déjeûnant comme déjeûnaient nos pères.

Voici le sujet de cette pochade, qui ne sera jamais recueillie par le futur *Théâtre pour tous*, sur lequel M. Coquelin cadet a fait ce soir une conférence assez drôlatique.

M. Coquillon, marchand de laine retiré des affaires, et M^{me} Coquillon, son épouse, ancienne marchande de tabac rue Taitbout, vivaient heureux dans leur châlet du Vésinet, lorsqu'on leur amène un jeune homme blessé en duel, M. Ludovic de Saint-Vigor. Comment refuser l'hospitalité à un pauvre garçon qui a six pouces de fer dans la poitrine? Comme vous le devinez à première vue, Ludovic n'est qu'un faux blessé; il a inventé cette ruse ingénieuse pour pénétrer auprès de madame Coquillon, dont il est amoureux, et qui ne le regarde pas d'un œil défavorable.

Coquillon en véritable mari, s'est épris d'une amitié tendre pour le loup qui habite sa bergerie.

Mais Saint-Vigor avait fait annoncer son duel dans les journaux. On apprend que le châlet des Coquillons lui donne l'hospitalité, et voici que les visites pleuvent au Vésinet. Et quelles visites? M^{lle} Nini et M^{lle} Tata, et M^{lle} Brisquette, c'est-à-dire les amies dans la société desquelles Ludovic égaye ses soirées et ses nuits au café du Helder.

La première de ces demoiselles s'étant annoncée comme la sœur de Ludovic, les deux autres sont obligées de se faire passer pour ses nièces et M^{lle} Brisquette se trouve ainsi la tante de Nini et de Tata.

Ludovic, pour qui la situation devient critique, se déguise en vieux chirurgien militaire, se donne pour

son propre oncle, et chasse les intruses. Mais celles-ci mises au fait du déguisement, envahissent de nouveau le castel de Coquillon, et Brisquette remporte définitivement sa conquête, qu'elle conduira jusqu'à Bruxelles, pour plus de sûreté.

On pense bien qu'à défaut d'un goût très fin, les grosses cascades ne manquent pas en un pareil sujet. Nos vieux vaudevilles sentaient quelquefois le champagne; celui-ci exhalerait plutôt une légère odeur d'absinthe et de vermouth.

M. Berthelier est vraiment fort drôle en gommeux de seconde catégorie et en chirurgien militaire. M. Pradeau lui sert de compère avec sa bonhomie habituelle; M^mes Marie Geslin, Angèle et Ghinassi habillent et babillent agréablement trois petits bouts de rôle.

CCCXXXII

Théatre Beaumarchais. 31 décembre 1875.

LE DONJON DES ÉTANGS
Drame en cinq actes et dix tableaux, par M. Ferdinand Dugué.

Ceci est un drame de cape et d'épée, taillé sur le patron des *Mousquetaires* et de *la Bouquetière des Innocents*; l'histoire de France, découpée en estampes s'y mêle à des épisodes romanesques, vers lesquels se concentrent les sympathies du public, un peu blasé sur les grands personnages.

M. Ferdinand Dugué a choisi les dernières années du règne de Henri IV, alors que le roi grisonnant sentait son cœur se fondre et rajeunir auprès de la belle

Charlotte de Montmorency, princesse de Condé. Le centre autour duquel gravite l'action, c'est d'Aubigné, Théodore Agrippa d'Aubigné, l'homme de guerre, le poète, le pamphlétaire, et le plus sincère ami du roi. D'Aubigné se met en travers de la nouvelle fantaisie royale, qui lui paraît dangereuse pour la sûreté de l'Etat. Une douloureuse expérience l'a personnellement mis en garde contre les amours adultères, et il veut épargner au roi les périls comme les remords auxquels il s'est lui-même exposé. A travers les péripéties de cette donnée générale, Agrippa retrouve la fille qu'il n'avait pas connue, et dont la mère a été noyée par un mari jaloux. Grâce à d'Aubigné, Madeleine d'Escoman échappe à la vengeance qui a coûté la vie à la comtesse sa mère ; d'Aubigné arrive à temps pour arracher Madeleine et son jeune fiancé aux eaux de l'étang qui allaient les engloutir à leur tour.

Ce drame, qui contient plus d'aventures que de situations, est bien joué par MM. Clément Just, Angelo, Mlle Jeanne-Marie et M. Debruyère, qui représente fort dignement Henri IV, et il a obtenu un fort honorable succès.

Mais je ne saurais me borner à cette constatation pure et simple, ni esquiver la question posée par l'apparition d'un drame de M. Ferdinand Dugué sur la scène lointaine du théâtre Beaumarchais. M. Dugué y répondait d'avance dans une lettre où il expliquait à un ami qu'il se voyait bien obligé de donner un drame au théâtre Beaumarchais, puisque d'autres théâtres, qui lui doivent de belles soirées, ne s'adressaient plus à lui. Ces théâtres avaient-ils tort? Oui et non. M. Dugué peut affirmer hautement que son nouveau drame vaut, en moyenne, la plupart des ouvrages qu'on joue à l'Ambigu ou au Théâtre Historique; mais les conséquences de cette démonstration peuvent se retourner au bénéfice de ses contradicteurs. Il n'y

avait pour M. Ferdinand Dugué qu'un moyen sûr de se donner gain de cause et de montrer leur béjaune aux directeurs récalcitrants : c'était de produire une œuvre absolument supérieure. Je l'attends à une autre occasion, que je saisirai avec bien du plaisir.

Théatre du Chateau-d'Eau. Même soirée.

LES ÉCHOS D'HIER
Revue en trois actes, par MM. Monréal et Blondeau.

Les Échos d'hier retentissaient encore lorsqu'a sonné la première heure de l'année nouvelle. S'il fallait juger de l'esprit français par ce début dramatique de l'année 1876, nous serions vraiment très bas.

J'ai subi bien des revues; j'en ai vu de tristes, de maussades, de lymphatiques, de puériles, de vieillottes de baroques, d'absurdes et d'insensées, je n'en ai point connu jusqu'ici de si nulle et de si somnolente. Pas d'imprévu, pas de sel, pas un mot pour rire, pas une rencontre, pas une saillie, et, pour compléter cette petite fête, pas l'ombre de mise en scène, pas un décor à regarder.

A travers ces steppes d'ennui à perte d'horizon, des acteurs adroits ou intelligents trouvent à glaner çà et là un applaudissement qui leur revient en propre et à produire un effet qui n'appartient qu'à eux.

Par exemple, M. Gobin est vraiment amusant dans quelques-unes de ses métamorphoses, celle du vieux pêcheur à la ligne d'abord, ensuite sa parodie de l'héroïne des *Muscadins*, pour laquelle il déploye la plus haute fantaisie. M^{lle} Silly a eu beaucoup de succès dans tout le cours de son rôle de rosière; mais les

imitations auxquelles elle excelle ont surtout accentué son succès. La charge de Zulma Bouffar dans l'air du charlatan, du *Voyage à la Lune*, est excellente ; très drôle aussi la Vénus de Gordes, suivie de son petit crevé de mari qu'un infirmier fait rentrer en l'emportant sous son bras comme un enfant ou comme un havanais.

N'oublions pas M. Noël, qui imite Frédérick Lemaître avec autant de vérité que de mesure. C'est à faire illusion.

Mais toutes ces imitations et tous ces échos ne forment pas une nourriture fort substantielle ; dix imitations ne valent pas une originalité ; dix échos ne valent pas une voix, surtout lorsque ces échos sont d'hier comme le pain rassis, et que cet hier, à en juger par ce que MM. Blondeau et Monréal en ont retenu, était le plus niais, le plus vulgaire et le plus plat des trois cent soixante-cinq jours compris dans l'année qui vient de finir.

CCCXXXIII

Théâtre Ventadour — 4 janvier 1876.

ROMEO E GIULIETTA
Traduction italienne du drame de W. Shakespeare.

La puissance universelle du génie shakespearien n'éclate peut-être davantage en nulle autre composition que dans cette simple histoire d'amour, qui remplit sans effort l'étendue d'une vaste tragédie. La tendresse, la vengeance, la terreur, la pitié, toute la gamme des sentiments affectifs est touchée dans cette symphonie pathétique, qui suffirait à immortaliser un homme et une littérature.

Le secret de cette plénitude d'intérêt, c'est que l'aventure des deux amants de Vérone s'encadre naturellement dans la peinture d'une ville, d'une civilisation et d'un siècle. Shakespeare excelle à ces généralisations dramatisées, et il les appuie sur une idée qui se reproduit dans ses œuvres avec tant de persistance qu'on ne peut se refuser à y voir l'expression d'une doctrine philosophique. Cette idée, dans *Roméo et Juliette* comme dans *Macbeth*, c'est la punition des crimes et des fautes par la génération de leurs conséquences inévitables, le châtiment immédiat, visible, frappant les coupables sur la terre et devançant la justice de *l'au delà*.

La mort de Roméo et de Juliette dans le cimetière de Vérone, c'est l'accomplissement de la malédiction de Mercutio sur les deux familles qui troublent la ville de leurs luttes fratricides ; les Capulet et les Montaigu reviennent au denoûment pour entendre l'arrêt prononcé par le moine Lorenzo sur les cadavres de leurs enfants. Horrible leçon, vieille comme le monde, éternelle comme lui, inutile comme les enseignements de la sagesse humaine, mais profondément morale et d'un intérêt tragique que quatre siècles n'ont pas épuisé !

Le public parisien, familiarisé avec *Roméo et Juliette* par l'opéra de Gounod comme avec *Hamlet* par celui d'Ambroise Thomas, a fait un accueil sympathique d'abord, puis, par degrés, chaleureux et enthousiaste à la représentation de *Romeo et Giulietta* donnée ce soir par la troupe d'Ernesto Rossi.

Bien que la mise en scène du théâtre Ventadour laisse quelque chose à désirer, l'ensemble de la représentation est excellent en ce qu'il donne à chaque rôle sa valeur exacte et conserve au drame sa physionomie étincelante et sombre.

Les deux caractères principaux s'incarnent à mer-

veille dans la personne d'Ernesto Rossi et de M^{lle} Cattaneo.

Cette jeune actrice, malgré certaines inexpériences qu'on serait presque fâché de ne pas rencontrer chez une si jeune personne, a joué Giulietta avec un sentiment si vrai, si pur, avec une telle force d'expression dans les parties passionnées de ce rôle admirable, qu'elle s'est fait un succès de premier ordre à côté de Rossi.

Et ce n'est pas peu dire, car Rossi joue Roméo d'une façon absolument supérieure. La scène du balcon a été rendue avec tant de charme qu'elle a déterminé une manifestation bien rare : on a voulu la faire répéter. On criait *bis* comme après un duo d'opéra. Les acteurs n'ont pas cédé à cet entraînement du public, mais je le constate comme un signe de la fascination subie par les spectateurs.

A chaque acte, Rossi a vu se renouveler pour lui une ovation méritée par la souplesse, le charme et la prodigieuse variété de ses effets scéniques. Il me suffit d'indiquer son superbe mouvement d'effroi lorsqu'il vient de tuer Tybalt et que l'épée trempée dans le sang d'un Capulet s'échappe de sa main. Son désespoir dans la cellule de frère Lorenzo, sa scène frémissante avec l'apothicaire qui échange du poison contre de l'or.« —Va ! ce n'est pas toi qui m'as vendu du poi-« son ; c'est moi qui viens de t'en donner ! » et enfin l'émouvante agonie du dernier acte ont littéralement transporté la salle.

Ce que j'admire en Rossi jouant Roméo, c'est son intelligence et cette fécondité de moyens qui lui permet de rendre la passion juvénile, presque ingénue, avec autant de vérité qu'il en apporte dans d'autres rôles si divers. Hamlet, Othello, Roméo sont des créations absolument distinctes l'une de l'autre. Je ne connais pas de plus bel éloge à faire d'un artiste com-

plet, maître de toutes les parties de son art et doué des facultés nécessaires pour peindre extérieurement les nuances que son intelligence lui fait percevoir dans l'œuvre des maîtres.

Romeo et Giulietta peut être compté parmi les plus belles soirées, sinon pour la plus belle de la Compagnie Italienne à Paris.

CCCXXXIV

Bouffes Parisiens. 5 janvier 1876.

Reprise de LA TIMBALE

Opérette en trois actes, paroles de M. Jules Noriac, musique de M. Léon Vasseur.

Le premier ouvrage de M. Léon Vasseur vient de subir l'épreuve critique d'une reprise, et s'en est tiré à merveille. Plaire encore après une longue absence et une longue séparation, c'est une bonne fortune qui scelle un pacte indéfini entre le public et les auteurs d'une pièce applaudie.

Je suis de ceux à qui la musique de M. Vasseur, pleine de grâce et de facilité, écrite avec une spirituelle entente du théâtre, plaît d'une manière plus décidée que les gaudrioles excessives d'un *libretto* qui ne s'arrête pas toujours à temps, et qui ne s'enveloppe de gazes que pour se donner le plaisir de les déchirer.

Mais je ne songe pas à refaire le procès de *la Timbale*, dont la cause vient d'être encore une fois gagnée.

C'était une joie générale dans les divers rangs des spectateurs : les plus jeunes charmés de faire connaissance avec une pièce qui leur ouvrait des horizons

nouveaux; les autres ravis de retrouver si frais et si gaillards leurs souvenirs de ces dernières années.

Indocti discant et ament meminisse periti.

L'interprétation a subi quelques changements notables. M^{lle} Paola Marié succède à M^{me} Peschard, M^{lle} Blanche Méry à M^{lle} Debreux, et M. Daubray à feu Désiré. De ces trois substitutions, les deux dernières se font accepter sans résistance, mais M^{lle} Paola Marié n'a pas effacé du premier coup le souvenir de M^{me} Peschard; la chanteuse est habile, bien que sa voix ne la conduise pas toujours sûrement jusqu'à la conclusion dernière de la phrase musicale; mais l'actrice est un peu menue pour ce rôle de jeune premier; elle y reste trop femme et trop enfant gâté, au détriment du groupe passionné que formaient autrefois le jeune tyrolien Muller et la jolie paysanne Molda.

M^{me} Judic a retrouvé dans le rôle de Molda tout son charme et tout son succès; il m'a semblé qu'elle soulignait moins certains passages scabreux et qu'elle savait remplacer par une verve plus rapide l'effet de sous-entendus pires que de franches nudités. Je l'aime mieux ainsi, et je souhaite que le public en juge comme moi.

CCCXXXV

Ambigu. 6 janvier 1876.

BELLEROSE

Drame en huit tableaux, par MM. Amédée Achard et Paul Féval.

Le nouveau drame de l'Ambigu est tiré du premier roman d'Amédée Achard. Jusqu'à la publication de

cette première œuvre, Amédée Achard n'avait été qu'un journaliste plein de verve et d'abondance, dispersant au vent des petits journaux, depuis *le Charivari* jusqu'à *l'Entr'acte*, en passant par le *Vert-Vert*, une foule d'articles de genre, et s'élevant, par hasard, mais rarement jusqu'à la nouvelle de six ou douze colonnes. Après avoir traversé le feuilleton de *l'Époque*, où il écrivit, sous le pseudonyme de Grimm, un courrier de Paris très remarquable, Amédée Achard aborda le roman. Son coup d'essai fut *Bellerose*, cinq volumes d'aventures galantes et guerrières, visiblement inspirés par l'immense succès des *Trois Mousquetaires* d'Alexandre Dumas; *Bellerose* parut en 1847 dans l'*Esprit public*, un journal qui vécut à peu près dix-huit mois, sous la direction de M. Charles de Lesseps.

Malgré l'influence d'Alexandre Dumas, qu'Amédée Achard suivait évidemment comme le créateur du roman de cape et d'épée, *Bellerose* mit en lumière les qualités personnelles de son auteur : la sensibilité, la finesse, un accent d'honnêteté convaincue et une bonne foi juvénile qu'il a gardées jusqu'aux derniers jours de sa trop courte vie. Chemin faisant, le roman d'Amédée Achard rencontra les figures de Louis XIV et de Louvois qu'il sut peindre d'un pinceau ferme et mesuré.

Malgré son mérite réel et le charme de lecture qu'il conserve encore aujourd'hui, le roman d'Amédée Achard n'est point devenu assez populaire pour qu'on puisse en extraire un drame en se bornant à présenter au spectateur les chapitres les plus saillants d'une œuvre déjà connue. Il en a fallu choisir un épisode, et l'intérêt se portant sur des personnages qu'Amédée Achard avait laissés au second plan, Bellerose à son tour se trouve réduit à un rôle assez secondaire.

Cet épisode, c'est l'aventure, fort compliquée, de la

duchesse de Châteaufort. Cette belle duchesse, avant de céder à l'autorité paternelle en épousant un homme qu'elle n'aimait pas, s'était abandonnée à la tendresse du comte d'Assonville, et un enfant est né de cette liaison clandestine.

Le sergent Bellerose, qui s'est engagé par désespoir d'amour, sert d'intermédiaire entre le comte d'Assonville et la duchesse de Châteaufort.

Le jour où le duc de Châteaufort découvre le passé de celle qui porte son nom, il entre dans une fureur assez concevable. Il provoque d'Assonville en duel; celui-ci est une bonne lame et l'issue du combat serait douteuse, si un affidé de M. de Châteaufort n'y mettait fin en poignardant traîtreusement d'Assonville. Bellerose lui-même est blessé par un des séides du duc. On le transporte chez la duchesse qui lui prodigue les soins les plus empressés.

Mais lorsque Bellerose est rétabli à la suite d'une longue convalescence, la guerre est déclarée, et le sergent se trouve porté comme déserteur sur le contrôle du régiment. Le duc, pour se venger de Bellerose qui a défendu la duchesse contre ses violences, le fait arrêter et livrer aux tribunaux militaires.

C'est à Charleroi, assiégé par les ennemis, que Bellerose s'entend condamner à mort en vertu d'une sentence du conseil de guerre que Châteaufort présidait lui-même. Au moment de l'exécution, la fusillade éclate au dehors de la place; c'est l'ennemi qui tente une surprise. Les soldats du régiment de Bellerose le délivrent; Bellerose se jette dans la mêlée, fait des prodiges de valeur, et finalement obtient sa grâce, en dépit de l'opposition de Châteaufort. Bien plus, il est fait capitaine par le roi Louis XIV en personne, et il épousera la comtesse Albergotti, une veuve excessivement riche, qu'il aimait depuis son enfance et pour laquelle il s'était fait soldat.

Les premiers tableaux de ce drame mouvementé sont rapides, intéressants et sobrement écrits ; les derniers n'évitent pas assez les banalités mélodramatiques ; la scène de la délivrance de Bellerose par les soldats du Royal-Artillerie est déparée par les déclamations où la discipline, la loi, l'amour du pays sont mis en jeu sans utilité, je ne dirai pas sans danger. Si l'on pratique quelques coupures dans *Bellerose*, c'est là-dessus qu'elles devront porter avant tout.

M. Paul Deshayes joue *Bellerose* avec son énergie accoutumée, mais avec une teinte trop sombre pour l'époque et pour le personnage.

M. Charly a été meilleur dans d'autres rôles que dans le mauvais rôle de Châteaufort. M^{lle} Marie Grandet, très belle et très dramatique sous les traits de M^{me} de Châteaufort, s'y est fait applaudir, ainsi que M^{lle} Raynard, qui joue d'une façon spirituelle et même touchante le petit rôle de la sœur de Bellerose.

Les costumes sont exacts, les décors sont bien brossés et bien plantés ; mais les soins artistiques dont la mise en scène de *Bellerose* a été l'objet ne se sont pas étendus jusqu'au combat final, qui manque de sérieux. Hélas ! il faut bien l'avouer, le public, surtout celui des hautes galeries, devient de plus en plus sceptique ; c'est en étudiant les impressions d'une représentation de mélodrame que Royer-Collard, s'écrierait aujourd'hui : « Le respect s'en va ! » Et moi-même, en citant l'orateur de la Restauration, je pense aux ricanements dérisoires qui accueillent ce grand nom chaque fois qu'on le prononce du haut de la tribune française. Décidément tous les publics se ressemblent au temps où nous vivons.

CCCXXXVI

Théatre-Historique.　　　　　　7 janvier 1876.

Reprise de LA TIREUSE DE CARTES

Drame en cinq actes, par Victor Séjour.

La fameuse histoire du petit Mortara, qui fit tant de bruit, il y a une quinzaine d'années, fournit à Victor Séjour le point de départ de son drame *la Tireuse de cartes*. Comme il est permis de supposer qu'en dehors du monde politique la fameuse histoire du petit Mortara est parfaitement oubliée aujourd'hui, je rappelle qu'il s'agissait d'un enfant israélite qu'une nourrice chrétienne fit baptiser, le croyant en danger de mort: l'enfant guérit, on le mit au couvent; M. Mortara, son père, le réclama; l'autorité ecclésiastique refusa de le rendre; d'où naquirent des polémiques infinies et une intervention diplomatique.

Dans cette aventure, qui surexcita les passions religieuses, Victor Séjour et feu M. Mocquard aperçurent les éléments d'un drame, et ils ne s'étaient pas trompés. Leur conception ingénieuse consiste à avoir substitué une fille à un garçon et à imaginer que cette fille, élevée au couvent, a été adoptée par une grande dame sicilienne, la duchesse de Lomellini. Pendant dix-sept ans sa vraie mère l'a cherchée; lorsqu'enfin elle retrouve sa Noémi, un combat terrible s'engage entre les deux mères; la fille elle-même, partagée entre ces deux amours contraires, compliqués d'une lutte de religion, subit les épreuves les plus douloureuses et les plus pathétiques qui puissent déchirer une âme ardente autant que pure.

Si ce beau sujet, qu'un poète du dix-septième ou du dix-huitième siècle eût nécessairement et avec raison traité en tragédie, n'était pas déparé par des incidents mélodramatiques et par les boursouflures d'un style qui méconnaît trop souvent les forces irrésistibles de la simplicité, *la Tireuse de cartes* serait une des œuvres remarquables du théâtre contemporain.

M^me Laurent joue avec beaucoup de force et de pathétique le rôle de Géméa, la tireuse de cartes. M^me Raphaël Félix donne du charme et de l'intérêt au rôle de Noémi. C'est M^me Eugénie Saint-Marc, en qui l'on reconnaîtrait difficilement aujourd'hui la poétique Marie des *Filles de Marbre*, qui joue avec zèle et conviction le rôle de la duchesse.

On a beaucoup pleuré aux grandes scènes entre les deux mères. Je n'en demande pas davantage pour prédire un regain de succès à *la Tireuse de cartes*.

CCCXXXVII

Odéon. 8 janvier 1876.

LES DANICHEFF

Comédie en quatre actes en prose, par M. Pierre Newsky.

Les Danicheff, représentées ce soir à l'Odéon, ont été par avance l'objet d'une curiosité très vive; le bruit qui s'était fait autour d'eux n'avait rien de calculé ni de prémédité. La pièce arriva un matin dans les mains de M. Alexandre Dumas, à qui elle fut présentée par un journaliste russe, M. de Corvin. Elle portait alors ce titre énigmatique : *De Shawa à Shawa*. M. Alexandre

Dumas y reconnut le point de départ d'un drame qui pouvait devenir saisissant, à la condition qu'on lui fît subir d'importantes modifications et principalement qu'on le récrivît au point de vue spécial de la scène française.

Ce travail considérable, M. Alexandre Dumas s'en chargea et l'exécuta avec autant de sollicitude que si l'idée première eût germé dans son puissant cerveau.

L'œuvre nouvelle appartient donc dans une large mesure à M. Alexandre Dumas, et s'il n'a pas permis qu'on le nommât, c'est uniquement pour rester fidèle à sa résolution bien arrêtée de ne signer aucune pièce en collaboration.

Les Danicheff, tout le monde le savait avant le lever du rideau, présentent un tableau des mœurs russes, telles que l'observateur pouvait les saisir sur le vif à l'époque qui a immédiatement précédé l'abolition du servage par l'empereur Alexandre II, aujourd'hui régnant. La peinture des abus énormes sur lesquels l'auteur des *Danicheff* a construit sa fable émouvante n'avait donc rien de blessant pour le gouvernement ni pour la nation russes; au contraire, puisque la gloire du czar Alexandre II est précisément d'avoir détruit un régime dégradant pour l'humanité, et d'avoir transformé cinquante millions de serfs en cinquante millions d'hommes.

Aussi l'écueil était-il moins, quoiqu'on en ait dit, dans des susceptibilités qui, du reste, ne se sont pas produites, que dans la spécialité même du sujet. Il fallait, pour qu'un public français l'acceptât et se laissât imposer des idées et des objets si différents de ceux auxquels il s'intéresse d'ordinaire, qu'ils lui fussent présentés avec des précautions très délicates, sans cependant altérer ni fausser les couleurs.

La difficulté a été surmontée avec un art exquis et un bonheur complet, grâce à une action attachante

qui met en jeu les sentiments les plus nobles, les plus élevés, et par conséquent les plus sympathiques.

J'aurai raconté presque en une phrase le premier acte des *Danicheff* par une comparaison. Supposez l'exposition du *Marquis de Villemer* transportée au cœur de la Russie, dans le gouvernement de Nijni-Novgorod, en 1851. Le comte Wladimir Danicheff aime éperdûment une protégée de sa mère, la jeune Anna, que la fière comtesse Danicheff a élevée presque comme sa fille. La comtesse Danicheff, placée dans la même situation que la marquise de Villemer, opposera-t-elle les mêmes résistances à une alliance indigne d'elle? Assurément : mais ces résistances, agissant dans le milieu russe, produiront des résultats impossibles en tout autre pays et par conséquent un drame original, dont voici la substance.

La comtesse Danicheff avait rêvé pour son fils, le dernier de la race, un mariage de haut rang avec la princesse Lydia Walanoff. Lorsqu'elle s'est heurtée à la ferme volonté de Wladimir, qui est résolu à épouser Anna malgré sa condition d'esclave, la comtesse se détermine à user de ruse. Elle fait promettre à Wladimir, qui retourne en garnison à Moscou, de rendre des soins à la princesse Walanoff, de s'essayer à l'aimer et à oublier Anna, lui jurant en retour que si, au bout d'un an, ce double résultat n'a pas été obtenu, elle consentira à l'union d'Anna avec Wladimir.

Le jeune comte, ravi de la condescendance de sa mère, se conforme à sa volonté et part.

A peine est-il en route que la comtesse Danicheff fait appeler le pope, et lui ordonne de marier sur l'heure la jeune Anna avec le serf Osip, le cocher de la maison. Orgueilleuse de son nom, habituée par naissance et par éducation à ne pas distinguer entre la personne d'un serf et une bête de somme, la comtesse Danicheff n'a pas conscience du crime qu'elle va

commettre. Elle n'y voit qu'une ingénieuse combinaison qui mettra un obstacle éternel entre le dernier des Danicheff et une fille de rien.

Vainement la malheureuse Anna essaye-t-elle de fléchir la barbare volonté de sa maîtresse ; vainement s'adresse-t-elle, en désespoir de cause, à Osip lui-même, le suppliant de la refuser. C'est alors qu'elle comprend toute l'étendue de son malheur : Osip, le cocher Osip, est amoureux d'elle.

Le mariage religieux s'accomplit. La comtesse est satisfaite, elle se considère même comme la meilleure des femmes, puisqu'elle vient d'affranchir les nouveaux époux, qu'elle envoie sur une de ses terres ; quant à elle, elle attend tranquillement le retour de Wladimir au milieu de sa petite cour du château de Shawa, composée de deux vieilles femmes extravagantes et papelardes, Anfissa et Marina, d'un chien havanais et d'un kakatoès.

Le second acte nous transporte à Moscou chez le prince Walanoff. Sa fille, la brillante Lydia, est violemment éprise de Wladimir, en même temps qu'elle coquette, en tout bien tout honneur, avec un jeune attaché de l'ambassade française, M. Roger de Taldé. L'intérieur d'un salon russe, avec ses magnificences et ses fleurs tropicales, était précisément le lieu convenable pour une scène de portraits russes ; nous retrouvons ici la palette étincelante d'Alexandre Dumas. Mis en demeure de donner son opinion sur le pays où il réside depuis quelque temps, Roger de Taldé décrit la femme russe avec une hardiesse et une certitude de couleur qui trahissent le maître. C'est Alexandre Dumas fils qui parle par la bouche de Roger de Taldé. Si ce n'est lui, c'est donc un élève assez habile pour confondre sa touche avec celle du maître.

Une scène épisodique soulève un instant le voile qui couvre un des côtés attristants de l'administration

russe. Le banquier Zacharoff, devenu archi-millionnaire en falsifiant les eaux-de-vie dont il a le monopole, sollicite la protection de la princesse pour obtenir du Sénat dirigeant quelques faveurs nouvelles, qui augmenteront ses richesses et compléteront l'empoisonnement du peuple; il offre à la princesse, dans les termes d'une servilité qui déguise mal l'insolence de la pensée, de l'intéresser dans son opération. La princesse, après l'avoir écouté silencieusement, lui demande un bon de cent mille roubles sur la Banque; Zacharoff croit avoir réussi; mais point : la princesse donne les cent mille roubles à une de ses amies pour une œuvre pieuse, et chasse Zacharoff, qui jure de se venger. On verra comment.

Wladimir, qui s'acquittait consciencieusement de la promesse faite à sa mère, apprend tout à coup par M. de Taldé le mariage d'Anna, que la comtesse était parvenue à lui cacher jusque là. La comtesse arrive juste à ce moment pour essuyer la terrible colère de Wladimir. Fou de douleur et de rage, le jeune comte déclare catégoriquement à la princesse Walanoff qu'il ne l'aime pas et qu'il ne l'épousera jamais, et il part pour ses terres, prêt à tuer sur place Anna et son époux Osip.

Il arrive chez eux au troisième acte. Wladimir reproche amèrement à son ancien serf son ingratitude envers un maître qui s'était montré pour lui presque un ami; il va jusqu'à le menacer de sa cravache. — « Vous vous repentiriez toute votre vie de m'avoir « frappé ! » dit Osip. « — Et pourquoi ? — Parce que « je ne suis pas coupable. Je n'ai accepté Anna que « comme un dépôt, pour vous le rendre intact. J'ai « payé ma dette de reconnaissance envers vous. » La scène est très belle et très touchante; Osip est un véritable héros, puisqu'il adorait la femme dont il était l'époux et qu'il n'a cessé de la traiter comme une sœur.

Mais le dévouement d'Osip serait inutile si un divorce ne venait délier le mariage. Ce divorce, la princesse Walanoff s'était spontanément chargée de l'obtenir; mais avec l'intention secrète d'échouer. Elle y parvient. L'Empereur refuse net.

Wladimir propose alors à Anna de s'enfuir avec lui. Anna repousse avec indignation l'offre du jeune comte; tant qu'elle portera le nom de l'honnête homme qui l'a épousée pour la sauver, elle le respectera.

N'est-il donc aucune issue à une situation qui paraît insoluble? Osip a pensé à se tuer, mais ce serait jeter un remords et comme une ombre éternelle sur le bonheur de Wladimir et d'Anna. Il s'arrête donc à une résolution plus chrétienne et d'une portée plus haute. Aux termes de la loi russe, le mariage est dissous si l'un des époux entre dans les ordres sacrés; mais pour qu'un homme ou une femme mariés prononcent des vœux, il faut qu'il y soit autorisé par une dispense du czar.

Cette dispense, Osip l'a obtenue. Comment? par Zacharoff, qui, mis en goût de bonnes œuvres par la sévère leçon que lui avait infligée la princesse Walanoff, vient de fonder un couvent.

Anna est libre, et devient la comtesse Danicheff. Osip, consacré par le pope, bénit les nouveaux époux.

J'ai raconté la pièce tout d'une haleine, sans couper mon récit par aucune réflexion. Il me semble qu'elle est jugée par l'analyse même. Tout s'enchaîne et se déduit avec une incomparable netteté dans cette œuvre remarquable, dont la vigoureuse originalité a d'abord saisi le public. Poussée jusqu'au drame dans tout le cours du troisième acte, l'action s'adoucit ensuite et s'achève au quatrième acte dans les tons mesurés de la haute comédie. Elle ne se refroidit pas : elle s'arrête graduellement comme la fièvre qui s'apaise.

La singularité des anciennes mœurs moscovites, s'infiltrant dans une donnée tour à tour pathétique, attendrissante et gaie, lui donne un charme de plus et comme la saveur pleine de surprise d'un parfum étranger et nouveau.

Et que de mots profonds ou spirituels jetés dans ces quatre actes, si pleins à la fois et si courts ! « Nous « autres femmes, » dit Anna, « nous sommes si égoïstes, « nous sommes si lâches, que nous sacrifions l'a-« mour qu'on nous offre, si pur et si désintéressé « qu'il soit, à l'amour que nous croyons éprouver, si « léger qu'il puisse être ! » Et cette boutade de Taldé, répondant au prince Walanoff qui s'est écrié : « Que « le diable emporte l'amour ! — Il n'y a pas de danger « puisque c'est lui qui l'a apporté ! ».

N'oublions pas le trait de la princesse Lydia, à qui son pianiste, un Allemand qu'elle loue à l'année, propose de jouer du Chopin : « — Non : c'est un Polo-« nais ».

Un récit de chasse à l'ours, où la sympathie de la Russie pour la France se traduit sous la forme la plus ingénieuse et la plus pittoresque a traversé le public d'un effluve magnétique.

Le succès des *Danicheff*, très grand, très mérité, ira croyons-nous, en s'accentuant pendant une longue suite de représentations. C'est une œuvre de pleine maturité, honnête dans la plus haute acception du mot, et, ce qui l'achève, écrite de main de maître, pensée dans les moindres détails et occupant l'esprit après que la rampe s'est éteinte.

L'interprétation des *Danicheff* est à la hauteur de l'œuvre ; excellente dans l'ensemble comme dans les détails, elle fait le plus grand honneur à l'Odéon, qui, ce soir, n'était plus le second théâtre français que par son titre.

M^{lle} Hélène Petit, dans le rôle si difficile d'Anna

Iwanowna, a été touchante au possible; ses cris de désespoir lorsqu'on veut la marier malgré elle ont profondément remué la salle. M. Masset mérite aussi de grands éloges pour sa composition large et chaleureuse du beau rôle d'Osip.

C'est Mlle Elisa Picard qui traduit les cruautés inconscientes de la comtesse Danicheff, jeu plein d'autorité, tranquille et mordant, auquel je désirerais un peu plus de hauteur aristocratique.

M. Porel joue avec sa malice spirituelle et brillante le rôle du jeune Français, le vicomte de Taldé. Son récit de la chasse à l'ours, déjà célèbre, est un modèle de diction légère et railleuse, cachant à demi un sentiment ému.

Très bon comédien M. Dalis, sous le masque servile du traitant Zacharoff. M. Montbars, qui vient de l'Ambigu, est entré tout de suite dans le ton de la comédie; il représente le prince Walanoff, une ruine du grand monde, avec une exquise finesse et sans la moindre charge. C'est dans ce dernier point qu'est son mérite et son succès.

Le caractère de la grande dame russe, altière, passionnée, coquette et vindicative, glace et flamme tout à la fois, est saisi par Mlle Antonine avec la plus grande justesse. Le ton, l'allure, l'élégance, l'accent, tout y est.

N'oublions pas les deux excellentes caricatures des suivantes de la comtesse Danicheff, représentées par Mme Crosnier et Mlle Masson avec une verve du meilleur aloi.

Les petits rôles sont tenus par des comédiens de valeur, MM. Valbel, Amaury, François et Mlle Gravier.

Enfin, le rôle de Wladimir Danicheff a été pour un débutant, M. Marais, second prix de tragédie du Conservatoire au concours de 1875, l'occasion d'une révélation immédiate. Ce jeune comédien, bien taillé, à

figure énergique, doué d'une voix flexible et admirablement timbrée, a conquis tous les suffrages dès ses premiers mots. La scène où il éclate en reproches indignés contre sa mère, sans jamais sortir des bornes du respect, a montré chez lui les qualités les plus rares, la force unie à la mesure, la concentration du sentiment d'autant plus poignante qu'il en comprime les éclats. Citons encore son entrée furieuse chez Osip, qu'il veut châtier; l'expression de son visage, son geste menaçant ont suffi, avant qu'il n'eût ouvert la bouche, pour lui valoir un long applaudissement.

A peine est-il besoin de dire que la mise en scène répond à l'importance de l'ouvrage ; les meubles, les accessoires, les costumes ont un cachet d'originalité, exempte de tapage, qui contribue à l'illusion, sans jamais détourner l'attention du spectateur, captivée par une des pièces les plus intéressantes et les plus littéraires du théâtre contemporain.

CCCXXXVIII

Odéon. 15 janvier 1876.

MOLIÈRE A AUTEUIL

Comédie en un acte en vers, par MM. Emile Blémont
et Léon Valade.

L'Odéon vient de représenter, le jour anniversaire de la naissance de Molière, une petite comédie agréablement rimée. Il ne s'agit pas, comme on le croirait d'après le titre, du fameux souper où Chapelle proposa aux amis de Molière et à Molière lui-même de s'aller noyer de compagnie pour échapper à la méchanceté

humaine. Les auteurs se sont contentés de nous montrer un Molière chez lui, recevant les suppliques des débutants et les détournant, par d'assez bonnes raisons, de la carrière du théâtre. Ses exhortations sont d'autant mieux placées, s'adressant au jeune Armand, fils d'un avocat au Parlement de Paris, qu'Armand, en réalité, n'a d'autre vocation que de filer le parfait amour avec la spirituelle actrice qui répond au nom de Marotte Beaupré. Et voilà précisément que Marotte quitte le théâtre pour épouser un financier. Adieu la vocation d'Armand. Molière, qui s'y était laissé prendre, ne s'explique pas la soudaine conversion qu'il avait essayée sans espoir d'y réussir. Mais la servante Laforêt, qui est femme, avait tout compris d'un coup d'œil. Voici la conclusion, rondement et finement déduite :

MOLIÈRE
..... Ce qu'il aime n'est pas...

LAFORÊT
Le théâtre? non, c'est la fille à Nicolas.
Et vous ne l'avez pas deviné?

MOLIÈRE
Je l'avoue.
Soyez donc philosophe, un écolier vous joue.

CHAPELLE
Et moi qui croyais tant à sa vocation !

MOLIÈRE
Et moi qui le prêchais avec conviction !

LAFORÊT
Et moi qui leur apprends leur métier, bonnes âmes.

MOLIÈRE
Connaîtrons-nous jamais les hommes !

CHAPELLE
Et les femmes !

Il y a du moins une promesse de talent dans cette légère esquisse, très bien jouée par MM. Porel, François, Amaury, M^mes Léonide Leblanc et Crosnier.

Parmi quelques taches à corriger dans une versification d'ailleurs élégante et facile, je signale à MM. Emile Blémont et Léon Valade une singulière cacophonie :

> Moi qui dans la maison du *Misanthrope apporte*...

Antropapo ! Quels cris n'aurait pas jetés Malherbe qui ne pouvait pardonner à Ronsard son « comparable *à la flamme,* » si harmonieux à côte d'*antropapo*. Et cependant Malherbe, quand on lui parlait de Ronsard, répondait pour toute critique : *parablalafla ! parablalafla !* Nous n'avons plus l'oreille si délicate ; toutefois, je vote la suppression d'*antropapo*, qui semble appartenir à la langue des Caraïbes.

CHATELET. Même soirée.

Reprise de GASPARDO LE PÊCHEUR
Drame en quatre actes et cinq tableaux, précédé d'un prologue, par Joseph Bouchardy.

A ceux qui voudraient se convaincre qu'il existe un métier du théâtre indépendant de toute littérature, je conseille, mais à ceux-là seulement, d'aller voir *Gaspardo le pêcheur*. Le sens commun, l'histoire, la géographie et la syntaxe y sont foulés aux pieds avec une indifférence si sereine qu'elle s'élève jusqu'à la

majesté. Bouchardy transforme en héros magnanime l'affreux brigand qui régna sous le nom de François Sforza, lequel, entre autres forfaits, fit vendre comme esclaves, en 1447, dix mille citoyens de la ville de Plaisance ; tel est le monstre que Bouchardy propose à l'admiration des masses. C'est avec la même désinvolture que l'auteur de *Gaspardo* bâtit la ville de Plaisance sur les bords d'un lac qu'elle ne connut jamais, lui donne des *lazzaroni*, et fait voyager les Milanais en gondole, prenant apparemment Plaisance pour Naples et Milan pour Venise.

Mais si Plaisance n'avait pas de lac, le Gaspardo du prologue ne pourrait pas être Gaspardo le pêcheur, et si Milan manquait de gondoles, le Gaspardo du drame ne pourrait pas être Gaspardo le gondolier. C'est limpide.

A travers ces absurdités et mille autres devant lesquelles reculeraient aujourd'hui les plus minces successeurs de Ponson du Terrail, Joseph Bouchardy se promène avec l'intrépidité d'un inventeur qui a la conscience de sa force. Cette force réside dans un procédé, lequel consiste à traîner les grands de la terre dans la boue natale du genre humain et à leur faire expier leurs abominations sous le genou vigoureux de l'homme du peuple. Le moyen de ne pas se laisser toucher par une antithèse si flatteuse pour l'orgueil populaire! Il faut voir avec quel enthousiasme le paradis acclame Gaspardo, le pêcheur et le gondolier, couronnant de ses mains calleuses le duc de Milan, Francesco Sforza, son propre fils ! Et quelle perspective enivrante pour les canotiers d'Asnières ou de Saint-Ouen! Brave père Joseph, ô toi la Providence des artistes parisiens en quête d'une matelote à la marinière, espère et rêve ! Ton fils sera roi, c'est Bouchardy qui te l'annonce, et qui sait si les temps ne sont pas venus !

6.

Entre les nouvelles couches qui se montraient ravies de voir les sénateurs de Milan obéir aux moindres gestes d'un marchand de friture, et le public lettré qui s'amusait comme à Guignol, la pièce a fait considérablement bâiller les classes moyennes, qui, d'ailleurs, n'avaient pas trop de leurs pardessus fourrés et de leurs *ulsters* pour se défendre contre l'invasion d'une bise sibérienne dans une salle qu'on s'était abstenu de chauffer, par considération pour le dégel de la veille.

Il faut cependant reconnaître que la pièce, atteinte déjà par les outrages du temps, a reçu, du fait du théâtre et des acteurs, quelques affronts immérités. Par exemple, on a pratiqué dans la scène finale une coupure injustifiable qui rend la fuite de Visconti incompréhensible et laisse la pièce sans conclusion. Un acteur, nommé M. Beaugé, qui savait à peine son rôle, a débité comme suit le récit du frère Raphaël au premier acte : « Il y a vingt-cinq ans environ, je fus « injustement chassé d'Italie, déporté comme malfai- « teur et rebelle ; deux *infortunés* compagnons parta- « gèrent la même *infortune* ; et tous trois nous « partîmes n'ayant pour soutien que notre union « *infortunée*... » Heureusement pour M. Beaugé, le public, que le froid commençait à engourdir, n'a pas même sourcillé.

A part M. Maurice Simon, qui joue avec courage le rôle de Gaspardo, et M. Albert Lambert un jeune premier qui manque de force, mais non pas d'intelligence, l'interprétation de *Gaspardo le pêcheur* est d'une extrême médiocrité.

Au contraire, dans sa nouveauté en 1837, le drame de Bouchardy fut soutenu par un remarquable ensemble de talents. Gaspardo, c'était l'énergique Guyon qui créa plus tard Magnus dans *les Burgraves* et mourut sociétaire de la Comédie-Française; Vis-

conti, c'était Delaistre ; le connétable Sforza, c'était Saint-Ernest ; le procurateur Contarini, c'était Fosse, acteur agréable et fin, qui passa l'année suivante à l'Opéra-Comique en qualité de ténor léger; Piétro, c'était Saint-Firmin, que la Renaissance s'appropria également en 1838, et qui attacha son nom à la création de don César de Bazan dans le *Ruy Blas* de Victor Hugo. M. Castellano n'a rien à craindre ; on ne lui prendra ni son Ricardo, ni son Visconti, ni surtout son Pietro, ce grand diable à l'accent étrange, costumé comme l'homme-obus et qui ne pouvait ni entrer, ni rester, ni sortir, sans provoquer une hilarité d'autant plus irrésistible que lui seul paraissait en ignorer la cause.

CCCXXXIX

Gaité. 23 janvier 1876.

LE BOURGEOIS GENTILHOMME

Comédie-ballet en cinq actes, paroles de J.-B.-P. de Molière, musique de Jean-Baptiste Lulli.

Les théâtres de la Gaité et de l'Odéon, unissant leurs efforts, viennent d'obtenir le plus grand et le plus curieux des succès, en remettant à la scène *le Bourgeois gentilhomme* sous sa forme première de comédie-ballet, tel qu'il fut représenté pour la première fois le 14 octobre 1670 devant le roi Louis XIV, au château de Chambord. Diverses tentatives analogues, l'une à l'Opéra, l'autre à la Comédie-Française, avaient moins réussi et n'ont laissé de trace que

dans le souvenir de quelques lettrés. Cette fois, le public s'est mis de la partie; non content d'admirer un chef-d'œuvre, il s'est amusé comme à une féerie. Molière et Lulli ont tenu tête à nos amis Leterrier, Vanloo, Arnold Mortier et Jacques Offenbach. Notez qu'il n'y a pas la moindre ironie désobligeante dans ce rapprochement, si naturel qu'il est venu à l'esprit de bien des spectateurs peu préoccupés d'esthétique, mais qui ont été ramenés à l'indulgence envers la fantaisie contemporaine par l'aspect de cette étrange folie qui s'appelle la Cérémonie turque.

Plus d'un commentateur estime que Molière a gâté son admirable comédie en la conduisant, par mille arabesques capricieuses, jusqu'à un dénouement qui serait la queue de cette sirène. Mais les pédants se trompent. Molière n'était pas seulement un poète dramatique et un philosophe; artiste complet, il rêvait l'alliance intime de toutes les formes de la pensée humaine : le décor, la musique, la danse, dont l'union devait, dans ses desseins longtemps caressés, produire des merveilles dignes du grand siècle et du grand roi dont il était l'idole.

Son coup d'œil si juste et si sûr ne vit jamais dans le sujet du *Bourgeois gentilhomme* autre chose que le canevas d'une pièce mixte, où le chant et la danse tiendraient une large place, d'un opéra-bouffe, dirions-nous aujourd'hui. Que le canevas soit excellent, que les caractères brillent par la vérité comique, par la franchise de l'observation, c'est affaire à Molière, l'imite qui pourra. Mais Molière eut parfaitement raison de conclure comme il l'a fait ; la manie de M. Jourdain ne se peut résoudre qu'en folie ou en malheur. Remarquez qu'au moment où la prévoyante imagination de l'auteur fait surgir de la coulisse le propre fils du Grand Turc, nous sommes à deux doigts d'un drame assez chagrin. M. Jourdain, livré par sa mono-

manie délirante à un gentilhomme doucement escroc et à une marquise de contrebande, est en train d'ébrécher sa fortune ; déjà son ménage est troublé, il va tromper sa femme et sacrifier sa fille... A ce point, l'auteur a dû choisir sa route. Il pouvait tenir son sérieux et nous jeter dans le pathétique déchirant ; mais adieu la liberté d'esprit, adieu le plaisir.

Eh bien, non ; Molière n'était pas un vulgaire dramaturge. Il possédait, avec la clairvoyance, la sérénité des esprits supérieurs. Nous attendrir ou nous indigner sur ce brave M. Jourdain, c'était manquer le but en le dépassant. Le rire seul, ce large rire inextinguible qu'Homère prête à ses dieux, suffit à la huée vengeresse qui poursuit depuis deux cent cinq ans les Jourdains et leur postérité. M. Jourdain ne veut donner sa fille qu'à un gentilhomme? Soit : Lucile épousera le fils d'un Grand Turc de carnaval ; de même Argan, le malade imaginaire, n'accordera la main d'Angélique qu'à un médecin de contrebande. *Similia similibus.*

Et, somme toute, la comédie, replacée dans son cadre original de professeurs bouffons, de tailleurs dansants, de cuisiniers, de matassins, de Turcs et de bergères, ne s'y perd pas comme on le pourrait craindre, tant Molière avait savamment calculé les proportions et les perspectives.

La troupe de l'Odéon joue très bien *le Bourgeois gentilhomme;* une mention particulière est due à M. Dalis et à Mme Crosnier, dans M. et Mme Jourdain, et à Mlle Kolb, qui continue ses heureux débuts dans le rôle de Nicole.

Parenthèse : on a tort de couper, dans la première scène du quatrième acte, la petite tirade de Dorante, expliquant ce qu'était un dîner fin au xviie siècle ; le respect absolu du texte s'impose plus particulièrement qu'en toute autre circonstance dans une repré-

sentation pour ainsi dire archéologique, où tous les détails sont écoutés, acceptés et compris.

Un savant professeur, M. Wekerlin, s'était chargé de reconstituer la partition originale de Lulli, d'après le manuscrit de Philidor que possède la bibliothèque du Conservatoire. Il a scrupuleusement respecté l'orchestration primitive, composée des instruments à corde soutenus seulement de deux bassons et accompagnés de deux flûtes. Nos pères n'aimaient pas le bruit en musique, et estimaient la symphonie en proportion de sa douceur. Les temps sont bien changés. Néanmoins, à raison peut-être du contraste, la partition de Lulli, tour à tour mélancolique ou bouffonne, a fait un extrême plaisir. On aperçoit comme l'aube de Mozart dans le développement tranquille des mélodies en demi-teinte qui ont particulièrement saisi le public. Parmi les morceaux les plus applaudis, il faut citer l'air *Je languis nuit et jour*, le trio dialogué du premier acte et le trio bouffe du festin ; Mlles Perret, Luigini, MM. Montaubry, Fugère et Habay ont interprété avec exactitude cette musique peu compliquée, mais d'un style devenu difficile par son ancienneté.

Le menuet de M. Jourdain est un vrai bijou ; Lulli l'avait écrit pour être joué et chanté par le maître à danser de M. Jourdain ; M. Wekerlin l'a replacé tout entier dans l'orchestre, où il fait merveille.

Après avoir constaté les efforts consciencieux que des hommes de savoir ont mis au service d'une restitution qui a été accueillie avec un plaisir infini, faut-il admettre que la représentation soit aussi conforme que l'assure le programme à la représentation de Chambord en 1670 ? Oui, pour les quatre premiers actes ; pour le cinquième il y a doute. M. Wekerlin a pris le manuscrit de Philidor tel quel, mais toutes les paroles de Molière ne s'y trouvent pas. L'air *Soyez*

fidèle, d'un tour si fin et si doux, n'est pas de Molière ; on en attribue les vers à Benserade, mais je ne les retrouve pas dans les œuvres complètes de ce dernier. Cet air figurait certainement dans une mascarade de Lulli intitulée *le Carnaval*, à laquelle Fétis assigne la date de 1675, et où il portait ce titre : *Récit de la galanterie*.

A ce sujet, j'ai eu l'occasion de relever à la Bibliothèque nationale un renseignement curieux. Le manuscrit in-folio du ballet de Lulli (VIII, 1051 A) donne la partition à peu près complète du *Bourgeois gentilhomme*, qui se termine par la note suivante : « Les airs admis dans ce ballet sont imprimés dans *le Carnaval*, mascarade. » Or, la partition de Carnaval reproduit après l'air *Soyez fidèle*, quatre des airs italiens écrits par Molière pour le cinquième acte du *Bourgeois gentilhomme*. M. Wekerlin a donc usé d'un droit incontestable en remplaçant un air qui manquait dans le manuscrit de Philidor par un emprunt à une sorte de pastiche où se trouvent encore une fois réunis les noms de Lulli et de Molière. Ajoutons que les variations du second couplet de *Soyez fidèle* sont de l'illustre cantatrice Mme Cinti-Damoreau, et ont été publiées, il y a longtemps déjà, par son gendre, M. Wekerlin, dans les *Echos du temps passé*.

Je n'aurai garde d'oublier les ballets supérieurement réglés par M. Justament. Quant à M. Vauthier, que la Renaissance avait bien voulu prêter pour chanter le rôle du Muphti, créé en 1670 par le sieur Chiaccherone, c'est-à-dire par Baptiste Lulli lui-même, il est prodigieux de verve et de comique ; les gens les plus graves se tordaient de rire ; mais, si quelque disciple de Mahomet se fût introduit dans la salle de la Gaité, chose fort difficile dimanche dernier, il eût été grandement scandalisé de l'exactitude avec laquelle Vauthier, qui connaît l'Orient, a rendu les contorsions,

les génuflexions et les mouvements de babines d'un véritable sectateur du Coran.

CCCXL

Vaudeville. 1ᵉʳ février 1876.

MADAME CAVERLET

Comédie en quatre actes, en prose, par M. Emile Augier.

Le divorce, telle est la cause plaidée avec une incomparable éloquence par M. Émile Augier. Loin de moi la pensée d'interdire à l'auteur dramatique et au théâtre le droit d'exposer et de débattre les questions, le condamner ainsi à l'éternelle frivolité, signe de l'abaissement.

En accordant toutes franchises au poëte, la critique garde les siennes. Il importe, toutefois, qu'elle sache faire deux parts dans ses contradictions, qu'elle distingue entre les idées, nécessairement contingentes et controversables, et la mise en œuvre, par laquelle l'écrivain moraliste arrive à triompher des difficultés qu'il s'est à lui-même créées.

Cela posé, je me mettrai facilement en règle avec Emile Augier, en déclarant que mon admiration pour l'auteur de *Madame Caverlet* est égale à l'invincible résistance que j'oppose à ses doctrines et ses conclusions.

On n'attend pas de moi que je discute au courant de la plume cette grave et triste question du divorce, qui n'implique pas seulement des problèmes de morale domestique, mais aussi des questions d'ordre social, et que domine l'insurmontable obstacle des croyances

religieuses. Ni les colonnes d'un journal, ni des volumes entiers n'épuiseraient une pareille matière.

Qu'on me permette cependant, en restant dans le domaine de la critique dramatique, d'opposer préalablement à M. Emile Augier, c'est-à-dire aux partisans du divorce, que cette solution n'en est une que pour les personnes qui n'appartiennent pas à la religion catholique [1]. Aux yeux de l'Eglise le mariage est un sacrement: d'où il suit que le divorce, fût-il de nouveau rétabli dans nos lois, qui ne l'ont admis que pendant treize ans (1803-1816), y resterait à l'état de lettre-morte, à moins d'un changement de religion chez la majorité des Français. Ayons le courage de le dire, les facilités apportées par la loi à la rupture de l'union conjugale donneraient le plus déplorable encouragement à l'indifférence religieuse. Le mariage civil, dépourvu de sanction, deviendrait la règle commune, et l'exercice fréquent du divorce aboutirait à la négation du mariage lui-même.

Voilà la vérité nette et crue.

Quelle serait la compensation d'un pareil affaiblissement dans la constitution morale du pays? C'est à Emile Augier lui-même que je laisse la parole. Les aventures de M{me} Caverlet répondent à cette question avec plus d'autorité que mes convictions personnelles.

M. et M{me} Caverlet habitent Lausanne depuis quinze ans, dans un cottage construit aux bords du lac de Genève. M{me} Henriette Caverlet est la mère de deux enfants issus d'un premier mariage; Henri et Fanny

[1] Ce qu'Emile Augier ne conteste pas, au contraire, ainsi qu'il résulte de l'amicale dédicace inscrite sur mon exemplaire de *Madame Caverlet* et que je rapporte ici textuellement « A Auguste Vitu, son vieux camarade EMILE AUGIER. (Remarquez que mes personnages sont calvinistes (page 7). »

Merson n'ont pas connu leur père, car ils n'avaient que cinq ans lorsque la loi anglaise prononça le divorce des époux Merson. A l'abri de cette explication qui couvre un passé quelque peu obscur, M. et M^me Caverlet ont conquis l'estime générale. Malgré leurs goûts de retraite, certaines relations de voisinage, puis d'amitié, se sont créées entre eux et leurs alentours. Reynold Bargé, fils d'un juge de paix de Lausanne, devenu le compagnon intime des deux jeunes Merson, a senti naître dans son cœur le plus chaste et le plus sincère amour pour Fanny.

Qui s'opposerait à leur union ? Fanny paie Reynold du plus tendre retour ; Henri Merson aime Reynold comme un frère ; donc, l'honnête M. Bargé n'hésite pas un instant à passer son bel habit noir pour venir faire la demande officielle en faveur de son fils.

C'est ici que le drame commence.

M. Caverlet, sans laisser à M. Bargé le temps de s'expliquer, le prévient, par une confidence pénible, que M^me Caverlet n'est pas sa femme ; elle n'est pas l'épouse divorcée de M. Merson, citoyen de la libre Angleterre, mais l'épouse séparée de corps et de biens de M. Merson, citoyen français. Rien de plus vil ni de plus méprisable que ce Merson ; perdu de dettes et de débauches, il n'a pas respecté le foyer domestique, il a mangé la dot de sa femme avec des filles perdues ; bref, un jugement de séparation a été prononcé contre lui et a attribué la garde des enfants à la femme outragée.

Seule au monde à vingt-cinq ans, retirée à Avranches auprès d'une vieille tante morose, presque en enfance et dévote (faut-il lui en faire un reproche ?) au point de ne pas supporter l'ombre d'une légèreté de la part de sa nièce, Henriette Merson a rencontré M. Caverlet ; ils se sont aimés, se sont enfuis ensemble,

ont renoncé au monde, et vivent depuis quinze ans dans l'union la plus parfaite, oubliants, oubliés.

L'excellent M. Bargé, désagréablement surpris, fait cependant bonne contenance; il reçoit la confession de M. Caverlet avec les témoignages non équivoques d'une sympathie délicate; il proteste que cette révélation ne diminue en aucune façon son respect pour Mme Caverlet, certainement plus malheureuse que coupable; mais il se retire discrètement sans avoir demandé la main de Fanny Merson pour son fils.

Tel est le premier coup porté en plein cœur du bonheur irrégulier dont M. et Mme Caverlet jouissaient en dehors des lois de leur pays et des préjugés du monde. — « C'est l'expiation qui commence! » s'écrie Henriette Merson.

Au second acte, la situation se tend et se complique encore par l'arrivée inopinée de M. Merson, qui depuis quinze ans n'avait donné signe de vie ni à sa femme ni à ses enfants. Ayant appris que sa tante d'Avranches se trouvait à l'article de la mort, et que son ex-famille allait ainsi hériter d'un million, M. Merson a conçu le projet de se rapprocher de sa femme. Pour vaincre une résistance dont il a d'avance calculé toute la force, ce coquin, qui n'est ni un mari, ni un père, ni même un homme vraisemblables, a conçu le dessein d'exercer une horrible contrainte sur la femme abandonnée, en la mettant aux prises avec ses enfants.

Il s'adresse à Henri Merson, se fait reconnaître de lui, raconte à sa manière l'histoire de la séparation, enfin se donne comme un homme léger, mais repentant, qui veut réparer ses torts en réunissant autour de lui sa famille légitime. L'effet produit sur Henri Merson est foudroyant. Le pauvre jeune homme tombe des illusions de ses vingt ans; c'est sa mère qu'on vient de déshonorer à ses yeux. Son désespoir se change en

fureur lorsqu'il se retrouve avec M. Caverlet, l'homme qu'il vénérait comme son père d'adoption, et qui n'est que l'amant de sa mère. Une explication terrible s'engage. M. Caverlet, profondément atterré lui-même au milieu des ruines morales qui se font autour de lui, se défend avec autant d'énergie que de dignité vraie contre les accusations passionnées du malheureux Henri. « Ton honneur est en jeu » lui dit-il, « mais cet « honneur délicat et farouche, qui te l'a inspiré dès « l'enfance? Moi ou lui? » Cette scène superbe, à la fois impossible et navrante, où deux hommes de cœur se débattent sous la loi du destin, est, à vrai dire, le point culminant du drame, dont elle a déterminé le succès.

Le reste de la pièce, quoiqu'il étincelle de beautés, ne regagne plus que par échappées cette hauteur de situation et de langage. Il est rempli de développements subsidiaires qui permettent à l'auteur de retourner sous toutes ses faces la situation cruelle dans laquelle il a placé ses personnages, dont les sentiments sont broyés sous la loi sociale comme l'esclavage antique sous la meule du supplice.

Il y a un moment où Henriette Merson et Robert Caverlet veulent échapper à leurs tortures par la mort des amants. Ce n'est qu'un éclair... « — Le veux-tu ? « — Ensemble ?... » Mouvement admirable de passion vraie et fulgurante, qui a transporté la salle comme aux temps légendaires des *Angèle* et des *Antony*. Mais la raison et le devoir reprennent aussitôt leur empire sur M. Caverlet. Il a le courage de ramener Henriette à ses enfants; c'est à eux qu'on doit tout sacrifier, l'amour et le bonheur. M. Caverlet partira, et rendra grâces à Dieu qui lui a donné quinze ans de félicité sur la terre.

Une dernière épreuve est encore réservée à Henriette. Résolue à tout avouer à sa fille, le courage lui

manque; elle se borne à lui raconter sa propre histoire comme celle d'une tierce personne, d'une ancienne amie à elle; et lorsque Henriette Merson arrive au point douloureux, au jour de faiblesse qui a fait de l'épouse séparée une épouse coupable, Fanny s'écrie : « — Tu dis qu'elle avait besoin d'affection; « mais elle n'avait donc pas d'enfants ?... »

Ce cri de l'innocente Fanny tombe comme une dernière condamnation sur la malheureuse mère. Ici le prestige de l'art se rencontre avec l'inspiration de la conscience.

Mais, comment se fait-il que cette explosion de la vérité humaine et sociale n'ait pas averti M. Emile Augier et ne lui ait pas dicté la conclusion logique de son œuvre si hardie et si puissante? Oui, Fanny a dit vrai, et Mme Merson a été coupable en devenant la fausse Mme Caverlet; mais puisqu'elle a failli, c'est elle qui a tort et non la loi. La loi n'est pas responsable des fautes individuelles; elle ne peut varier au gré des défaillances humaines sans perdre le caractère d'universelle sagesse qui la fait respectable et sacrée.

Le dénoûment de *Madame Caverlet*, fort original au point de vue scénique, n'est pas digne de l'ouvrage, car il ne lui apporte qu'une conclusion de hasard et d'expédient. La tante d'Avranches étant morte, l'ignoble M. Merson reçoit la moitié de l'héritage, c'est-à-dire un demi million, moyennant quoi il consent à se faire naturaliser Suisse et à divorcer selon la loi de sa nouvelle patrie. Henriette deviendra légalement Mme Caverlet, et Fanny sera l'heureuse femme de Reynold, qui a imaginé et réalisé cette ingénieuse transaction, à laquelle je trouve, pour ma part, un double tort : le premier c'est d'évoquer assez inutilement devant la malignité publique le souvenir d'une aventure récente qui se plaide avec éclat devant les tribunaux français; le second, de nous rappeler que, dans le pays suisse,

M. et M^me Caverlet ne trouveront pour bénir leur union civile que quelque prêtre marié, c'est-à-dire un émule et un confrère du ci-devant père Hyacinthe.

Ces réserves faites, et je crois les avoir assez nettement accusées pour n'y pas revenir, c'est un plaisir et un devoir pour moi de reconnaître dans le drame d'Emile Augier les qualités viriles d'un penseur éminent et l'œuvre éclatante d'un maître du théâtre, qui écrit avec la fougue d'un jeune homme gouvernée par la science de l'artiste consommé. Quelques brutalités de détails à part, la trame palpitante de la pièce est brodée d'une foule de mots charmants et spirituels, qui forment équilibre aux portions émues et déchirantes de cette action rapide, où l'intérêt ne languit pas une minute.

L'interprétation de *Madame Caverlet* est excellente dans son ensemble, supérieure en quelques points. Le rôle magnifique et difficile tout à la fois de M. Caverlet a trouvé dans M. Lafontaine un comédien digne de le comprendre et de le traduire. Il l'a joué avec une simplicité, une sobriété, une sensibilité vraie qu'on ne saurait trop apprécier. M. Lafontaine a fait pleurer par la seule puissance du sentiment intime, sans un geste violent, sans emphase, à cent lieues de tout effet de mélodrame, comme on pleure dans la vie réelle, comme pleurent les hommes de cœur et les honnêtes gens. Si M. Lafontaine se réconcilie un de ces jours avec la Comédie-Française, ce sera par cette belle création de M. Caverlet, qui le montre sous un nouveau jour et le désigne comme un premier rôle sans rival.

M^lle Rousseil a rendu avec beaucoup de mesure et de douleur concentrée le personnage, quelquefois sympathique mais plus souvent pénible, de M^me Caverlet.

M. Pierre Berton, M^lle Bartet et M. Parade sont très bien dans les personnages d'Henri Merson, de

Fanny Merson et du juge de paix Bargé. Le rôle de M. Merson est tellement odieux que nul acteur au monde ne le pouvait sauver; et M. Saint-Germain n'y a ni plus ni moins réussi qu'un autre.

Quant à M. Dieudonné, il a été tout à fait charmant dans le joli rôle de Reynold; sa scène du troisième acte, dans laquelle il essaie d'arracher le consentement de son père, en employant toutes les câlineries d'un enfant gâté qui commence à se faire homme, a été dite en perfection. M. Parade était dans ses bons jours et lui a donné la réplique avec une bonhomie qui allait çà et là jusqu'à devenir touchante. Je me souviens, entre autres, de cette simple phrase : « Ne me « fais donc pas de chagrin, j'en ai bien assez comme « cela ! » sous laquelle M. Parade a mis une vraie larme.

CCCXLI

THÉATRE ITALIEN. 3 février 1876 [1].

NERONE

Comédie dramatique en cinq actes, par M. Cossa.

Nerone, en français *Néron*, est une production récente de la littérature italienne; M. Cossa, qui se dit « réaliste » dans une sorte de prologue débité par le bouffon Ménécrate, comprend cette qualification dans le même sens que nos réalistes français, c'est-à-dire

[1] La pièce fut jouée pour la première fois le 1er février, le même soir que *Madame Caverlet*. Je n'en rendis compte que sur la seconde représentation.

par l'exclusion du beau. Leur prétention est de faire vrai ; leur aberration est de n'admettre comme vrai que ce qui est laid et inférieur. C'est en vertu de cette conception faible et fausse que M. Courbet peuplait naguère nos expositions de peinture d'une foule de maritornes non dégraissées et de blanchisseuses mal lavées. M. Cossa applique à l'art dramatique le procédé de M. Courbet ; sa pièce, qui n'est pas une comédie puisqu'elle contient un empoisonnement et deux suicides, qui n'est pas un drame non plus puisqu'elle est écrite sur un ton habituel de basse bouffonnerie, ne nous offre pas un seul personnage qui n'inspire l'horreur ou le mépris.

Le tableau historique brillât-il par la plus exacte vérité, et j'ai là-dessus bien des doutes, il ne s'en suivrait pas que M. Cossa eût obéi aux règles de l'art, qui vit de contrastes et de variété. Le monde romain sous Néron n'était pas à ce point dépourvu de vertus et de grandeur que le poète n'y pût découvrir quelque noble caractère à opposer aux crimes et aux vices du fils d'Agrippine. Racine ne s'y était pas trompé : en présence de Néron, de Narcisse et d'Agrippine, il a placé Britannicus, Junie et Burrhus, trois personnages vertueux ou touchants, qui permettent au spectateur de ne pas perdre pied dans le fleuve de sang et d'infamies où s'écoule le règne de Néron.

Entre les divers aspects que présente à l'observateur le personnage énigmatique de Néron, M. Cossa a choisi spécialement le côté artiste du personnage ; il nous montre successivement en Néron un musicien, un chanteur, un comédien, un sculpteur, égarés et comme affolés sous la pourpre impériale. Il n'a pas d'ailleurs cherché à encadrer ce type dans une action dramatique quelconque ; Néron aime, chante, sculpte et rugit tour à tour, sans jamais vouloir ni agir, jusqu'à l'heure suprême où, pressé par les soldats de

Galba, il se donne ou plutôt subit une mort à laquelle il ne saurait plus échapper.

Le principal, je dirai presque l'unique mérite du *Nerone* de M. Cossa, c'est de permettre à M. Ernesto Rossi de montrer son talent si varié sous toutes ses faces, et d'y produire l'un après l'autre les puissants effets épars dans son répertoire.

Je dois avouer cependant que, le poète aidant cette fois, le cinquième acte, où l'on voit Néron commencer son suicide et l'achever avec l'aide d'un esclave dévoué, est d'un effet saisissant et neuf. Renonçant, avec un rare désintéressement, aux poétiques aspects de la *bella morte* qui fit la réputation de quelques ténors, Ernesto Rossi nous a montré dans son atroce et repoussante vérité la *mort d'un lâche*, peinture absolument horrible, mais bien curieuse à étudier, au point de vue psychologique comme au point de vue plastique. Il faut posséder des nerfs rudement trempés pour résister à un pareil spectacle, qui ajoute à ce que nous connaissions des ressources scéniques de M. Ernesto Rossi.

M^{me} Glech-Pareti et M^{lle} Cattaneo jouent avec un grand talent les deux maîtresses entre lesquelles se débat le farouche et volage Néron.

CCCXLII

CHATELET. 5 février 1876.

Reprise du NAUFRAGE DE LA MÉDUSE
Drame en cinq actes, par MM. Ad. d'Ennery et Ch. Desnoyers.

Le public ne connaît plus aujourd'hui le naufrage de la frégate *la Méduse* que par la toile de Géricault

et par les scènes d'horreur qu'elle retrace avec tant d'énergie. Mais, en son temps, la catastrophe du 2 juillet 1816 eut la proportion d'un événement politique.

La perte de *la Méduse* était due à l'impéritie de son commandant, le lieutenant Duroys de Chaumarays, qui n'avait pas su expier sa faute par son courage, car il avait lâchement quitté son bord l'un des premiers. Nommé lieutenant de vaisseau en 1791, à l'âge de quinze ans, M. de Chaumarays avait exercé pendant tout l'Empire les fonctions purement terrestres de receveur des contributions indirectes à Bellac; en 1815 il avait invoqué ses opinions royalistes pour se faire réintégrer dans les cadres de la marine, et le gouvernement lui avait confié le commandement de *la Méduse* à l'ancienneté. On comprend quelle clameur suscita la nouvelle d'un si épouvantable désastre, et ce fut la Restauration qui en porta la responsabilité devant l'opinion publique.

Les auteurs du mélodrame que vient de reprendre le Châtelet ont donc obéi à une sorte de convenance historique en mettant en présence l'ancienne marine et la nouvelle, celle des gentilshommes émigrés et celle des enfants du peuple; d'ailleurs, remplis de mansuétude et d'autres bons sentiments, ils ont travaillé laborieusement à la réconciliation des classes, qui s'embrassent sur le radeau de *la Méduse* dans la personne de Pierre Bénard, l'ancien pilote, et du chevalier de Marsay, lieutenants de vaisseau tous les deux, et frères l'un de l'autre. En vertu de quelle filiation? C'est ce qu'on n'a jamais pu savoir.

Le Châtelet s'est mis en frais sérieux pour cette intéressante reprise. Les décors du quatrième et du cinquième acte, représentant le naufrage de la frégate et le radeau voguant en pleine mer, sont vraiment remarquables. L'acte du radeau surtout est machiné

de manière à faire illusion ; le radeau, chargé de victimes, traverse tout le théâtre, ballotté par les vagues qui le couvrent et menacent de le couler bas; un faible rayon de lumière électrique qui traverse la scène plongée dans l'obscurité empreint d'une réalité étonnante ce tableau de désolation. Evidemment les deux derniers actes de ce drame assureront le succès de cette reprise fort intelligemment combinée.

M. Maurice Simon, dans le rôle de Pierre Bénard, et un débutant, M. Dysoor, dans celui du chevalier de Marsay, se sont fait applaudir. MM. Lacombe et Mousseau sont fort drôles sous les traits du Parisien et du Champenois, deux matelots finis qui jettent quelque gaîté sur cette lugubre légende.

CCCXLIII

ATHÉNÉE COMIQUE. 5 février 1876.

DE BRIC ET DE BROC

Revue en quatre actes et dix tableaux, par MM. Clairville et Liorat.

La salle de l'Athénée, restaurée et rajeunie, fleurie et éclairée, vient de nous montrer une revue, dont il ne serait pas juste de dire qu'elle n'est ni pire ni meilleure qu'une autre; car elle est assurément la plus agréable et la plus gaie des trois ou quatre revues qui nous ont été servies pour célébrer la fin de l'an 1875 et les premiers jours de 1876. Le tableau des femmes réservistes et surtout la scène du wagon, entre le vieux Flonflon-Montrouge et la séduisante miss Crampon, sont particulièrement amusants. N'oublions pas la parodie des Danicheff, très courte, mais très réussie.

M. Montrouge est toujours l'excellent compère que l'on sait ; il laisse transpercer çà et là sous la peau du farceur la finesse du comédien. On a beaucoup goûté une ronde brésilienne, chantée et dansée par Mme Bade ; Mlle Karl, miss Crampon, a de l'intelligence et du naturel.

CCCXLIV

Ambigu. 9 février 1876.

MISS MULTON

Drame en cinq actes, par MM. Eugène Nus et Adolphe Belot.

La comédie en trois actes que MM. Eugène Nus et Adolphe Belot firent jouer au Vaudeville en 1868, sous le titre de *Miss Multon*, est devenue un drame en cinq actes à l'Ambigu par l'addition d'un prologue et d'un épilogue, qui, hâtons-nous de le reconnaître, se fondent assez habilement dans l'ensemble pour qu'on n'aperçoive pas la trace d'une suture. Je crois même que l'œuvre gagne à cette extension. L'action me semble ainsi mieux préparée et mieux dénouée.

La situation de miss Multon est une des plus attachantes et des plus dramatiques qu'on puisse imaginer. Miss Multon n'est pas miss Multon, c'est la première femme de M. Delacour, un avocat célèbre. Ame ardente, cœur exalté, Fernande s'est trouvée bannie de la maison conjugale à la suite d'une faute, d'un entraînement de quelques heures, et depuis on l'a crue morte dans un accident de chemin de fer. Dix ans se sont écoulés et M. Delacour s'est remarié. Mais Fernande a gardé tous les sentiments d'une mère ;

profitant d'un hasard qui lui est offert, elle rentre dans sa propre maison en qualité d'institutrice de ses deux enfants, Paul et Jeanne. Quel affreux supplice pour elle que la vue de ce bonheur perdu! car M. Delacour aime sa nouvelle femme.

Le moment arrive où Mathilde Delacour devine sa rivale sous les traits altérés et pâlis de l'institutrice. Fernande résistera-t-elle? Elle a d'abord cette pensée. Mais il faudrait tout dire aux deux enfants; elle ne supporte pas la pensée d'être déshonorée à leurs yeux; elle s'éloigne de cette maison où elle n'aurait jamais dû rentrer.

C'est ici que la pièce finissait au Vaudeville. Voici comment elle continue à l'Ambigu.

Jeanne Delacour, malgré sa jeunesse, ne s'est pas méprise sur la tendresse qu'elle inspire à miss Multon; elle a reconnu sa mère à ses baisers. Lorsque miss Multon s'est éloignée la pauvre enfant tombe malade de chagrin. En présence d'une souffrance impénétrable et muette, M. et Mme Delacour ont ressenti la même angoisse et obéi à la même pensée; ils ont écrit à miss Multon de revenir près d'eux.

La pauvre femme accourt et se voit obligée, pour entretenir sa fille librement, de promettre un silence inviolable. Seule avec miss Multon, Jeanne laisse échapper son secret : « Je sais que vous êtes ma mère, « avouez-le moi, et embrassez-moi comme votre fille. » Liée par sa promesse, miss Multon essaye de détromper Jeanne. C'est une nouvelle torture à laquelle elle n'était pas préparée que de se dérober aux caresses de l'enfant qui est son seul amour sur la terre. Elle a cependant le courage de résister jusqu'au bout.

Heureusement pour miss Multon et pour Jeanne, M. et Mme Delacour, vaincus par tant d'héroïsme, se sacrifient eux-mêmes.

Jeanne ira dans le Midi rétablir sa santé, et miss

Multon l'accompagnera. La mère emmène sa fille. La femme coupable est arrivée au terme de l'expiation.

On devine tout ce qu'un pareil sujet renferme d'émotions et de larmes.

On a tant pleuré hier au soir qu'on s'en est rendu malade. Les spectateurs les plus endurcis, hommes ou femmes, avaient le bout du nez rouge et les yeux gonflés. On s'en voulait presque de subir des émotions si poignantes ; le rideau baissé, on se disait : C'est fini, j'en ai assez ; je ne pleurerai plus de la soirée. Vaines protestations ! A l'acte suivant, les larmes coulaient de plus belle.

Qu'y faire ? se révolter contre sa propre impression ? se convaincre soi-même d'erreur et de duperie ? relever méticuleusement les invraisemblances du point de départ, et démontrer, par un irréfutable raisonnement, qu'une femme telle que Fernande ne se laisse pas séduire et enlever dans une seule minute d'égarement et d'oubli ? Ma foi, non ; c'est une tâche d'ailleurs si facile que je la laisse à d'autres. La pièce m'a empoigné, c'est qu'elle est la plus forte. J'ai pleuré, tant pis pour moi ; il ne me reste plus qu'à m'exécuter de bonne grâce et à constater un de ces irrésistibles succès qui passeraient sur le corps de la critique si elle essayait de leur barrer le chemin.

Et puis, si la donnée de l'ouvrage n'est pas inattaquable, il faut convenir qu'il est développé, conduit et écrit avec un rare talent. Je citerai les deux scènes, si terribles et si difficiles, qui mettent aux prises les deux femmes de M. Delacour, la coupable Fernande et l'innocente Mathilde, comme des morceaux empreints d'une véritable éloquence scénique et qui ne dépareraient pas des œuvres réputées supérieures.

Enfin, et je puis le dire sans diminuer le mérite de MM. Eugène Nus et Adolphe Belot, *Miss Multon*, c'est Mlle Fargueil ; et Mlle Fargueil, dans *Miss Multon*,

c'est, sans comparaison possible, la plus grande comédienne de ce temps. La douleur, l'orgueil blessé, le repentir, la passion, la tendresse, elle exprime tous ces sentiments avec une vérité simple et pénétrante qui se substitue d'une manière absolue aux artifices de l'art. Qu'elle regarde ou qu'elle écoute, qu'elle médite ou qu'elle pleure, elle est également admirable, et l'artiste supérieure ne se révèle que par la grandeur élégiaque ou tragique dont elle sait revêtir toutes les réalités. Sa puissance est aussi grande dans le silence que dans la parole. Lorsque miss Multon répond à Mathilde qui lui dit : « Je suis la femme légitime. — En êtes-vous bien sûre ? » Mlle Fargueil a eu un mouvement, un regard et un jeu de physionomie qui ont produit une commotion dans toute la salle. Il n'y a eu qu'un cri : C'est effrayant !

A côté de Mlle Fargueil, qui n'a jamais eu de plus belle soirée ni de plus beau triomphe, citons Mlle Charlotte Reynard, dont la grâce et la sensibilité ont fait merveille dans le rôle de Jeanne, et Mme Marie Grandet, qui a su donner au rôle de Mathilde Delacour une physionomie noble, intéressante et vraie ; c'est pour Mme Marie Grandet une véritable création.

Les autres rôles sont très bien tenus par Mlle Morand, qui joue le petit Paul, par M. Gerber, M. Seiglet, etc.

J'oubliais de dire que dans le prologue, qui se passe chez le médecin qui s'est offert à faire entrer miss Multon comme institutrice dans la famille Delacour, les auteurs ont placé un épisode qui a fait grand plaisir, c'est celui d'un arbre de Noël chargé de jouets et que dévalisent une vingtaine d'enfants tous plus petits les uns que les autres. L'un d'eux, qui certainement n'est pas plus haut que la botte de M. Thiers, serrait une poupée sur sa pauvre petite poitrine avec une énergie qui défiait toute tentative de rapt ; je suis sûr

qu'on n'aura pas pu l'en séparer. Ce tableau, des plus gracieux, est mis en scène avec beaucoup d'intelligence et de goût.

CCCXLV

Gymnase. 12 février 1876.

LE CHARMEUR
Comédie en trois actes par M. Louis Leroy.

Reprise des CURIEUSES
Comédie en un acte, par MM. H. Meilhac et Arthur Delavigne.

Si M. Louis Leroy avait consulté le Code civil, il n'aurait pas écrit sa pièce, ou bien il l'aurait sensiblement modifiée. Il nous affirme que le comte de Fontenailles a adopté une jeune orpheline, nommée Renée, pour se tenir lieu de famille. Cependant, le comte de Fontenailles a une fille, mariée il est vrai sans son consentement, et qu'il n'a jamais voulu revoir. Cette circonstance rendait l'adoption impossible, puisque le Code ne la permet qu'aux personnes dépourvues de descendance directe. Mais passons.

Le comte a confié la restauration de son château à un jeune architecte nommé M. Gérard, qui possède, entre autres talents, celui de charmer toute espèce de bêtes, depuis les vipères rouges jusqu'aux grands ours fauves.

M. Gérard devient au premier coup d'œil amoureux de Mlle Renée ; elle lui plaît, sans doute en vertu de la loi des contrastes, car Mlle Renée a été élevée en véritable garçon par son parrain, le capitaine

Bouchard, qui lui a donné le goût de l'équitation, de l'escrime et surtout de la chasse. M{ll}e Renée aime à détruire les animaux que M. Gérard se contente de charmer. La première victoire que Gérard remporte sur Renée, c'est d'obtenir la grâce de deux chiens de chasse récalcitrants ou vicieux que Renée allait abattre d'un coup de fusil.

Mais Renée est fiancée à un provençal ridicule, le baron Sigismond. Le comte s'aperçoit de cet amour naissant et prend la résolution d'éloigner M. Gérard.

Un incident lui fait reconnaître que Gérard n'est autre que le fils de la fille qu'il a maudite.

Une lutte s'engage entre l'aïeul et le petit-fils, et, comme on le devine, c'est le charmeur qui a le dessus. Il vient à bout de son grand-père à force de grâce persuasive et de chaleur de cœur. Tout autre en aurait fait autant, sans avoir besoin de connaître les secrets de la séduction zoologique.

Renée épousera M. Gérard. Comment résister à un homme qui force les ours à danser rien qu'en les regardant?

M. Louis Leroy, qui possède une tournure d'esprit originale et une gaieté parfois singulière, s'est laissé séduire par un titre qu'il n'avait pas besoin de justifier en ornant sa fable romanesque d'autant de lézards, de papillons, de vipères et d'animaux plus ou moins fantastiques qu'on en trouve sur un plat de Bernard Palissy.

En dépit des chiens et des ours, une scène très bien faite et très émouvante entre le grand-père et le petit-fils, et surtout le jeu supérieur de M. Worms ont conduit à bon port la pièce de M. Louis Leroy, à laquelle la Société du Jardin d'acclimatation et la Société protectrice des animaux réserveront sans doute une médaille d'honneur.

M{ll}e Legault, MM. Pujol, Landrol, Francès et Le-

sueur ont été suffisamment attendrissants ou gais dans leurs rôles respectifs.

Après *le Charmeur*, on a repris un joli petit acte de MM. Henri Meilhac et Arthur Delavigne, *les Curieuses*. M^{lle} Delaporte y a repris avec succès le rôle de la comtesse Ismaïl, qu'elle a créé. On n'est pas plus spirituelle, ni plus grande dame, ni plus Russe. C'est à faire illusion.

CCCXLVI

Comédie-Française. 14 février 1876.

L'ÉTRANGÈRE

Comédie en cinq actes en prose, par M. Alexandre Dumas fils.

La Comédie-Française vient de représenter, devant un public d'élite, le premier ouvrage que M. Alexandre Dumas fils ait écrit pour elle.
Une remarque générale en forme de préface.
Si le sujet de *l'Etrangère* renferme d'incroyables hardiesses, rien de plus classique dans la forme. Les unités y sont sévèrement observées, car la pièce entière se passe en un seul jour et, à l'exception du quatrième acte, en un même lieu, qui est le salon particulier de M^{me} la duchesse de Septmonts, au faubourg Saint-Germain.
Au premier acte, les jardins et les appartements de réception sont ouverts au public pour une fête de bienfaisance en faveur d'une œuvre que patronne la duchesse. Voici l'histoire de cette grande dame, telle que son propre père, M. Mauriceau, négociant retiré

et dix fois millionnaire, la raconte à un vieil ami, le docteur Rémonin, qu'il avait perdu de vue depuis quelques années.

Veuf de bonne heure, riche, ami du plaisir et des jolies femmes, M. Mauriceau s'était intimement lié avec une étrangère nommée mistress Clarkson, sur qui nous reviendrons tout à l'heure. Lorsque Catherine Mauriceau, fille unique de l'ancien négociant, fut en âge d'être mariée, son père hésita quelque temps. Catherine avait pris de l'amour pour un jeune homme, un ingénieur nommé Gérard, qu'elle avait connu dès l'enfance puisqu'il était le fils de sa gouvernante. Après y avoir réfléchi, Mauriceau repoussa ce prétendant sans fortune, éloigna Mme Gérard, et signifia à Catherine que lorsqu'on était comme elle l'héritière de dix millions, on devait aspirer aux plus hautes destinées. En d'autres termes, M. Mauriceau rêvait pour sa fille une alliance aristocratique ; et ce fut mistress Clarkson qui lui découvrit celle qu'il désirait. Le mari choisi par mistress Clarkson pour Mlle Catherine Mauriceau s'appelait M. le duc Maximin de Septmonts, un gentilhomme ruiné par les folies du jeu et de la galanterie, et qui passait pour être ou avoir été plus que bien avec la brillante Étrangère. Cette protection équivoque n'a éveillé aucun scrupule chez M. Mauriceau. Mistress Clarkson a reçu des parties contractantes un demi-million pour ses honoraires d'entremetteuse, et le mariage s'est accompli dans ces conditions, qu'il fallait indiquer pour préparer le spectateur à l'atmosphère viciée dans laquelle il va pénétrer.

Nous sommes, en effet, en pleine décomposition sociale, et cela de l'aveu de l'auteur, aveu très habilement voilé sous les digressions scientifiques du docteur Rémonin, qui expose avec une solennité digne de l'Académie des sciences l'organisation et la fonction

du « vibrion ». Le vibrion est un organisme élémentaire, animal aux yeux de quelques savants, simple végétal pour d'autres, qui apparait dans les liquides ou dans les corps en voie de décomposition. Lorsque le vibrion a rempli sa tâche, qui consiste à dissocier les tissus organiques exposés à l'air libre ou disséminés dans des liquides en fermentation, il disparait, sans que sa mort soit signalée par un autre phénomène que le déplacement à peine visible au microscope d'un minuscule globule d'air. C'est, dit plaisamment le docteur, l'âme du vibrion qui s'envole. Les vibrions naissent et meurent par masses incalculables, sans que personne s'en aperçoive ni s'en doute.

Eh bien! aux yeux du docteur, le duc de Septmonts, joueur, libertin, dissipateur, destructeur des liens de la famille, est un vibrion social, dont la mort plus ou moins accidentelle ne doit être ni plus redoutée ni plus pleurée que celle des obscurs infusoires qui s'éteignent après avoir rempli leur tâche dans le plan de l'univers créé.

Cette digression scientifique laisse pressentir le plan du drame, qui se terminera par la mort du Duc-Vibrion, que tous auront souhaitée, et qui ne sera regrettée par personne ; les vibrions n'ont ni femmes, ni parents, ni maîtresses, ni amis.

Cette thèse bizarre est-elle justifiée?

M. Alexandre Dumas fils l'a-t-il conduite jusqu'à cette impitoyable conclusion par des arguments capables de porter la conviction dans les esprits et de leur faire approuver une logique si féroce?

C'est une question à laquelle je répondrai tout à l'heure.

La première exposition fournie par la conversation de M. Mauriceau avec son ami le docteur Rémonin est suivie d'une seconde, où nous allons entendre parler de mistress Clarkson. Qu'on me pardonne ces

lenteurs, qui correspondent à la marche de la pièce. Une fois les personnages connus, l'action s'enchaînera et se déroulera rapidement.

La duchesse de Septmonts, lasse de la fête, rentre dans son salon, où elle tient son cercle habituel entre deux ou trois de ses amies du noble faubourg, les maris de ces dames, et quelques jeunes gens qui lui font une cour assidue, entre autres M. Gui des Haltes, qui excite assez particulièrement l'attention du duc de Septmonts ; car le duc, fort peu sévère pour ses propres écarts, est fort chatouilleux sur son honneur conjugal. Quoiqu'il doive à Catherine l'opulence qui lui a rendu son rang parmi ses pairs, M. de Septmonts entend se faire respecter et même obéir par sa jeune femme.

Les médisances de ce cercle brillant se fixent bientôt sur l'Etrangère, sur cette mistress Clarkson, dont tout le monde s'occupe et dont personne ne sait rien de positif. Elle n'est reçue nulle part, ne voit aucune femme ; tous les hommes vont chez elle, passent pour en recevoir des faveurs et s'en défendent. On lui connaît une fortune énorme, que des galanteries vénales ne suffiraient pas à expliquer ; elle possède un mari authentique, un M. Clarkson, qui exploite des mines d'or en Amérique et lui expédie de temps à autre des sommes considérables. On cite des gens qui se sont brûlé la cervelle pour elle, d'autres qu'elle a ruinés, puis un diplomate étranger qu'elle a déshonoré en divulguant les secrets de son gouvernement qu'elle lui avait arrachés.

En réalité, c'est un personnage inexplicable, mystérieux et d'autant plus redouté.

Lorsque l'Etrangère a été suffisamment habillée et déshabillée par la malignité féminine, la pièce commence enfin; et ce véritable commencement est du vrai Dumas : un coup de foudre.

Mistress Clarkson, qui assistait à la fête de bienfaisance, confondue dans la foule des visiteurs payants, fait passer sa carte à la duchesse et lui demande de vouloir bien lui offrir une tasse de thé, qu'elle lui paiera vingt-cinq mille francs, au profit de ses pauvres. La duchesse, suffoquée d'une telle audace, mais obligée de se contenir, répond par la même voie que, n'ayant pas l'honneur de connaitre mistress Clarkson, elle la recevra néanmoins si mistress Clarkson lui est présentée par un homme de sa société à elle, duchesse de Septmonts. La réponse lue à haute voix, puis expédiée à son adresse, un silence glacial se fait dans le salon. De tous ces hommes, riches ou titrés, qui forment la cour ordinaire de mistress Clarkson; M. Mauriceau, le docteur et d'autres encore, nul n'ose braver le qu'en dira-t-on en se faisant le chevalier de l'Etrangère.

Alors le duc, qui se tenait silencieux auprès de la cheminée, se lève et déclare d'un ton sérieux, presque menaçant, qu'il lui appartient, comme maître de maison, d'épargner un affront à une femme pour laquelle il professe une respectueuse estime. La duchesse stupéfaite, indignée, essaye de protester; le duc lui impose silence en la rappelant aux devoirs de l'hospitalité.

Le duc sort et rentre presque aussitôt donnant le bras à mistress Clarkson, superbement et étrangement parée.

L'Etrangère remercie, en termes choisis et légèrement hautains, la duchesse de Septmonts de l'honneur qu'elle daigne lui faire ; elle prend une tasse de thé que la duchesse lui jette plutôt qu'elle ne la lui offre ; mistress Clarkson, sans paraître remarquer l'offense, explique à son altière ennemie qu'elle l'invite à lui rendre sa visite en personne: « — Nous « parlerons, » lui dit-elle, « d'une personne, M. Gérard,

« que j'aime autant que vous l'aimez, et qui vous
« aime peut-être, hélas! plus que je ne le voudrais! »
Sur ces paroles, qui étreignent le cœur de la duchesse, l'Etrangère s'éloigne au bras de M. Mauriceau.

A peine est-elle sortie, que Catherine de Septmonts, prise d'un accès de rage folle, brise en morceaux la tasse armoriée qu'ont touchée les lèvres de l'Etrangère, et s'écrie : « — Qu'on ouvre toutes les portes! Tout « le monde peut pénétrer ici, maintenant que cette « femme y est entrée! »

Le lendemain de cette soirée funeste, où Catherine de Septmonts s'est vue ou crue publiquement outragée par un mari assez peu soucieux des convenances et de sa propre dignité pour introduire chez sa femme une personne qui, dans les bruits du monde, passe pour sa maîtresse, et où la duchesse, de son côté, a donné une si singulière idée de son éducation et de ses manières, ses amis et son père lui-même l'engagent à la prudence et à la soumission. « Il faut tou- « jours garder le droit d'avoir pitié des autres, » tel est le conseil spirituel et sensé que lui offre la marquise de Rumières. Bref, on voudrait la décider à rendre visite à mistress Clarkson, puisque le duc l'exige. Catherine s'y refuse obstinément. Au fond, la duchesse en veut mortellement à l'Etrangère, non parce qu'elle lui a pris son mari, le duc de Septmonts, mais parce qu'elle la soupçonne de vouloir lui prendre le cœur de Gérard, qu'elle n'a cessé d'aimer.

A ce moment, Gérard se fait annoncer chez la duchesse, si heureuse de ce retour inespéré que du premier mouvement elle se jette dans ses bras. Voilà décidément, je ne dirai pas une duchesse, mais simplement une femme bien mal élevée et bien peu retenue, et qui n'est pas faite pour nous donner une haute opinion de Mme la duchesse de Septmonts, née

Mauriceau. Heureusement, ou malheureusement, il y des témoins, ce qui est une circonstance aggravante, ou atténuante, comme on voudra.

Une rapide explication rassure la brûlante Catherine. Gérard n'a jamais aimé et n'aimera jamais mistress Clarkson ; mais l'Etrangère lui a sauvé la vie, et, comme ingénieur, il étudie pour M. Clarkson des essais d'un nouveau procédé métallurgique qui doit le conduire à la fortune. Au surplus, Gérard promet à Catherine de ne jamais remettre les pieds chez l'Etrangère. Ajoutons que Gérard n'est pas seulement un ingénieur des mines et un docimasiste des plus distingués ; il possède, outre la science des Dumas et des Becquerel, la sagesse de Platon et la chasteté de Joseph ; à défaut de quoi, nous étions exposés à voir de drôles de choses. Car la duchesse s'est expliquée en termes si vifs que le doux Gérard, à qui elle s'offre pour maîtresse, se refuse à elle comme amant, en lui tenant, pour l'obliger à rester vertueuse, les discours par lesquels les femmes se défendent ordinairement contre ceux qui voudraient les induire à cesser de l'être.

L'entretien finit par un engagement d'éternelle et chaste tendresse ; et la duchesse, rassurée, consent à rendre la visite que l'Etrangère lui a pour ainsi dire imposée.

Au troisième acte, nous sommes chez mistress Clarkson. M. Clarkson arrive précisément d'Amérique, et il vient rendre compte à l'Etrangère, dont il est le chargé d'affaires effectif et le mari nominal, d'une magnifique opération qu'il a réalisée dans le *Far West*. En résumant trois ou quatre scènes, y compris celle de la visite, pendant laquelle la duchesse écoute, avec une patience qu'on ne devait pas attendre de son caractère emporté, la longue confession de mistress Clarkson, nous allons enfin révéler au lecteur ce que c'est que l'Etrangère.

Mistress Clarkson est ce qu'on appelle aux Etats-Unis une femme de couleur, quoiqu'elle soit beaucoup plus blanche que du lait et même plus blanche que nature. Jeune fille, elle fut vendue publiquement comme esclave sur le même marché que sa mère, qu'elle ne revit jamais, et qui, en la quittant, lui cria ces seuls mots : « Venge-nous ! » Depuis ce jour maudit, l'Etrangère n'a plus eu qu'une pensée, faire aux hommes autant de mal que Satan leur en ferait s'il avait l'esprit de se faire femme et s'il s'appelait Légion.

Elle a fait périr l'un par l'autre les deux fils du planteur qui avait séduit sa mère et l'avait vendue avec son fruit; Clarkson est son mari, mais divorcé par précaution ; du reste, ni M. Mauriceau, ni le duc de Septmonts, ni Clarkson, ni personne n'a eu de droits sur elle ; elle n'a jamais aimé et ne s'est jamais donnée. Riche à millions, elle ruine pour l'amour de l'art ses imbéciles adorateurs; elle jette le trouble dans les familles, bref elle est le Mal sous sa forme tangible et visible. Un seul homme a remué ce cœur de bronze et touché cette fibre insensible, c'est Gérard. Elle a voulu tout dire à la duchesse, lui demander la paix, ou lui déclarer la guerre.

La duchesse ne répond que par un geste de défi à cette mise en demeure, et elle quitte la maison de l'Etrangère, résolue à lui disputer l'amour de Gérard, au risque de la vie, au risque de l'honneur.

Mistress Clarkson dresse aussitôt ses batteries. C'est le duc qu'elle va mettre en mouvement. Elle lui rappelle d'abord qu'il perd son temps auprès d'elle, et que, d'ailleurs il aurait tort de persister à la compromettre, attendu que M. Clarkson, brutal comme un Yankee, tire l'épée comme Saint-Georges, n'a jamais manqué son adversaire au pistolet ni à la carabine et se soucie de la vie d'un homme comme d'un « petit lapin ». D'un autre côté, mistress Clarkson, qui

a marié le duc par pure amitié pour lui, verrait avec peine s'éteindre, faute de rejetons, un des plus vieux noms de la noblesse française ; aussi lui conseille-t-elle une complète réconciliation avec la duchesse. Enfin, comme le duc reste froid à ces suggestions, elle éveille sa jalousie. Ceci est une imprudence inconcevable de la part d'une femme qui aime. Comment ne prévoit-elle pas que sa dénonciation pourrait coûter la vie à Gérard ?

Enfin, nous voici au quatrième acte, point culminant du drame.

La duchesse, bouleversée par les confidences de l'Etrangère, a écrit à Gérard une lettre où respire l'amour le plus tendre et le plus passionné : le duc, mis sur ses gardes, a intercepté cette lettre. Au moment où il entre chez sa femme pour lui demander une explication, il y trouve Gérard et l'accable, avec une impertinence de grand seigneur, d'interrogations humiliantes au sujet de sa mère, l'ancienne gouvernante de la duchesse. Gérard se retire profondément blessé.

M. et Mme de Septmonts restent seuls, et leur entrevue constitue la scène la plus dramatique, la plus émouvante de *l'Etrangère*, en même temps qu'elle soulève les plus graves et les plus insurmontables objections.

Le duc, après avoir hasardé des remontrances que Catherine repousse avec une insultante rudesse, après lui avoir représenté que sa lettre à M. Gérard suffirait à motiver contre elle une séparation déshonorante, lui offre son pardon et un retour à la vie conjugale en échange de l'oubli du passé. En lisant dans le cœur de Catherine, le duc s'est senti saisi peut-être d'un remords, à coup sûr d'un regret; et comme la duchesse n'est coupable que d'une imprudence, que rien d'irréparable ne s'élève entre les

époux, M. de Septmonts voit dans une réconciliation le dénoûment d'une crise que son indifférence avait fait naître.

En entendant ces paroles si sages et si naturelles, la duchesse de Septmonts s'abandonne aux derniers emportements ; ce n'est plus une femme outragée et méconnue, c'est une folle furieuse! Elle adresse au duc des invectives atroces; elle lui reproche la première nuit de ses noces comme un souvenir d'horreur ; enfin elle le traite de voleur pour s'être emparé de la lettre qu'elle écrivait à son amant.

Ici, quelle que soit mon attentive sympathie pour les idées de M. Alexandre Dumas et mon admiration pour l'incomparable virtuose qui fait vibrer si fortement et si cruellement les cordes les plus déchirantes de la passion humaine, je dois avouer que mon impression et, je le crois, celle du public se trouvent en désaccord total avec lui. Il donne raison à Catherine de Septmonts, et moi je lui donne tort. Le duc, en voulant revenir à sa femme, est dans son rôle de mari, il rentre dans sa fonction sociale ; la duchesse, en se refusant à un rapprochement qui ne la désespère à ce point que parce qu'elle se verrait obligée de renoncer à son amant, n'est plus dans son rôle ni d'épouse, ni de fille. Elle sacrifie tout, même l'honneur des siens, pour satisfaire sa passion adultère. Cela peut arriver, cela peut être vrai, très vrai même, je ne le nie pas. Mais ce que je conteste, c'est que cela soit digne d'excuse, digne d'approbation, et que moi, public, je doive prendre le parti de la femme coupable et révoltée, comme l'a fait M. Alexandre Dumas, en donnant à son drame la suite et la conclusion qu'on va lire.

Au travers de ses imprécations et de ses sanglots, Catherine appelle son père, et lui crie qu'elle ne veut plus voir le misérable qu'il lui a donné pour mari. Et

voilà M. Mauriceau qui se met de la partie et qui traite son gendre avec le dernier mépris, comme s'il ne l'avait pas connu auparavant, et comme s'il ne l'avait pas volontairement choisi tel qu'il le connaissait. Encore le duc est-il beaucoup moins noir en réalité que M. Moriceau ne l'avait jugé en apparence, puisqu'il croyait, ce père immoral qui n'avait pas conscience de sa propre infamie, qu'il mariait sa fille à l'amant de mistress Clarkson. Or, nous savons maintenant que, de ce côté, le duc n'a péché que par intention. Quant au prétendu vol de la lettre, il faut tout le déréglement d'esprit du père et de la fille pour s'en étonner et s'en plaindre. Quel mari n'agirait en pareil cas comme l'a fait le duc Maximin de Septmonts?

Au milieu de ces orages domestiques, Gérard vient demander raison au duc des allusions offensantes qu'il s'est permises à propos de Mme Gérard, sa mère. Un duel est convenu. M. Mauriceau pousse l'aberraration jusqu'à servir de témoin contre son gendre dans un combat mortel. Tuer le duc est devenu l'idée fixe de la famille Mauriceau, gagnée apparemment à la théorie du vibrion. Jusqu'à la marquise de Rumières qui s'en mêle, et qui disserte sur la mort possible de son cousin, comme sur un événement très désirable et même fort récréatif.

Et M. Alexandre Dumas est un tel charmeur, son imagination et son esprit endiablé lui fournissent de telles ressources qu'il finit, au cinquième acte, par nous intéresser à la suppression du vibrion ; il nous y fait trouver de la satisfaction et du plaisir : bien plus il nous force à nous en amuser et à en rire.

Le duc a prié M. Clarkson de lui servir de témoin ; il compte sur la netteté et la rapidité américaines pour couper court aux chicanes par lesquelles les témoins cherchent à dégager leur responsabilité.

D'ailleurs, le duc, qui veut bien être tué, ne veut pas que sa mort fasse le bonheur de son adversaire. Il confie à Clarkson la lettre de la duchesse à Gérard, afin que si la duchesse devient veuve, cette preuve accusatrice figure au procès et empêche Catherine d'épouser le meurtrier de son premier mari. Poussé par les questions de l'américain, le duc dévoile l'un après l'autre les secrets les plus fâcheux de sa vie ; par exemple, il avait emprunté cent cinquante mille francs à mistress Clarkson pour payer une dette de jeu, et il s'est marié pour rembourser mistress Clarkson sur la dot de Catherine.

Après avoir écouté sans sourciller ces aveux cyniques, Clarkson dit tranquillement au duc : « Eh bien! « tout ce que vous venez de me raconter là, cher « monsieur, c'est l'histoire d'un drôle ; et vous êtes « un drôle, croyez-moi. » Et comme le duc furieux déclare à Clarkson qu'il lui fera raison de cette injure après qu'il aura réglé son affaire avec M. Gérard : « — Ah! non, reprend l'américain, tout de suite! « Est-ce que vous croyez que je vais vous laisser tuer « Gérard, un garçon qui me procure vingt-cinq pour « cent d'économie sur mes frais d'extraction ? » Bref, le duc, poussé à bout, accepte le duel immédiat, à l'épée, dans les terrains déserts qui avoisinent son hôtel, et, comme vous n'en doutez pas, il est tué raide. Le vibrion est mort...

La police accourt, le docteur Rémonin aussi. — « Vou-« lez-vous, monsieur le docteur, venir constater « le décès? — Avec plaisir ! » répond l'ennemi des vibrions. C'est le mot de la fin. Je le trouve médiocrement plaisant pour ne rien dire de plus.

Et l'Etrangère ? Mais l'Etrangère ne prend plus aucune part à l'action depuis le troisième acte ; elle revient au dernier moment pour reconnaître qu'elle a perdu la partie, qu'elle y renonce et qu'elle va retour-

8.

ner avec Clarkson dans des mondes moins étroits que notre vieille Europe.

A vrai dire, le rôle de l'Etrangère est le côté le plus faible de l'œuvre qui porte son nom, et qui, à la rigueur, se passerait de sa présence. La femme interlope chez qui s'est conclu le mariage du duc Maximin serait née à Londres, à Calais ou aux Batignolles que le drame n'en souffrirait aucun changement; il y gagnerait même en vraisemblance, car le personnage de cette ancienne esclave à prétentions sataniques est de pure convention et appartient, que M. Alexandre Dumas me permette de lui dire, au domaine du mélodrame, qui l'a emprunté à l'histoire de la négresse Elisa de l'*Oncle Tom*, et qui l'a exploité jusqu'à l'user, témoins *Cora* de Jules Barbier, *Sang mêlé*, d'Edouard Plouvier, et l'autre Cora de *l'Article 47* de Belot.

Il me paraît, et je ne crois pas me tromper, que le rôle de l'Etrangère occupait la place principale dans la pensée première de l'auteur, et qu'il a successivement perdu son importance et sa valeur, dans les remaniements successifs que l'ouvrage a subis. Il reste çà et là des débris oubliés et non coordonnés d'une œuvre antérieure à laquelle l'auteur a renoncé. Je citerai, par exemple, la dernière sortie de l'Etrangère, qui se fait livrer passage par le commissaire de police, en lui montrant une feuille de papier devant laquelle les agents s'inclinent en silence. Mistress Clarkson appartenait donc à la police diplomatique? Soit; mais quel rapport cette révélation *in extremis* a-t-elle avec la pièce que je viens de raconter? Aucun; cela suffit toutefois à nous laisser deviner dans quelle direction d'idées le rôle de l'Etrangère avait d'abord été conçu.

Cette disproportion entre les promesses du titre et l'inanité du rôle amène un inévitable désappointement qui nuit à l'impression générale. Etrangère à

part, nous sommes en présence du *Gendre de Monsieur Poirier* pris au tragique ; ce qui nous donne un drame violent, heurté, pénible, les personnages ayant presque tous des torts graves l'un envers l'autre : le père envers sa fille, le duc envers la duchesse, la duchesse envers le duc. Le dénoûment original qui produit un si grand effet, n'est pas tiré des entrailles même de l'action ; c'est un pur accident, aussi surprenant qu'un dénouement de féerie; il ne résout aucune des questions posées. A moins qu'on ne prenne pour parole d'Évangile la plaisanterie du vibrion, et que la mort violente du mari ne soit acceptée comme l'issue réglementaire des mauvais mariages !

Maintenant que j'ai tout dit, si vous me demandiez de juger le drame de M. Alexandre Dumas par une réponse catégorique à cette question qui sert de titre à une comédie de Diderot : « Est-il bon ? est-il méchant ? » je répondrais : ni l'un ni l'autre, mais je ne juge pas que *l'Étrangère* soit une œuvre digne de M. Alexandre Dumas fils. Je ne conteste pas que son immense talent n'éclate dans *l'Étrangère* avec autant de force peut-être que dans d'autres ouvrages mieux équilibrés et d'une logique plus saisissable ; mais j'ai beau faire, *l'Étrangère* ne me séduit pas. Certes, l'esprit de M. Alexandre Dumas donne la vie aux moindres détails; il se glisse partout, surveille tout, prépare et répare tout ; il est comme un corps de réserve qui arrive toujours à propos pour décider la victoire ou pour couvrir la retraite, et cependant une nuance d'ennui s'est glissée parmi les impressions du public.

L'interprétation de *l'Étrangère* réfléchit assez exactement l'image de la pièce ; chacun a sa valeur, et cependant presque personne n'est à sa place.

M. Got dit comme il sait dire ; mais le rôle du docteur Rémonin se tient à côté de l'action, comme le raisonneur de l'ancienne comédie.

Très bien aussi M. Thiron sous les traits de M. Mauriceau ; le talent de M. Thiron s'élargit de jour en jour et le place au premier rang parmi nos acteurs les plus naturels et les plus fins.

M. Frédéric Febvre joue l'américain Clarkson avec beaucoup de verve et de vérité ; la barbe de bison, le col rabattu, le chapeau conique, les bottines lacées à œillets de cuivre reproduisent avec une exactitude photographique l'aspect d'un citoyen de New-York ou de Chicago ; il a eu tout le succès d'un héros de drame populaire arrivant au dernier tableau pour punir le traître, c'est-à-dire pour écraser le Vibrion.

Pauvre Vibrion ! C'est M. Coquelin qu'on a chargé de ce personnage sacrifié, auquel on prêterait volontiers les avantages extérieurs d'un Bressant ou d'un Delaunay. Mais l'écueil eût été précisément d'attirer les sympathies vers le duc de Septmonts, condamné à mort dès les premières lignes du drame pour crime de vibrionisme. A ce point de vue, je crains bien que M. Coquelin n'ait déjoué les combinaisons qui lui ont fait attribuer le rôle ; il représente le duc avec tant de conviction, avec une autorité qui prêtait si peu à rire, qu'il a bien fallu prendre au sérieux M. Maximin de Septmonts et lui accorder un peu de l'intérêt que lui refusait la préméditation de l'auteur.

On sait qu'à défaut de M. Delaunay, M. Mounet-Sully a recueilli le rôle de Gérard, où l'on retrouve quelque souvenir du farouche Hippolyte ; il faut savoir gré à M. Mounet-Sully d'une modération d'organe et d'une sobriété de gestes qui sentent un peu la contrainte, mais qui lui ont permis de tenir sans ridicule ce rôle d'ailleurs peu important et dénué d'effets.

Comme dans *le Sphinx*, nous trouvons ici les deux femmes ennemies représentées par Mlle Croizette et Mlle Sarah Bernhardt. Elles y apportent l'une et l'autre leurs qualités et leurs défauts.

Les trois premiers actes de *l'Étrangère* sont peu favorables à M^{lle} Croizette; elle exagère, peut-être sans s'en douter, les impatiences nerveuses et très peu ducales qui agitent Catherine de Septmonts, mais elle rencontre çà et là d'aimables effets de grâce juvénile, qui font espérer qu'un jour ou l'autre ces manières cassantes et cette voix dure s'assoupliront. Au quatrième acte, elle a trouvé dans sa scène de désespoir des mouvements vraiment dramatiques et une inspiration personnelle très remarquable. Elle y a été applaudie avec transport et j'ajoute avec justice.

Pour M^{lle} Sarah Bernhardt, le succès ne pouvait marcher du même pas que pour M^{lle} Croizette. Son apparition du premier acte, alors qu'elle enveloppe sa rivale sous les glaciales effluves de sa haine sauvage, a produit beaucoup d'effet. Elle dit avec une énergie un peu monotone le grand récit du troisième acte; mais le rôle finit là, l'actrice n'y peut rien.

Suivant la belle tradition de la Comédie-Française, les rôles secondaires sont tenus par des premiers sujets; M^{me} Madeleine Brohan joue très spirituellement la marquise de Rumières; M^{mes} Lloyd et Tholer, MM. Proudhon, Garraud, Joumard, Baillet, complètent par leur zèle et leur excellente tenue l'ensemble qu'on est toujours heureux d'admirer sur notre première scène.

CCCXLVII

Variétés. 18 février 1876.

LE DADA

Folie-vaudeville en trois actes, par M. Edmond Gondinet,
musique nouvelle de M. Jules Costé.

La pièce de M. Edmond Gondinet n'a pas réussi ; le public s'est montré sévère, je ne dis pas injuste. Seulement, sa justice de ce soir ne s'accorde pas exactement avec son indulgence des autres jours.

Il y avait dans *le Dada* une idée de comédie qui pouvait aboutir, si elle eût été traitée dans le ton moyen des pièces de Labiche ou du *Panache* de M. Gondinet lui-même. C'est en se jetant dans la farce que *le Dada* de M. Gondinet s'est légèrement foulé les paturons.

M. Gondinet voulait se moquer de prétendues théories, fort risibles en effet, telles que les inadmissibles romans de Darwin sur la sélection naturelle, des Littré ou des Charles Robin sur la parenté de la race humaine avec les singes, ou même d'autres savants que je ne veux pas nommer par respect pour leur caractère, et qui attribuent les anciens monuments de l'humanité à une race intermédiaire qu'ils ont dénommée, par pure hypothèse « le précurseur de l'homme. »

M. Petrus van Blutt est un anthropologue ou plutôt un maniaque, qui croit avoir résolu la question en établissant que cet intermédiaire fabuleux entre l'homme et le singe n'est autre que la femme. Ce point de départ singulier nous jette immédiatement dans une sorte de rêve, qui tourne parfois au cauchemar.

Van Blutt a imaginé de vérifier sa conception scientifique en abandonnant à ses instincts naturels M^{lle} Angélique sa fille; la pauvre enfant n'a reçu aucune éducation, elle ne parle que le chinois parce qu'on lui a donné une suivante chinoise ; elle grignotte des noisettes à la façon des ouistitis, et elle saute par dessus les meubles comme un quadrumane domestique.

Comment Angélique finit par trouver dans la personne de M. Jardinaud un mari qui la ramènera vers les sentiers de la civilisation et lui apprendra le français; comment cette intrigue absolument insensée est traversée par l'amour paternel d'un gymnasiarque qui a séduit M^{me} Van Blutt et de qui M^{lle} Angélique tient ses instincts d'animal grimpeur; comment tout s'arrange et se dénoue au milieu d'un bal masqué où se réunissent des membres de l'Institut déguisés en polichinelles, c'est ce que je ne chercherai pas à expliquer par le menu. Après un premier acte un peu long, le deuxième avait presque complètement réussi ; le troisième, qui pouvait tout sauver ou tout perdre, a décidé de la défaite.

Il y a cependant bien de l'originalité gaspillée, bien des mots fins et amusants noyés dans cette longue suite de scènes décousues, trop peu raisonnables pour une comédie, ou trop sérieuses et trop développées pour une simple parade.

Ajoutez à l'étrangeté du spectacle que le rôle d'Angélique est rempli par une mime anglaise, miss Kate Vaughan, qui possède toutes les qualités requises pour se faire applaudir dans les féeries du Christmas à Drury Lane, c'est-à-dire pour étonner plus que pour charmer les Parisiens, absolument déshabitués du style des Funambules et de l'ancienne Comédie italienne. Pour dire le vrai, le personnage d'Angélique, traitée comme une guenon familière par son père putatif, excite, sans que le spectateur s'en rende

compte peut-être, une sorte d'impression pénible qui l'arrête tout net et l'empêche de rire au bon moment. Miss Kate Vaughan ne manque cependant ni de charme, ni d'adresse, mais la dernière scène de la pièce, où Angélique exécute un pas simiesque devant les invités de Van Blutt, a produit sur le public le même effet que sur son amoureux M. Jardinaud : elle l'a attristé.

La troupe des Variétés manque, d'ailleurs, du diable au corps indispensable pour faire supporter de pareilles excentricités. Elle prend des temps, elle s'écoute; on dirait qu'elle joue la tragédie. M. Pradeau lui-même a de faux airs d'Agamemnon, et Aline Duval rêve qu'elle joue Mérope.

Signalons une trêve charmante dans l'ennui général : je veux parler des couplets en trio chantés au milieu du second acte par M. Dupuis, Mlles Angèle et Berthe Legrand. Ces couplets du mariage : *Mais oui! mais non! cela m'est bien indifférent* sont d'une coupe charmante, légère, spirituellement indiquée par l'auteur et saisie d'une main alerte par le musicien, M. Jules Costé.

CCCXLVIII

Théatre Historique. 19 février 1876.

LES CHEVALIERS DE LA PATRIE
Drame en 8 tableaux, par M. Albert Delpit.

M. Albert Delpit, qui appartient, je crois, à une famille de l'ancienne Louisiane française, a pensé qu'un tableau rapide de la guerre sudiste intéresse-

rait le public. Il était facile de prévoir que son attente serait trompée. La guerre de la Sécession compte parmi nous des adversaires et des admirateurs, mais encore plus de gens qui en soupçonnent à peine l'existence. Le général Lee, le général Stonewall Jackson ne jouissent chez nous d'aucune popularité; et si le président Abraham Lincoln n'eût pas été assassiné, qui se douterait en France qu'il eût vécu?

La difficulté de plier un public parisien à des scènes d'histoire étrangère est telle qu'elle fait reculer nos écrivains les plus expérimentés. Du moins ne se peut-elle atténuer que par la création d'une action dramatique très puissante et très passionnée.

La donnée générale des *Chevaliers de la Patrie* ne répond pas absolument à ces conditions du problème. Elle se rapproche trop de celle des *Fugitifs* pour procurer au public la sensation de la nouveauté.

Un certain Bradford, chassé par un planteur du Sud appelé M. Cavalié, a brûlé le château de son maître et enlevé la fille du planteur, M^{lle} Lilia. Le frère de celle-ci, Robert Cavalié, avec un gentilhomme français de ses amis, le baron Philippe de Montjoie, s'engage dans les armées du Sud, dans l'espoir assez vague de retrouver sa sœur. Il la retrouve en effet, la reperd, la retrouve encore, et, finalement, obtient justice du président Lincoln, qui fait fusiller le misérable Bradford.

Parmi les tableaux épisodiques qui ont soutenu ou relevé l'attention, je citerai la mort du général Stonewal Jackson, et la scène où les jeunes officiers sudistes, venus pour enlever le président Lincoln, le sauvent de l'assassinat prémédité contre lui par le tragédien Maxwell.

La mise en scène, quoique assez soignée, ne répond pas précisément aux promesses de l'affiche. On annonçait, pour le premier acte, une lutte de vitesse entre

deux paquebots, dont l'un faisait explosion. Malheureusement, on ne voit qu'un paquebot, et l'explosion se réduit au bruit d'un pétard tiré dans la coulisse. Je suis obligé de convenir aussi que l'incendie du cottage de Bradford, au quatrième tableau, a obtenu un succès de fou rire tout à fait imprévu. La maison incendiée disparaît d'un seul morceau dans les dessous du théâtre, et il reste sur la scène deux petits feux de cheminée, l'un à droite, l'autre à gauche, une pendule et un canapé dont l'incombustibilité a paru tenir du prodige.

MM. Latouche, Montal, Gabriel, Esquier, Chelles, Albert Lambert, M^{mes} Céline Montaland, Rhéa et Marie Debreuil ont joué les uns avec talent, les autres avec zèle. Tout le monde a fait de son mieux ; mais je ne dois pas cacher que le résultat de la soirée est une déception pour l'auteur comme pour les spectateurs, qui n'auraient pas demandé mieux que d'applaudir.

Que M. Albert Delpit en croie mon avis sincère et sympathique, le théâtre est un art difficile et qui s'accommode mal des improvisations hâtives. Je l'attends à une œuvre sérieuse et mûrement étudiée ; je l'engage surtout à se défier des sujets vaguement patriotiques, et des déclamations auxquelles on s'abandonne pour masquer le vide de l'action.

CCCXLIX

Gymnase. 24 février 1876.

LES PETITS CADEAUX
Comédie en un acte, par M. Jacques Normand.

Le Gymnase vient de donner ce soir une petite comédie à deux personnages qui renferme une idée

amusante. *Les Petits Cadeaux* avaient été représentés déjà dans la salle du Conservatoire, le 12 mai 1875, par M. Coquelin et Mlle Favart.

Les deux personnages s'appellent tout bonnement Monsieur et Madame. Monsieur est un peu léger ; il s'oublie parfois dans les cabinets particuliers des restaurants avec des beautés de passage. Mais le lendemain, tout à ses remords, il fait pénitence en offrant à Madame les plus riches présents. Un jour Madame s'étonne de cette prodigalité ; elle réfléchit, elle soupçonne, elle devine, et elle trouve, à point nommé, le moyen ingénieux d'arracher à Monsieur une confession entière. Au moment où Monsieur lui passe au doigt une nouvelle bague, expiation coûteuse d'une dernière folie, il se trouve que Madame avait aussi quelque chose à offrir à son mari.

Monsieur, à son tour, devient rêveur et s'inquiète. Est-ce que Madame l'aurait payé de sa propre monnaie? Et voilà que la jalousie de Monsieur s'allume ; mais ses explications tournent contre lui-même et il s'aperçoit bientôt que sa femme l'a fait tomber dans un piège. Monsieur reconnaît ses torts et la paix se rétablit dans le ménage... au moins pour un jour.

Et voilà comment *les Petits Cadeaux* entretiennent l'amitié.

On a fort goûté cette bluette, que M. Achard et Mlle Legault jouent avec beaucoup d'entrain.

CCCL

Porte-Saint-Martin. 25 février 1876.

Reprise de VINGT ANS APRÈS

Drame en cinq actes et douze tableaux, par Alexandre Dumas et Auguste Maquet.

Le drame repris hier soir à la Porte Saint-Martin fut joué pour la première fois à l'Ambigu, le 27 octobre 1845. Il s'appelait alors *les Mousquetaires ou vingt ans après*. Dans le travail d'adaptation du roman au théâtre, les auteurs semblaient avoir mis la charrue devant les bœufs, puisque *la Jeunesse des Mousquetaires* n'arriva que quatre ans plus tard. La Porte Saint-Martin a replacé les choses en bon ordre. Mais, qu'on le sache bien, ni Dumas, ni Maquet n'avaient agi à la légère ; ils commençaient par le meilleur, car, sans faire tort aux *Mousquetaires*, qui viennent d'obtenir un beau regain de succès, *Vingt ans après* leur est de beaucoup supérieur en intérêt et en puissance dramatique.

Le premier de ces deux drames employait d'Artagnan et ses amis à recouvrer les ferrets de diamants de la reine Anne d'Autriche et à punir l'infâme Milady, c'est-à-dire à sauver du déshonneur une reine passablement légère, qui donne à son amant les diamants qu'elle a reçus de son mari, et à tuer une femme, médiocre besogne pour quatre militaires, même lorsque la femme est la plus vile et la plus criminelle des créatures.

Dans *Vingt ans après*, la vaillance et le dévouement des mousquetaires servent une meilleure cause, celle

de Charles I{er}, roi d'Angleterre et de la reine sa femme, Henriette de France, fille de Henri IV. Ces grandes infortunes, qui, pour rappeler un mot célèbre firent voir « quelle quantité de larmes contenaient les « yeux des rois » ne trouvent pas les spectateurs d'aujourd'hui moins sensibles. Rien d'attachant ni de pathétique comme la scène où le roi, insulté par la canaille de Londres, interroge dédaigneusement du bout de sa canne la hache qui lui tranchera la tête ; la scène des adieux et de la marche à l'échafaud est déchirante ; l'œuvre entier de Dumas et de Maquet ne contient aucune page plus dramatique ni d'un talent plus achevé.

Faut-il leur garder rancune d'avoir acheté l'émotion poignante de cette scène des adieux au prix d'une violation flagrante de l'histoire? La reine Henriette n'assistait pas aux derniers moments de son malheureux époux ; elle s'était retirée en France dès les commencements de la guerre civile, et c'est au Louvre qu'elle apprit l'assassinat politique qui faisait descendre la couronne des Stuarts au front du républicain Cromwell. Le roi périt sur l'échafaud de White-Hall, le 9 février 1649 ; ce ne fut qu'au bout de dix jours qu'on en eut la nouvelle, que M. de Flamarens vint annoncer le 24 à la reine, en ce château du Louvre, où elle souffrait, avec tant de tortures morales, la misère, le froid et la faim.

Alexandre Dumas et Maquet n'exagèrent rien lorsqu'ils font dire à Henriette de France : « Nous avons « passé l'hiver au Louvre, Henriette et moi, sans ar- « gent, sans linge, presque sans pain, restant souvent « couchées une partie de la journée, faute de feu. » Le fait n'est que trop exact pour l'honneur de notre pays. Un jour du mois de janvier 1649, le coadjuteur de Paris (depuis cardinal de Retz) étant allé rendre visite à la reine d'Angleterre, la trouva dans la chambre

de sa fille. La reine dit au coadjuteur : « Vous
« voyez, je tiens compagnie à Henriette ; la pauvre
« enfant n'a pu se lever aujourd'hui faute de feu. » Il
y avait six mois que le cardinal Mazarin n'avait fait
payer à la reine sa pension, et les marchands refusaient le crédit à la fille de Henri IV. « Vous me faites
« bien la justice », écrit le cardinal de Retz à Mme de
Caumartin, « d'être persuadée que Madame d'Angle-
« terre ne demeura pas le lendemain au lit faute d'un
« fagot. »

Le coadjuteur ne s'en tint pas à ce service discrètement rendu ; il fit honte au parlement, qui envoya
quarante mille livres à la Reine.

« La postérité », ajoute avec une indignation sincère
le cardinal de Retz, « aura peine à croire qu'une fille
« d'Angleterre, et petite-fille de Henri le Grand, ait
« manqué d'un fagot pour se lever au mois de janvier
« dans le Louvre. Nous avons horreur, en lisant
« les histoires, de lâchetés moins monstrueuses que
« celles-là. »

Le personnage sympathique de la reine Henriette
est bien rendu, dans *Vingt ans après*, par Mlle Dica
Petit ; elle s'est évanouie, dans la scène des adieux,
avec un naturel et une sensibilité vraie qui ont produit une vive émotion dans le public.

Charles Ier est certainement le meilleur rôle de
M. Lacressonnière, qui le joue avec noblesse et avec
un accent pathétique contenu par un juste sentiment
de la dignité du personnage. La sortie du roi, qui
marche à l'échafaud en s'appuyant sur le bras d'Aramis, est d'un très beau mouvement et d'un très grand
effet.

M. Dumaine en d'Artagnan a plus de verve dans
la parole que dans l'action ; excellent M. Taillade en
Mordaunt ; médiocre M. Charly dans Cromwell.

La mise en scène, très soignée, dépasse de beau-

coup en importance celle des *Mousquetaires*. La vue du port de Boulogne, avec son estacade en plantations, mérite d'être citée ; les deux tableaux de la fin, la felouque minée, et la barque, avec le duel d'Athos et de Mordaunt en pleine mer, sont tout à fait réussis, et ont retenu le public jusqu'à une heure et demie du matin.

CCCLI

Chateau-d'Eau. 28 février 1876.

LE BAL DU SAUVAGE

Vaudeville en trois actes, par MM. Théodore et Hippolyte.

Pour un ouvrage étonnant, voilà un étonnant ouvrage ; MM. Théodore et Hippolyte — (Cogniard) — devaient être bien jeunes lorsqu'ils le mirent au monde ; mais ils avaient déjà lu les romans de Paul de Kock. Le joyeux auteur de *la Maison blanche* et de *Moustache* n'aurait pas désavoué le personnage de Mlle Camomille, qui se laisse entraîner par son amoureux à dîner dans un cabinet particulier, et de là au bal du Sauvage, où elle rencontre son oncle déguisé en espagnol, qui la bénit et la marie à un pierrot répondant au nom de Friquet.

Cette grosse gaîté ne déplait pas à tout le monde, et je me garderai bien de le prendre de trop haut avec elle.

J'aime mieux considérer *le Bal du Sauvage* comme une pièce curieuse, comme un témoignage des mœurs passées ; il est certain que ce sauvage à massue

d'acier, qui se coiffe d'un chapeau de polichinelle, qui porte un paletot rougeâtre par dessus sa ceinture, et qui tient un bal public à vingt centimes le cachet, devait être un type pris sur nature dans les bas-fonds du vieux Paris. Mais cela nous reporte à quarante-cinq ans en arrière pour le moins ; et je ne suppose pas que le théâtre du Château-d'Eau ait eu le fol espoir d'attirer les populations en lui montrant cette naïve rapsodie.

Le Bal du Sauvage a tenu presque toute la soirée ; c'est Bidel qui l'a terminée avec beaucoup d'intérêt. Les bêtes ont positivement du bon. Je ne connais rien de plus charmant que les deux tigres de Bidel faisant le saut des barrières ; la souplesse de ces terribles animaux est telle qu'ils ne se donnent même pas la peine de prendre du champ avant de franchir une planche haute de deux mètres ; c'est du pied même de l'obstacle qu'ils s'élancent en se portant de bas en haut comme s'ils allaient grimper.

L'ours a eu un succès de mélomane et de danseur ; il n'a cessé pendant un grand quart-d'heure de suivre la mesure de l'orchestre qui jouait une valse quelconque ; il a fallu le chasser à coups de fouet pour interrompre cet exercice dont le public ne se lassait pas.

CCCLII

Théâtre Cluny. 10 mars 1876.

LORD HARRINGTON
Comédie en cinq actes, par M. Henri Crisafulli.

Le sujet de la comédie ou plutôt du drame de M. Henri Crisafulli est identiquement celui du *Chemin*

de Damas de M. Théodore Barrière. C'est l'histoire d'un gentilhomme libertin qui, après vingt ans d'une vie égoïste et inutile, sent tout à coup la tendresse paternelle s'éveiller dans son cœur, lorsqu'il se trouve en face d'un enfant né de ses amours passagères avec une dame de bonne maison... et de mauvaises mœurs.

La différence, c'est que l'enfant du marquis de Parisiane était une fille, tandis que celui du marquis de Montsoran est un garçon ; ce changement de sexe suffit à des développements nouveaux, ou qui pourraient l'être. Le marquis de Montsoran comme le marquis de Parisiane se rencontrent en rivalité d'amour, celui-ci avec la fiancée de son propre fils. Les deux marquis, subitement éclairés sur leur situation, renoncent à se battre, quoi qu'en dise le monde. Mais ce qui appartient en propre à M. Crisafulli, c'est la scène où Evans Harrington, ne voulant pas être épargné et n'acceptant pas des excuses qui lui semblent une injure de plus, essaie de contraindre le marquis de Montsoran à se battre, jusqu'à le menacer d'une voie de fait. C'est alors que lady Harrington vient se jeter à genoux entre les combattants. L'attitude suppliante de la mère, jusque-là respectée, est un trait de lumière pour le fils. Mais la reconnaissance ainsi amenée ne tourne pas à la satisfaction du marquis de Montsoran ; Evans refuse obstinément, durement, cruellement, comme *le Fils naturel* d'Alexandre Dumas fils, d'accorder à l'auteur de ses jours la plus légère marque d'affection ou de respect ; et le marquis de Montsoran s'éloigne, à l'instar du marquis de Parisiane, du *Chemin de Damas*, plus seul et plus malheureux que jamais.

Ce n'est ni par la vraisemblance ni par l'observation que le drame de M. Crisafulli rachète ce qui lui manque en originalité ; l'auteur a commis une méprise évidente en essayant d'attendrir le spectateur par les angoisses de lady Harrington. Lorsque cette femme,

qui ne sut pas défendre son honneur de jeune fille, s'indigne de voir sa tranquillité troublée après vingt années d'estime volées à la conscience publique, et qu'elle s'écrie ; « Je vous le demande à tous, est-ce « juste ? » Le public, si étrangement interpellé est tenté de répondre : « Oui, c'est juste, parfaitement « juste ; tu as failli, tu es punie, repens-toi et tais-toi, « c'est à cette seule condition que tu seras pardonnée. »

Cependant, il faut reconnaître un certain intérêt à la combinaison qui met le père et le fils aux prises dans une suite de situations poignantes. Cet intérêt irait jusqu'à l'émotion s'il n'était gâté par la glaciale sécheresse du fils, d'autant plus odieuse qu'elle se formule en déclamations aussi ampoulées qu'une tragédie de M. de Laharpe.

Le drame de M. Crisafulli est monté avec un soin dont le théâtre Cluny semblait avoir perdu l'habitude. M. Paul Deshayes et M^me Deshayes y font de leur mieux. M^lle Périga supplée par une énergie infatigable et toujours mal employée au naturel et à la sensibilité qui lui manquent. Le jeune premier, M. Dorsay, a du sérieux et de l'autorité, plus un enrouement chronique ; et cette troisième qualité nuit singulièrement aux deux premières.

CCCLIII

Gymnase. 13 mars 1876.

L'ONCLE A ESPÉRANCES

Comédie en trois actes, par MM. Delacour et Hennequin.

MM. Delacour et Hennequin me paraissent en voie de gaspiller la renommée que leur avait acquise *le*

Procès Veauradieux. Que de gens ayant comme eux gagné un quine à la loterie s'empressent de jeter par les fenêtres une fortune inespérée et qui ne se retrouvera pas ! Ce n'est pas *l'Oncle* du Gymnase qui la rétablira, cette fortune compromise ; et je vois les espérances du Gymnase s'en aller encore une fois à vau-l'eau.

L'Oncle à espérances est une pièce taillée à coups de ciseaux dans les vieux répertoires de Mercier et de Picard. *L'Habitant de la Guadeloupe* et *la Petite Ville* ont fourni dans ces deux dernières années *l'Oncle d'Amérique* de M. Gustave Nadaud et *l'Héritage Rabourdin* de M. Emile Zola. M. Moulineau appartient à cette tribu des oncles millionnaires qu'on dorlotte et qu'on choie pour leurs écus, et qui, généralement, ne tirent de leur sacoche tant convoitée que des poires d'angoisse pour leurs avides héritiers ; tels ces coureurs d'aventures qui laissent en gage dans les mains des aubergistes leur malle remplie de pierres enveloppées dans de vieux journaux.

Il a cependant trente-cinq bonnes mille livres de rente, cet oncle Moulineau. Mais à quel prix vend-il ses espérances à sa nièce M^{me} Pommerol ? Il lui faut supporter les caprices de ce vieillard morose et asthmatique, doublé d'un valet libertin et gourmand, sorte de gouliafre emprunté à la comédie italienne, qui chiffonne les filles de chambre et boit le meilleur de la cave. M. Moulineau est, en outre, bavard et cancanier comme le Rigodin de *la Maison en loterie*. Ne s'avise-t-il pas de compromettre M^{me} Demarsy, la meilleure amie de M^{me} Pommerol, en lui prêtant certaines aventures galantes avec M. Gaston de Norville dont il est le parrain ?

Or, Moulineau a justement présenté son filleul chez les Pommerol, où Gaston n'a rien de plus pressé que de faire la cour à la maîtresse de la maison. De là,

quiproquos, provocations et duel. M. Pommerol administre un coup d'épée au filleul de son oncle, qui se hâte de déshériter sa famille au profit de Gaston. Enfin, un portrait photographié, au dos duquel est inscrite une dédicace révélatrice, met en lumière la triste vérité. La dame qui avait oublié ses devoirs en faveur de Gaston n'était autre que la défunte femme de M. Moulineau, qui, désabusé, déchire son testament, et promet son héritage à M. et Mme Pommerol. Mais M. Pommerol, dégoûté des espérances, se décide à accepter une place en province; il ne comptera plus que sur lui-même, au lieu d'attendre la succession d'un oncle qui menace de vivre autant que Mathusalem.

La gaîté de ce vaudeville sans couplets a paru bien démodée. Je ne dis pas qu'il soit dépourvu de qualités scéniques, mais il lui est arrivé le même accident qu'aux pâtés les plus succulents trop longtemps oubliés dans une armoire. Il a moisi.

Sauf M. Landrol, qui prête une physionomie déplorablement vraie à l'insupportable Moulineau, et M. Achard, qui a de la verve, les interprètes de *l'Oncle à espérances* donnent l'illusion d'une troupe de province en tournée. En sortant du Gymnase, on était tout étonné de retrouver les boulevards, le gaz et les municipaux.

CCCLIV

Opéra-Comique. 15 mars 1876.

LE PHILOSOPHE SANS LE SAVOIR

SEDAINE

Conférence de M. Francisque Sarcey.

N'était-ce pas un spectacle curieux que le retour de Sedaine et de son œuvre à cet ancien emplacement de la Comédie italienne, qui fut le témoin de quelques-uns de ses plus grands succès ! Sedaine occupe dans l'estime des lettrés d'aujourd'hui une place beaucoup plus distinguée qu'il n'en put obtenir de ses contemporains.

Cette disproportion entre les jugements du dix-huitième siècle et ceux du dix-neuvième s'explique naturellement. Entre les deux une révolution a surgi. Sedaine, modeste et bon bourgeois, qui travaillait pour sa part à l'émancipation du tiers-état, a été ramené de ce côté-ci du fossé par la critique littéraire, tandis que d'autres écrivains, qui le valaient, restent ensevelis dans l'oubli du passé.

La Comédie-Française fait ce qu'elle peut et ce qu'elle doit pour la gloire de Sedaine lorsqu'elle remet en lumière *le Philosophe sans le savoir*, le meilleur titre que puisse alléguer à la gloire littéraire un brave entrepreneur de maçonnerie qui obéissait à son génie naturel sans le courber aux règles d'un art qu'il ignorait.

Je n'ai pas à discuter la forme sous laquelle la Comédie-Française apporte son obole à l'Opéra-Comique en détresse. Le public s'est associé à une bonne pensée, avec le même empressement qu'il accorde aux

inondés de la Seine et de la Marne. La salle offrait une physionomie singulière, qui rappelait les représentations extraordinaires données pendant l'Exposition universelle de 1867. *Le Philosophe sans le savoir* et ses interprètes ont reçu l'accueil flatteur qu'ils méritaient.

L'intérêt de la soirée, c'était, pour moi surtout, la conférence que M. Francisque Sarcey a consacrée au théâtre de Sedaine. Je ne connais pas de modèle plus achevé du conférencier que mon aimable et savant confrère. Il possède le don, si rare, de la simplicité familière qui fait pénétrer l'auditeur dans les secrets intimes de la conception littéraire. J'ai admiré la justesse de ses aperçus sur le don primordial qui fait les hommes de théâtre, et qui ne s'acquiert jamais ou presque jamais. Il a cité, avec toute raison, les deux Dumas, le père et le fils, comme des exemples de ce rare privilége, au moyen duquel les élus trouvent du premier coup la forme théâtrale qu'ils n'ont pas eu le temps d'apprendre et que nul ne leur a révélée. M. Francisque Sarcey n'a pas été moins heureux lorsqu'il a signalé les difficultés croissantes qui s'opposent à l'interprétation des types consacrés du théâtre par les acteurs modernes. Prenons pour exemple M^{lle} Baretta. Cette charmante personne ne satisfait pas tout le monde dans la Victorine du *Philosophe sans le savoir*, parce que d'anciens souvenirs et des traditions transmises depuis cent ans la comparent à ses devancières ; dans le même personnage du *Mariage de Victorine*, au contraire, elle enlève tous les suffrages parce qu'elle y est elle-même, et parce que la créatrice du rôle, M^{me} Rose Chéri, ne l'a pas gardé assez longtemps pour lui imprimer une ineffaçable empreinte.

La conférence de M. Sarcey laisse cependant quelque chose à dire sur le chef-d'œuvre de Sedaine.

On n'a pas encore remarqué, que je sache, le caractère d'originalité qui fait de la première représentation du *Philosophe sans le savoir* une date littéraire pour l'art dramatique français. Sans doute Sedaine fut un des premiers qui appliquèrent les théories de Diderot; sans doute, il eut le mérite de substituer des bourgeois vivants et agissants aux héros de la tragédie et aux marquis de la comédie classique. Mais ce n'est pas tout. Sedaine a transporté sur la scène les réalités de la vie. Il nous a sortis des portiques royaux et des places publiques où se promènent vaguement les personnages entrevus par ses prédécesseurs. La maison Wanderk, où Sedaine nous introduit, est une maison réelle, munie de portes et de fenêtres; nous savons qu'il y a une caisse dans le fond, un hangar à droite, une cour, des volets qu'on ferme; la scène ne se passe pas indifféremment dans un temps illimité; on sait à quelle heure précise les personnages se lèvent, se couchent, se déshabillent et s'endorment.

Avec Sedaine, la réalité de la vie moderne pénètre sur le théâtre et nous saisit; il pousse la peinture exacte jusqu'à l'enfantillage. C'est un Chardin, vigoureux et même trivial, qui nous intéresse aux vulgarités sur lesquelles se développe l'existence des classes moyennes. A ce titre, Sedaine est un chef d'école, et sa mémoire vivra comme celle d'un inventeur, alors que ses œuvres se seront enfoncées peu à peu dans la brume grisâtre qui précède l'oubli, et qui estompe déjà certaines parties du *Philosophe sans le savoir*.

CCCLV

Ambigu. 18 mars 1876.

Reprise du COURRIER DE LYON

Drame en cinq actes, par MM. Delacour, Siraudin et Moreau.

Le Courrier de Lyon est l'inépuisable ressource de l'Ambigu ; une pièce comme celle-là vaut tout un répertoire. Le drame garde son intérêt poignant, même pour la portion du public qui le sait à peu près par cœur et qui serait capable de réciter les tirades de Lesurques-Lechesne, comme il fredonne un refrain de *la Fille Angot*.

Toutefois le principal attrait d'une quinzième ou d'une vingtième reprise du *Courrier de Lyon*, c'est encore M. Paulin Ménier.

Cet excellent acteur a donné tant de relief au type hideux de Chopart dit l'Aimable, qu'il n'est si mince acteur de province qui ne puisse l'imiter par le costume, le geste et la voix. Mais ce qu'on empruntera difficilement à Paulin Ménier, c'est la science de composition, c'est la profondeur tragique cachée sous les haillons sordides du maquignon. Étudiez-le, par exemple, dans le dernier tableau ; certes M. Paulin Ménier lance d'une façon extraordinairement dramatique sa fameuse péroraison : « C'est ma tête que vous de- « mandez, n'est-ce pas ? Eh bien la voilà ; ce n'est pas « un fameux cadeau que je vous fais. » Le public est comme saisi par ce grand effet de terreur et de surprise. Mais les connaisseurs admirent surtout la scène muette qui amène ce grand éclat. L'accusé Chopart a dû sortir du tribunal pendant que les jurés délibéraient : il arrive agité, la figure en feu, suffoquant et

s'éventant avec la serviette qui lui sert de mouchoir, car le misérable a senti la sueur perler sur tous ses membres au moment où le président a prononcé la clôture des débats; il se jette sur un banc, et, les mains appuyées sur ses genoux qui s'écartent, la tête penchée sur sa poitrine, il se dit que cette tête déjà courbée va bientôt tomber sous le fer de la justice. Les impressions intérieures du criminel se succèdent sur la figure bestiale de Chopart et s'y font lire, sans que l'acteur dise un mot ni fasse un geste. C'est la pensée elle-même qui se traduit au dehors par la seule force de son intensité. Dans les cinq minutes de cette délibération intérieure, où Chopart suppute ses chances de salut ou de mort, en se défendant contre l'obsession de l'échafaud déjà visible pour son œil fixe et comme vitrifié, M. Paulin Ménier est un grand comédien, dont la valeur artistique ne redoute aucune comparaison,

M. Bilher, du Vaudeville, qui remplace M. Lacressonnière dans le double rôle de Lechesne et de Dubosc, n'a pas l'habitude du drame; sa voix est lourde et se prête encore moins aux effusions pathétiques de Lechesne qu'aux brutalités du brigand son sosie.

Mmes Schmidt et Laurianne tiennent convenablement les deux rôles de femmes.

M. Courtès est fort drôle dans le garçon d'auberge Joliquet, ainsi que M. Crevel dans celui de Fouinard. Un autre comique, nommé Boejat, a joué avec intelligence le personnage de Couriol.

Somme toute, le public a beaucoup applaudi la reprise du *Courrier de Lyon*; ce succès donnera sans doute à M. Hostein le temps de préparer quelque nouveauté capable de démentir les fâcheuses prédictions des alarmistes qui sonnent le glas du drame populaire.

CCCLVI

Théatre Historique. 28 mars 1876.

Reprise de LA MAISON DU PONT NOTRE-DAME
Drame en cinq actes et six tableaux, par MM. Théodore Barrière
et Henry de Kock.

La Maison du Pont Notre-Dame fut jouée pour la première fois à l'Ambigu, le 22 septembre 1860. MM. Lacressonnière, Castellano, Faille, Laute, Machanette, en établirent les principaux rôles, sans compter Frédéric Febvre, le futur sociétaire de la Comédie-Française, qui se fit un nom dans le personnage de Picolet, le clerc de procureur qui dirige et débrouille à son gré les fils de cette grande machine.

L'affiche du jour nous fait connaître que *la Maison du Pont Notre-Dame* est tirée d'un roman de M. Henry de Kock intitulé *le Médecin des Voleurs*. Le piquant de la chose, c'est qu'on n'aperçoit pas dans le drame l'ombre d'un médecin ; et cependant, un homme de l'art trouverait à y occuper ses loisirs, vu la quantité de morts funestes qui égaient la situation depuis le prologue jusqu'au sixième et dernier tableau. Mais point : le comte de Forquerolles et ses deux fils meurent successivement de maladie ou de mort violente, sans aucun secours médical ; quant au chevalier de Forquerolles, frère du premier et oncle des deux autres, il mourra de la main du bourreau, chargé de lui faire une de ces blessures dont on ne guérit pas.

Médecin à part, le drame de MM. Théodore Barrière et Henry de Kock est fort intéressant, parce qu'il met en œuvre une donnée très saisissante et très

frappante pour les yeux, malgré son invraisemblance. Il me suffit, sans raconter une pièce aussi connue, de rappeler que l'intrigue repose sur l'extraordinaire ressemblance de M. Pascal de la Garde avec le frère illégitime que la nature lui avait donnée. M. Pascal de la Garde est tué en trahison par son oncle, le chevalier de Forquerolles, qui veut reconquérir, au moyen d'un crime, la fortune de son frère aîné. Mais Pascal est à peine tombé, qu'on le voit reparaître sous les traits du bohémien Hanouman; et lorsque le bohémien Hanouman succombe à son tour sous les embûches du chevalier de Forquerolles, voici que le véritable Pascal de la Garde surgit pour envoyer son scélérat d'oncle à l'échafaud, car Pascal de la Garde a été recueilli et sauvé par le petit clerc Picolet.

Tout cela n'est pas bien clair, mais je vous assure qu'on s'y amuse; la parenté de Pascal de la Garde et d'Hanouman avec le comte de Forquerolles présente des difficultés généalogiques qui feraient reculer d'Hozier, Clerambault, Chérin et Baluze lui-même, qui cependant ne se gênait pas pour jongler avec les parchemins. Cependant, un de mes amis a entrepris, pendant un entr'acte, de me débrouiller ce mystère. « Mon cher, » lui ai-je répondu, « ce qui me plaisait « particulièrement dans *la Maison du Pont Notre-* « *Dame*, c'est que j'en étais arrivé à me persuader que « c'était incompréhensible; ne m'enlevez pas mes illu- « sions. »

Qu'ai-je besoin, d'ailleurs, de me casser la tête à deviner les charades intimes de la maison Forquerolles, pour m'intéresser à la scène du duel dans l'auberge des Saules, laquelle scène est posée et traitée de main de maître, ou à la reconnaissance du chevalier de Forquerolles avec le sosie de l'homme qu'il a traîtreusement assassiné? Ce sont là des conceptions assez dramatiques et assez claires par elles-mêmes pour se

passer des comment et des pourquoi d'une curiosité intempérante.

La meilleure preuve que *la Maison du pont Notre-Dame* n'a pas besoin de tant de lanternes pour plaire au public du Théâtre-Historique, c'est qu'il est resté ferme au poste jusqu'au-delà d'une heure du matin.

La pièce est mieux jouée que la plupart de celles qui l'ont précédée au même théâtre. M. Montal a de gros défauts, mais aussi de grandes qualités; il joue avec énergie et conviction le double rôle de Pascal de La Garde et d'Hanouman. On a beaucoup goûté M. Paul Esquier sous les traits du clerc Picolet; ce jeune premier, qui montrait tant de chaleur et de passion dans *l'Idole*, joue Picolet avec une gaieté juvénile qui prouve la souplesse de son talent. J'avais signalé l'année dernière un autre jeune acteur, appelé M. Chelles, qui jouait au Théâtre Cluny le rôle du chevalier de Sainte-Croix dans une reprise de *la Chambre ardente*. Voilà M. Chelles au Théâtre-Historique, et il s'est fait remarquer ce soir dans le rôle épisodique de Roland. M. Chelles a de l'aisance, un débit juste et une bonne voix. Sa place est marquée dans les théâtres de comédie.

M^{me} Raphaël Félix a de la force et de la sensibilité. La galanterie française m'interdit de parler des autres dames qui lui donnent la réplique dans le drame de MM. Barrière et Henry de Kock.

CCCLVII

Variétés. 30 mars 1876.

LE ROI DORT

Vaudeville fantastique en trois actes, par MM. Labiche
et Delacour, musique de M. Marius Boulard.

Aventure bizarre ! le vaudeville fantastique qu'on a représenté ce soir sur la scène des Variétés était, à l'origine, une vaste machine destinée au théâtre du Châtelet, alors dirigé par Nestor Roqueplan. Par quelles réductions successives les quinze ou vingt tableaux d'une grande féerie ont ils été ramenés au cadre exigu d'une scène de genre, voilà ce qu'il est difficile de comprendre en voyant ce qu'il en est resté ; car, enfin, il faut supposer qu'on nous en a conservé le meilleur.

Mais ne nous perdons pas en hypothèses, et donnons une idée du régal qu'on nous a servi.

Les auteurs ont placé le point de départ de leur pièce dans le royaume des Songes. Une jeune créature appelée Zilda, qui occupe dans ce royaume chimérique l'emploi de Rêve de première classe, ayant eu le malheur de souffleter le roi des Songes dans un mouvement de vivacité, est condamnée par cet irascible monarque à descendre sur la terre pour y séjourner jusqu'à ce qu'elle ait épousé un certain prince Alzéador, et qu'elle ait reçu de lui un soufflet pareil à celui dont elle a gratifié son supérieur hiérarchique.

Cependant, le roi des Songes est bon prince, et, pour faciliter à Zilda l'accomplissement de sa pénitence, il l'a douée d'un pouvoir magique, qui réduit à peu près à zéro l'intérêt de cette maigre intrigue. En effet,

le prince Alzéador a perdu le sommeil. Zilda le lui rend à la condition d'être épousée ; Alzéador consent ; il ne manque donc plus à Zilda, pour avoir le droit de rentrer au royaume des Songes, que de recevoir un soufflet de la main d'Alzéador ; mais elle trouve si bon d'aimer et d'être aimée qu'elle accepte la substitution d'un baiser au soufflet ; elle restera sur la terre pour y être la plus heureuse des mortelles.

Tel est le cadre de cette berquinade, assez mal rempli par le mariage projeté du prince Alzéador avec une princesse quadragénaire, fille d'un de ces rois de féerie dont le public commence à se montrer excédé.

Au premier acte, une scène d'avocat funambulesque, qui injurie la cour, le président, les témoins, élève des incidents sur tout, pose des conclusions à tout bout de champ et finit par faire condamner sa cliente au maximum de la peine, avait favorablement disposé le public, un public indulgent et qui se serait contenté de peu. On entrevoyait une satire au gros sel, et l'on s'en réjouissait d'avance. Mais ce fol espoir s'est évanoui. Les deux derniers actes ne s'élèvent pas au-dessus des féeries de pacotille, dont le théâtre du Château-d'Eau et les anciens Menus-Plaisirs firent, dans ces dernières années, une si ruineuse consommation. En fait d'invention, deux hommes de la valeur de MM. Labiche et Delacour n'ont rien trouvé de mieux que de faire avaler par le prince Alzéador deux oiseaux de nuit qui chantent dans son estomac. Lorsqu'il veut obtenir un peu de silence, Alzéador est obligé de manger des soupières de potage au millet, pour nourrir ses pensionnaires intérieurs. C'est le plus bel effet de la pièce.

Faut-il, pour ne rien omettre, vous raconter le cauchemar du prince Alzéador et de son beau-père le roi Flic-Flac, cauchemar dans lequel on voit de petits

enfants vêtus comme des grandes personnes simuler un duel ? Ah ! pour un cauchemar, voilà un vrai cauchemar ; et « je bâille en vous en contant la chose seulement ».

Çà et là quelques mots drôles et de grosses calembredaines combattaient le lourd sommeil prêt à s'abattre sur les paupières des spectateurs ; mais, enfin, Morphée a dompté les récalcitrants, et c'est à lui qu'est demeuré la victoire.

MM. Dupuis, Pradeau, Berthelier, Baron, Léonce, M^{mes} Aline Duval et Berthe Legrand ont lutté avec un courage digne d'un meilleur emploi.

CCCLVIII

Gaîté. 2 avril 1876.

MONSIEUR DE POURCEAUGNAC
Comédie-ballet, par Molière, musique de Lulli.

La direction de la Gaîté, secondée par celle de l'Odéon, continue ses curieuses exhibitions rétrospectives. Le succès du *Bourgeois gentilhomme*, rétabli conformément à la représentation de gala dont la cour de Louis XIV eut la primeur, était un encouragement à entreprendre la restitution de *Monsieur de Pourceaugnac*, qui avait précédé d'un an M. Jourdain sur le théâtre royal de Chambord.

Le registre de La Grange, cet inappréciable document que la Comédie-Française vient de mettre au jour avec des soins dignes d'elle et de la tradition dont elle est dépositaire, nous apprend que le mardi 17 septembre 1669, la troupe partit pour aller à Chambord, d'où elle ne revint que le dimanche

20 octobre, et que, dans le cours de cette excursion, on y joua pour la première fois *Monsieur de Pourceaugnac*, qui ne fut offert au public parisien que le vendredi 15 novembre.

La pièce était supérieurement montée ; Molière lui-même jouait Pourceaugnac ; M^me Molière, Julie ; La Grange tenait le rôle de l'amoureux Eraste ; Madeleine Béjart, celui de Nérine, et du Croisy faisait Sbrigani. Les plus fameux chanteurs et danseurs du temps concouraient aux intermèdes, entre autres M^lle Hilaire et le signor Chiacchiarone ou Chiaccherone, c'est-à-dire Lulli en personne, qui se déguisait sous ce pseudonyme italien.

LaGaîté a voulu nous rendre l'aspect de la représentation telle qu'elle eut lieu le 6 octobre 1669, à Chambord, et aussi, je suppose, au théâtre du Palais-Royal ; il n'est pas probable que Molière et Lulli, amis intimes en ce temps-là, aient privé le public de la musique et de la danse qui font partie intégrante de la composition bouffe intitulée *Monsieur de Pourceaugnac*. Une circonstance qui me confirme dans l'opinion que les premières représentations du Palais-Royal furent conformes à celles de Chambord, c'est l'importance de la recette qui s'éleva à 1,205 livres dix sous le premier soir, et à 1,249 livres le second ; c'était presque le double des belles recettes ordinaires.

Monsieur de Pourceaugnac n'est au fond qu'une farce de carnaval ; elle en a les licences et, çà et là, toute la grossièreté, mais elle porte aussi l'empreinte du génie de Molière. La scène de reconnaissance entre Eraste et Pourceaugnac est un morceau d'excellente plaisanterie, et la scène de Lucette la languedocienne a l'abondance, l'éclat incisif et la verve fulgurante de Rabelais. Quant à la consultation des médecins, tenons-la pour un incomparable chef-d'œuvre, pour une satire fondamentale dont les traits principaux

persistent, même après que la face de la science a changé. Les fureurs du premier médecin, au commencement du second acte, s'exaltent jusqu'à la flamme aristophanesque : « Il est hypothéqué à mes consulta« tions... Je le ferai condamner par arrêt à se faire « guérir par moi... Il faut qu'il crève ou que je le « guérisse... Si je ne le trouve, je m'en prendrai à « vous, et je vous guérirai au lieu de lui. » Molière a dans son carquois une inépuisable provision de ces flèches barbelées qui sifflent encore dans l'air, comme si la main qui les a lancées avait gardé son incomparable vigueur au fond du tombeau où elle repose depuis deux siècles.

Il faut avouer cependant que *Monsieur de Pourceaugnac* n'est qu'un ouvrage secondaire si on le compare au *Bourgeois gentilhomme* par exemple ; le musicien, de son côté, s'est renfermé dans les limites tracées par le poète ; certes, il a mis beaucoup de charme dans la sérénade *Répands, charmante nuit* et dans la chanson de l'Egyptienne *Sortez, sortez de ces lieux*. Mais son triomphe, c'est la marche des seringues, qui commence par le duetto : *buon di! buon di!* Il faut voir Pourceaugnac, cloué dans son fauteuil par une secrète terreur, lorsqu'apparaissent à sa gauche les masques à lunettes des deux médecins chantants pour lesquels le caprice de Lulli a écrit une mélopée bizarre, qui particularise le caractère de cette bouffonnerie presque effrayante. Ici l'on peut dire que le style c'est l'homme ; et l'on devinerait Lulli, si l'on ne connaissait, par Boileau et par d'autres contemporains) la physionomie sinistre et l'âme noire de cet irrésistible farceur.

La pièce se termine par un ballet très bien réglé par M. Justamant, et dont on a fait bisser le finale entraînant ; ici, M. Wekerlin, l'habile transcripteur des partitions de Lulli, a dû pratiquer quelques

arrangements qui se décèlent par des rajeunissements de rhythme et de tonalité, pratiqués d'ailleurs assez discrètement pour ne pas altérer la physionomie de l'ensemble.

Les solis ont été chantés avec soin et avec goût par M^lle Young, M. Soto et M. Habay.

Les rôles de la comédie sont tenus par la troupe de l'Odéon ; M. Touzé est excellent dans le rôle de Pourceaugnac, comme aussi M. Fréville dans le bout de rôle de l'apothicaire qui bégaye. MM. Amaury, Sicard, François et Clerh concourent à un bon ensemble ; M^lle Kolb joue avec franchise le rôle de Nérine, et M^lle Chartier a eu un véritable succès sous les traits de la languedocienne Lucette, venue de Pézenas pour faire pendre « *aquesto trayte de moussu de Pourceaugnac* ». On a applaudi à tout rompre sa voix mordante et sa verve audacieuse.

Les costumes sont fort originaux et la mise en scène ingénieuse.

Il est probable qu'avec tous ces éléments d'attraction, l'œuvre de Molière et de Lulli achèvera la saison des matinées, qui commencent à reculer devant l'apparition du vrai printemps.

CCCLIX

Gymnase. 6 avril 1876.

LES VIEUX AMIS

Drame en quatre actes, par M. Louis Davyl.

L'ouvrage nouveau de M. Louis Davyl commence en comédie souriante et finit en gros drame noir.

C'est un genre de progression que l'art du théâtre admet comme légitime, sous certaines conditions qui exigent de l'auteur beaucoup de maturité, d'expérience et de certitude dans l'exécution.

La principale de ces conditions, c'est, à mon sentiment, de graduer les effets selon les impressions premières de l'action commencée, et de ne pas les gâter, lorsqu'elles sont bonnes, par des combinaisons en sens rétrograde, qui font regretter au public le plaisir qu'il a déjà pris.

On va voir que ces réflexions préliminaires n'étaient pas inutiles pour expliquer les sensations complexes que produit la nouvelle tentative de M. Louis Davyl.

Le premier acte nous montre un paisible intérieur de province; nous sommes chez le docteur Guibert, le bienfaiteur du Croisic; le docteur fait sa partie de cartes avec son ami Duhoux, ancien corsaire retiré des affaires et riche d'un gros million. Le docteur Guibert et Duhoux sont « les vieux amis » annoncés par le titre de la pièce. Il y a quinze ans que dure cette intimité. La maison du docteur est embellie, quelquefois attristée par la présence de madame Lise Guibert, une sainte femme qui, de bonne heure, s'est dérobée aux joies du monde pour se consacrer tout entière à l'éducation de sa fille Amélie. Une jeune veuve, nièce de Duhoux, et une vieille bretonne nommée Sainte, complètent la société du docteur.

Sainte a vu naître un jeune marin nommé Julien Pavy, qui va revenir, libéré du service, et que tout le Croisic donne d'avance pour époux à M^{lle} Amélie Guibert; Julien possède une modeste aisance; mais, à défaut de fortune personnelle, Amélie sera largement dotée par Duhoux, qui est son oncle comme celui de Laure. C'est encore le Croisic qui prophétise ces choses. Julien arrive, en effet, et revoit avec trans-

port cette maison du docteur qu'il a connue dès l'enfance, ces vieux amis que la même heure ramène chaque jour à la même table de jeu. Les éclats de sa joie juvénile sont si sincères et si communicatifs qu'ils ont jeté comme un rayon sur cette exposition nécessaire, et l'acte a fini au milieu d'applaudissements qui présageaient un succès, et qui témoignaient, du moins, que la bienveillance du public était acquise à l'auteur et au théâtre.

Malheureusement le drame ne tarde pas à s'assombrir, et à diminuer d'intérêt à mesure qu'il s'assombrit. Pourquoi? D'abord parce que l'auteur, peu sûr de ses développements, s'est égaré dans des méandres qui conduisent le spectateur vers des situations sans issue, d'où il est obligé de rétrograder pour rentrer dans l'action. Ensuite, parce que le drame consiste dans le secret de la maison Guibert, et que ce secret infâme nous condamne à désavouer des sympathies qu'on avait d'abord excitées autour de personnages qui ne les méritent pas.

Le second acte nous prépare seulement à cette révélation fâcheuse. Sainte apprend à Lucien que sa mère, en mourant, a dit ces propres paroles : « Si « mon fils épouse Amélie, je lui ordonne de la prendre « sans dot ». On comprend l'étonnement et l'inquiétude de Lucien lorsque précisément l'oncle Duhoux vient lui offrir la main d'Amélie avec un million de dot, tout ce qu'il possède.

A ce deuxième acte assez vide, succède un troisième acte qui semble abandonner le sillon tracé par les deux premiers, ou, du moins, qui pose un problème incompréhensible jusqu'aux explosions du dénouement. Laure, la seconde nièce de Duhoux, se dit sincèrement éprise de Lucien ; elle l'a attiré chez elle, lui rappelle leurs souvenirs d'enfance, et fait naître chez le jeune marin une effervescence rapide qui se traduit

par une déclaration à brûle-pourpoint. Laure, transportée de bonheur, accorde sa main à Julien, et les deux amants se séparent au milieu des transports de la plus vive tendresse.

La scène est bien faite, mais supérieurement jouée par M^{lle} Delaporte, trop bien jouée même : elle met le public sur une fausse voie.

Car, au quatrième acte, nous découvrons que nous avons eu tort de nous prendre aux élans amoureux de Laure et de Lucien; que Laure n'est qu'une coquette ambitieuse qui veut se faire épouser par un jeune homme riche, pour quitter le Croisic où elle étouffe, et que Julien n'aime pas Laure. Il s'est seulement laissé entraîner. Il se repent maintenant d'un engagement téméraire, et voudrait épouser Amélie, sans dot, bien entendu.

A la première apparence de ce revirement, Laure éclate avec violence; elle possède le secret de la maison Guibert; elle va le trahir, lorsque M^{me} Guibert survient et prend sur elle l'affreux courage de révéler la honteuse vérité à son futur gendre. Il y a quinze ans, pendant un voyage qu'elle fit à Paris sous la conduite de la mère de Laure, M^{me} Guibert est devenue la maîtresse de Duhoux; comment? M. Louis Davyl laisse entendre qu'il y a eu violence, emploi de la force brutale, crime en un mot. L'explication, atténuante pour M^{me} Guibert, qui n'est au fond qu'une espèce de victime, ne rend pas l'aventure plus supportable pour les esprits délicats. Depuis quinze ans, Duhoux repentant de son odieuse action, s'est fait le compagnon assidu du docteur Guibert, qu'il aime en proportion de l'outrage qu'il lui a fait subir. Voilà *les Vieux Amis* de M. Louis Davyl.

Mais, de même que M^{me} Guibert avait surpris les premières insinuations de Laure, de même le docteur Guibert entend la confession de sa femme. Consterné,

broyé par ce malheur si monstrueux qui flétrit rétrospectivement une vie de bonheur, le docteur ne songe qu'à la vengeance ; lorsque Duhoux survient apportant un bouquet pour la fête de son vieil ami, le docteur foule le bouquet aux pieds d'un mouvement furieux, et marche sur le coupable, qui, foudroyé par la terreur, tombe frappé d'une attaque d'apoplexie.

On l'emporte ; on appelle du secours ; le docteur Guibert, n'obéissant qu'à sa fureur, reste sourd à l'appel qui lui est fait. Tout à coup le sentiment du devoir lui revient ; mais, lorsqu'il veut s'élancer pour sauver Duhoux, il est trop tard ; l'ancien corsaire est mort. Amélie et Julien consoleront l'infortuné docteur.

Ce serait commettre une injustice que de juger la pièce de M. Louis Davyl sur cette analyse qui n'en laisse guère sentir que les défauts. M. Davyl ne connaît pas l'art de construire une pièce, d'en préparer et d'en coordonner les effets, ni d'en équilibrer les diverses parties. Or, que de science n'aurait-il pas fallu déployer pour faire accepter une donnée si mélodramatique, si désagréable, tranchons le mot, si répugnante !

Les qualités de M. Louis Davyl sont ailleurs, mais elles existent. On sent, presque partout, l'homme qui a observé, qui a vécu, c'est-à-dire qui a souffert. Le dialogue, quelquefois maladroit, rarement banal, est celui d'un homme qui peut écrire quelque jour une pièce vigoureuse et émouvante. Qu'il se défie, par exemple, d'une tendance aux déclamations lyriques, comme le couplet de Duhoux sur la mer. Les loups de mer du Croisic ne parlent pas de ce style, bon pour les poètes élégiaques qui ne se risquent sur le dos d'Amphitrite qu'en bons alexandrins à rimes riches et insubmersibles.

La pièce est bien jouée par MM. Achard, Pujol et surtout par M. Landrol, qui a remarquablement com-

posé la figure de Duhoux. M^me^ Fromentin est très pathétique sous les coiffes de M^me^ Guibert, et M^me^ Lesueur a rendu avec vérité les transports de la bonne Sainte revoyant son jeune maître. J'ai déjà dit que M^lle^ Delaporte avait donné au personnage de Laure une sincérité et une vérité qui seules ont soutenu le second acte. On pourrait supprimer deux personnages prétendus comiques, joués par MM. Francès et Martin, et qui seraient demeurés inutiles à la pièce, même s'ils eussent été amusants.

CCCLX

VAUDEVILLE. 10 avril 1876.

LE VERGLAS

Comédie en un acte, par M. Vibert.

LE PREMIER TAPIS

Comédie en un acte, par MM. Adrien Decourcelles et W. Busnach.

LA SORTIE DE BAL

Comédie en un acte, par M. Roger fils.

Le Vaudeville nous offrait ce soir trois pièces nouvelles qui, sans être dépourvues de tout agrément, ne composent pas à elles trois la monnaie d'un ouvrage de moyenne valeur.

Entre ces trois bluettes, je préfère de beaucoup *le Verglas*, de M. Vibert. Ce souvenir quelque peu lointain de la fameuse soirée du 1^er^ janvier 1875 ne manque ni d'originalité ni d'esprit. Le décor représente la

place du Carrousel, toutes lumières éteintes, sauf deux réverbères rougeâtres qui fument devant l'arc de triomphe. Au milieu du théâtre, un coupé en détresse. Le cheval s'est abattu et le valet de pied de la marquise de Menu-Castel l'a emmené pour le faire ferrer à glace. La jeune et jolie marquise, restée seule avec Joseph, le cocher, trépigne d'impatience.

Joseph, heureusement, est homme de ressources ; il construit avec le coussin de la voiture, le tapis de pied, la chancelière et sa propre fourrure, une espèce de divan suffisamment moëlleux, sur lequel la marquise s'installe. Mme la marquise a-t-elle faim ? Joseph garde toujours dans le coffre de la voiture un en cas superfin pour son usage particulier : une terrine de foie gras et une bouteille de vin de Champagne. Un verre serait trop fragile : Joseph offre une timbale d'argent — sa timbale de collège, dit-il modestement. Pour le coup, la marquise s'étonne, et Joseph sent le besoin de donner des explications. Comme vous le pensez bien, le prétendu cocher n'est qu'un amoureux déguisé, qui a usé de ce stratagème pour se rapprocher de la dame de ses pensées. Il n'est entré que le matin même dans la maison.

« — Et moi » dit à part la marquise en entendant le nom du vicomte de Gommeville « qui avais envie de « ne pas le prendre, parce que je ne lui trouvais pas « l'air assez distingué ! »

La marquise est vertueuse ; elle ordonne au vicomte de s'éloigner ; survient un couple inattendu, composé d'une folle créature, nommée Anita, et d'un vieux monsieur à lunettes qui n'est pas autre que M. de Menu-Castel, le mari de la marquise. Surpris par le verglas à la suite d'une partie fine chez Magny, le marquis et Anita ont cherché chez le célèbre restaurateur divers instruments propres à assurer leur marche chancelante. Anita s'est chaussée de peaux

de lapins et le marquis a introduit ses bottes vernies dans des bourriches capitonnées de foin. Après un chassé-croisé que l'on devine, le vicomte obtient d'Anita, qu'il a connue intimement, qu'elle lui cède sa peau de lapin, moyennant cent louis, pour protéger la retraite de la marquise, qui s'éloigne en appelant malicieusement Joseph. « Joseph ! oh non, » dit à part soi le vicomte de Gommeville. C'est le mot de la fin.

La saynète de M. Vibert semble échappée toute vive des colonnes de *la Vie Parisienne*; MM. Ludovic Halevy et Meilhac ne la désavoueraient pas. C'est la même mascarade de marquises et de vicomtes de fantaisie, sous laquelle les collaborateurs habituels de M. Marcellin habillent et déshabillent les péchés mignons du demi-monde contemporain. M. le marquis de Menu-Castel, statisticien, astronome et membre de la Société de géographie, est évidemment le proche parent d'un autre marquis de la même promotion, je veux parler du marquis de Kergazon, de *la Petite marquise*.

Très bien joué par M. Dieudonné et M^{lle} Réjane, *le Verglas* a franchement réussi.

Il y a des choses très drôles mais d'une autre drôlerie, dans *le Premier Tapis* de MM. Decourcelles et Busnach. Julie est une chanteuse d'opérette, qui a gardé sa vertu. Courtisée par deux prétendants, le vicomte Gaëtan et le comte Balatoff, elle leur impose toutes sortes de corvées ; elle leur fait courir le *steeple chase* de l'amour. La donnée de la pièce tient tout entière dans une observation faite par la camériste de Julie au frotteur de la maison : « Lorsque Mademoiselle aura fait son choix, on n'aura plus besoin de tes services ; il y aura des tapis partout. »

Ce frotteur n'est là, du reste, que pour amener une série de scènes burlesques. Sachant que Julie a

remarqué en lui une tendance à l'embonpoint, le comte Balatoff imagine de prendre des leçons de frottage ; Gaëtan, qui le surprend en plein exercice, s'imagine qu'il en faut faire autant pour plaire à Julie ; profonde erreur ! A la vue du vicomte Gaëtan frottant avec rage le parquet du salon, Julie éclate de rire. Gaëtan est congédié, et le comte Balanoff commande « le premier tapis ».

Le personnage de Julie, se donnant froidement sans amour et même sans entraînement, n'est pas précisément fait pour plaire ; mais Mlle Réjane, déjà nommée, l'a sauvé par le goût très fin avec lequel elle a dit une jolie chanson d'opérette qui pourrait s'appeler *la Rosière*. Opérette, voilà de tes coups !

M. Dieudonné donne au comte Baratoff une physionomie prise sur nature. Le jeune débutant Carré, qui jouait Gaëtan, a beaucoup à faire pour acquérir la finesse et le naturel qui séparent l'emploi des jeunes comiques du Vaudeville de celui des queues rouges.

Le spectacle finissait par *Une sortie de bal*. C'est une pièce à quiproquos ; trois marins se croient trompés par leurs trois femmes, à cause d'un billet trouvé dans un carnet, trouvé lui-même dans une sortie de de bal, et qui indique un rendez-vous. La sortie de bal n'appartient pas à Mme Chamoiseau, comme le croit M. Chamoiseau, mais à Mme des Ursins, femme d'un colonel en retraite, et le carnet n'appartient pas à la femme du colonel, comme le croit le colonel, mais à Mme Morisseau, femme du notaire Morisseau. Au fond, pas de quoi fouetter un chat, car le rendez-vous était donné à un pianiste appelé Canivet, pour faire danser les invités du bal de Mme Chamoiseau.

Cet imbroglio, qui ne brille pas par la nouveauté, a pour auteur un jeune homme, M. Roger fils ; on le croirait construit par un vaudevilliste chevronné, tant

cette toupie d'Allemagne est lancée avec adresse sur les planches du théâtre.

M. Parade en colonel, et M. Boisselot en Chamoiseau, y sont fort amusants. M^mes Derson, Gérard, M. Carré, et un débutant nommé M. Reney sont chargés de rôles fort secondaires, qu'ils jouent avec zèle et propreté.

CCCLXI

Porte-Saint-Martin. 12 avril 1876.

Reprise de JEAN LA POSTE
Drame anglais en cinq actes et dix tableaux, de M. Dion Boucicaut, arrangé par M. Eugène Nus.

L'excellent M. Dumaine, en se débarrassant d'un excès d'embonpoint, a dû songer, tout naturellement, à manifester sa jeunesse reconquise, en reprenant un des rôles de sa première manière. Celui de Jean la Poste, dans le drame de M. Dion Boucicaut, contient précisément deux des meilleurs effets de M. Dumaine : un effet de tendresse, cordiale et brusque à la fois, et un effet de gymnastique. Le premier plaît aux délicats, le second transporte de joie le public des petites places. Va donc pour *Jean la Poste.*

Le drame de MM. Dion Boucicaut et Eugène Nus est d'ailleurs intéressant et bien fabriqué, quoique d'une complexion un peu faible. Je remarque, comme un fait d'observation théâtrale, que les drames à dénoûment heureux n'exercent pas sur le public une influence égale à celle des drames à denoûment funeste. L'auteur

a beau multiplier les obstacles et les dangers sous les pas de son héros, il ne trompe pas l'instinct secret du spectateur, qui, rassuré d'avance, ne tremble pas une minute pour les jours de Jean la Poste, dont la grâce est aussi assurée que la punition du traître.

Toutefois, la scène ingénieuse et touchante du quatrième tableau, où Jean la Poste s'accuse d'un crime imaginaire pour sauver sa fiancée Nora, qu'un homme moins confiant que lui pourrait soupçonner de trahison, a été très applaudie ; on s'est beaucoup amusé à l'acte du conseil de guerre, où les agitations de la plèbe irlandaise sont dépeintes avec la couleur du terroir ; et enfin l'ascension finale de Jean la Poste, grimpant à la force du poignet le long des murs de la citadelle, qui s'abaissent sous ses pas, a complété le succès d'une reprise qui pourrait bien être fructueuse.

M. Dumaine supporte presque seul le poids de cette lourde machine ; il y a retrouvé le même succès qu'il y a quinze ans. Mlle Angèle Moreau se montre sympathique et intelligente dans le joli rôle de Nora. M. Perrin, qui avait renoncé au théâtre, est sorti de sa retraite pour jouer le rôle du traître Morgan qu'il avait créé. Il donne une physionomie patibulaire à ce gredin de dernière classe ; sous les défaillances d'une voix qui ne porte plus guère au-delà de la rampe, on retrouve quelques souvenirs de l'ancienne école de drame, dont Frédérick Lemaître fut la plus illustre personnification. M. Perrin, pour son compte personnel, ne jouait pas le drame, mais il l'avait vu jouer et il s'en souvient. C'est quelque chose.

CCCLXII

Vaudeville. 17 avril 1876.

LES DOMINOS ROSES
Comédie en trois actes par MM. Delacour et Hennequin.

Selon toute apparence, le théâtre du Vaudeville tient avec *les Dominos Roses* le pendant et la suite du *Procès Veauradieux*. L'emploi des mêmes procédés et des mêmes personnages amenant les mêmes effets devait, de toute nécessité, exercer la même influence sur un public qui, toujours le même, s'amuse avec persévérance au souvenir des mêmes jeux de scène qui l'ont précédemment amusé.

Il faut cependant esquisser la donnée de la pièce, qui, somme toute, a sa physionomie particulière dans le noble jeu du *quiproquo*, dont MM. Delacour et Hennequin sont en train de nous retourner toutes les cartes l'une après l'autre.

Au premier acte, nous nous trouvons dans un salon moderne de l'avenue Friedland, habité par un ménage de jeunes gens, M. et Mme Duménil, qui prennent la vie gaîment, et, à ce qu'ils croient, par le bon côté. Georges Duménil s'amuse toute la journée aux courses, au club, dans les coulisses, parfois même dans le boudoir des hétaïres en renom, et Marguerite Duménil le laisse faire, imaginant qu'après tout, cette extrême liberté dans le mariage lui conservera toujours la confiance et même la tendresse de son mari.

En ce moment, la maison Duménil héberge deux hôtes de passage, M. et Mme Aubier de Rouen, deux jeunes mariés, qui sont venus passer quelques jours à

Paris pour se distraire. Angèle Aubier est une naïve et gentille personne qui adore son mari pour de vrai, et qui n'aurait plus une minute de repos si Paul Aubier prenait, seulement pendant un jour, les allures émancipées de son ami Georges Duménil.

La foi aveugle d'Angèle dans la fidélité de Paul, qui paraît uniquement absorbé par les affaires de son commerce, excite les railleries de M{me} Duménil, qui ne croit pas à la vertu des hommes mariés.

Portée au prosélytisme comme le sont les sceptiques, M{me} Duménil propose à son amie de mettre leurs maris à l'épreuve. Deux jolies lettres parfumées sont expédiées à ces messieurs, leur donnant rendez-vous pour la nuit même du bal de l'Opéra, à l'un, sous l'horloge du foyer; à l'autre, dans le couloir des premières. C'est Hortense, la femme de chambre de Marguerite, qui a écrit les deux lettres et commandé à la costumière deux dominos roses pour ces dames. M{me} Duménil avait bien dans sa garde-robe un domino de l'année dernière, mais Hortense prétend qu'il manque de fraîcheur.

Cette assertion cachait un joli projet de soubrette; elle aussi goûtera les joies de bal de l'Opéra pendant l'absence des maîtres. Mais qui l'accompagnera? Une troisième lettre, assignant un rendez-vous devant le buffet, aura pour destinataire le jeune Henri Beaubuisson, un cousin de M{me} Aubier. Henri a un oncle et cet oncle Beaubuisson est un type qui a beaucoup servi mais qui amuse toujours; tyrannisé par M{me} Beaubuisson, qui ne lui laisse ni dire une parole ni faire un pas en liberté, voilà trente ans qu'il rêve d'assister à une première représentation et de s'introduire dans les coulisses d'un théâtre pour flirter avec les actrices. Justement, M{me} Beaubuisson est retenue à Passy chez une amie. Beaubuisson, affranchi pour un soir, accepte l'invitation de Duménil et accompagnera Georges à la première des Variétés. Quant à cet

hypocrite de Paul Aubier, il prétexte d'une dépêche télégraphique qui le rappelle à Rouen pour affaires urgentes, et il se fait à la hâte un sac de voyage dans lequel il glisse un habit noir, une cravate blanche, une chemise brodée et des souliers vernis.

Le second acte nous transporte au centre d'un restaurant à la mode ouvert pendant les nuits de bal. Tous les personnages s'y rencontrent nécessairement. C'est d'abord Beaubuisson qui, présenté par Georges Duménil dans les coulisses des Variétés, en ramène une certaine demoiselle Fœdora, plus familière qu'il ne convient avec les cabinets particuliers et les maîtres d'hôtel. L'oncle Beaubuisson va donc réaliser un rêve longtemps caressé, souper avec une actrice! Viennent ensuite Angèle au bras de Georges Duménil, Marguerite au bras de Paul Aubier et le jeune Henri escortant la femme de chambre Hortense. Les quatre couples s'installent dans quatre cabinets. L'oncle Beaubuisson ne tarde pas à être lâché par la nommée Fœdora, qui va retrouver au Grand-Seize de l'endroit des convives plus amusants. Les deux femmes mariées n'étaient pas sans quelque appréhension sur les dangers actuels de leur équipée. Par un contraste plaisant mais scabreux, tandis que l'oncle Beaubuisson et le cousin Henri recommandent aux garçons de ne pas entrer sans frapper, Angèle et Marguerite ont prescrit au maître d'hôtel de se précipiter dans leur cabinet respectif s'il entend sonner trois coups secs, et de dire à leur cavalier qu'on le demande au dehors. Cette sage précaution ne tarde pas à être justifiée; les trois coups de sonnette retentissent dans les deux cabinets à la fois. Georges et Paul, avertis ensemble, sortent en même temps et se reconnaissent. L'oncle Beaubuisson et le cousin Henri, n'osant plus sortir à visage découvert, commandent chacun un faux nez, qu'on leur apporte sur un plat d'argent.

A travers mille allées et venues, les hommes ne reconnaissent plus leurs compagnes, vêtues de dominos roses exactement pareils. Henri, qui a réellement soupé avec la femme de chambre, croit avoir soupé avec sa cousine Marguerite. Hortense finit de souper avec les deux maris l'un après l'autre et se laisse chiffonner sans trop de résistance ; son domino se trouve taché de café sur l'épaule gauche et déchiré sur le côté droit. Enfin, chacun s'éclipse ; l'oncle Beaubuisson et le cousin Henri vont coucher à l'hôtel, après avoir écrit à Mme Beaubuisson qu'ils passaient la nuit auprès d'un ami mourant.

Au troisième acte, chacun est rentré chez soi comme les personnages du *Procès Veauradieux*, même Paul Aubier qui fait semblant de revenir de Rouen, et les Beaubuisson qui apprennent avec stupeur que l'ami chez lequel ils prétendaient avoir passé la nuit était mort depuis huit jours. Heureusement, Mme Beaubuisson, elle non plus, n'avait pas regagné le domicile conjugal, et était restée à Passy. Elle n'a donc pas reçu les lettres accusatrices, et les Beaubuisson sont sauvés. C'est de là que naît la dernière péripétie de cette farce un peu épicée.

Des explications fort vives échangées entre les maris et les femmes, il paraît ressortir que leur vertu aurait été légèrement compromise. Marguerite et Angèle échangent des reproches violents ; Georges et Paul parlent de se couper la gorge. Heureusement, le souvenir de la tache de café et de la dentelle déchirée fournit aux deux jeunes femmes les éléments d'une justification certaine. Leurs dominos immaculés attestent leur innocence. Il y avait donc un troisième domino ? Lequel ? A ce moment un garçon de restaurant rapporte un bracelet perdu par un des dominos roses ; ce bracelet, on le reconnaît, il appartient à Mme Beaubuisson. Coup de foudre ! Et cette madame

Beaubuisson qui prétendait avoir couché chez son amie de Passy? Elle était donc au bal de l'Opéra, Enfin tout achève de s'éclaircir. Le bracelet avait été confié par la vieille tante à son neveu Henri, et celui-ci l'avait généreusement offert à la galante Hortense.

Ainsi, c'est à la femme de chambre que Georges et Paul avaient fait agréer leurs hommages. Honteux et confus, ils se promettent d'éviter les aventures, et la paix renaîtra parmi les quatre époux.

Cette intrigue, compliquée lorsqu'il s'agit de la raconter par le menu, paraît claire au spectateur qui suit de l'œil les mouvements des personnages et qui prévoit les accidents auxquels ils vont trébucher. De l'adresse, de la légèreté de main, une certaine habileté à faire manœuvrer des pantins, analogue à celle du maître de ballet qui dirige les évolutions d'un pas de quatre ou d'un ensemble, telles sont les qualités qui ont maintenu le public en belle humeur jusqu'à la dernière scène des *Dominos roses*. De la nouveauté, de l'invention, peu ou point. La pièce de MM. Delacour et Hennequin est un *olla podrida*, où l'on retrouve, avec les éléments de deux comédies de Wafflard, *Un Moment d'imprudence* et *les Deux Ménages*, le souvenir d'ouvrages plus modernes, *Oscar ou le Mari qui trompe sa femme, le Mari à la campagne, C'était Gertrude,* etc. Ce qui est plus frappant, c'est l'identité du deuxième acte avec le deuxième acte du *Bal du Sauvage* des frères Cogniard, que le Château-d'Eau reprit il y a deux mois pour accompagner les lions de Bidel.

Il y a beaucoup de gauloiseries dans le deuxième acte; elles vont même un peu loin; mais le public n'en ayant pas paru choqué, c'est son affaire.

Il me reste à constater que la pièce est rondement jouée comme elle est rondement écrite. M. Parade,

Mme Alexis, MM. Dieudonné, Pierre Berton l'enlèvent avec une verve communicative qui ne contribue pas peu au succès. Mlle Réjane joue avec une grâce décente le personnage d'Angèle ; celui de Marguerite gagnerait à être tenu par une comédienne plus expérimentée que Mlle Davray, qui débutait. M. Carré a découpé fort convenablement la silhouette du jeune cousin Henri.

CCCLXIII

Folies-Dramatiques. 17 avril 1876.

LES MIRLITONS

Vaudeville-revue en sept tableaux, par MM. Duru et Chabrillat.

Les Mirlitons de MM. Duru et Chabrillat n'ont rien de commun avec le Cercle artistique de la place Vendôme, non plus qu'avec la saine littérature enseignée dans les cours de La Harpe et de Népomucène Lemercier. Tout compte fait, c'est une simple revue, dont il suffit d'indiquer le cadre, rempli par des fantaisies humoristiques d'une agréable venue.

Supposez qu'un cercle de province, *les Mirlitons* de Château-Thierry, organisent une représentation au bénéfice d'une grande infortune, laquelle repose naturellement sur une grosse calembredaine : un collier de perles fines avalé par la vache du nommé Picotin. On arrête un train de chemin de fer qui transportait les artistes des Folies-Dramatiques en tournée départementale, et voilà comment les illustres comédiens qui s'appellent Milher, Lucco, Max Simon, Mlle Jeanne

May, etc., ont l'honneur de représenter devant MM. Monplacar, Malbordé et autres notabilités locales, une opérette, *le Petit Chaperon rouge*, et une pantomime, *les Deux Pierrots*. L'intention était bonne ; mais, à mon avis, ce sont précisément ces deux intermèdes qu'il faudrait considérablement abréger pour ne pas nuire à l'ensemble de la revue qui est amusante et lestement troussée.

Le concert d'amateurs donné par les membres du cercle est d'une bouffonnerie très réussie. Je vous recommande particulièrement la romance des *Dragons de Villars*, interprétée par M. Vavasseur; l'acteur a eu l'heureuse idée de s'interdire la moindre charge ; il chante naturellement, comme il sait et comme il peut ; c'est à se tordre. Le grand succès du concert est pour douze messieurs qui exécutent avec un sérieux imperturbable et une exactitude scrupuleuse le fameux prélude instrumental du cinquième acte de *l'Africaine*, transcrit pour douze mirlitons.

Signalons encore la musique militaire et la musique des cloches, par les huit membres de la famille Tyler ; une autre famille anglaise, celle des Martini, se livre au *skating sport* avec une virtuosité très appréciée des amateurs.

On voit qu'en réalité, il s'agit moins d'une pièce que d'exhibitions variées et reliées entre elles par une série de cascades, qui presque toutes ont fait rire.

La petite fête du Mirliton de Château-Thierry se termine par le défilé des pièces nouvelles, entremêlé d'imitations, dont deux seulement méritent d'être signalées : celle de M. Baron, des Variétés, par M. Plet, l'ancien pensionnaire du Gymnase, et celle de Mme Céline Chaumont dans *la Cruche cassée*, par Mlle Jeanne May.

Le rideau tombe sur une apothéose où se groupent les héros de quelques succès dramatiques récents :

l'éléphant du *Tour du Monde*, l'ours des *Danicheff*, l'autruche et le chameau du *Voyage dans la Lune*, et autres animaux à recettes.

Il y a de la bonne humeur dans ces tableaux diversifiés, quelquefois de l'esprit. Cela suffira-t-il pour faire vivre *les Mirlitons ?* Je n'en serais pas surpris.

CCCLXIV

Théatre Beaumarchais. 22 avril 1876.

BARBE D'OR
Drame en cinq actes, par M^{me} Louis Figuier.

L'imagination romanesque de M^{me} Louis Figuier, qui trouvait son cadre naturel dans des esquisses sentimentales telles que *le Presbytère*, devait nécessairement s'égarer dans les sombres profondeurs d'un drame. Je n'insisterai pas sur les faiblesses d'une composition où l'inexpérience de M^{me} Figuier s'est plue à accumuler les horreurs de tout genre avec une prodigalité inconsciente.

L'époque qu'elle a choisie s'y prêtait aisément ; c'est au milieu des scènes terribles de la Jacquerie que se dessine la figure de Barbe-d'Or, capitaine de truands, patriote, libéral, et pharmacien à ses heures. Je ne plaisante pas, puisque le terrible Barbe-d'Or, ayant besoin d'un chaperon aux couleurs de la Commune de Paris, se le procure en guérissant un échevin d'une gastralgie qui avait résisté depuis dix ans aux effets de la douce Revalescière. Etienne Marcel, ce prototype des héros révolutionnaires, figure épisodi-

quement dans le drame de M^me Louis Figuier qui, en poétisant cette sombre et criminelle figure, ne s'est peut-être pas doutée qu'elle plaidait la cause d'un traître à son pays, allié aux Anglais contre l'autorité nationale du roi de France.

Il y a beaucoup de réminiscences dans ces cinq actes; les unes s'excusent d'elles-mêmes, d'autres non. Ainsi, M^me Figuier ignore très certainement que l'épisode central de son affabulation, à savoir le truand Guillaume, sa fiancée Maguelonne et le farouche baron du Coudray, ravisseur de ladite fiancée, se rencontrent trait pour trait, y compris la scène de viol entre le baron et Maguelonne, dans un opéra de Ferdinand Langlé et Alboize, musique de Joseph Mainzer, intitulé *la Jacquerie*, qui fut joué à la Renaissance (salle Ventadour) le 10 octobre 1839. Les trois personnages de Langlé et d'Alboize s'appelaient Gilbert le ciseleur, Giselle et le sire de Monguisard. Mais qui connaît aujourd'hui *la Jacquerie*, tuée à la fleur de l'âge par un feuilleton moqueur de Théophile Gautier? Par exemple, M^me Louis Figuier doit se reprocher à elle-même de n'avoir pas remarqué la frappante ressemblance de son dénoûment avec celui du *Trovatore*. L'absence d'originalité est, d'ailleurs, le moindre défaut de cet essai, auquel le public avait paru s'intéresser d'abord et dont il a fini par sourire.

N'insistons pas. M^me Louis Figuier prendra sa revanche avec des sujets moins rébarbatifs et plus dignes d'exercer les délicates facultés d'observation que nous avons eu le plaisir de signaler en des occasions plus heureuses.

CCCLXV

Athénée-Comique. 23 avril 1876.

LE MARIAGE DE TABARIN
Roman lyrique en trois parties, par M^me Pauline Thys.

Qu'on ne dise plus, avec le roi Salomon, qu'il n'y a rien de nouveau sous le soleil. Voici vraiment du nouveau, c'est le roman lyrique dont M^me Pauline Thys vient de nous offrir la primeur. Comme on ne se figure pas aisément ce que peut être un roman lyrique, il me faut donner à ce sujet une courte explication.

M^me Pauline Thys, qui a déjà fait jouer et applaudir quelques actes de musique suffisants pour établir sa réputation de compositeur, s'était écrit pour elle-même un *libretto* intitulé *le Mariage de Tabarin*, sur lequel elle a composé une partition assez étendue, vingt et un morceaux distribués en trois actes. M^me Pauline Thys a pensé qu'une audition préalable, si elle réussissait, aurait peut-être assez de retentissement pour attirer l'attention d'un théâtre de musique. Mais la difficulté de faire apprendre trois actes de prose pour une exécution unique ayant été jugée insurmontable, M^me Pauline Thys a eu l'idée d'écrire sur la donnée de sa pièce un roman ou plutôt une nouvelle, confiée à un lecteur, qui s'interrompt à point nommé pour laisser les chanteurs faire leur œuvre.

L'innovation avait un côté piquant, qui a dû séduire l'imagination de l'artiste. Mais le côté périlleux, c'est que le roman, tout en exposant le sujet, qui m'a

paru très ingénieux et très musicalement combiné, ne nous éclaire pas sur la valeur intrinsèque de la pièce ; j'ai assez de confiance dans le talent d'écrivain de M^me Pauline Thys pour admettre que la pièce vaille le roman ; mais enfin, ce n'est qu'une vraisemblance ; j'aurais donc préféré que M^me Pauline Thys fît lire la pièce même ; l'impression eût été plus nette et plus décisive pour le but que l'auteur poursuivait.

Quant à la partition, c'est autre chose, et j'ai pu la juger d'emblée. M^me Pauline Thys est une musicienne de race ; elle a le feu sacré, l'élan, l'énergie, et, pour dire le mot, elle écrit comme un homme. Je me suis pris à souhaiter, par moments, un peu de détente et de demi-teintes dans cette vigoureuse composition, qui a été fort applaudie. Je citerai particulièrement la romance et l'air du ténor, où respirent la passion, quoique la force y domine parfois la tendresse ; le trio à sept temps de la seconde partie, un morceau de maître, qui a enlevé tous les suffrages, et le chœur sans accompagnement de la troisième partie, qui est un vrai bijou.

L'orchestre, conduit par M. Maton, et les chœurs sous la direction de M. Raoul Pugno, ont donné un concours très intelligent et très correct à l'œuvre de M^me Pauline Thys. L'exécution vocale a été également très satisfaisante ; M^lle Darcier, M^me Gally Larochelle, les ténors MM. Devilliers et Léo, et le baryton M. Ludgers sont des chanteurs de mérite, qui n'ont ménagé ni leur voix, ni leur zèle, et qui en ont été récompensés, comme l'œuvre elle-même, par un très vif succès.

CCCLXVI

Théatre Historique. 27 avril 1876.

Reprise de LA BERGÈRE DES ALPES
Drame en cinq actes, par MM. Ch. Desnoyers et Ad. d'Ennery.

Ceci est du nanan, je veux dire que c'est un vieux mélodrame de la bonne et solide école d'*Il y a seize ans*, avec son vieillard sensible et vertueux, sa jeune fille innocente et persécutée et son pont cassé sur le torrent. La pièce fut jouée à la Gaîté, le 31 octobre 1852; Adolphe d'Ennery, bien jeune alors, appuyait son inexpérience sur le bras robuste de M. Charles Desnoyers.

Cependant telle est au théâtre la puissance d'une situation que tout le monde, même les gens qui ne l'ont pas vu, connaissent le deuxième acte de *la Bergère des Alpes*. Le jeune Fernand de Château-Gontier est sauvé au milieu d'une tempête de neige par la petite chevrière Pauvrette, qui le recueille dans sa cabane. Tout à coup une avalanche se détache de la montagne et couvre la cabane d'une masse qui ne dégèlera qu'à l'été prochain. Le comte se trouve enfermé pour trois mois au moins avec une jeune fille de seize ans, naïve et charmante. On devine qu'il en résulte une séduction. Comment le jeune comte s'y prend ensuite pour réparer sa faute et retirer la parole qu'il avait engagée à sa cousine Léonide, comment Léonide se console avec un capitaine de la grande armée qu'elle a le crédit d'élever au grade de colonel, peu importe. Qu'il vous suffise de savoir que le drame

se termine en berquinade par le bonheur parfait des quatre amants.

Je sais bien que Pauvrette est touchante, que son père Jean Maurice, le vieux soldat, comme le capitaine Duclos, comme le comte Fernand, comme la duchesse sa grand'mère sont les gens les plus sympathiques du monde. Cependant, l'avalanche reste la protagoniste du drame ; c'est elle qu'on met en vedette sur l'affiche, c'est elle qu'on annonce pour neuf heures, c'est elle qui ferait recette si, par malheur, ladite avalanche n'était absolument et déplorablement manquée. On ne me fera jamais prendre pour une avalanche la chute de quatre boules propres à jouer aux quilles et d'un cône de carton peint, qui penche comme la tour de Pise ou comme une demi-glace qui va tomber dans sa soucoupe.

Les rôles principaux, créés par MM. Lacressonnière, Deshayes, Mmes Lambquin, Laurentine, Léontine et Naptal-Arnault, sont tenus aujourd'hui par MM. Chelles, Latouche, Mmes Beauvais, Largillière, Eudoxie Laurent et Laurence Gérard. L'ensemble est satisfaisant, mais l'avalanche aura besoin de repasser son rôle.

CCCLXVII

Ambigu. 28 avril 1876.

Reprise de LA BERLINE DE L'ÉMIGRÉ
Drame en cinq actes, par MM. Mélesville et Hestienne.

Lorsque M. Hostein laissa voir qu'il songeait à reprendre *la Berline de l'Émigré,* on se demanda quel

pouvait être le but du spirituel directeur de l'Ambigu en exhumant une vieille pièce dont le titre « puait étrangement son ancienneté », comme dit Bélise des *Femmes savantes*. On se hâtait trop de juger l'œuvre sur l'étiquette.

Le drame légendaire de Mélesville et de M. Hestienne (je donne à M. Hestienne du monsieur pour ne le pas tuer au jugé), a retrouvé ce soir l'estime des connaisseurs, et on a compris que sa reprise à l'Ambigu pourrait bien devenir fructueuse, à la condition qu'on renforçât une interprétation par trop incomplète.

Je gardais dans ma mémoire un souvenir très agréable de *la Berline de l'Emigré*, que j'avais lue seulement, et qui m'avait paru intéressante et bien faite. La représentation de ce soir, malgré M. Gerber et malgré M. Boëjat, m'a confirmé dans mes impressions déjà lointaines.

Le drame de Mélesville et de M. Hestienne, joué pour la première fois à la Porte-Saint-Martin, le 27 juillet 1835, par des acteurs qui se nommaient Delafosse, Chilly, Jemma, Auguste, Lockroy, Serres, Moessard, Mmes Adolphe, Mélanie, etc., vit par un intérêt soutenu, qui s'élève à de certains moments jusqu'au tragique, et que nuancent très à propos des effets d'un comique quelquefois facile, mais communicatif et vrai.

Le mérite principal de *la Berline de l'Emigré*, c'est de ressusciter, en dehors des préoccupations politiques qui nous assiègent depuis la Révolution de 1848, l'aspect général de la surprenante époque qui s'appelle la Terreur. Le drame nous conduit des riches demeures de la noblesse persécutée au tribunal révolutionnaire et aux prisons, puis il nous arrache de ce spectacle atterrant pour nous mener aux frontières, avec la jeunesse artiste qui s'enrôlait pour faire face à l'ennemi.

Ici les contrastes les plus étranges s'imposent aisément au spectateur, parce que l'imprévu régnait en maître et que l'invraisemblable avait seul le privilège de se réaliser aux yeux des contemporains stupéfaits. C'était le temps où des princes nés sur les marches du trône donnaient des leçons de mathématiques aux petits Suisses, où les chevaliers de Saint-Louis accommodaient la salade pour les gourmets de Londres, et où les sous-lieutenants partaient pour la conquête de couronnes impériales ou royales.

Mélesville (que M. Hestienne me pardonne de le supprimer pour un instant) a su choisir, avec un tact infini, parmi les éléments surabondants de cette époque agitée; il y a rencontré la noble figure du marquis de Savigny, qui, parti pour l'émigration, se souvient au milieu de nos soldats qu'il a le cœur français, et combat pour le drapeau tricolore, comme les Custine, comme les Rochambeau, comme les Biron, comme les Narbonne, comme les Dampierre et tant d'autres gentilshommes qui ne franchirent jamais le Rhin qu'avec nos armées victorieuses.

Le modèle Belhomme, qui s'engage avec l'Ecole des Beaux-Arts, s'empanache du plumet du tambour-major, et marche au pas de charge vers une mort assurée, en criant: « Voilà les Thermopyles; je « vais poser pour Léonidas! » est un type curieusement trouvé, comme aussi sa brave femme, blanchisseuse de son état, tendre aux aristocrates et patriote par amour conjugal.

Tout ce monde, créé par l'imagination du dramaturge, possède une singulière intensité de vie, et retient le public jusqu'à la dernière minute, malgré la chaleur et malgré les acteurs de l'Ambigu.

La pièce renferme, d'ailleurs, des parties supérieurement exécutées, par exemple, le troisième acte où se développent le désespoir et l'abrutissement farouche

du traître Pascal, dénonciateur, voleur et parricide. Son épouvante en apercevant le couvert mis pour son père, qui vient de mourir d'une mort affreuse, est un mouvement dramatique digne d'une œuvre plus élevée et plus profonde. Toute cette série de scènes d'intérieur, jouée par un acteur de talent, que seconderait une Fargueil, produirait une impression capable de se prolonger jusqu'aux dimensions d'un grand succès.

Malheureusement, je le répète, quelques-uns des pensionnaires de M. Hostein restent absolument au-dessous de leur tâche. M. Gerber, par exemple, passe à côté des effets les plus naturellement indiqués dans le rôle de Pascal, créé avec tant de relief et de force par M. Lockroy père.

M. Seiglet, sans beaucoup de mordant, joue gaîment le tambour-major Belhomme, et Mme Devin, chargée du rôle de Mme Belhomme, y sera tout à fait bien lorsqu'elle y mettra moins d'effort.

La mise en scène du dernier tableau représentant une redoute dans le camp français est assez ingénieuse; on y voit quatre canons pour de vrai ; mais, rassurez-vous, ils ne partent pas.

CCCLXVIII

Comédie-Française. 9 mai 1876.

Représentation de retraite de Mme PLESSY.

A minuit vingt-cinq minutes, Mme Plessy lisait, d'une voix coupée par l'émotion, les éloquents et touchants adieux que M. Sully-Prudhomme avait rimés

pour elle. A minuit et demi, le rideau se baissait sur une avalanche de bouquets et de couronnes et nous dérobait à jamais les traits de M^me Plessy suffoquée par les larmes.

Je ne connais rien de plus triste que ces représentations de retraite, où l'artiste assiste vivant à ses propres funérailles. Les applaudissements et les rappels sont insuffisants à couvrir la mélancolie de cette séparation suprême. Et lorsqu'il s'agit d'une grande actrice qui disparaît comme M^me Plessy, à l'apogée de sa renommée, dans toute la force du talent, on se demande à quoi bon? pourquoi sitôt? N'y avait-il plus de service à rendre, d'exemple à donner? Nous voyons bien la place vide; mais qui la remplira? M^me Plessy désignait de la main les jeunes femmes groupées autour d'elle dans une attitude recueillie et sincèrement émues; mais elles auront une bien longue route à parcourir avant de devenir Araminte, Elmire ou Célimène. Et l'intervalle, qui le comblera?

Il faut bien l'avouer, c'est un art tout entier qui disparaît avec M^me Plessy. On s'en est bien aperçu ce soir en l'entendant pour la dernière fois dans la Célimène du *Misantrope* et dans la comtesse du *Legs*. Elle tenait de M^lle Mars, qui elle-même la tenait de famille, une tradition de style, de diction, d'expression et de nuances qui remontait jusqu'aux comédiens de la troupe de Molière, jusqu'à M^lle de Brie et jusqu'aux sœurs Béjart. Lorsqu'elle est entrée, dans *le Misantrope*, avec sa robe de velours pêche sur une tunique à retroussis bleus garnie d'argent, on a cru voir le portrait de M^me Molière elle-même, tel que les peintures du dix-septième siècle nous l'ont transmis. M^me Molière, pour qui son mari écrivit ce superbe et terrible rôle de Célimène, a créé sous les vers du poète cette partition presque chantée, où les roucoulements et les susurrements arrivent à l'effet de vocalises drama-

tiques. M^me Plessy posséde l'embouchure de la flûte sur laquelle M^lle Mars modulait son fameux

Faut-il prendre un bâton pour les mettre dehors ?

Son couplet à Arsinoë est une véritable cavatine, détaillée avec une science admirable et qu'on aurait bissée si l'on n'eût craint d'épuiser les forces de la bénéficiaire. Cela est maniéré, a-t-on dit quelquefois. Peut-être ; mais on doit reconnaître, pour être juste, que c'était le maniéré dans le grandiose et que la pensée du plus illustre de nos écrivains dramatiques y gagnait de briller sous mille facettes, que laisse dans l'ombre la diction sage, monotone et bourgeoise qui prévaut aujourd'hui.

D'ailleurs, le ton général de l'ancienne comédie n'avait pas été inventé par les grandes actrices que Molière forma lui-même pour l'interprétation de son répertoire ; elles l'empruntaient à la haute société de leur temps ; par conséquent la tradition nous aide à reconstituer la physionomie vraie des œuvres de Molière. Il faut que les tirades de Célimène soient détaillées de cette sorte pour nous rendre l'aspect et l'intelligence d'une conversation de salon au temps de Louis XIV, au lendemain des héroïnes de la Fronde et des précieuses de l'hôtel Rambouillet.

Avec la comtesse du *Legs*, les moyens d'exécution se modifient ; la comtesse, sérieusement éprise de ce nigaud de marquis, à la fois si timide, si pointilleux et si processif (M. Coquelin y est excellent) est une femme toute unie, toute simple, qui cherche le bonheur dans un mariage tranquille et presque obscur. M^me Plessy marque admirablement cette nuance, aussi éloignée des grands airs d'une Célimène que de la platitude bourgeoise.

Enfin, dans les deux actes de *l'Aventurière*, M^me Plessy

nous a rappelé qu'elle jouait le drame avec la passion la plus vraie et la plus énergique. Elle nous a rappelé les belles soirées si lointaines, hélas! de *la Chaîne* de Scribe et de *la Joconde* de Paul Foucher.

Et de ce talent si puissant et si complet, il ne nous reste plus qu'un souvenir! M^me Plessy ne renonce pas heureusement, à l'enseignement du bel art qu'elle a porté si loin. Puisse-t-elle nous donner des élèves qui lui ressemblent, même de loin, à défaut d'émules capables d'aspirer à une succession qui, je le crains, est à jamais vacante !

CCCLXIX

Gymnase. 12 mai 1876.

L'HOTEL GODELOT
Comédie en trois actes, par M. Henri Crisafulli.

Avec *l'Hôtel Godelot*, le Gymnase entre dans la série des *Procès Veauradieux* et des *Dominos roses*. Lui procurera-t-elle les mêmes succès qu'à son aîné le Vaudeville? Je les lui souhaite sans y compter beaucoup.

Les trois actes de M. Henri Crisafulli roulent naturellement sur un quiproquo. Naturellement est une façon de parler qui me vient au bout de la plume et qui ne rend pas du tout ma pensée. Rien de moins naturel en effet que la confusion qui s'établit entre l'hôtel de Godelot, c'est-à-dire la maison qu'habite M. Godelot, propriétaire à Montélimart, et une auberge.

Un jeune parisien, Olivier Bertin, que sa famille envoie faire un tour de promenade dans le midi, arrive à Montélimart. M. Bertin le père nourrissait

un projet de mariage entre Olivier et la fille de son vieil ami Godelot, qu'il n'avait pas vu depuis quinze ans. Mais, pour amadouer l'humeur rétive de son fils, que paralyse une extrême timidité, M. Bertin s'est bien gardé de lui confier ses projets. Il s'est borné à lui dire : « Si tu t'arrêtes à Montélimart pour y prendre les vues du château de Grignan, descends donc à l'hôtel Godelot, dont le propriétaire est mon vieil ami. » Il n'en a pas fallu davantage pour qu'Olivier prît l'hôtel Godelot pour une hôtellerie. C'est sur ce jeu de mots que repose la pièce.

A peine Olivier a-t-il franchi le seuil hospitalier des Godelot, qu'il y attire un ami de Paris, venu à Montélimart pour y enlever une cousine dont on lui refuse la main. Olivier Bertin et Paul Ridel, que l'auteur a voulu dépeindre comme des parisiens pur sang, et qui sont tout simplement deux gars fort mal élevés, mettent le prétendu hôtel Godelot à feu et à sang. Ils s'y comportent comme des piliers d'estaminet, se font servir l'absinthe par le vénérable M. Godelot, ne saluent pas M{me} Godelot qu'ils croient la gérante de l'hôtel, enfin ils mettent en fuite les invités de la famille Godelot, qu'ils prennent pour des dîneurs de table d'hôte.

Entre autres singularités peu intéressantes qui caractérisent M. Olivier Bertin, il faut signaler l'invincible embarras qui le saisit en présence d'une femme honnête ou d'une jeune fille pure. Aussi bégaie-t-il lorsque le hasard le présente à M{lle} Miette Godelot. Mais, bientôt convaincu qu'il a affaire à une fille d'auberge, ce qui fait peu l'éloge de sa perspicacité, Olivier Bertin retrouve son aplomb. Il essaye de la cajoler à la hussarde. La pauvre fille se débat, pleure et finit par toucher le cœur de cette espèce de sacripant. Elle lui révèle alors sa méprise.

Cette fable enfantine est plutôt gonflée que corsée

par les aventures de Paul Ridel, qui se trouve avoir enlevé, au lieu de sa bien-aimée, une vieille maîtresse de piano. Forcé de se réfugier auprès de son ami Olivier, dans le prétendu hôtel Godelot, il y soutient un siège aussi invraisemblable qu'inutile contre les notables de Montélimart.

Le tout finit par un double mariage; Olivier épouse M^{lle} Godelot et Paul Ridel son invisible cousine.

De pareilles extravagances ne réussissent qu'à la condition d'être absolument drôles et de se faire accepter par des moyens simples et clairs. Le principal défaut de la pièce nouvelle, c'est que la méprise n'étant pas suffisamment expliquée tout d'abord, le public y tombe comme Olivier Bertin lui-même; après le premier acte, on se demandait ce que cela voulait dire, parce que tout le monde avait compris, comme Olivier Bertin, que M. Godelot tenait ou avait tenu un hôtel pour les voyageurs.

Du reste, aucune des données entrecroisées avec une certaine habileté de main par M. Henri Crisafulli n'offre la plus légère teinte de nouveauté. L'effet général pourrait se résumer ainsi : *la Demoiselle à marier* de Scribe, encadrée dans une arlequinade.

Néanmoins, la pièce s'est sauvée par une qualité qu'il ne faut pas dédaigner; elle est gaie, et l'on rit sans trop de fatigue pendant trois actes qui ne sont cependant pas très courts.

De plus, elle est bien jouée, surtout par M^{lle} Legault, qui a donné une aimable simplicité et une vraie candeur au rôle de M^{lle} Godelot. M. Achard est à son aise dans les mauvais sujets tapageurs et casseurs. M. Saint-Germain ne demanderait pas mieux que de se composer un rôle avec la silhouette de Paul Ridel; mais ce gentleman et son mariage à la cantonade ne parviennent pas un seul instant à se faire prendre au sérieux.

M. Francès est un amusant Godelot; citons aussi M^me Prioleau, dans le type, usé jusqu'à la corde, mais toujours bienvenu pour le gros public, de la femme acariâtre dont on n'obtient jamais le consentement qu'en feignant de vouloir le contraire de ce qu'on désire réellement.

M^lle Lebon est gentille dans son rôle de petite servante qui gazouille le provençal; mais pourquoi les autres habitants de Montélimart parlent-ils le plus pur parisien? C'est une question qu'on s'est faite sans y trouver de réponse.

CCCLXX

Opéra-National-Lyrique. 15 mai 1876.

Reprise des ERINNYES

Drame antique en deux actes en vers, par M. Leconte de Lisle, musique de M. Massenet.

Trois ans et demi se sont écoulés depuis l'apparition des *Erinnyes* sur la scène de l'Odéon. La représentation d'hier, abstraction faite de l'élément lyrique dont la part est devenue considérable, n'a pas modifié mon impression première.

Mais cette impression, qui se traduisit dans mon article du 8 janvier 1873 sous une forme humoristique et quelque peu railleuse, trouve ici l'occasion naturelle d'être expliquée et développée.

Je ne suis pas insensible au talent de versificateur ni à l'effort artistique que M. Leconte de Lisle a mis au service de son adaptation d'Eschyle. Son vers éclatant, sonore, supérieurement forgé sur l'enclume parnas-

sienne, se prête sans trop de raideur à l'expression des situations tragiques.

Ces situations, empruntées à la trilogie Orestique d'Eschyle, sont d'une force, pour ne pas dire d'une violence et d'une barbarie à l'impression desquelles le public n'est pas libre de se soustraire.

Mais ces deux points concédés, je n'ai pas encouragé l'essai de M. Leconte de Lisle, parce que les tentatives de cette espèce me frappent surtout par leur stérilité. Je ne déprécie pas son mérite personnel; je reconnais qu'il y a de l'art dans cette facture étincelante; et cependant je ne saurais séparer l'art d'une certaine faculté créatrice, tout au moins d'une pensée de renouvellement, qu'on appelle communément et assez improprement le progrès.

Mais peut-on imaginer un travail plus improgressif que le retour de la muse tragique vers les mythes nationaux de l'antiquité grecque? Dans cette voie, l'artiste se condamne à l'impersonnalité la plus servile et la plus inconsciente; tout ce qu'il se permettrait d'inventer gâterait la valeur archéologique de son œuvre. Or, l'artiste qui renonce à l'invention abdique la plus noble partie de soi-même. Telle est l'objection générale que j'ai opposée à M. Leconte de Lisle, par une précaution dirigée moins contre sa personnalité que contre l'inévitable troupeau des imitateurs, qui guettent nos théâtres littéraires pour y étaler les infortunes sanglantes de cette

> Race d'Agamemnon qui ne finit jamais.

Encore une critique pour vider mon carquois. Après une seconde audition des plus attentives, je persiste à croire que la prétention de M. Leconte de Lisle, d'incruster de vive force dans nos alexandrins français des formules mythologiques et des idiotismes grecs, n'est

qu'un enfantillage qui tourne contre son but. Echapper aux durs doigts d'Arès, fendre Poséïdon, avoir un bœuf sur la langue, constituent une série de logogriphes qui demeurent impénétrables au plus grand nombre des spectateurs et qui font sourire les autres, aux dépens de l'intérêt et de l'émotion du drame.

J'étends cette observation à la prodigieuse quantité d'animaux qui défilent majestueusement et en rimes riches tout du long des *Erinnyes*. Les chiens dévorants, les taureaux furieux, les bœufs mugissants, les porcs immondes tenaient une place honorable dans la poésie d'une peuple pasteur et sacrificateur de bêtes. Aux temps homériques, les rois eux-mêmes pratiquaient solennellement dans les cérémonies religieuses le métier de la boucherie. Nous sommes à plusieurs milliers d'années de cette civilisation primitive ; et le meilleur moyen de nous en faire goûter les sublimes grandeurs n'est pas de les voiler à notre entendement sous une épaisse couche de couleur locale, qui sent le pédantisme et la térébenthine.

Mais enfin, telles que nous les avons vues hier, agrandies et comme « dématérialisées » par les effusions lyriques de l'orchestre et des chœurs, *les Erinnyes* présentent un spectacle curieux, émouvant, sublime même, je ne retire pas le mot, en le restreignant à l'admirable scène du meurtre de Klytaïmnestra par Orestès. Ici, M. Leconte de Lisle s'égale aux grands modèles qu'il avait sous les yeux, et révèle même un tempérament d'auteur dramatique, car la scène n'est pas seulement écrite avec un talent supérieur, elle est conduite de main de maître et fait pénétrer dans l'âme des spectateurs les horribles émotions du charnier des Atrides.

La mise en scène, très sévèrement étudiée, et complétée par un ballet qui s'harmonise avec la physionomie du drame, fait honneur à l'Opéra national que

M. Vizentini dirige avec une laborieuse activité digne de toute sympathie.

L'interprétation des rôles principaux est excellente; celle des autres est au moins suffisante. M^me Marie Laurent, lorsqu'elle créa à l'Odéon le rôle de Klytaïmnestra, fit positivement un tour de force qui surprit ses meilleurs amis; c'était énergique et saisissant, mais énervant et détonnant parfois. Aujourd'hui, par l'effet visible d'un travail intelligemment acharné, M^me Marie Laurent est devenue une vraie tragédienne, disant le vers avec une ampleur superbe et poussant la déclamation tragique aux plus grands effets de force, sans jamais verser dans le mélodrame natal. Le jour où la Comédie-Française, reconstituant sa troupe de tragédie, voudra s'attacher une Agrippine ou une Mérope, là voilà toute trouvée.

M. Taillade n'est pas inférieur à M^me Marie Laurent dans la principale scène des *Erinnyes;* une intelligence vive et originale guide ce remarquable acteur, qui possède le sentiment des grandes choses, et sait les indiquer alors même qu'il ne lui est pas donné d'y atteindre. MM. Sicard, Tallien, Monval, tiennent avec une gravité tragique leur partie respective.

M^lle Defresne, que les programmes transformaient en Defresnès, par excès de couleur grecque, s'est tirée avec honneur et succès de l'interminable imprécation qui compose uniquement le rôle de Kassandra.

Une débutante, M^lle Volsy, qui succédait à M^me Emilie Broisat dans le rôle d'Elektra, nous a laissé deviner une diction correcte sous une voix juvénile assourdie par la peur.

Les Erinnyes ne seront jouées que trois fois, M^me Marie Laurent et M. Taillade devant reprendre samedi prochain leur service à la Porte-Saint-Martin dans un drame nouveau.

CCCLXXI

Porte-Saint-Martin.　　　　　　　　　22 mai 1876.

L'ESPION DU ROI
Drame en cinq actes et six tableaux, par M. Ernest Blum.

Les chroniques de théâtre nous ont appris que *l'Espion du Roi*, dans la pensée première de l'auteur, était un épisode de la guerre pour l'indépendance de l'Amérique au dix-huitième siècle. La crainte bien concevable d'être pris pour un refusé du concours Michaëlis conduisit M. Ernest Blum à dénationaliser son héros, qui devint successivement italien, espagnol, portugais, albanais, épirote, monténégrin, herzégovinien, polonais, irlandais et même monégasque. M. Ernest Blum a fini par choisir définitivement la Suède, à l'époque sanglante mais glorieuse où ce noble pays recouvra son indépendance en fondant la royauté héréditaire des Wasa. La Suède avait été conquise par le roi de Danemark Christian II, que l'histoire a nommé le Néron du Nord. Ce tyran, qui avait commencé en sage et en héros, adorait une belle personne nommée Dyvéké, fille d'une hollandaise appelée Sigebritte, qui tenait une auberge à Bergen. Sa passion exaltée le rendit l'esclave de Dyvéké et de sa mère la hollandaise, et lorsque la maîtresse du roi fut morte, non sans soupçon de poison, on vit l'ancienne aubergiste de Bergen gouverner la Suède avec le pouvoir sinon avec le titre officiel d'une régente.

Pendant que Christian II s'abandonnait aux folies capricieuses du pouvoir absolu, un patriote, Gustave Wasa, essayait d'organiser la résistance contre l'op-

pression étrangère; il commençait à désespérer de réveiller l'énergie des paysans, lorsque des scènes d'horreur ensanglantèrent la capitale; la répression d'une conspiration vraie ou fausse servit de prétexte à Christian II et à la hollandaise Sigebritte d'ordonner une boucherie qu'on appela les massacres de Stockholm ou le Bain de sang. Cet horrible événement souleva le Dalécarlie, et donna des soldats à Gustave Wasa, qui fut proclamé roi de Suède en 1525.

Ce petit cours d'histoire de Suède abrégera beaucoup l'analyse du drame de M. Ernest Blum. L'action commence précisément à la veille des massacres. Une conspiration s'organise contre le tyran Christian. Les chefs sont un noble suédois, le comte de Rideberg, et un enfant du peuple nommé Tolben, qui s'est déjà signalé sur les champs de bataille; le comte de Rideberg a une fille, la belle Hedwige, qui, sans souci de la différence des rangs, a échangé l'anneau des fiançailles avec le vaillant Tolben; en secret, toutefois, car la tête de Tolben est mise à prix, et la police de la hollandaise Sigebritte est sur les traces des conspirateurs.

D'après ces prolégomènes, il semble que nous allons tomber dans une sorte de contrefaçon ou d'imitation du beau drame de Sardou, *Patrie !* Mais cette ressemblance se borne, après tout, à celle qui naît de l'inévitable parité des incidents d'une conspiration et des sentiments de révolte d'un peuple conquis contre l'insolente cruauté des oppresseurs. Je vais donc condenser en peu de mots la donnée fondamentale de la pièce, de peur que le jugement du lecteur ne s'égare sur des détails.

Cette donnée fondamentale, la voici. Tolben sera soupçonné de trahison par ses compagnons d'armes; cette trahison, trop réelle puisque les patriotes suédois sont surpris et massacrés, est l'œuvre de Marthe, la

propre mère du héros. Cette malheureuse femme, qui a déjà perdu un fils tué par les sicaires danois a cédé aux menaces infâmes de la hollandaise, qui s'est fait livrer le secret de la conjuration en échange du salut de Tolben accordé à sa mère. Lorsque Tolben, voyant toutes les épées levées contre sa poitrine, accablé par le mépris d'Hedwige qui le renie comme un lâche, veut se justifier, un geste suppliant de sa mère lui révèle l'affreuse vérité. Alors une lutte d'abnégation et de dévouement s'engage entre ces deux êtres. Tolben est prêt à s'avouer coupable pour soustraire sa mère aux colères de la foule ; Marthe le prévient, en prenant sur elle la responsabilité du crime ; mais les conjurés restent incrédules, n'attribuant les aveux de Marthe qu'aux générosités de l'amour maternel.

C'est, si je ne me trompe, pour cette situation capitale que la pièce a été écrite.

Il est temps maintenant d'indiquer, au second plan, une figure intéressante et singulière qui va nous conduire au dénoûment : je veux parler de Ruskoë, que tout Stockholm méprise comme l'espion du roi Christian, mais qui, patriote sincère au fond de l'âme, ne paraît servir l'étranger que pour mieux le perdre. Ruskoë propose à Marthe de racheter le crime qu'elle a commis contre la patrie lorsqu'elle livrait les conjurés aux arquebusiers de Christian II. Il ne s'agit, pour cela, que d'aller, au risque de la vie, ouvrir dans les murs de la ville une poterne par laquelle pénétreront les soldats de Gustave Wasa. Marthe accepte avec enthousiasme cette mission périlleuse ; elle l'accomplit, et elle tombe frappée à mort, à l'heure même où son fils Tolben, réhabilité, proclame la délivrance de Stockholm et de la Suède.

Ce drame, du genre lugubre et sévère, renferme des situations très fortes, dont la succession, malgré certaines obscurités que le travail de coupures fait aux

répétitions a plutôt épaissies que dissipées, permet de constater que l'auteur de *Rose Michel* a réalisé de sérieux progrès dans la facture dramatique. L'action se développe avec ampleur et renouvelle, par une fécondité souvent heureuse, la monotonie d'une opposition longtemps prolongée entre l'amour maternel et l'amour de la patrie.

Au lieu de chicaner M. Ernest Blum sur des vétilles, particulièrement au sujet de certaines vulgarités de style qui se perdent dans le mouvement du drame, je préfère employer l'espace dont je dispose à discuter avec lui cette figure de l'espion du roi, qui donne son nom à la pièce. Quelqu'un de mes amis voulait voir dans le personnage de Ruskoë une réminiscence du Lorenzaccio d'Alfred du Musset. Je n'y puis consentir. Ruskoë serait Lorenzaccio s'il poignardait le tyran Christian; mais Ruskoë ne poignarde personne et laisse fort galamment arquebuser ou assommer ses amis par les troupes étrangères. Tel est le côté faible du personnage. J'avoue que cet espion par dévouement, que ce traître par patriotisme peut séduire la pensée d'un dramaturge; mais encore faudrait-il le faire agir un peu plus souvent et un peu mieux qu'il n'agit; autrement les patriotes suédois, exterminés par les soins dévotieux de leur ami caché, auraient le droit de lui dire comme le Régent au cardinal Dubois : « Tu « nous déguises trop ! »

Un autre rapprochement qui s'impose de lui-même, c'est *l'Espion* de Fenimore Cooper, sacrifiant son honneur et sa vie pour l'indépendance des Etats-Unis. Mais l'espion du romancier américain demeure impénétrable jusqu'à la dernière minute, même pour le lecteur; au contraire, tout l'effet du rôle de Ruskoë consiste dans la scène d'expansion où Marthe Tolben lui arrache son secret, si profondément enseveli jusque-là dans le fond de son cœur ulcéré. M. Ernest

Blum s'est conformé aux lois du théâtre en renouvelant ainsi le type dont Fenimore Cooper avait copié les principaux traits d'après nature.

Mais la supériorité morale reste acquise à l'espion américain ; ce héros obscur sacrifie l'estime publique et sa vie pour accomplir un grand devoir, il sert son pays avec le devoûment sublime des petits et des humbles ; mais il ne sollicite, ne surprend, ni ne trompe la confiance de personne ; encore moins consentirait-il à recevoir un salaire de ceux dont il conspire la perte. Tel est cependant le cas de Ruskoë, espion du roi, ou plutôt agent de police en titre, mangeant de son honneur et buvant de sa honte.

Parbleu ! M. Ernest Blum a bien autant de perspicacité que moi, et il a bien senti où le bât blessait les épaules gibbeuses de Ruskoë ; car il lui fait donner, par la bouche même du grand roi Gustave Wasa, cette étrange absolution : « Tous les moyens sont bons « pour combattre l'oppression ; au nom de la patrie, « je te permets cette forfaiture ! » Le mot est dit, et par M. Ernest Blum lui-même. Propos d'auteur ! Je voudrais bien savoir ce que, en dehors du théâtre, M. Ernest Blum penserait d'un homme qui se conduirait comme son Ruskoë. Ou plutôt je le sais : il penserait avec tout le monde que ce misérable n'a droit qu'au mépris de ceux qu'il sert réellement comme de ceux qu'il paraît servir.

Or, tout le monde, ce soir, s'est senti choqué de la scène où Marthe Tolben, après avoir reçu les confidences de l'espion, s'unit à lui dans une espèce d'élan dithyrambique pour crier : *Vive la patrie !* N'est-ce pas profaner ces mots sacrés que de les faire proférer par ce couple de traîtres ?

Cependant, la confession de Ruskoë, bien dite par Taillade, a fait sortir le public de la réserve un peu triste, comme le drame lui-même, où il s'était tenu

jusque-là. Ce qui manque surtout à cette succession d'épisodes patriotiques, c'est l'élément passionné qui tenait une si large place dans *Patrie*, car les amours de Tolben et d'Edwige empruntent à la couleur locale du pays suédois quelque chose de sa neige et de ses glaces.

Je suis assez embarrassé de juger l'interprétation du drame. Chaque acteur en particulier joue son rôle avec talent, mais l'ensemble n'était pas fait et n'arrivait pas à une impression correspondante à des situations uniformément sombres et terribles. Le drame veut moins de lenteurs et plus de fougue.

Je dois nommer d'abord M. Paul Deshayes, chargé d'un rôle auquel je n'ai pas fait la plus légère allusion en racontant *l'Espion du Roi*. C'est celui d'un jeune français, le chevalier de Sordeuil qui se mêle aux conspirations suédoises par amour du combat et de la barricade ; M. Paul Deshayes soutient avec sa fougue robuste ce rôle un peu criard et un peu convenu, mais qui a l'avantage de rappeler la France à travers ces noires aventures scandinaves. Il faut le voir dans son double duel avec le capitaine et le lieutenant danois ; bonne leçon d'armes exécutée avec une bien rare vigueur. Les côtés plaisants du rôle siéent moins à M. Deshayes, qui ne les renferme pas toujours dans la juste mesure.

Mais revenons à Mme Marie Laurent et à M. Taillade, c'est-à-dire à Marthe Tolben et à l'espion Ruskoë.

C'est la spécialité de Mme Marie Laurent que ces rôles de mères désespérées ; il me semble que ses récentes excursions dans la tragédie ont élargi sa diction et accru sa puissance expressive. C'est ici l'occasion pour moi de m'accuser d'avoir, tout récemment, parlé du mélodrame comme du pays natal de Mme Marie Laurent. L'énergique actrice a débuté à

l'Odéon par *Horace*, *Phèdre* et *la Fille d'Eschyle*, et ce n'est pas sa faute si la carrière tragique s'est dérobée sous ses pas.

M. Taillade compose avec intelligence et vérité les types étranges et sinistres du genre de Ruskoë. D'Ennery l'avait fait boiteux dans *les Deux Orphelines* ; et voilà qu'Ernest Blum l'afflige d'une bosse dans *l'Espion du Roi*. Mais M. Taillade ne rebute pas aux rôles marqués au *B ;* il leur donne un accent qui, sans être toujours celui de la nature, laisse sa trace dans les souvenirs des spectateurs.

Mmes Dica Petit et Angèle Moreau tiennent avec zèle deux rôles bien secondaires.

M. Régnier a failli triompher des sécheresses habituelles de son geste et de sa voix dans la scène où le malheureux et valeureux Tolben reproche à Marthe d'avoir trahi par amour maternel le secret de la conjuration.

Un incident comique m'oblige à parler de M. Périer, chargé d'un rôle de lieutenant danois, farouche et sanguinaire. Après avoir donné l'ordre d'incendier la maison de Marthe pour s'assurer la capture de Tolben, ce chef de sbires, une fois satisfait, s'écrie d'une voix de stentor : « Arrêtez l'incendie ! » Le public a saisi le mot dans son sens gendarmesque, si j'ose m'exprimer ainsi, et l'idée folle d'arrêter l'incendie en l'appréhendant au collet a déterminé une hilarité accrue par le souvenir légendaire du rôle d'officier de gendarmerie que le même M. Perier jouait avec tant de naturel dans *le Juif Polonais* du théâtre Cluny.

C'est, d'ailleurs, le seul épisode de ce genre qui ait marqué la représentation, et le nom de M. Ernest Blum, proclamé par M. Taillade, a été accueilli avec des applaudissements incontestés.

La pièce est passablement montée ; le décor du quatrième acte, représentant la cour de l'Hôtel des

Patriotes, où s'accomplit le massacre des révoltés, est d'une plantation hardie et d'un bel effet.

CCCLXXII

GYMNASE. 29 mai 1876.

Reprise des FEMMES TERRIBLES
Comédie en trois actes, par M. Dumanoir.

Dans le style du commencement de ce siècle, l'auteur des *Femmes terribles* aurait intitulé son ouvrage : *Madame de Ris ou la suite d'une indiscrétion*. Car ces trois actes, si légèrement traités d'après le meilleur procédé de Scribe, ne reposent pas sur une base plus consistante qu'un bavardage de femme désœuvrée. Le point de départ est puéril et la forme paraît démodée. A quoi cela tient-il ? A une nuance, à une forme de phrase, à un détail miscroscopique, à un rien. Par exemple, un des personnages attend sa femme par le premier « *convoi* ». Voilà une expression qui date. Il y a plus de vingt ans que le *train* a remplacé le *convoi* dans la langue courante. Voilà de ces retouches qu'on pourrait faire en remettant une pièce à la scène, sans craindre de porter atteinte à quelque texte sacré.

Telles quelles, *les Femmes terribles* ont été revues avec plaisir, bien qu'elles n'eussent pas à se louer de tous leurs interprètes. Mlle Hélène Monnier, qui débutait dans le rôle de Mme de Ris, possède une bonne voix et l'habitude de la scène ; mais elle joue la comédie d'une façon quelque peu sommaire, encore qu'elle puisse se prendre pour Mlle Mars en personne compa-

rativement à l'autre débutante, M^{lle} Jeanne Bernhardt. Etonnant aussi le jeune acteur qui jouait le rôle de Max et dont le nom ne figurait pas sur l'affiche. M. Malard, chargé du rôle de Pommerol, ne manque ni de finesse, ni de naturel. Malheureusement, son naturel le porte à imiter les tics de M. Ravel, qu'il conviendrait de laisser à M. Ravel lui-même, qui possède seul la manière de s'en servir.

CCCLXXIII

Variétés. 4 juin 1876.

Reprise d'UNE SEMAINE A LONDRES
Vaudeville en neuf tableaux.

Cette *Semaine à Londres*, improvisée il y a vingt-six ans, à l'occasion des premiers trains de plaisir, dont Victor Bohain fut le fécond inventeur, possède aujourd'hui tout juste le même degré de nouveauté, de fraîcheur et d'actualité que *le Voyage à Dieppe* de Wafflard et Fulgence. On reprendrait avec tout autant d'à-propos un vaudeville sur la suppression des coucous et sur l'éclairage au gaz. Depuis l'année 1850, trente mille Français en moyenne visitent annuellement l'Angleterre : le Strand et Regent street nous sont aussi familiers que le boulevard des Italiens et la rue de la Paix : on parle et l'on mange français dans Charing-Cross, dans Pall-Mall, à Royal-Coffee, chez Dieudonné, à Morley's Hotel et partout. *Le Figaro* se vend à Leicester square comme ici à la rue du Croissant, et la critique musicale, devenue ambulatoire, ne fait au

besoin qu'une enjambée du boulevard des Italiens à Covent-Garden, pour suivre le mouvement théâtral de la saison qui s'achève.

D'où il suit que les plaisanteries sur les difficultés et les périls d'un pareil voyage, sur l'amertume de la bière, sur l'indigestibilité du cerf aux confitures, n'ont plus qu'une valeur archéologique, et gardent tout juste la saveur d'une vieille boîte de conserves oubliée dans un garde-manger.

Quant à la pièce, on l'a refaite cent fois ; taillée sur le patron du *Chapeau de paille d'Italie*, elle traîne une noce ahurie à travers les courants de la Manche et le brouillard de la vieille Albion. Une série d'indigestions et de coliques souffle sur le tout un vent de water-closet. On sent l'inspiration de M. Clairville. *Spiritus flat ubi vult.* C'est ainsi que le jeune premier d'*Une Semaine à Londres*, venant d'où vous savez, s'écrie, pensant à celle qu'il aime : « Son souvenir me suit partout. » Il fait vraiment un peu chaud pour affronter à huis-clos cette littérature pénétrante.

Tout cela, d'ailleurs, est capitonné de grosse gaîté ; on s'y jette toutes sortes de choses à la tête, des serviettes, des assiettes, des bouteilles, des traversins, des matelas, et quand ils n'ont plus de projectiles à s'envoyer, les acteurs se jettent eux-mêmes les uns sur les autres, à coups de pieds, à coups de poing, et le reste, sans compter la pantomime du neuvième tableau qui remplace les bons mots par les gifles et les situations par des coups de pied dans les reins.

MM. Dailly, Gobin et Blondelet sont de parfaits acteurs pour ces sortes de parades ; M^{me} Donvé joue la petite mariée du mardi-gras de ce voyage à Londres avec beaucoup d'entrain et de piquant ; M. Alexandre Guyon est excellent en clown anglais ; mais comme

jeune premier, je le récuse; le moyen d'accepter des déclarations d'amour modulées avec une voix qui rappelle celle du bon Williams, de l'ancien Cirque!

CCCLXXIV

Odéon. 3 juin 1876.

LA CORDE AU COL.
Comédie en un acte en vers, par M. André Gill.

La Corde au col est un pastiche de la comédie italienne. Scapin fait la cour à M^{me} Gilles et Gilles à M^{me} Scapin; désespéré d'avoir échoué dans son entreprise amoureuse, Scapin forme le projet de se pendre; puis, lorsqu'il a la corde au col, il propose à Gilles d'en accepter la moitié. Les deux femmes saisissent le moment où les deux drôles sont empêtrés dans leur corde comme des bœufs dans leur licol pour leur administrer une volée de bois vert; et la paix se trouve ainsi rétablie entre les époux Gilles et les époux Scapin.

Si vous me demandez pourquoi je prends la peine de vous narrer cet enfantillage dénué d'art et d'intérêt, je vous répondrai que rien n'obligeait M. André Gill à l'écrire ni l'Odéon à le représenter, mais que je tiens mes engagements envers *le Figaro* en le tenant au courant des nouveautés littéraires. Est-ce ma faute si la pièce de M. André Gill n'est ni littéraire ni nouvelle?

D'ailleurs, je ne me plains pas, car ma ponctualité exagérée m'a fait trouver à l'Odéon même une com-

pensation qui me rend indulgent ; Molière et *les Femmes savantes* avaient l'honneur de précéder, en lever de rideau, l'arlequinade de M. André Gill. C'est ainsi que j'ai eu, sans l'avoir cherché, le régal d'une centième ou deux centième audition de cet incomparable chef-d'œuvre. J'y ai pris un plaisir extrême que le public paraissait goûter aussi vivement que moi.

La jeune troupe de l'Odéon a le feu sacré de l'ancien répertoire, et sa conviction sincère lui tient lieu de l'expérience qui n'est pas encore venue pour tous. M. Porel dans Trissotin, M. Dalis dans Chrysale, se montrent comédiens achevés, comme aussi Mlle Masson, qui joue Philaminte avec un ton excellent et cette mesure délicate qui sépare le portrait comique de la caricature. Mme Crosnier est fort plaisante sous les traits de Bélise, et je constate les progrès de M. Valbel, qui dit le rôle de Clitandre avec beaucoup d'intelligence et de goût.

CCCLXXV

Comédie-Française. 6 juin 1876.

Anniversaire de la naissance de CORNEILLE

Ce jourd'hui mardi 6 juin 1876, deux cent soixante-dixième anniversaire de la naissance de Pierre Corneille, M. Maubant a lu devant le public de la Comédie-Française une pièce de vers de M. Lucien Paté, qui avait eu déjà l'honneur de célébrer Molière en pareille circonstance.

L'hommage de M. Lucien Paté n'est pas trop indigne

du maître qu'il glorifie ; on en jugera par les deux dernières stances que je transcris ici :

> Sans doute, il a subi de bien rudes épreuves,
> Ce peuple qui plia, mais n'a point succombé.
> Bien des fils ont péri, bien des femmes sont veuves,
> Mais l'espoir est debout, si l'orgueil est tombé.
>
> Verse ton divin baume à ses larges blessures ;
> Fais naître des héros que tu fasses pleurer ;
> Les cœurs sont toujours vrais, les larmes toujours sûres,
> Et c'est avoir grandi que savoir t'admirer !

Mais la meilleure partie de la fête cornélienne du 6 juin, c'était la représentation de *Polyeucte* et du *Menteur*. Je ne répéterai pas ce que j'ai dit en son temps de l'interprétation de *Polyeucte*. C'est méconnaître la vocation de M. Laroche et les forces actuelles de Mlle Favart que de faire jouer la tragédie classique par ces deux estimables artistes.

Parlez-moi du *Menteur*, joué par M. Delaunay et M. Got. Quelle science ! quelle sûreté ! quelle verve ! Jamais M. Delaunay n'avait été ni plus jeune ni plus gai qu'en ce rôle étincelant de Dorante, qu'il a su faire sien.

Peines perdues, d'ailleurs, devant un public de glace ou de bois, qui paraissait ne rien comprendre et ne rien sentir.

CCCLXXVI

Théâtre des Arts. 7 juin 1876.

LES COUPS DE CANIF

Comédie-vaudeville en trois actes, par MM. Vast, Trogoff et Ricouard.

Nous sommes dans la série ouverte par *le Procès Veauradieux* et continuée par *les Dominos roses*, série

qui procède elle-même du *Mari à la campagne*, lequel n'était pas jeune lorsqu'il vint au monde il y a quelque trente ans. Il s'agit, comme on le devine, des coups de canif donnés dans les contrats de mariage. Seulement, pour obtenir un effet comique à plus haute dose, les auteurs ont voulu que tous les personnages eussent quelque chose à se reprocher et que les femmes ne conservassent pas le droit de blâmer leurs maris. Ce parti pris de réciprocité, poussé jusqu'au cynisme, ne donne pas autant d'amusement que les auteurs en paraissaient attendre. Ils ont travaillé à la façon d'une cuisinière, qui, pour obtenir un assaisonnement monté, laisserait tomber la poivrière dans la sauce. Ce n'est plus mangeable, même pour les palais ferrés.

Le hasard veut que je n'aie retenu le nom d'aucun des messieurs ni d'aucune des dames qui prêtent à MM. Vast, Trogoff et Ricouard l'appui de leur gracieux talent. Faut-il m'en plaindre? Faut-il les en féliciter?

CCCLXXVII

Théâtre Cluny. 17 juin 1876.

Reprise des MYSTÈRES DE PARIS

Drame en cinq parties et neuf tableaux, par Eugène Suë et Dinaux.

C'est une rude épreuve pour un drame et surtout pour un roman, que de reparaître aux yeux du public après un tiers de siècle, dépourvu de tout prestige de mise en scène et d'interprétation. *Les Mystères de*

Paris y ont cependant résisté. C'est un fait que je constate à la gloire d'Eugène Suë et d'Eugène Suë seul, car le meilleur du roman a disparu dans l'adaptation scénique. Le travail des deux arrangeurs (Beudin et Goubaux) est d'une puérilité et d'une insanité qui déconcertent la critique. Cependant, l'œuvre vit, elle intéresse, elle émeut, même lorsqu'elle est jouée par MM. Acelly et compagnie, après avoir été créée par Frédérick Lemaître, Clarence, Matis, Boutin et Albert.

Le drame a dû, pour tirer parti du roman, en élaguer les conceptions les plus hardies et en étendre, au contraire, les parties vulgaires et banales. Fleur-de-Marie, la fille naturelle du grand-duc de Gerolstein et de la comtesse Sarah, n'est plus qu'une petite chanteuse des rues, au lieu de la prostituée virginale de la rue aux Fèves, que le *Journal des Débats*, asile des élégances littéraires, osa présenter à la société polie de son temps. Le roman des *Mystères de Paris* vivait par une foule de portraits dont la ressemblance, vivement accusée et non moins vivement saisie dans les salons que fréquentait Eugène Suë, est tellement reconnaissable à distance qu'on n'oserait y insister de peur de froisser des susceptibilités encore éveillées. On peut indiquer, cependant, qu'en traçant le portrait de Rodolphe, ce prince régnant qui traverse *incognito* notre société démocratique en la morigénant à coups de poings, Eugène Suë visait ou pressentait l'illustre prince du Nord qu'il mit directement en scène dans un de ses ouvrages décidément socialistes, *Martin ou les Mémoires d'un valet de chambre*. L'adaptation a dû supprimer un assez grand nombre de personnages, et faire pour ainsi dire des nœuds à l'intrigue du drame, afin d'en perdre le moins possible tout en l'abrégeant. C'est ainsi que Fleur-de-Marie est devenue la servante de Jacques Ferrand, au lieu de l'intraduisible personnage de Cecily aux bas rouges.

Le Chourineur, assassin mais bon enfant, avait été l'un des types préférés du roman ; enchérissant sur les sympathies des cabinets de lecture, le drame fait du Chourineur une espèce de *deus ex machina* qui intervient si régulièrement à la fin de chaque acte, qu'on finit par éprouver une sorte de soulagement lorsque le Chourineur « reçoit son affaire ». Comme cela, se dit-on, il ne sauvera plus personne et nous laissera la paix. En quoi l'on se trompe, car plus le Chourineur est chouriné, plus il est attaché par les pieds et par les pattes, mieux il sauve les jeunes filles qui se noient et les maisons qui brûlent. C'est une salamandre qui a pris leçon des frères Davenport.

A quoi bon ces critiques rétrospectives qui tiennent du rabâchage? *Les Mystères de Paris* ont beaucoup réussi hier au soir; le public était si empoigné qu'il accablait Jacques Ferrand de menaces et d'injures. C'est là le vrai succès.

Oserai-je dire que la pièce n'est pas trop mal jouée, si grand que soit l'intervalle qui sépare les modestes cabotins du Théâtre Cluny des grands acteurs qui la créèrent à l'ancien Ambigu? M. Dumont joue avec intelligence et finesse les parties tranquilles du rôle de Jacques Ferrand; quant aux longs développements et aux grandes explosions ménagées spécialement pour Frédérick Lemaître, M. Dumont en est aussi embarrassé que je le serais de la cuirasse et de l'épée de François I^{er} pour aller à la guerre. Le maître d'école, M. Beulé, et le Chourineur, M. Dernesty, ont du galbe et de l'énergie. Très gentil le jeune premier, M. Tréfer, qui joue le clerc de notaire Germain. Et un bon point à M. Herbert, Pique-Vinaigre.

Le côté des dames nous offre M^{lle} Charlotte Raynard, chargée du rôle de Fleur-de-Marie, qui, chose singulière, est à peu près muet, et M^{lle} Suzanne Pic, fort agréable en Rigolette.

Je me reprocherais d'oublier M. Constant et M^me Bovery, qui représentent le couple Pipelet avec beaucoup d'originalité. M. Constant est un comique simple et doux, qui fait beaucoup d'effet avec un peu d'efforts ; M^me Bovery, elle, ne recule pas devant le réalisme poussé jusqu'à la nausée. Sa camisole d'indienne et sa poche de côté en toile à matelas sont des hardes indescriptibles, devant lesquelles reculeraient d'horreur les revendeuses du marché des Patriarches.

CCCLVIII

Ambigu. 20 juin 1876.

SPARTACUS

Drame en quatre parties en vers, par M. Georges Thalray.

L'œuvre singulière qui vient d'apparaître ce soir sur les planches de l'Ambigu avait été imprimée l'année dernière chez Tresse. Elle s'appelait alors *les Gladiateurs*, titre qu'il a fallu changer, en souvenir, sans doute, du *Gladiateur de Ravenne*, représenté il y a six ans sur le même théâtre de l'Ambigu par la même chaleur tropicale qu'aujourd'hui. Un funèbre *memento* se rattachait au *Gladiateur de Ravenne*. La première représentation de ce drame, *imité de l'allemand*, fut donné le 5 août 1870, le jour de la bataille de Reischoffen !

Il ne faut pas croire, cependant, que les directeurs de l'Ambigu se soient transmis, comme une tradition domestique, la spécialité des gladiateurs d'été.

La soirée d'aujourd'hui est due à la fantaisie d'un amateur, assez riche pour payer sa gloire. Je regrette que les choses n'aient pas été faites franchement sous la forme d'une invitation adressée par Georges Thalray à quelques amis personnels. C'eût été le moyen de prévenir tout malentendu et d'épargner à l'auteur de *Spartacus* les pénibles conséquences d'une méprise qui a pesé sur tout le premier acte, alors que quelques-uns d'entre nous croyaient de bonne foi qu'on allait jouer un drame devant eux.

C'est que l'histoire vraie du gladiateur Spartacus renferme les éléments essentiels d'un drame pathétique et grandiose. Ce ne fut pas un homme ordinaire que ce Spartacus, d'abord mercenaire en Thrace, puis soldat romain, puis déserteur, puis gladiateur. Il sut combattre en capitaine contre les légions consulaires, et mourut en soldat. Plutarque raconte, dans la vie de Crassus, qu'à la bataille où Spartacus se fit cribler de tant de blessures que son cadavre disparut sous les coups d'épée, il avait avec lui sa femme, fille d'un berger de la Thrace, versée dans la magie comme la plupart de celles de son pays, et qui, l'ayant trouvé un jour endormi avec un serpent roulé autour du visage, lui avait prédit qu'il deviendrait un roi redoutable et heureux.

Quel thème tout trouvé et quels personnages pour l'imagination d'un Shakespeare ou seulement d'un Alfieri! M. Georges Thalray les a dédaignés pour se livrer à une fantaisie violente sans être dramatique, et qui ne fausse pas moins la matérialité des faits de l'histoire que leur portée et leur couleur. N'a-t-il pas eu l'idée bizarre de faire de la femme du gladiateur la propre fille du consul Crassus, et de transfigurer la personnalité sympathique et sévère de cet esclave qui combat jusqu'à la mort pour sa liberté et pour celle de ses compagnons de chaîne, en une sorte d'apôtre

et d'illuminé qui rêve la chute de la société romaine au nom d'une vengeance mystique ? Or, on sait précisément, par le témoignage concordant des historiens les plus accrédités, que Spartacus n'eut jamais qu'une pensée, fuir l'Italie pour recouvrer sa liberté personnelle hors des limites de la République romaine.

Il a plu à M. Georges Thalray de supposer que Spartacus était le fils d'un prêtre d'Isis nommé Séphare, qui conspire la ruine de Rome, sans qu'on sache pourquoi. Devenu l'intendant du consul Crassus, Séphare a préparé la fille de son maître, la noble Camille, à devenir la maîtresse du gladiateur, afin d'humilier l'orgueil romain dans ses sources les plus vives.

Camille finit, en effet, par s'associer à la révolte des gladiateurs, par renier ses dieux domestiques, sa famille, sa patrie et sa religion ; elle devient folle lorsque Spartacus meurt sur le champ de bataille, et c'est elle qui ornera le char de triomphe de son père, vainqueur des gladiateurs révoltés.

Le *Spartacus* de M. Georges Thalray est plutôt un poème qu'un drame ; nulle combinaison scénique, nul intérêt saisissable ne relient les dissertations en forme de rêveries que l'auteur substitue aux enseignements positifs de l'histoire. Nul sentiment humain, nul caractère vrai ne se dégagent de cette fantasmagorie de théorèmes humanitaires, noyés dans les brumes insondables du plus profond ennui.

L'erreur de M. Georges Thalray, c'est d'avoir arraché son Spartacus aux paisibles régions du livre, pour le transporter au théâtre. Le drame vit de réalités saines, droites et vigoureuses ; il se refuse aux fantaisies abstraites, aux groupements symboliques, et autres procédés enfantins, uniquement bons à abréger la route déjà si courte qui conduit du sublime au ridicule, et qui malheureusement ramène rarement de celui-ci à celui-là.

La versification de M. Georges Thalray présente quelquefois des tours heureux et des colorations fines, mais il plaît à l'auteur de la gâter systématiquement par toutes sortes de bizarreries inacceptables, et surtout par de fausses rimes que ne se permettrait pas un écolier. L'ignorance la plus étrange sinon la plus voulue des mœurs et de l'histoire romaines s'y accuse par l'emploi d'une infinité d'anachronismes de faits et de langage. Je ne sais pas si c'est une gageure, mais je n'en serais pas surpris.

Une troupe d'acteurs, réunis à l'improviste et presque tous inconnus, a cependant soutenu le *Spartacus* de M. Georges Thalray avec une vaillance digne d'un emploi moins stérile. M. Martin est un jeune premier rôle qui montre dans le personnage de Spartacus de sérieuses qualités. Le prêtre Séphare a trouvé dans M. Pontis un interprète fort remarquable, dont la diction nuancée décèle une intelligence distinguée.

M. Boejat, de l'Ambigu, a eu le malheur de faire rire dans le personnage du préteur Metellus ; mais Mmes Marie Grandet et C. Schmidt ont sauvé l'honneur de l'Ambigu, la première par sa grâce brillante dans le rôle de Myrrha, une « cocotte » romaine ; la seconde, dans le personnage sombre, fatal et faux de la noble fille de Crassus.

M. Adolphe Nibelle, un musicien d'un mérite éprouvé, a écrit pour *Spartacus* une introduction, des entrées et une chanson à boire avec chœurs qui ont été fort goûtés. La chanson a été bissée, et c'est le seul endroit du drame qui ait un instant suspendu la cruelle fatigue des spectateurs.

CCCLXXIX

Porte-Saint-Martin. 28 juin 1876.

Reprise de LOUIS XI
Tragédie en cinq actes en vers, par Casimir Delavigne.

La France du dix-neuvième siècle a renouvelé la face des études historiques par d'admirables travaux qui éclaireront éternellement les ténèbres de nos annales. Mais à l'époque où Casimir Delavigne conçut et écrivit son *Louis XI*, notre école historique n'était qu'à ses débuts, contestés et peu populaires encore, quoique glorieux. Tout ce que le public français savait du roi Louis XI, on peut dire qu'il le tenait du *Quentin Durward* de Walter Scott, comme le *Cinq-Mars* d'Alfred de Vigny lui avait révélé Louis XIII et Richelieu. Jamais l'action réflexe de la littérature sur elle-même ne fut plus visible qu'en ce temps-là. L'influence de *Cinq-Mars* sur l'esprit de Victor Hugo produisit *Marion Delorme*; celle de *Quentin Durward* inspira la première pensée de *Louis XI* à Casimir Delavigne.

La reprise du drame de Victor Hugo m'avait donné l'occasion, il y a trois ans, de signaler un certain nombre d'erreurs, un peu trop fortes, ou plutôt l'absence complète et pour ainsi dire volontaire de tout renseignement exact sur l'époque que le poète s'était proposé de peindre ou plutôt de créer. Le drame de Casimir Delavigne ne le cède en rien sous ce rapport à l'œuvre de son émule de 1832.

L'auteur de *Louis XI* a dû compter beaucoup sur l'ignorance ou l'indifférence du public pour asseoir sa tragédie sur un pareil ensemble d'anachronismes, tels,

par exemple, que de ramener à quelques jours de distance l'une de l'autre la mort de Charles le Téméraire et celle du roi de France, de sorte qu'on ne sait plus si l'action se passe en l'année 1477, date de la bataille de Nancy, ou en l'année 1483, qui reçut le dernier soupir de Louis XI. Qu'on adopte l'une ou l'autre date, le rôle du Dauphin, amoureux de Marie de Comines, n'en reste pas moins inadmissible, puisque ce jeune prince, âgé d'un peu moins de treize ans lorsqu'il succéda à son père, n'en avait que sept lorsque Charles-le Téméraire succomba sous les murs de Nancy.

C'est par une fiction non moins hasardée que Casimir Delavigne, acceptant la légende atroce et purement imaginaire qui fait couler le sang du duc de Nemours sur la tête de ses enfants, amène le fils de la victime devant le roi justicier, et le fait périr comme son père sous la hache royale. L'aîné des enfants de Nemours n'avait que quinze ans à la mort du roi, auquel il survécut dix-sept ans.

Casimir Delavigne nous place donc en pleine fantaisie, et j'avoue que cette perpétuelle falsification me gâte le plaisir des situations les plus savamment combinées.

L'auteur tragique prend sa revanche par d'autres côtés ; le caractère du roi, sauf quelques exagérations voulues par la concurrence romantique, est solidement tracé, comme celui de Tristan l'Hermite, le terrible prévôt de l'hôtel, qui avait été aussi, ce qu'on oublie toujours de rappeler, l'un des plus braves et des plus habiles capitaines de la délivrance nationale sous Charles VII.

Le style de Casimir Delavigne dans *Louis XI* prend une couleur et une force qui l'élèvent de beaucoup au dessus de la versification élégante, mais incolore, fluide et lâche, des *Vêpres siciliennes* et du *Paria*. La puissante phalange du romantisme forçait en ce

temps-là les portes des théâtres et s'emparait violemment du public. Celui-ci résistait et cédait à la fois. Il conspuait les beautés nouvelles, mais il en subissait la séduction. Les classiques les plus intraitables durent renouveler leurs procédés et en dérober quelques-uns à leurs bouillants adversaires, sous peine d'être abandonnés à la solitude et à l'oubli.

Heureux les critiques épris d'art, de poésie et de bataille, à cette époque où la Comédie-Française ouvrait l'année par *Louis XI* et la fermait par *le Roi s'amuse !* Casimir Delavigne, protégé par ses anciens lauriers et par une amitié royale, échappait aux orages qui foudroiaient son altier compétiteur. Son esprit calme et sagement calculateur, je prends le mot dans le bon sens du mot, son habitude des succès politiques fournissaient à l'auteur des *Messéniennes* une foule de ressources que Victor Hugo méconnaissait ou dédaignait. Presque aussi attentif que Scribe aux moyens de capter le public par les combinaisons les plus diverses, tranchons le mot, les plus hétérogènes, Casimir Delavigne parvint à introduire dans son *Louis XI* une chanson de Béranger, la danse des paysans, et une scène de Shakespeare, celle de la couronne que le prince héritier place sur sa tête en présence du roi mourant (*Henry IV*, acte IV). Béranger chatouillait les préférences du bourgeois ; Shakespeare désarmait la fureur des Jeune-France. Entre ces deux pôles bizarres, Shakespeare et Béranger, la muse de Casimir Delavigne marchait d'un pas ferme et sûr et lui dictait quelques vers vraiment scéniques, adroitement placés en fins d'actes, tels que le rapide dialogue de Louis XI et de Tristan :

Tu ne me comprends pas ?... Il faut donc... — Tu souris ? Adieu, compère, adieu, tu comprends. — J'ai compris.

Et la belle oraison funèbre de Charles le Téméraire,

terminée, dans la bouche du roi Louis XI, par un superbe trait d'ironie cornélienne :

> En brave qu'il était, le noble duc est mort,
> Messieurs; ce fut hasard quand on nous vit d'accord.
> Il m'a voulu du mal, et m'a fait à Péronne
> Passer trois de ces nuits qu'avec peine on pardonne.
> Mais tout ressentiment s'éteint sur un cercueil.
> Il était mon cousin : la cour prendra le deuil.

Ce soir, à quarante-quatre ans de distance, les beautés seules ont subsisté ; le public les a trouvées assez hautes, assez nombreuses, assez éclatantes pour regretter qu'elles n'eussent plus d'interprètes dignes d'elles.

Je m'abstiens de toute comparaison. C'est uniquement pour conserver des souvenirs chers à l'art dramatique que je rappellerai les noms des artistes supérieurs qui créèrent *Louis XI* en 1832. Le roi, c'était Ligier, le plus puissant des tragiques français après Talma ; Geffroy jouait le duc de Nemours ; Mme Menjaud le dauphin; Perrier, dans Comines, Joanny dans Coictier, Mlle Anaïs dans Marie de Comines, présentaient un ensemble qui se poursuivait jusque dans les bouts de rôle ; car Samson représentait le barbier Olivier le Daim; Mlle Dupont, la meilleure peut-être des servantes de Molière, n'avait pas dédaigné le rôle de la paysanne Marthe, qui n'a qu'une scène ; Monrose le père faisait le paysan Marcel ; et quant à l'autre paysan, Didier, qui dit dans la scène deuxième du troisième acte : « *Le Roi ! Par ordre !* » — Plus un vers tout entier :

> Témoins les collecteurs dont nous sommes la proie !

c'était Régnier en personne, rien que cela. On se souvenait encore, en ce temps-là, que Le Kain, la gloire de la tragédie française, avait tenu longtemps

le rôle du porteur de chaises qui malmène le marquis de Mascarille dans *les Précieuses Ridicules*.

Plus tard, Geffroy joua Louis XI; Beauvallet succéda à Joanny dans le personnage de Coictier; puis à Ligier et à Geffroy dans le rôle principal.

Venant après ces illustres acteurs, M. Taillade, soit qu'il ait trop présumé de lui-même, soit au contraire par excès de modestie, s'est refusé à suivre leurs traces. Mal lui en a pris : il a défiguré le caractère complexe rêvé par le poète, et les applaudissements de quelques amis trop zélés ne compenseront pas pour lui la désapprobation des connaisseurs. M. Taillade a joué le rôle en bas comique. C'est se méprendre du tout au tout. L'effet terrible du personnage réside dans le contraste de ses propos familiers, de ses faiblesses et de ses craintes séniles avec la gravité de son geste et la terrifiante majesté de sa personne royale. M. Taillade a cherché l'effet dans des postures de Cassandre, quelquefois dans des grimaces de farceur d'opérette, et beaucoup de force, de talent, d'intention et de volonté n'ont pu suppléer, hors quelques rares instants, à ce qu'il aurait rencontré avec moins d'efforts : la note tragique indispensable pour rendre dignement la conception virile et savante de Casimir Delavigne.

M. Régnier ne dit pas bien les vers; mais il a de la force, de l'énergie, de la tenue, et s'est passablement tiré du rôle de Nemours. M^lle Cassothy avait appris le rôle de Marie en cinq jours; voilà son excuse. M. Faille a mis de la dignité et de l'onction dans le rôle de François de Paule; il a sauvé la belle scène de la confession, compromise par les convulsions frénétiques de M. Taillade. M. Charly prête à contre-sens un ton sentimental au personnage de Coictier, négligeant d'en faire ressortir la poignante et mordante ironie. M^me Lacressonnière a joué avec beaucoup d'aisance et de bonne humeur la scène de la paysanne Marthe.

Quant aux autres, que Dieu leur fasse paix!

Somme toute, Casimir Delavigne a remporté l'une de ses plus belles victoires, triomphant à la fois d'un public sceptique, d'acteurs insuffisants et d'une température cruellement hostile aux émotions théâtrales.

CCCLXXX

Opéra. 3 juillet 1876.

Reprise du FREYSCHUTZ

Opéra en trois actes et cinq tableaux, traduction de M. Emilien Pacini, musique de J.-M. de Weber.

Hector Berlioz et M. Emilien Pacini, à qui l'on doit l'arrangement définitif du *Freyschütz* pour l'opéra français, prirent soin d'informer le public qu'ils avaient transcrit le chef-d'œuvre avec tout le respect imaginable. Berlioz, en remplaçant par des récitatifs le dialogue parlé, s'était réservé le beau rôle, et il s'en acquitta d'ailleurs avec beaucoup de discrétion et d'habileté.

Quant à M. Emilien Pacini, qui s'obligeait volontairement à nous donner dans toute sa simplicité primitive l'ouvrage du librettiste Kind, il a dû bien souffrir de la tâche ingrate qu'il s'imposait et qui lui réservait pour salaire que le témoignage de sa conscience de traducteur. En s'emparant d'une légende populaire, qui n'est qu'un conte de diablerie, Kind n'avait songé qu'à fournir au génie naturaliste de Weber des sujets de rêverie et de description pittoresque ; quant à une situation dramatique, une seule, il ne l'a pas cherchée, et, ne la cherchant pas, il ne l'a pas non plus rencontrée, même par hasard.

C'est une des plus grandes preuves du génie de Weber que d'avoir animé d'une vie surnaturelle les pâles silhouettes découpées avec des ciseaux maladroits sur des images de Leipzig et d'Epinal. Le sentiment presque unique qui les domine est un de ceux qui émeuvent le moins un public français, à moins qu'on ne s'en serve pour le conduire vers les régions du comique : c'est la peur.

Max, Agathe, Gaspard ont peur du diable et des diables ; ces impressionnables Teutons frissonnent au bruit du vent dans les arbres : tout leur est présage et pressentiment ; le bruit d'une porte qui s'ouvre les fait tressaillir ; un vieux portrait qui tombe de son cadre les plonge dans des angoisses mortelles.

Il faudrait être né comme eux dans le pays du Hartz, avoir bu dans le creux de la main l'eau des sources enchantées et avoir hanté dès l'enfance l'esprit des abîmes allemands pour prendre part à leurs transes puériles.

Aussi *le Freyschütz* laisse-t-il toujours une impression de vide voisine de l'ennui, lorsqu'une interprétation supérieure ne voile pas les pauvretés de Kind en les enveloppant sous la pourpre sublime de ce grand coloriste qui s'appelait Weber.

Il faut bien le dire, pour diminuer la responsabilité des chanteurs d'aujourd'hui, cette interprétation supérieure devient de plus en plus difficile, en raison même de la popularité que des artistes d'une grande valeur ont su donner depuis cinquante ans aux conceptions originales de Weber. Chacun s'est fait ou d'Agathe, ou de Max, ou d'Annette, ou de Gaspard, un idéal que la réalité du théâtre satisfait rarement.

Mais encore sommes-nous en droit sinon d'exiger, du moins de souhaiter que ces beaux rôles musicaux ne soient pas abandonnés aux sévices de la médiocrité ou de l'inexpérience.

Je ne voudrais pas me montrer trop sévère pour M. Sylva, ni pour M. Gailhard, ni pour Mlle Beau, ni pour Mlle Daram ; mais je ne saurais cacher qu'ils ont laissé le public absolument glacé, malgré les protestations du thermomètre de juillet.

M. Sylva n'a pas la voix qu'il faut pour traduire le personnage de Max, ce grand allemand sentimental, qui va cueillir des vergiss mein nicht dans les repaires du Diable. L'organe de M. Sylva est plutôt celui d'une basse chantante ayant de l'étendue par le haut que celle d'un franc et loyal ténor. Le timbre n'y est pas. Cette grosse voix lourde, uniformément maintenue à l'état sombre ou couvert, ne connaît pas la demi-teinte. C'est avec le même volume de son que M. Sylva attaque l'air diabolique de la Gorge aux Loups ou la délicieuse phrase en *mi bémol* du premier acte : *Frais vallons, bois, forêts sombres*. On dirait une cloche que la main du carillonneur ne ralentit ni ne modère jamais. C'est de la puissance mal employée et par conséquent sans effet.

Mlle Beau, qui, jeune encore, rappelle déjà l'Alboni, voix et méthode à part, ne possède ni style, ni expression. L'air classique du second acte, *Sans le revoir encor faut-il fermer les yeux*, avec son *adagio* sublime et son *allegro* enflammé, est demeuré lettre close pour elle. Une observation à ce sujet. La fenêtre par laquelle Agathe guette l'arrivée de son amant est placée tout au fond du théâtre, ce qui oblige la chanteuse à se tenir hors de la portée de la rampe, à moins de s'en rapprocher et de s'en éloigner alternativement par des enjambées que sa corpulence lui rendrait d'ailleurs incommodes. Ne serait-il pas possible de modifier le décor et de placer la croisée latéralement, soit à droite, soit à gauche ? Mlle Beau y gagnerait de se faire mieux entendre et de s'épargner des dépenses de locomotion absolument perdues.

La voix de M^lle Daram, quoique d'une pose incertaine, vibre avec une brillante facilité parmi celles de ses camarades. Elle expédie avec verve les deux ou trois morceaux d'Annette ; mais il lui manque l'ingénuité et la gentille espièglerie, faute desquelles les bavardages musicaux d'Annette tournent à l'air de bravoure.

M. Gailhard a de la sûreté et de l'autorité. Il y a bien un peu de la faute de Weber si les couplets en *si* mineur avec leur *fa* dièze piqué dans le haut sont trop élevés pour une basse, tandis que l'air en *ré : Non! non! qu'il ne m'échappe pas!* exige des *la* d'en bas trop graves pour un baryton. D'où il suit qu'on n'entend guère M. Gailhard que dans le medium. Il a, du reste, joué avec une énergie sauvage la scène de la fonte des balles.

Les masses ont bien marché ; le fameux chœur des chasseurs produit son effet accoutumé. La première scène, avec les couplets de Kouno, *Roi de par ma carabine*, ont été enlevés de verve par M. Caron et les chœurs.

Le divertissement du dernier tableau, un peu maigre, est soutenu par l'impérissable intérêt de *l'Invitation à la valse*, orchestrée par Berlioz, comme s'il eût possédé l'inspiration du maître.

Quant à la mise en scène, elle est splendide. On n'a rien vu de plus beau au théâtre que le paysage de la Gorge aux Loups, avec les rochers hauts de quinze mètres, sur lesquels coule et murmure un torrent dont les eaux réfléchissent en paillettes de feu les mystérieuses clartés de la lune. La descente de Max à travers ces escarpements d'une incroyable réalité est vraiment vertigineuse. Je goûte médiocrement les apparitions de spectres qui viennent offusquer ce magnifique tableau où s'encadre merveilleusement l'effrayant poème qui s'appelle la fonte des balles. Invincible-

ment attiré à regarder les limaces qui rampent et les chauves-souris qui battent de l'aile, le spectateur néglige d'écouter les voix bien autrement poétiques et bien autrement terribles que Weber a déchaînées dans son enfer musical.

CCCLXXXI

Variétés. 5 juillet 1876.

LES JOLIES FILLES DE GRÉVIN

> Pièce en cinq tableaux, par MM. Léon et Frantz Beauvallet, musique nouvelle de MM. Darcier, Marc Chautagne, Hervé, Gaston Serpette et de trois autres compositeurs dont j'ai mal entendu les noms.

M. Grévin, que l'affiche des Variétés traite avec une familiarité qui est comme un brevet de gloire contemporaine, enrichit depuis quelques années nos journaux illustrés d'une foule de croquis amusants, spirituels et railleurs. Disciple de Gavarni, qu'il semble avoir étudié à travers la manière d'Edouard de Beaumont, M. Grévin a le crayon léger et la légende facile. Il excelle à faire parler la langue des coulisses et quelquefois celle du bitume à des créatures court vêtues, qui sont vraiment les filles et les jolies filles de Grévin.

Mais on ne les voit pas dans la pièce de MM. Beauvallet père et fils, qui devrait s'appeler tout bonnement le Quartier Latin, ou quelque chose d'approchant.

MM. Beauvallet père et fils, persuadés qu'on ne s'amuse qu'au bal Bullier, à la brasserie de l'Avenir

et dans les skatings interlopes, sont également convaincus, par la même raison, qu'on meurt d'ennui dans les salons où il n'est pas d'usage de lever la jambe à la hauteur de l'œil.

Donc, M^me la baronne Suzanne de Berghem souffre de spasmes inexplicables. Elle envoie chercher un médecin, et on lui amène un étudiant de sixième année, nommé Jean Mathieu, qui précisément se trouve être le fils du fermier du domaine où Suzanne a été élevée. Jean Mathieu ne tarde pas à reconnaître que la baronne Suzanne, veuve depuis quelque temps déjà, est en passe de périr d'ennui. Et, pour la guérir, il lui offre de venir passer la soirée en compagnie joyeuse.

Voilà la baronne partie au bras de Jean Mathieu pour visiter le bal Bullier (!!!).

Première complication. Le testament d'un vieil oncle mort millionnaire déshérite la baronne au cas où elle viendrait, dans un temps déterminé, à compromettre le blason de la noble famille des Berghem. Le délai expire le lendemain du jour où commence la pièce, exactement comme dans le vaudeville d'Hector Crémieux intitulé *le Tour du Cadran*. Des collatéraux avides, un certain marquis de Kerkaradec, et un certain chevalier de Fier-Castel, assistés d'un notaire burlesque qui répond au nom de Lafeuillade, se lancent sur les traces de la baronne pour constater sa présence scandaleuse dans un bal d'étudiants.

Deuxième complication. Jean Mathieu a beaucoup aimé une demoiselle connue dans les bals publics sous le nom de la Champenoise, et qui ressemble trait pour trait à la baronne de Berghem.

Maintenant, vous voyez la pièce. Tous les personnages se suivent et se poursuivent, au bal Bullier, à la brasserie de l'Avenir, à un Skating-club quelconque, partout enfin où MM. Beauvallet père et fils imaginent

saisir le monde de Grévin, excepté cependant dans les théâtres où cet artiste ingénieux a prodigué sa fantaisie en costumes devenus populaires, tels que les hirondelles du *Voyage à la lune*.

Toutes les fredaines de la Champenoise sont mises sur le compte de Suzanne, jusqu'à ce qu'on détrompe le marquis, le chevalier et le notaire. Finalement, cette singulière baronne qui s'appelle Mme de Berghem épouse ce singulier carabin qui s'appelle Jean Mathieu.

A travers beaucoup de cascades bruyantes, inopinement entrecoupées d'effusions bucoliques et lyriques du plus bizarre effet, on trouve quelques scènes amusantes, çà et là des mots drôles, bref l'étoffe légère d'un succès d'été.

Mais que de coupures à pratiquer dans ce fouillis de pantalonnades et de couplets de facture, surtout dans cet éternel premier acte qui a la solennité d'une exposition de tragédie !

Sept compositeurs, pas un de moins, se sont cotisés pour arroser la pièce d'airs nouveaux, dont je ne veux rien dire, sinon que la plupart d'entre eux ne vieilliront point. On a cependant applaudi la ronde de la Champenoise et bissé les couplets sur les aïeux de ces dames, filles de blanchisseuses, qui portent d'azur à deux battoirs.

Mme Céline Montaland joue les deux rôles de la Champenoise et de la baronne de Berghem ; elle chante les jolies choses que j'ai citées avec un entrain plus agréable que son filet de voix un peu suret ; comme comédienne, elle montre de la finesse, de l'intelligence et de la grâce.

M. Chelles, qui nous arrive de Cluny en passant par le Théâtre-Historique, débutait dans l'emploi des amoureux de genre ; il y a tout à fait réussi ; voix richement timbrée, sobriété, débit de la bonne école,

voilà les qualités qui s'indiquent chez ce jeune comédien d'avenir.

Les autres rôles sont tenus avec bonhomie par M. Dailly, avec rondeur par M. Blondelet, avec gentillesse par M^lle Donvé qui porte bien le travesti.

CCCLXXXII

Gymnase. 13 juillet 1876.

CHATEAUFORT

Pièce en trois actes, par M^me la comtesse de Mirabeau.

Il paraît que la censure a largement exercé ses ciseaux sur le *Châteaufort* de M^me la comtesse de Mirabeau. Ce M. de Châteaufort, dans le dessein primitif de l'auteur, était ambassadeur et député; une telle audace ne se pouvait souffrir; Châteaufort a dû redescendre au rang d'un simple envoyé en mission temporaire. Ceci sauve, à défaut de la pièce, l'honneur de la diplomatie et de la Chambre des députés, mais je ne discerne pas l'influence de ces exigences administratives sur le fond de l'affaire. Que Châteaufort soit général ou tambour-major, ambassadeur ou concessionnaire d'un chemin de fer d'intérêt local, sa qualité n'y fait rien. Le sujet traité par M^me la comtesse de Mirabeau n'en reste pas moins scabreux au premier chef, dépourvu d'intérêt et par conséquent peu scénique.

Je vais le raconter en le condensant.

Le marquis de Ponteville a marié sa fille à M. de Châteaufort; puis il s'est remarié lui-même à une fille de rien.

Qu'est-ce que ce Châteaufort ? Un chevalier d'industrie ou un homme de génie méconnu, voilà ce qu'on ne nous dit pas. Quoi qu'il en soit, Châteaufort s'est créé une grande situation dans le monde politique, et le gouvernement lui témoigne sa confiance en l'envoyant en mission je ne sais où. Le marquis de Ponteville professe une admiration sans bornes pour son gendre ; car il ignore que ce fascinateur a exercé ses dons naturels sur la marquise, sa belle-mère. Mais M^{me} de Châteaufort sait tout ; le hasard lui a livré une lettre qui dévoile la liaison coupable de son mari avec la seconde femme de son père. Elle voudrait se séparer, mais elle recule devant un éclat par respect pour le marquis, qu'une pareille révélation plongerait dans un désespoir facile à comprendre.

C'est la marquise elle-même qui devient l'instrument de sa propre ruine. Elle ose accuser M^{me} de Châteaufort d'être la maîtresse d'un jeune gentilhomme appelé M. de Varennes. A ce moment, M^{me} de Châteaufort, craignant qu'on ne tentât de lui voler une lettre compromettante signée de sa belle-mère, la faisait passer, au moyen d'un jeu de scène assez ingénieux, entre les mains de M. de Varennes. M^{me} de Ponteville s'en empare ; M^{me} de Châteaufort veut la lui reprendre ; le marquis, se méprenant sur l'attitude de sa fille, saisit le papier accusateur, et y trouve la démonstration d'une vérité qu'il ne soupçonnait pas. La marquise est chassée, et Châteaufort, qui n'avait jamais cessé d'être amoureux de sa femme, se brûle la cervelle.

L'auteur a cru que cette aventure, peut-être vraie, à coup sûr lamentable, constituait un drame, en quoi M^{me} de Mirabeau s'est trompée. C'est tout au plus un fait-Paris.

La source de l'intérêt au théâtre, ce ne sont pas les effets, mais les causes. M. de Châteaufort est l'amant

de sa belle-mère ; cela peut arriver, mais comment cela arrive-t-il ? M^me de Mirabeau ne nous l'a pas dit, et, franchement, il n'y a pas de quoi regretter son extrême discrétion. La chose ne valait pas la peine d'être tirée au clair. M^me de Ponteville, telle qu'on nous la dépeint, est la dernière des misérables ; je veux bien qu'on l'expédie à Saint-Lazare et qu'elle devienne un objet d'étude pour les sœurs de charité, les médecins et les philanthropes ; mais je n'éprouve pas le besoin de faire sa connaissance, ni au Gymnase ni ailleurs.

Le public s'est montré surpris et choqué de la brutalité de ces femmes du monde qui se jettent à la tête leurs amants vrais ou supposés. Je partage l'impression du public.

J'ajoute que la pièce est horriblement mal rendue. M^me Fromentin joue en *traîtresse* le rôle de la marquise ; c'est prendre les choses à rebours ; les femmes de cette espèce ne tromperaient personne si elles manquaient extérieurement de la réserve et de la dignité sous lesquelles se cachent dans le monde les plus détestables passions. Excellent dans quelques rôles de genre, M. Francès jette involontairement le marquis de Ponteville dans l'ordre des ganaches. Plus il veut nous imposer et nous toucher, plus il fait rire. La pièce en souffre à ce point que le public devient injuste pour quelques situations, comme celle de la lettre, qui semblent indiquer chez M^me de Mirabeau un tempérament dramatique.

L'auteur a l'instinct du dialogue ; ses personnages parlent avec force et simplicité, parfois avec une naïveté qui trahit la complète inexpérience de la scène. Je ne me refuse pas à ajourner M^me de Mirabeau à une seconde épreuve ; mais, pour Dieu, qu'elle nous épargne le spectacle d'un intérieur aussi scandaleux que celui du château de Ponteville. Le monde

offre d'autres exemples que ceux du vice et de l'abjection.

Pour moi, rien ne m'ennuie et ne me lasse comme ces peintures décourageantes et fausses, après tout, qui ne nous présentent que des passions grossières et de sales trahisons. Si le théâtre n'avait pas d'autre moyen de vivre, je dirais : fermons les théâtres, dussions-nous naturaliser chez nous les courses de taureaux. Le sang vaut mieux que la sanie.

CCCLXXXIII

Gymnase. 15 juillet 1876.

LES CINQ FILLES DE CASTILLON
Comédie en un acte, par M. Paul Ferrier.

Après tant de mésaventures, le Gymnase vient de rencontrer un succès. La petite comédie de M. Ferrier ne décroche aucune espèce d'étoiles et ne jette aucune lueur sur les problèmes sociaux, mais elle est ingénieuse et gaie.

M. Castillon, resté veuf avec cinq filles qui n'ont chacune que trente mille francs de dot, se trouvait assez embarrassé pour leur donner un établissement convenable. Un mari s'était présenté d'abord, un jeune avocat, nommé M. Puygayrand. Mais ce Puygayrand demandait la main de M^{lle} Célie, la plus jeune des cinq sœurs ; et Castillon était fermement résolu à ne marier ses filles que par ordre de primogéniture.
— « De deux choses l'une », dit-il au soupirant ; « ou « vous épouserez l'aînée, ou vous attendrez pour

« épouser la cadette que les quatre autres l'aient pré-
« cédée à l'autel. »

Puygayrand accepte cette seconde alternative ; seulement, pour abréger l'épreuve, il entreprend de marier lui-même ses futures belles-sœurs; il unit l'aînée, M{ll}e Eloïse, à une espèce d'employé nommé Pontgouin ; la seconde au commandant Montbartier ; la troisième au vicomte de Saint-Brès.

Il ne reste donc plus que l'avant-dernière, M{ll}e Jeanne. Puygayrand lui destine son ami le marquis d'Escayrac.

Rien ne s'opposerait donc plus au bonheur de Puygayrand s'il n'avait compté sans la sottise et sans l'envie.

Chacune des demoiselles Castillon regarde Puygayrand comme son mauvais génie, parce qu'elle se trouve au-dessous de sa position ; et Castillon lui-même estime que, puisque Jeanne doit épouser un marquis, la cadette Célie ne peut espérer moins qu'une alliance ducale ou princière.

Mais il se trouve que Jeanne a un cœur et que ce cœur s'est secrètement donné à Puygayrand, qui finit par découvrir cette passion innocente et par la partager. Le marquis épousera Célie. « — Ils ont per-
« muté ! » dit le commandant.

Castillon, débarrassé de ses cinq filles, prend son gendre Puygayrand à part.—« Trouvez-moi donc une veuve ! » lui dit-il.

Telle est cette aimable plaisanterie, qui rappelle la bonne humeur de Picard et le ton enjoué de l'ancien Gymnase. Elle a complètement réussi devant un public clair semé, et elle sera mieux appréciée encore devant une salle pleine.

M{lle} Legault joue avec ingénuité le joli rôle de Jeanne, et M{lle} Monnier très crânement celui de la commandante.

C'est M. Achard qui fait Puygayrand, il lui prête sa verve bruyante et communicative ; M. Malard, qui joue Castillon, copie les tics de Ravel, dont il n'a pas la finesse. M. Bernès, que nous avons vu longtemps à Cluny, débutait dans le rôle de M. d'Escayrac, dont tout l'effet réside dans une paire de gants paille, que le marquis met ou ôte selon qu'il se décide ou qu'il renonce à demander la main d'une des demoiselles Castillon.

CCCLXXXIV

Théatre Cluny. 19 juillet 1876.

Reprise d'AMOUR ET AMOURETTE

Drame-vaudeville en cinq actes, par MM. d'Ennery et Eugène Grangé.

Il est bien vieux et bien usé, ce moule du drame-vaudeville, dans lequel les situations touchantes sont marquées par un couplet sentimental accompagné en *tremolo*. Cependant, il garde une clientèle parmi les étudiants de trente-quatrième année et parmi les bourgeois quinquagénaires qui savourent avec volupté le souvenir de leurs frasques du temps jadis.

La pièce de MM. d'Ennery et Grangé, jouée aux anciennes Folies-Dramatiques le 12 avril 1842, s'ouvre par les péripéties d'une première représentation à l'ancien théâtre du Luxembourg. Les Folies-Dramatiques, Bobineau et Cluny se sont confondus et fondus hier au soir dans une étreinte fraternelle non moins que tropicale.

Pourquoi la pièce datant de 1842, l'affiche du

Théâtre Cluny ajoute-t-elle en sous-titre : *ou le quartier latin en 1830 ?* Cet anachronisme ne portera pas un grand trouble dans les annales dramatiques du dix-neuvième siècle, mais il promet au public une peinture quasi-historique, peut-être politique, que ne lui donne pas l'honnête et pacifique drame de MM. d'Ennery et Eugène Grangé.

Cette sentimentale idylle entre étudiants et grisettes, couronnée par le mariage d'Ernest Duvivier avec Pauline tout court, a du reste obtenu tout le succès possible en temps de canicule. Cela vous reporte par la mémoire aux belles représentations de Bobineau, lorsque M. Clairville aîné et Mme Adèle Tharaud interprétaient *Fatalité !* de Paul Foucher, et où M. Arthur, un rival oublié de Frédérick Lemaître, passionnait la foule dans *le Capitaine Jones* d'Alexandre Dumas, adroitement adapté pour cette scène minuscule par un ressemeleur littéraire. En sortant de Cluny, nous étions tentés d'aller à la recherche des ombrages disparus du café de Fleurus, sous lesquels il s'est échangé tant de serments d'amour et mangé tant d'échaudés arrosés de bonne double bière.

Mlles Charlotte Raynard et Suzanne Pic jouent avec une conscience pleine d'attendrissements à la Paul de Kock les rôles créés par Mlle Judith, qui fut plus tard sociétaire de la Comédie-Française, et par Mlle Leroux. Le côté des hommes ne m'a pas paru aussi bien partagé. Le Théâtre Cluny n'avait pas sous la main les successeurs du joyeux Armand Villot et du bon Palaiseau, qui furent l'Arnal et le Delannoy des anciennes Folies-Dramatiques.

CCCLXXXV

Porte-Saint-Martin.　　　　　　　21 juillet 1876.

Reprise du BATARD

Drame en quatre actes, par Alfred Touroude.

Il n'y a pas tout a fait sept ans que le succès du *Bâtard* sur la scène de l'Odéon jetait aux bravos de la foule le nom d'Alfred Touroude. Et voilà bientôt un an qu'Alfred Touroude est mort. Cet ardent, ce prime-sautier, ce lutteur, qui ne mesurait pas les obstacles et s'obstinait à les franchir sans les étudier, s'est abattu devant eux. En revoyant hier au soir, à la Porte-Saint-Martin, le premier ouvrage d'Alfred Touroude, il m'a bien fallu constater que l'enthousiasme excessif qui salua ce début avait sa raison d'être, comme aussi les tristes échecs qui l'ont suivi. Aucune des espérances qu'éveillait Alfred Touroude ne s'était réalisée; les défauts seuls persistaient dans ses œuvres subséquentes et s'accentuaient comme par l'effet d'un grossissement maladif.

Je ne sais si le public et la critique n'ont pas à s'attribuer une part de responsabilité dans les défaillances et l'avortement final de cette destinée. La conception du *Bâtard* est large, humaine et saisissante. L'exécution en est fiévreuse mais grossière, vivante mais inégale et puérile, tâtonnante et brutale. Or, c'est précisément par la brutalité, c'est-à-dire par la méconnaissance des procédés savants et des délicatesses de l'art que la première pièce d'Alfred Touroude s'empara du public et fascina ou désarma la critique.

Je ne sache pas qu'on ait loué comme elle le mérite

la meilleure figure tracée par Alfred Touroude, celle de la mère tendre et vertueuse, dévouée et indulgente, qui relève d'un élan si généreux et si noble la maîtresse de son fils prosternée à ses pieds. En revanche, on applaudissait à tout rompre une scène de provocation qui ne dépasse pas le niveau banal des situations de mélodrame. On accordait aux crudités d'un langage incorrect et rugueux des approbations qu'ont eût marchandées à de saines beautés littéraires. Alfred Touroude se l'est tenu pour dit. La recherche de l'effet en dehors et de l'expression triviale ou toute nue s'est affirmée dans chacun de ses drames avec une exagération de plus en plus choquante; témoin les peintures inacceptables de *l'Oubliée,* qui nous conduisaient jusqu'aux bouges infâmes de la rue de Suresnes, où le public refusa de le suivre. Triste crépuscule après une si soudaine et si brillante aurore !

Tel qu'il est, *le Bâtard* mérite de survivre à son auteur, et de consacrer sa mémoire dans le répertoire de nos théâtres de drame. La situation du quatrième acte, lorsque M. Duversy révèle à Armand Martin le secret de sa naissance pour empêcher un duel fratricide, n'était matériellement pas neuve; Alfred Touroude l'a cependant rajeunie, à force de sincérité et d'honnêteté convaincue. La résistance d'Armand envers cette paternité et cette fraternité qui ne se découvrent à lui que pour achever la ruine de ses espérances et de son honneur, dépasse la région de mélodrame et s'élève jusqu'à la tragédie, telle que l'ont comprise les maîtres du théâtre.

Le côté faible de la pièce, c'est que le personnage principal est mal présenté, mal éclairé, et par conséquent mal compris pendant les trois quarts de la soirée. Le spectateur doit arriver jusqu'à la dernière scène du deuxième acte pour reconnaître qu'Armand

est le héros de M. Touroude, la seule victime des iniquités sociales, et que sur lui seul devrait converger l'intérêt. Malheureusement, il est trop tard. L'auteur a travaillé contre son but en éveillant autour d'Armand des répulsions trop justifiées; philosophiquement il n'a pas tort, s'il a voulu montrer que l'enfant abandonné est fatalement voué au vice et au malheur; mais cette combinaison, qui a son originalité et sa grandeur, s'ajuste mal à l'optique du théâtre.

L'interprétation peut d'ailleurs atténuer ou aggraver la portée de ce contre-sens plus ou moins volontaire. Avec Berton père qui couvrait par les grâces hautaines et séduisantes de l'homme du monde le scepticisme du libertin et les haines du bâtard, Armand Martin devait se maintenir au premier plan du drame. Il n'en est pas tout à fait ainsi avec M. Paul Deshayes, dont l'incontestable talent s'ensevelit dans le costume moderne comme comme dans un linceul. M. Paul Deshayes est fait pour porter le pourpoint, le manteau et la dague; il cherche malgré lui à se draper dans la maigre étoffe d'un habit noir; ses mains inquiètes semblent toujours chercher la poignée d'une épée damasquinée ou le pommeau d'un pistolet. La raillerie légère, quoiqu'il en puisse penser, n'est pas le fait de cet acteur vigoureux et exubérant; aussi, son succès ne s'est-il franchement dessiné que dans la longue et sombre situation du quatrième acte, c'est-à-dire en plein drame.

Le rôle de Jeanne, qui commença à l'Odéon la réputation de Mlle Sarah Bernhardt, demande beaucoup de charme et de sensibilité; Mme Lacressonnière le dénature par une violence importune, qui semble ne se complaire que dans des cris aigus. Cette diction perpétuellement tendue a fait ressortir, dans la scène du troisième acte entre la mère et la maîtresse, le ton doux, juste et pénétré de Mlle Marie Daubrun,

qui trouve dans ce bout de rôle le motif d'une création excellente.

Au lieu de M. Laray, qui avait créé à l'Odéon le rôle de M. Duversy, le père, et qui ne l'a pas repris à la Porte-Saint-Martin, je ne sais pourquoi, nous avons eu M. Faille, très convenable par moments, mais qui n'a pas su défendre aux endroits faibles cette physionomie à la fois rogue et naïve de Prud'homme séducteur.

On attendait quelque chose du débutant, M. Fabrègues, à qui était échu le rôle de Robert Duversy, créé avec tant d'éclat par M. Pierre Berton. M. Fabrègues n'a pas été au-dessous de sa tâche; c'est un beau garçon énergique, de bonne tenue, doué d'une voix sonore et chaude, qu'il devra défendre contre les caresses d'une articulation un peu molle.

CONCOURS DU CONSERVATOIRE

TRAGÉDIE ET COMÉDIE

26 juillet 1876.

Je n'avais jamais assisté à un concours du Conservatoire; je puis dire que j'ai débuté par une terrible séance, sept morceaux de tragédie, vingt et un morceaux de comédie, quarante degrés de chaleur.

Comment s'expliquer, en dehors des pères, des mères, des frères, sœurs, cousins, cuisinières et portiers des candidats ou candidates, l'affluence des curieux qui se répandait jusque dans les couloirs et sup-

primait pour nous autres martyrs jusqu'à l'espoir d'un courant d'air ?

C'est ce que je n'ai pas compris tout d'abord, car le spectacle est médiocre et inspire de vagues idées de fuite. Si la tragéde devait continuer, on n'y tiendrait pas. Mais avec sa sœur plus aimable et mieux fêtée, on commence à prendre son mal en patience. Les yeux, et la mémoire se familiarisent avec ces jeunes gens, qui, se donnant la réplique lorsqu'ils ne jouent pas pour leur compte, se laissent plus aisément deviner et juger. Les comparaisons s'établissent, des élèves le jugement remonte jusqu'aux professeurs; on se demande si les premiers succèderont aux seconds de manière à les faire oublier ; l'avenir de l'art du comédien est entre ces mains inexpérimentées; mille questions se posent dans votre esprit; l'intérêt vient de naître, et vous restez là, jusqu'à sept heures du soir, pour savoir si le jury a ratifié les choix que vous dictait la voix intérieure.

Le verdict d'hier me paraît équitable sur presque tous les points; on comprend d'ailleurs que le jury tienne compte aux concurrents de leurs travaux antérieurs, et de la situation que leur avait faite le résultat de leurs précédents examens. De là quelques divergences de détail entre la décision du jury, qui récompense un ensemble, et celle du public qui n'apprécie que le succès ou la défaillance d'un moment.

La tragédie n'a pas obtenu de premier prix; le deuxième est échu à M. Silvain, un grand jeune homme sec et froid, que nous retrouverons mieux placé dans les rôles de pères nobles du répertoire comique; et à M. Levanz, qui a dit la grande scène de Triboulet avec un véritable talent de comédien. Malheureusement, la conformation physique de M. Levanz paraît avoir été pour quelque chose dans le choix du rôle de

Triboulet, et lui rendra bien difficiles les succès de théâtre.

Un deuxième accessit a récompensé les efforts de M. Chameroy, qui a dit d'une manière intelligente et sévère une scène du *Junius Brutus*, d'Andrieux ; l'organe de M. Chameroy manque d'éclat, mais le tragédien possède le geste sobre et l'expression virile. Il y a quelque chose là.

Je ne m'occuperai pas plus que le jury des deux tragédiennes, Mlles Lucas et de Severy, qui ont passé l'âge où l'on donne encore des espérances.

Le premier prix de comédie remporté par M. Davrigny ne pouvait lui être disputé par aucun autre. M. Davrigny a contre lui un visage irrégulier et une physionomie quelque peu ingrate ; mais ce visage s'éclaire et s'illumine jusqu'à devenir séduisant, comme nous l'avons vu dans la belle scène du *Père de famille*, de Diderot. La confidence de Saint-Albin à son père a été détaillée par M. Davrigny avec une chaleur contenue et une sensibilité profonde. Lorsque le père de famille demande à son fils : « Etes-vous « aimé ? » l'expression du visage de M. Davrigny devance la réponse, que les applaudissements du public ont devinée et comprise avec un rare discernement.

Trois seconds prix ont été attribués, l'un à Mlle Carrière, une soubrette spirituelle qui a joué à l'emporte-pièce le rôle de Marton du *Mariage sous Louis XV*, un autre à M. Barral, un troisième à M. Blanche.

M. Barral, qui n'a que vingt-huit ans, a enlevé son succès par le rôle de Géronte des *Fourberies* ; c'est prétendre de bonne heure à la succession de Provost ; diction ferme et juste, sobriété, jeu comique, rien n'y manque. M. Barral a fait également applaudir la scène si touchante et éternellement jeune des *Deux Frères* de Kotzebuë. Elle a porté bonheur à ses deux autres interprètes, M. Michel et la gentille Mlle Ber-

nage, gratifiés chacun d'un premier accessit. M^lle Bernage n'a que quinze ans et rappelle par ses grâces modestes M^lle Barretta.

L'autre second prix, M. Blanche, jouant le valet du *Menteur*, se bornait à copier un peu servilement M. Got ; mais dans la grande scène d'Arnolphe, son mouvement de fureur amoureuse en tombant aux pieds d'Agnès a subitement révélé un comédien et justifié la faveur du jury.

M. Larcher, premier accessit, manque de l'élégance nécessaire pour jouer les rôles de Delaunay. M. Michel, même récompense, est un comique assez nerveux, doué d'un nez vertical qui le prédispose évidemment à *l'humour*. M^lle Girard, même récompense, ne se trouve consignée sur mes notes qu'à raison d'une physionomie de soubrette assez éveillée. Le meilleur des premiers accessits est certainement M. Focachon, qui a enlevé d'une voix vibrante, émue, passionnée, la grande scène de Rodolphe dans *l'Honneur et l'Argent*. Je veux bien qu'on lui ait donné pour collègue le jeune M. Leloir, âgé de quinze ans et sept mois. Mais faire jouer le rôle de Figaro du *Barbier de Séville* par un enfant de quinze ans, quelle idée singulière, pour ne pas dire saugrenue !

Les demoiselles se sont partagé trois deuxièmes accessits : M^lle Sisos qui elle aussi n'a pas seize ans, diction assez juste, mais il faut attendre pour juger ; M^lle Maillet, dont la voix un peu perchée aurait besoin d'être posée par les soins d'un professeur de chant ; enfin, M^lle Kalb, qui, dans le rôle de Caroline, des *Deux Veuves*, a recueilli un succès de charme personnel et de diction spirituelle sans effort, qui la désigne pour les rôles de grandes coquettes sur une de nos premières scènes.

L'ensemble de ce concours, satisfaisant dans les limites d'une bonne moyenne, m'a paru difficile à

juger équitablement à cause de l'extraordinaire inégalité d'âge des concurrents. J'ai cité M. Leloir, Mlle Bernage et Mlle Sisos qui n'ont que quinze ans; mais M. Levanz en a vingt-neuf, et l'un des élèves qui n'ont obtenu aucune récompense avait dépassé la trentaine.

A peu d'exceptions près, les élèves portent l'empreinte d'études assez sérieuses, quant au style et à la diction; la prononciation reste vicieuse chez plusieurs; M. Larcher, M. Michel, d'autres encore grasseyent, ce que le Conservatoire ne devrait pas tolérer. Mais ce qui laisse encore plus à désirer, c'est la tenue des élèves hommes : nulle trace d'élégance dans les manières, ni de correction dans le maintien. Les classes destinées à l'éducation physique du comédien sont nombreuses au Conservatoire; à quoi servent-elles donc? Nous avons entendu hier des jeunes gens plus ou moins bien doués, et qui, le travail aidant, prendront leur place au soleil de la rampe; mais nous n'en avons pas vu un seul qui pût jouer avec vraisemblance le simple personnage d'un homme du monde, si nécessaire dans la comédie moderne. C'est à quoi il faut aviser.

OPÉRA-COMIQUE

27 juillet 1876.

La journée est moins dure : cinq heures d'opéra-comique, pas davantage ; la brise fraîchit et le thermomètre tombe à trente-cinq degrés; le vernis qui couvre la molesquine des banquettes commence à se raffermir. Hier, plusieurs dames en robe blanche semblaient, en se relevant, s'être assises dans une

jatte de confitures de groseilles. Je n'exagère pas. On devrait afficher sur les murs intérieurs cette inscription préservatrice : *Prenez garde à la peinture*. Aujourd'hui, je me sépare de mon fauteuil sans trop de peine ni de péril.

Autant que l'on puisse comparer des choses très dissemblables, le concours d'opéra-comique dépasse en valeur acquise le concours de tragédie et de comédie. La journée d'hier ne nous donnait que des essais individuels plus ou moins méritants. Aujourd'hui, des parties considérables d'œuvres célèbres ont été exécutées avec un ensemble et une *maestria* qui seraient fort appréciés sur la scène même de l'Opéra-Comique. Citons particulièrement le duo de *la Chanteuse voilée*, celui de *la Dame Blanche*, le trio du *Val d'Andorre*, le duo du *Freyschütz*, presque une moitié de l'*Actéon* d'Auber et la consultation du *Médecin malgré lui*.

Les premiers prix ont été décernés à M. Maris, baryton, et à M. Queulain, basse chantante ; celui-ci, élève de M. Grosset, avait eu lundi dernier le premier prix de chant. Ces deux artistes, car ce ne sont plus des élèves, touchent l'un et l'autre à la trentaine. M. Queulain est adroit chanteur et comédien passable, bien qu'il possède un accent qui rappelle trop souvent celui du fusilier Pitou. La voix de M. Maris a de l'éclat, une vibration un peu brisante ; de grandes jambes qui ne se tiennent jamais en repos, nuisent aux effets du comédien.

Les deuxièmes prix me plaisent davantage. Le ténor M. Furst, le mezzo soprano Mlle Mendès et la chanteuse légère Mlle Blum, joints aux deux *bassi* déjà nommés, formeraient une troupe d'opéra-comique d'une réelle valeur. Mlles Mendès et Blum ont interprété le duo de *Freyschütz* avec autant d'intelligence scénique que de goût vocal. A part quelques change-

ments qui m'ont dérouté, M^lle Mendès chante en artiste le terrible air d'Agathe, si plein de nuances en clair-obscur.

M. Furst est un grand et fort garçon qui, lui aussi, touche à la trentaine; il se sert avec délicatesse et sûreté d'une voix naturelle, franchement émise dans le timbre clair du ténor; c'est un des meilleurs ténors que j'aie entendus dans *Mignon* et surtout dans *le Val d'Andorre*.

Quant à M^lle Blum, je lui décerne, sans crainte de me faire contredire par les connaisseurs, la palme de l'opéra-comique. C'est au rôle de Lucrezia d'*Actéon* que cette jeune femme a montré ce qu'elle savait et ce qu'elle pouvait. Vous me direz que l'occasion était charmante. Quel régal pour l'oreille que cette fraîche partition du plus jeune des maîtres ! Mais, enfin, on n'entre pas sans quelque témérité dans un rôle que M^me Damoreau-Cinti semblait avoir interdit aux chanteuses de l'avenir; M^lle Blum ne s'est pas bornée à y entrer, elle en est sortie, ce qui est plus difficile, et sortie à son honneur. En donnant à M^lle Blum un premier accessit de chant et un second prix d'opéra-comique, les juges ont sainement jugé; car, si finement qu'elle ait chanté ses deux airs et son duo d'*Actéon*, M^lle Blum les a surtout joués à ravir.

Les premiers accessits accordés à M^lle Gélabert et à M^lle Bilange récompensent des mérites divers, sinon inégaux. M^lle Gélabert est une émule des Galli-Marié et des Chapuy; sa voix toute jeune a plus de style que d'ampleur. M^lle Bilange, plus âgée de sept à huit ans, possède une voix d'une étrange et agréable sonorité dans les cordes hautes : elle est, du reste, titulaire du premier prix de chant. Le ténor M. Pellin ne dispose pour le moment que d'une voix étranglée, peut-être par la peur; mais le sentiment passionné qu'il a su donner à l'exquise romance de *la Chanteuse*

voilée lui a valu un encouragement qui, on peut l'espérer, ne sera pas perdu.

La munificence du jury ne s'est pas étendue jusqu'à M. Maire, qui est tout simplement le premier, pour ne pas dire le seul ténor léger que puisse revendiquer en ce moment l'art français. M. Maire, qui n'est pas beau et qui accentue sa laideur par une barbe à l'américaine des plus disgracieuses, a détaillé *Viens, gentille dame !* avec une douceur d'émission, une égalité de timbre, un fini dans l'exécution des traits dont nous sommes, hélas ! déshabitués, depuis que le discrédit de la musique ornée sert de prétexte pour supprimer les parties les plus essentielles de l'éducation du chanteur. Du reste, M. Maire a eu lundi dernier le premier prix de chant, et s'il existait un premier premier prix, c'est à ce récitant exquis qu'il serait revenu sans conteste.

La part de l'éloge faite, et je ne l'ai pas marchandée, je n'hésite pas à appliquer aux élèves chanteurs ce que j'ai dit hier des élèves tragédiens et comédiens. On n'a pas l'idée de pareilles tournures : l'un fait le gros dos en chantant ; l'autre sautille continuellement sur des jambes de faucheux ; un troisième projette en avant un ventre de garde national ; presque tous portent des barbes passablement incultes ; plusieurs grasseyent ; il en est un qui blaize. Allons, messieurs les professeurs d'orthopédie et d'orthophonie, un peu de courage ! Il y a là une ample besogne pour vos petits talents.

OPÉRA

30 juillet 1876.

La juste sévérité des professeurs du Conservatoire, réveillée par quelques insuccès trop marqués aux con-

cours des années précédentes, se traduit aujourd'hui par une restriction très sensible du nombre des concurrents pour les prix d'opéra. On ne nous en a fait entendre que sept, et la séance n'a pas duré plus d'une heure et demie.

Les sept concurrents étaient :
M. Demasy, fort ténor ;
M. Furst, ténor de genre ;
M. Maire, ténor léger ;
M. Queulain, basse chantante ;
M^{lle} Baron, soprano, forte chanteuse ;
M^{lle} Puisais, soprano, chanteuse légère ;
M^{lle} Richard, contralto.

Le jury n'a pas décerné de premier prix ; mais il a distribué six récompenses.

Un deuxième prix, à l'unanimité, à M. Queulain ;
Un deuxième prix, à l'unanimité, à M^{lle} Richard ;
Un premier accessit à M. Furst, à M. Demasy et à M^{lle} Puisais ;
Un deuxième accessit à M^{lle} Baron.

Le septième, qui s'en est retourné bredouille, est précisément M. Maire, le plus habile chanteur de la maison. M. Maire, dans l'air et le duo du *Comte Ory*, avait cependant déployé les mêmes qualités exquises que dans l'air de *la Dame Blanche* au concours d'opéra-comique.

Bien que le jury l'ait exclu des récompenses d'opéra comme de celles de l'opéra-comique, M. Maire n'en reste pas moins le seul ténor qui puisse aborder le rôle du comte Ory le jour où M. Halanzier nous rendrait le délicieux chef-d'œuvre de Rossini.

M. Queulain, premier prix de chant et d'opéra-comique, ne devra pas, selon moi, chercher sa voie dans l'opéra, à Paris du moins ; les qualités d'exécution qu'il a montrées dans l'air et le duo de *Semiramis* ne compensent pas la sécheresse de sa voix creuse et

sans rondeur. Mais ce serait un excellent Méphisto pour *Faust* et pour la plupart des rôles du répertoire créés autrefois à l'Opéra-Comique par Inchindi, Grard et Hermann-Léon.

Le sujet particulièrement en vue dans le concours d'aujourd'hui était incontestablement Mʟʟᵉ Richard, qui a brillamment enlevé sa partie dans le duo d'Azucena avec Manrique, du *Trouvère* et dans celui d'Arsace avec Assur de *Semiramis*. La voix est franche, bien timbrée et bien posée ; je n'assure pas qu'elle possède actuellement toute la sonorité nécessaire dans le registre grave qui constitue spécialement la voix de contralto ; mais Mˡˡᵉ Richard n'a que dix-huit ans ; la nature et le travail détermineront complètement, d'ici à deux ou trois ans, le véritable caractère de cette voix sympathique et chaude.

Tel nous avions vu M. Furst dans l'opéra-comique, tel nous le retrouvons dans l'opéra ; voix un peu blanche, mais franche et sûre ; chanteur suffisant et expérimenté.

En choisissant l'air d'Eléazar, *Rachel quand du Seigneur*, avec sa terrible strette : *Fille chère*, qui, plus qu'aucun autre morceau, contribua à la ruine de l'admirable voix de Duprez, M. Demasy ne pensait sans doute qu'à faire valoir ses qualités de comédien. Il y a tellement réussi qu'on l'a surtout applaudi pour son jeu muet pendant la ritournelle qui sépare le récitatif et la première phrase de l'air. Mais, le chanteur chez M. Demasy n'est pas à la hauteur de ses ambitions. La voix manque de volume et de timbre ; et dans l'échelle supérieure qui atteint au *si* bémol de poitrine, elle est bruyante sans éclat et forte sans puissance. Les phrases finissent mal et retombent sur la tonique avec une justesse douteuse, signe évident d'une respiration incomplète ou d'une dépense supérieure aux ressources réelles de l'organe.

M^lle Pujsais, excellente musicienne et douée d'une voix solide, a mieux chanté que joué la Marguerite de *Faust*; elle a très bien secondé M. Maire dans le duo du *Comte Ory* : ce serait un excellent page italien.

M^lle Baron a chanté, non sans agrément, mais en écolière, l'air et le duo de Sélika de *l'Africaine;* le second accessit, dont elle a paru si peu charmée, n'attestait pas moins la bienveillance que la justice du jury.

CCCLXXXVI

Gymnase. 31 juillet 1876.

LA CRISE DE MONSIEUR VERCONSIN
Comédie en trois actes, par M. Eugène Thomassin.

M. Verconsin subit une crise; l'aimable auteur d'un grand nombre de saynètes, qui sont devenues la providence des châteaux et des théâtres de société, se transforme en auteur dramatique. Il aborde la pièce en trois actes, et se fait fort de prouver qu'il est de taille à nous donner des *Procès Veauradieux*, des *Dominos roses* et des *Hôtel Godelot*.

Pour commencer, il refait, comme tous les débutants, son petit *Mari à la campagne*.

J'appelle *Mari à la campagne*, d'après le patron classique taillé par Bayard, toute pièce dans laquelle, après une exposition consacrée à peindre l'intérieur d'une famille bourgeoise, on voit au second acte le paisible mari changé en gommeux et faisant son entrée chez une cocotte au milieu d'une fête.

Ici le mari coureur est un vieux négociant appelé

Thomassin ; ce Thomassin n'avait jamais connu les passions ; mais sur le tard il subit la crise, qui, au dire du philosophe Verconsin, attaque à un certain âge les bourgeois vertueux. Séduit par les beaux yeux de M^me de Valfleury, Thomassin se risque à lui offrir un petit *frühstück* dans sa propre maison, en l'absence de M^me Thomassin, qui revient subitement et surprend son époux en flagrant délit de collation et de bal.

Il me semble que le nommé Molière traita jadis cette situation dans son *Bourgeois gentilhomme*; si M. Verconsin n'a pas remarqué cette analogie, je me fais un plaisir de la lui signaler.

Parlerai-je d'une histoire de lettres que *Mademoiselle de Belle-Isle* et avant elle *il Barbiere di Siviglia* se sont permis de déflorer (le délicieux *già è scritto* si bien compris par Rossini)?

On voit que le consciencieux M. Verconsin se nourrit de saine littérature et sait choisir délicatement les morceaux qu'il offre au public.

Bref, la marquise Dorimène de Valfleury, surprise par M^me Thomassin-Jourdain, s'éclipse au bras d'un Dorante quelconque ; et l'on s'aperçoit alors que M^me de Valfleury n'était autre que l'épouse en rupture de ban que recherche, d'un bout à l'autre de la pièce, un sériciculteur languedocien appelé M. Lacassade.

La crise de M. Thomassin se passe en embrassant sa fille Lucile Jourdain, je veux dire Cécile Thomassin, et il la marie à son cousin Célestin, sans exiger que celui-ci se déguise en fils du Grand Turc.

Rien de nouveau sous le soleil, s'écriait mélancoliquement le roi Salomon, qui n'était cependant pas un habitué du Gymnase. M. Verconsin s'est dit qu'il y aurait inhumanité à nous imposer quelque fatigue d'esprit par cette température de Numidie. Remercions-le de ces ménagements philanthropiques, et convenons que,

réminiscences à part, *la Crise de M. Thomassin* se laisse écouter sans ennui. On y applaudit même çà et là quelques bonnes plaisanteries, qui ont échappé à l'économie bien entendue dont M. Verconsin s'était fait une loi.

M. Landrol est fort plaisant dans le rôle du montpessulien Lacassade, et M. Francès se livre à des efforts méritoires pour rendre au Gymnase le Geoffroy qu'il a perdu.

Mlle Hélène Monnier sauve avec une élégance spirituelle le personnage équivoque de Mme de Valfleury; Mlle Geneviève Dupuis est fort drôle dans un rôle de petite servante ; cette jeune fille, qui a joué avec un grand succès *le Gamin de Paris* dans les matinées du Gymnase, a le museau pointu et fin de la race des Déjazet.

Mais où le Gymnase est-il allé chercher l'acteur qui joue le rôle de M. Pignol ? Cette voix triviale et ces allures de mauvais ton, qui seraient désagréables partout ailleurs, ont produit sur le public du Gymnase une impression pénible.

Ambigu. Même soirée.

LE VOYAGE A PHILADELPHIE

Pièce en trois actes et six tableaux, par MM. Eugène Grangé et H. Buguet.

Le *Voyage à Philadelphie*, joué en pleine canicule dans le Sahara de l'Ambigu par une troupe de rencontre, vaut certainement *la Semaine à Londres*, *les Jolies Filles de Grévin*, et autres pièces à tiroirs et à

cascades, avec couplets, scènes dans la salle et danses échevelées pour la fin. Pardonnez-moi de ne pas raconter en détail les aventures de quatre demoiselles venues à Philadelphie, où elles représentent une délégation ouvrière, ni les pérégrinations du brésilien Caramba à la recherche de madame son épouse. Vous voyez cela d'ici.

Du trait, de l'observation, vous en chercheriez vainement la trace dans ces six tableaux bourrés de calembredaines. Mais qu'il s'y rencontre quelques idées drôles, et même une situation, c'en est assez pour vous désarmer et pour vous faire rester jusqu'à la fin de la pièce.

L'idée drôle, par exemple, en voici une. Un Français, nommé Cabillot, qui sert de cornac aux demoiselles en question, ne trouvant pas de lit disponible dans un hôtel se dit qu'au pis aller une armoire lui suffira. Il l'ouvre : tableau ! l'armoire est habitée ; elle renferme un turc qui fait son *kief* avec recueillement. Cabillot court à l'autre armoire : nouvelle déception ! celle-ci contient une famille chinoise, le père, la mère et l'enfant.

Le même Cabillot, pourchassé par le terrible Caramba, se fait passer pour Offenbach et entreprend de diriger un orchestre qui persiste à jouer *la Fille Angot*, au grand désespoir de l'auteur de *la Belle Hélène*. La charge est amusante et ne va pas plus loin qu'il ne faut.

Quant à la situation, elle est vraiment piquante. Cabillot, déguisé en femme, toujours pour le même motif, se laisse couronner comme « rosière internationale » et on le marie à un jeune « rosier » venu de l'Ohio. Or, le prétendu rosier n'est autre que Mme Caramba travestie en jeune garçon. On la conduit à la chambre nuptiale ; la nuit de noces ne laisse pas que d'être fort bizarre, aucun des deux époux ne voulant

s'approcher l'un de l'autre de peur de se trahir. Il me semble bien me souvenir de quelque chose d'analogue dans *les Cent Vierges*, mais la scène du *Voyage à Philadelphie* est plus franchement burlesque.

MM. Legrenay, Péricaud, Tony Seiglet, Émile Petit jouent avec une certaine verve cette farce au gros sel. Du côté des dames, je ne puis citer que M^lle Seignard, *sicut inter ignes luna minores;* puis encore M^me Boëjat, en petit marchand de journaux américains.

Somme toute, *le Voyage à Philadelphie* pourra bien être un succès s'il parvient à durer jusqu'au mois de septembre. Mais voilà précisément le difficile. C'est un peu l'histoire de la jument, qui soumise à un jeûne rigoureux par un maître ladre, mourut de faim le dixième jour, juste au moment où elle allait s'habituer à ne pas manger.

CCCLXXXVII

Gymnase. 9 août 1876.

LE SALON AU CINQUIÈME ÉTAGE
Scènes d'atelier, par MM. Clerc frères.

Le cadre dans lequel MM. Clerc frères ont placé leur salon de 1876 a paru moins heureux que *le Duc Adolphe*. Jugez un peu! L'année dernière, il s'agissait de tromper un grand-duc de Gérolstein quelque peu gâteux; cette fois, c'est un peintre appelé Casimir tout court, qui organise des tableaux vivants et les fait prendre pour des toiles peintes par un critique

d'art qui écrit dans *le Saut du Doubs*, de Besançon. Ce parfait idiot ne juge la peinture qu'au mètre et, en conséquence, préfère *la Smala* d'Horace Vernet à *la Transfiguration* de Raphaël; Horace Vernet est devenu son Dieu en raison des dimensions colossales de quelques-unes de ses toiles. Il regardait donc comme indigne de lui d'accorder la main de sa nièce Amélia au jeune garçon qui n'est qu'un peintre de fleurs; mais il s'y décide, de peur qu'on ne révèle aux Bisontins, dont il est l'idole, la méprise où on l'a fait tomber.

Voilà le prétexte de l'exhibition. Mais où était la nécessité d'un prétexte ?

Si la pièce de cette année n'amuse pas autant que son aînée, en revanche les tableaux sont moins bien choisis et moins intéressants; *la Tireuse de cartes*, *la Potiche cassée*, *Louis XVII au Temple*, *le Grand Père* se laissent voir avec plaisir, mais comme ils avaient peu fixé l'attention des curieux au Salon de 1876, le public du Gymnase est forcé de s'en rapporter aux arrangeurs. La seule toile célèbre qu'ils aient jugé à propos de reproduire, la *Locuste* de M. Sylvestre, est absolument manquée ; on n'y retrouve ni la pose de Néron, ni même le décor voulu par M. Sylvestre.

La toile finale représente un gros nuage noir percé de trous par lesquels passent des têtes ou plutôt des trognes fantastiquement enluminées. Ces portraits de famille, attribués à M. Ribot, sont le mot de la fin.

Les acteurs du Gymnase enlèvent la pochade de MM. Clerc avec aisance et belle humeur. M. Landrol joue tout ce qu'on veut et s'y montre toujours ce qu'il faut être. M^{lle} Helmont a gentiment chanté son petit couplet de facture. Car il y a des couplets, accompagnés par d'archaïques crincrins, et l'on a joué pour ouverture la fameuse chanson du Café des Ambas-

sadeurs : *Voyez ce beau garçon-là !* L'amant d'Amanda au Gymnase! Mais bast! on a bien entendu le *Cri-cri* à la Chambre des députés.

CCCLXXXVIII

Porte-Saint-Martin. 17 août 1876.

LE MIROIR MAGIQUE
Féerie-ballet en trois actes, par MM. Abraham Dreyfus et Gredelue.

Reprise de L'ÉCLAT DE RIRE
Drame en trois actes, par Jacques Arago et A. Martin.

Le Figaro réclamait ce matin l'institution d'une Société protectrice de l'humanité, à titre d'annexe et de complément de la Société protectrice des animaux. Je me rallie entièrement à cette bonne pensée, dont la soirée d'hier a suffisamment démontré l'utilité pratique. Comment moi, humble membre de la Société protectrice des animaux, j'ai le droit de requérir un sergent de ville pour verbaliser contre un voiturier qui surcharge son cheval, et il m'est interdit de requérir contre les directeurs de théâtre qui obligent mesdames Mariquita et Dorina Merante à danser pendant trois heures d'horloge au sein d'une atmosphère de plomb fondu? Je ne parle pas de ma triste personne, qui a failli trouver son tombeau dans une baignoire de la Porte-Saint-Martin. Mais ici le crime se complique : il y a des complices.

Le jour où il y aura une justice en France, les journalistes, constitués en syndicat, traîneront devant

la police correctionnelle sous prévention d'homicide par imprudence et sans intention de donner la mort :
1° MM. Ritt et Larochelle, directeurs de la Porte-Saint-Martin, comme auteurs principaux du délit;
2° MM. Abraham Dreyfus et Gredelue, comme leur ayant fourni les moyens de le commettre, en leur remettant le manuscrit d'une féerie intitulée : *le Miroir magique*, dont chaque feuillet avait été préalablement trempé dans une solution de morphine, additionnée de codéine et d'atropine, tous alcaloïdes opiacés, dont l'usage interne est absolument interdit sans l'ordonnance du médecin.

Le cas des directeurs de la Porte-Saint-Martin me paraît d'autant plus grave qu'ils sont absolument sans excuse, vu que leur intérêt personnel leur commandait expressément de fermer le théâtre à perpétuité, plutôt que d'y représenter une parade que l'ancien théâtre des Funambules aurait refusée comme n'étant pas assez littéraire. L'un des auteurs, M. Abraham Dreyfus, ne manque cependant pas d'esprit; on connaît de lui un certain *Monsieur en habit noir* qui a fait son tour de France en compagnie de l'acteur Saint-Germain. Comment se fait-il que ce galant homme, qui est poète à ses heures, ait écrit quelque chose d'aussi misérablement plat que *le Miroir magique*? Je dis écrit et non pas composé. Le *scenario* a été fourni par M. Gredelue, qui, dans la vie privée comme au théâtre, se contente de mimer ses pensées. M. Abraham Dreyfus aurait pu répondre à M. Gredelue que la nécessité de remettre à la scène un vieux conte moral de Mme de Genlis ne lui paraissait pas urgente; que la donnée n'en était ni neuve ni amusante, et que Delphine de Girardin elle-même échoua lorsqu'elle voulut le rajeunir en écrivant le roman fantastique qui s'appelle *le Lorgnon*.

Ce *Miroir magique*, on le devine, oblige les gens à

se montrer tels qu'ils sont et à dévoiler leur pensée secrète. Le roi des Iles Heureuses interroge un de ses courtisans qui croit lui répondre : « Sire, vous êtes « un grand homme » et qui lui dit réellement : « Vous « n'êtes qu'un potiron et qu'un gâteux. » A la fin, le roi jette son miroir magique, parce qu'il aime mieux être flatté qu'injurié.

Chose bizarre ! La scène où le roi des Iles Heureuses arrive à l'improviste au milieu d'une population de comparses, soigneusement triés sur le volet par un préfet de police intelligent, reproduit avec une exactitude servile la situation du deuxième acte de *Louis XI*, la tragédie de Casimir Delavigne, récemment reprise au même théâtre. Elle n'en vaut pas mieux ; le temps est mal choisi pour se moquer des monarchies ; satiriste Dreyfus, priez donc le bonhomme Demos de vous tendre le dos.

L'Eclat de rire évoque un monde de souvenirs. C'est dans la salle enfumée, rebâtie sur les débris du spectacle de Nicolet incendié, que Jacques Arago, cet aveugle aux regards si lumineux et si profonds, obtint son unique succès de théâtre. Il paraît que Francisque aîné jouait supérieurement André Lagrange ; il y fut remplacé par M. Deshayes, l'ancien. La scène où André Lagrange, devenant subitement fou, fait entendre son premier éclat de rire, est réellement affreuse. Le public de 1876, plus sceptique que celui de 1842, n'admet pas qu'un caissier devienne fou parce qu'il a été pris en flagrant délit de vol ; cela lui paraît tout à fait invraisemblable, d'autant que le vol se complique ici d'une restitution encore plus chimérique. Néanmoins, les plus malins se sont laissé prendre au troisième acte, et ils ont pleuré comme de simples bourgeois. M. Taillade rend avec conscience et vérité le lugubre personnage d'André Lagrange ; il

a été applaudi comme il avait joué, vaillamment et de tout cœur.

M. Régnier, excellent dans un rôle de pilier d'estaminet, nous a montré des ressources que nous ne lui connaissions pas et que le théâtre fera bien d'utiliser à l'occasion.

CCCLXXXIX

Théatre d'Enghien-les-Bains 31 août 1876.

Représentation au bénéfice de l'Asile d'Enghien.

Certes, elle n'est pas jolie, jolie, la petite salle du théâtre d'Enghien, et, vue en temps ordinaire, on la jugerait sans doute bonne pour un spectacle de Guignol ou d'ombres chinoises. Eh bien! si vous aviez fait partie, cher lecteur, des deux cents privilégiés qui, ce soir, y ont passé trois heures vraiment délicieuses, vous n'auriez pas songé à remarquer qu'elle manque de festons et d'astragales, de velours et de crépines d'or, et vous n'auriez pas senti que vous étiez assis sur des chaises de paille rivées au sol par le mécanisme le plus primitif. C'est le privilége de la bonne compagnie de transformer ce qu'elle touche et d'ennoblir ce qu'elle adopte pour sien. Remplie, bondée, obstruée, malgré la tempête, par un public d'élite qui tenait à payer de sa présence autant que de son argent, la salle d'Enghien avait fort grand air, je vous assure, dans sa petite enceinte, et ne redoutait la concurrence des souvenirs d'aucune soirée de gala.

Il y avait, d'ailleurs, entre les soirées de gala et

celle dont je veux rendre compte, une différence notable : c'est que l'ennui avait été consigné à la porte de la salle d'Enghien. Le programme, préparé avec une délicatesse de gourmet, s'était contenté de choisir le dessus du panier des attractions contemporaines. Il y avait là de quoi faire venir l'eau à la bouche, et longtemps avant qu'on songeât à la satiété, tout était fini ; la sympathie et le plaisir avaient complété par leur obole le prix de l'asile d'Enghien, et il ne restait qu'une bonne action de plus à l'actif de M. de Villemessant comme des généreux artistes dont le cœur devance tous les appels en les devinant.

Rappelons d'abord que la rédaction du *Figaro*, pour qu'il ne fût pas dit qu'elle demeurât étrangère à une fête donnée sous le patronage du journal, avait réservé à la littérature une part qui, pour être exiguë, n'en était pas moins exquise. Une conférence aurait semblé lourde et quelque peu gourmée. Notre excellent ami Paul Féval a bien voulu y substituer une lecture. Tout le monde connaît Paul Féval, dont l'œuvre immense jouit d'une popularité universelle. A travers mille récits émouvants ou spirituellement ironiques, il avait choisi, pour le théâtre d'Enghien, un petit chef-d'œuvre d'observation et d'*humour*. Il s'agit du premier amour de Charles Nodier, du collégien Charles Nodier, essayant de séduire par correspondance la vénérable notairesse Mme Boure, qui fourrait tant de choses dans son grand sac pendu à des cordons verts. Paul Féval lit comme il parle, avec une bonhomie gouailleuse qui double la portée des *effets*, sans avoir l'air de les souligner. Son succès a été d'un heureux présage pour la suite de la soirée, uniquement consacrée à la musique.

Il y en avait un peu pour tous les goûts, et de tous les styles. Les sœurs Badia, accompagnées par leur père, qui est un compositeur estimé, ont chanté, non

sans émotion, le mélodique et mélancolique duetto de la *Semiramide* de Rossini, *Giorno d'orrore e di contento;* puis une valse qui m'a paru bien jolie. M{lles} Badia sont de toutes jeunes filles, douées de grâces virginales et de deux voix créées tout exprès pour se marier dans l'ensemble le plus harmonieux. Venues à Enghien pour y prendre quelques jours de repos au retour de Londres, où elles avaient fait grande sensation pendant la *season* dans les salons et les concerts, et où elles avaient obtenu les suffrages les plus flatteurs du prince et de la princesse de Galles, les gracieuses sœurs Badia ont tenu à honneur de se montrer françaises par la bienfaisance. Elles partent prochainement avec Faure pour la tournée artistique que ce grand chanteur entreprend en France, en Belgique et en Hollande.

Le programme réunissait les noms de deux étoiles qui, d'ordinaire, ne se lèvent que l'une après l'autre sur l'horizon riant de l'opérette. M{mes} Judic et Théo nous ont prouvé, en cette occasion, qu'elles ne connaissaient d'autre rivalité que celle de l'art et de la plus obligeante spontanéité.

La séduisante Molda et la jolie Parfumeuse des Bouffes parisiens avaient choisi, avec un tact parfait, les meilleurs morceaux de leur répertoire si varié, M{me} Théo a dit, avec beaucoup de grâce et de pudique malice, la jolie lettre d'une cousine à son cousin, d'Henri Meilhac et de Ludovic Halévy, musique de M. Planquette. Son succès n'a pas été moins grand dans une scène avec M. Max Simon, l'amusant tenorino des Folies-Dramatiques, intitulée : *le Péage.* C'est la traduction musicale d'un tableau bien connu d'une de nos dernières expositions de peinture.

M{me} Judic s'est littéralement prodiguée, car elle a dit trois morceaux, dont deux vraiment exquis : *le Sentier couvert* et *Bras dessus bras dessous;* le troi-

sième, que j'aime moins, était le fameux *Ne me cha-touillez pas*, qui est cependant une merveille d'exécution vocale et de diction comique. Ce n'est pas tout : M^me Judic a joué seule un acte tout entier écrit pour elle par M. Pierre Véron et par M. Planquette. *On demande une femme de chambre* est une saynète en monologue des plus ingénieuses, et qui ne demanderait qu'une ou deux retouches très légères pour s'acclimater et durer sur une de nos scènes de genre musicales.

Vous demander si M^mes Judic et Théo ont été couvertes d'applaudissements et de fleurs, ce serait poser une question superflue. Mais je n'ai pas dit qu'on leur eût redemandé le plus petit couplet. Quoi, pas un *bis* ? Non, pas un seul. Notre collaborateur Henri Chabrillat, qui cumulait avec une incomparable activité et une prodigieuse aisance les fonctions d'*impresario*, de contrôleur, de régisseur, d'orateur, de machiniste et de garçon d'accessoires, intrépide au feu de la rampe comme à celui du champ de bataille, avait supplié l'auditoire de ne pas prolonger ses plaisirs au-delà de l'heure fixée pour le train spécial de Paris, et de ménager les artistes en ne les surmenant pas par des témoignages d'enthousiasme aussi flatteurs pour leur amour-propre qu'épuisants pour leurs forces et pour leurs voix. Le miracle, c'est qu'on ait respecté l'ordonnance de l'audacieux Chabrillat. Mais, on ne saurait trop le redire, le public du théâtre d'Enghien n'était pas un public ordinaire.

Un des attraits les plus puissants du concert, c'était le nom de Capoul, le ténor chéri des Parisiens, qu'on n'avait pas entendu depuis plusieurs années. Capoul avait promis d'arriver de Toulouse tout exprès ; deux cents lieues pour faire une bonne œuvre, c'était héroïque ; mais s'il avait manqué le train ? Heureusement, tout conspirait au gré de nos désirs. Capoul n'a

rien manqué, ni le train, ni le coche, ni le succès. Nous l'avons retrouvé, non tel que nous le retraçaient nos souvenirs, mais plus achevé, plus complet, plus viril, sans que l'élargissement de son style et de sa voix chaudement timbrée lui aient enlevé ses qualités de grâce et de tendresse. Après la cavatine de *Mireille*, la *rentrée* de Capoul était faite; jamais il n'avait phrasé avec tant de goût et de science, ni rendu avec plus de maîtrise les contrastes de lumière et d'ombre que lui permet sa grande voix d'un métal si sonore et si doux à la fois. Après *Medjé*, la chanson arabe de Gounod, Capoul avait largement payé son tribut à l'amitié et à la bienfaisance. Mais la joie rend indiscret et, sans consulter le terrible Chabrillat, M. de Villemessant a obtenu que Capoul chantât un troisième morceau qui n'était pas sur le programme. Cette surprise, accueillie avec une acclamation générale, était d'autant plus complète que le morceau d'*extra* était inédit, ce qui ne gâte rien, et charmant, ce qui vaut mieux encore. Capoul, excellent musicien, chercheur, homme d'esprit et du monde, poète même s'il le fallait absolument, a recueilli dans ses voyages une mélodie hongroise, qu'il a transcrite en la complétant, et dont il a fidèlement traduit les paroles d'une originalité primitive et saisissante. Je prédis à la chanson hongroise de Capoul une longue vogue dans les salons, s'il se décide à la faire graver.

Le spectacle s'est terminé par *les Deux Aveugles*, que Berthelier, des Variétés, Lucco et Haymé, des Folies-Dramatiques, ont interprétés avec une verve folle. Berthelier avait déjà soulevé une hilarité de bon aloi avec l'amusante conférence sur les chapeaux, du peintre Vibert. L'excellent comique paraissait heureux et l'était réellement; c'est sa vocation d'être utile non moins qu'agréable. Les inondés de Toulouse n'oublieront jamais les six mille francs de Ber-

thelier. Quel millionnaire a jamais fait une aussi splendide offrande?

Ainsi s'est terminée cette fête à laquelle ont contribué tant d'illustrations par leur affectueuse présence ou par leur actif concours, et dont la colonie d'Enghien gardera longtemps le souvenir. Pas un accident, pas une déception; loin de là, on pourrait dire, grâce à Capoul, en parlant du programme : « Au contraire, j'en ai remis. » Les spectateurs paraissaient aussi persuadés que les artistes eux-mêmes que la meilleure et la plus sûre manière de s'amuser, c'est de faire le bien. On a représenté la Charité sous bien des formes, depuis l'admirable figure créée par André del Sarto jusqu'à l'austère paysanne sculptée par Paul Dubois. Que ne la peindrait-on, une fois, sous les traits d'une jeune femme en toilette de bal, l'œil animé d'une joie candide, et laissant errer un sourire de bonheur sur les lèvres d'où s'échappe la chanson qui va secourir tant de misères, prévenir tant d'abandons et sécher tant de larmes?

CCCXC

Théâtre Historique. 1er septembre 1876.

Reprise de MARCEAU OU LES ENFANTS DE LA RÉPUBLIQUE

Drame en cinq actes et dix tableaux, par MM. Anicet Bourgeois et Michel Masson.

Le drame que le Théâtre Historique vient de reprendre apparut pour la première fois à une singu-

lière date : c'était au théâtre de l'ancienne Gaîté, le 22 juin 1848, au moment où les barricades commençaient à s'élever dans les rues. En supposant que la Gaîté eût pris un mois seulement pour monter cette longue et lourde machine, on voit que les auteurs n'avaient eu que peu de semaines à eux pour une improvisation évidemment suggérée par la révolution du 24 février. Mais le temps ne fait rien à l'affaire, et *Marceau* est une œuvre aussi médiocre que si elle eût été méditée à loisir.

La donnée de la pièce repose sur un fond de vérité. Il y eut un jour dans la vie de Marceau où le général en chef de l'armée de Vendée rencontra une jeune vendéenne et voulut la sauver de l'échafaud; elle y périt pourtant, et Marceau faillit payer de sa tête un mouvement d'humanité, peut-être même un sentiment de tendresse.

Il a plu aux auteurs de prêter à la vendéenne une âme républicaine et de représenter les adversaires de la République comme de lâches brigands capables de tous les crimes. Par un contraste évidemment cherché, les républicains sont dépeints comme des lions invincibles ou comme des agneaux !bêlants; magnanimes dans le combat, pleins de clémence après la victoire, ils ne comprennent pas par quelle funeste manie les aristocrates persistent à se guillotiner eux-mêmes. Dans cet ordre d'idées, on devait s'attendre à rencontrer un éloge de Robespierre ; il s'y trouve en effet, et placé dans la bouche du général Kléber : « Robespierre », dit le futur gouverneur de l'Egypte à son ami Marceau « est inflexible, je le sais, mais il est « juste, et tu n'as rien à redouter de la justice. » Carrier lui-même nous apparaît sous un nouveau jour; on avait cru jusqu'ici qu'à cet infâme brigand appartenait la sanglante responsabilité des massacres de Nantes. Quelle erreur ! C'est Fauvel qui a tout fait.

Connaissez-vous Fauvel? Non? Eh bien! sachez que Fauvel n'est qu'un agent de Pitt et Cobourg, et c'est ainsi que la Révolution n'a été déshonorée que par ses astucieux ennemis.

Tel est, dans son esprit général, le drame qui vient d'être relevé de l'interdiction dont il était frappé depuis près de trente ans. Il ne rachète, d'ailleurs, ni par l'intérêt ni par le style les violentes atteintes qu'il porte à la vérité historique. Voici un échantillon entre mille des phrases surprenantes dont il est émaillé. Le représentant Bourbotte ordonne aux soldats de le laisser seul avec un paysan breton. « — Mais, » objecte un soldat nommé Beaugency, « s'il a de « mauvais desseins... — Va, mon brave » répond majestueusement Bouchotte, « *on ne tue pas un repré-* « *sentant du peuple !* »

Remarquez bien qu'en 1793 on ne faisait absolument que cela.

On peut juger par là de la langue que parlent *les Enfants de la République*. Quand ils ont tant d'esprit, les enfants vivent peu.

La mise en scène est plus mouvementée que brillante. L'armée républicaine, représentée par une compagnie de garde impériale et par un peloton de hussards à pied, s'élance à l'attaque des lignes vendéennes dans un décor qui représente la vallée de Chamounix et le Mont-Blanc.

MM. Chelles, Montal, Gouget, affreusement ressemblant en Robespierre, et M^{lle} Schmidt font de leur mieux pour animer une fable décousue et languissante. Etrange le général Bonaparte, étrange en vérité ! Ne pourrait-il emprunter dix centimes à Talma pour faire cirer ses bottes sur le Pont-Neuf et brosser son habit !

CCCXCI

Odéon (Second théatre-français.) 2 septembre 1876.

Réouverture. Début de M. Regnier dans
LES DANICHEFF

L'Odéon rouvre comme il avait fermé, avec *les Danicheff*, dont le succès paraît devoir se continuer longtemps encore. La représentation de ce soir a été fort brillante. J'ai revu M. Marais avec d'autant plus de plaisir que ce jeune artiste me semble encore en progrès sur la saison dernière. Son jeu s'est affermi sans cesser de rester contenu, et l'on voit qu'il traduit des émotions vraiment ressenties ; cette sensibilité profonde déborde surtout dans la scène du second acte entre le comte Wladimir et sa mère, qui a remué toute la salle.

M. Régnier, que nous avons vu longtemps à l'Ambigu et à la Porte-Saint-Martin, débutait ce soir à l'Odéon dans le rôle d'Osip, créé par M. Masset. M. Régnier a été accueilli avec une grande faveur ; il prête peut être moins d'onction et d'enthousiasme que son prédécesseur au caractère du généreux Osip, mais il accuse avec plus de passion la violence de son amour pour la jeune fille qu'il a respectée ; cette nuance d'interprétation jette sur les deux derniers actes de la pièce plus de pathétique et d'intérêt.

A part M. François, qui remplace M. Dalis dans le rôle de Zacharoff, les autres rôles gardent leurs interprètes d'origine. MM. Porel, Montbars, Mmes Hélène Petit, Picard, Antonine, Masson et Crosnier ont recueilli leur juste part d'applaudissements à côté de MM. Marais et Régnier.

CCCXCII

GYMNASE. 16 septembre 1876.

LES COMPENSATIONS
Comédie en trois actes en vers, par M. Paul Ferrier.

La comédie nouvelle de M. Paul Ferrier repose sur une gauloiserie, qui, j'en conviens, se supporte au théâtre où elle se présente assez décemment vêtue de sous-entendus, mais qu'il devient difficile d'expliquer honnêtement dans les colonnes d'un journal.
Les compensations dont s'inspire la muse gaillarde de M. Paul Ferrier sont de celles qui tenteraient Sganarelle si son malheur n'était pas imaginaire. C'est une convention passée en force de loi parmi les auteurs dramatiques que plus une femme trompe son mari, plus elle l'environne d'attentions, de soins et de prévenances. Cette maxime s'enseigne dans les cours de littérature dramatique; et, bien que sa banalité n'en garantisse pas l'exactitude, c'est de là que M. Paul Ferrier est parti pour écrire une comédie en trois actes et en vers, si l'on doit appeler vers des lignes de prose uniformément coupées en tranches de douze syllabes supportant des rimes maigres.
M. Moncavrel est un brave notaire, qui s'est marié deux fois et que sa seconde femme, jeune et jolie d'ailleurs, accable par les inégalités d'une humeur aussi acariâtre que vertueuse. A de certains moments, Moncavrel se prend à souhaiter que sa femme devînt coquette ou même quelque chose de pis, et qu'elle le rendît heureux dans son intérieur. Voyez, par exemple, son ami Champagnol. Ce Champagnol est un bourgeois

idiot qui vit à trois tantôt avec un peintre, tantôt avec un sculpteur, tantôt avec un musicien, tantôt avec un poète chevelu ; car Mᵐᵉ Champagnol, qui adore les arts, protège les artistes au point de les marier de sa propre main lorsqu'ils n'ont plus rien à lui dire de nouveau.

Le hasard sert bien et trop bien Moncavrel, car il découvre que sa femme reçoit des billets doux signés par le jeune Robert, premier clerc de l'étude.

Rendons cette justice à Moncavrel qu'il ne s'arrête pas longtemps à l'idée de s'enrôler comme volontaire dans la grande corporation des maris trompés ; le danger ou l'apparence du danger le ramène à des sentiments plus conformes à sa dignité d'homme et de notaire. Il en est tout de suite quitte pour la peur. Les lettres d'amour ne s'adressaient pas à Mᵐᵉ Moncavrel, mais à Mˡˡᵉ Alice, sa propre fille, et lorsque la vérité, un instant obscurcie tout exprès pour que la pièce puisse occuper trois actes, est enfin reconnue, Moncavrel s'empresse de marier Alice et Robert.

Mᵐᵉ Moncavrel, qui s'était laissé prendre la première au quiproquo, se sent un peu coupable dans son for intérieur, de sorte qu'elle ne veut pas abuser de sa justification. Ainsi elle refrénera son humeur tracassière, et Moncavrel sera parfaitement heureux sans compensations.

La critique la plus indulgente serait bien embarrassée de découvrir dans la pièce de M. Paul Ferrier l'ombre d'une situation nouvelle ou d'un mot qui n'eût pas déjà quelques états de service. Il y a de la bonne humeur dans les détails, mais l'ensemble est languissant et vieillot. C'est le procédé non pas de Scribe, mais du répertoire de second ordre antérieur à Scribe. Alexandre Duval reconnaîtrait en M. Paul Ferrier un disciple, sinon un émule. J'ajoute que le couple Champagnol, flanqué de son musicien et de son

poète, dépasse un peu les bornes des licences permises sur un théâtre de bonne compagnie.

Si j'en excepte M. Saint-Germain, qui se fait entendre comme s'il avait de la voix, et que les alexandrins n'étouffent pas au passage, l'interprétation descend au-dessous du médiocre.

M{lle} Monnier n'est pas sans valeur, mais elle donne une physionomie déplorablement sérieuse à cette notairesse romanesque qui, j'en conviens à titre de circonstance atténuante, est le personnage manqué de la pièce.

Je ne citerai pas nominativement les autres acteurs, qui, pris chacun à part soi, tiendraient convenablement un bout de rôle, mais qui, réunis, donnent la plus parfaite idée d'une représentation à la rue de la Tour-d'Auvergne ou à la banlieue de Paris.

CCCXCIII

VAUDEVILLE. 18 septembre 1876.

FROMONT JEUNE ET RISLER AINÉ
Pièce en cinq actes et six tableaux, par MM. Alphonse Daudet et Adolphe Belot.

Mon aimable et sympathique éditeur, M. Georges Charpentier, vient de m'adresser un exemplaire de la *seizième édition* de *Fromont jeune et Risler aîné*, roman de mœurs parisiennes, couronné par l'Académie française. L'œuvre de M. Alphonse Daudet est devenue populaire; il était facile de constater ce soir au Vaudeville que chaque spectateur avait lu le roman. Immense facilité, redoutable écueil que cette collabora-

tion préventive d'un public qui connaît tout, prévoit tout, et qui juge plus souvent par comparaison et par souvenir que sur l'impression présente. Tant que dure la lutte intérieure entre le lecteur et le spectateur, la pièce risque de paraître froide et heurtée ; le succès, s'il doit survenir, ne se déclare qu'au moment où le théâtre l'emporte décidément sur le livre par ses propres forces, et lorsqu'il rature ou déchire son redoutable rival.

C'est ainsi que se sont passées les choses à cette intéressante et première représentation de *Fromont jeune et Risler aîné*, adapté pour la scène par la plume experte de M. Adolphe Belot.

Le roman de M. Alphonse Daudet compte parmi les productions les plus intéressantes de la littérature d'imagination pendant ces dix dernières années. M. Alphonse Daudet possède de l'art du conteur les parties essentielles ; il sait préparer, conduire, mener et dénouer un récit. C'est de plus un artiste qui esquisse d'une main sûre, en quelques lignes, en quelques mots, un paysage, une perspective, un nuage qui passe, un son de cloche qui assombrit ou égaie l'horizon. Comme descripteur, c'est un maître, et si l'observation de la vérité sociale, d'après les catégories que Balzac appelait zoologiques, n'atteint pas encore chez lui la justesse d'une étude positive, il a cependant le don naturel qui ne demande qu'à s'affirmer et qu'à grandir.

Son défaut marqué, tranchant, qui lui est commun d'ailleurs avec presque tous les jeunes écrivains de notre temps comme de celui qui l'a précédé, c'est le pessimisme, c'est la recherche des cas morbides, c'est l'exagération des mauvais instincts de l'individu et des cruautés sociales. L'épisode suprême du livre, celui que M. Alphonse Daudet considère peut-être comme le plus fort et qui n'en est que le plus odieux, c'est la

trahison de Franz Risler, trompant son frère aîné à qui il doit tout, et foulant aux pieds, dans un accès de sensualisme bestial, avec les lois de la morale civile et religieuse, l'honneur de son nom et les intérêts sacrés de tous les siens. L'inceste, car c'en était un, se refusait absolument à la transcription théâtrale, et quoique les auteurs du drame aient réduit l'abominable trahison de Franz à un simple entraînement épistolaire sans conséquence, j'estime qu'il aurait mieux valu effacer jusqu'à la trace de cette conception malsaine, qui reste blessante même lorsqu'elle n'est qu'entrevue.

Mais je m'aperçois que je parle de la pièce comme si tout le monde savait le roman par cœur. Il est temps que je revienne à l'analyse de ce que le drame contient, sans m'occuper davantage de ce qu'il a rejeté.

Au premier acte, nous sommes chez Véfour, en pleines noces. De petits bourgeois du Marais, M. et M^{me} Chèbe, marient leur fille Sidonie à M. Risler aîné, de la maison Fromont jeune et Risler aîné, l'une des premières fabriques de papiers peints de l'industrie parisienne. Risler aîné est un bonhomme tout rond, dessinateur de son état, que les bontés de M. Fromont, son ancien patron, ont associé dans la maison où il était entré comme simple commis à douze cents francs. Quant à Sidonie, une ancienne apprentie qui travaillait dans les perles fausses, c'est un type de petite fille du peuple, envieuse et perverse ; tout enfant, elle ne songeait qu'à la belle fabrique, qui lui apparaissait comme l'Eden et comme l'idéal. Elle put espérer un instant qu'elle épouserait Georges Fromont, le neveu et le successeur du bienfaiteur de Risler aîné ; mais les exigences commerciales ont obligé Georges Fromont à épouser sa cousine Claire. De dépit, la petite Sidonie s'est rabattue sur le vieux Risler,

et ne pouvant devenir M{me} Fromont jeune, elle devient M{me} Risler aîné. La situation est tout d'abord compliquée par cet autre fait que Sidonie aurait préféré, si elle eût été capable d'un mariage d'amour, les vingt-cinq ans de Franz Risler, le jeune frère de son mari.

La situation est donc ainsi posée que Sidonie, aujourd'hui M{me} Risler aîné de par la mairie, de par l'Eglise et de par le champagne de Véfour, est prête à se jeter dans les bras de Fromont jeune ou de Risler jeune, suivant l'occasion et suivant son intérêt.

Quant à Franz Risler il est amoureux d'une amie de Sidonie, de M{lle} Désirée Delobelle, une adorable fille, une peu boiteuse, mais douée de toutes les qualités du cœur, et qui, à vrai dire, est presque à elle seule le charme et le succès de la pièce comme du roman.

Comment Sidonie devient-elle la maîtresse de Fromont jeune, c'est ce que le livre explique en l'atténuant par mille finesses littéraires ; mais la pièce marche brutalement. Dès le second acte, Sidonie est perdue ; les serments, la sainteté du foyer domestique, le devoir, l'amitié, elle a tout brisé en un jour,: l'honneur commercial de la maison Fromont jeune et Risler aîné est lui-même en danger, car Fromont jeune pille la caisse commune pour subvenir au luxe de sa maîtresse, qui veut avoir des chevaux, des voitures, des diamants, comme la riche Claire Fromont, cette rivale détestée contre qui elle ressent une haine sauvage, celle de la fille pauvre et mal élevée envers les supériorités sociales, qu'elles viennent de la richesse ou du cœur.

Les désordres secrets qui minent sourdement l'existence des deux couples n'ont pas échappé à l'œil vigilant du caissier de la maison Fromont jeune et Risler aîné; l'intègre Sigismond Planus, l'ami d'enfance de Risler, entrevoit l'affreuse vérité. N'osant la révéler à

Risler, il imagine d'écrire à Franz, qui est parti comme ingénieur au canal de Suez, et de le faire revenir pour qu'il essaie de réparer ce qui est encore réparable dans ce naufrage bourgeois.

Franz arrive au troisième acte, dans la maison de campagne que Risler, abusé par de faux inventaires, a cru acheter pour Sidonie, sans se douter qu'il était l'intermédiaire des largesses de l'amant envers sa maîtresse. Il y trouve Sidonie abandonnée à des mœurs si singulières qu'elles déplaisent à Fromont jeune et qu'on ne s'explique pas la tolérance de Risler aîné. Elle se déguise en canotière, elle roucoule des scènes comiques de cafés chantants ; bref, ce n'est plus la femme possible ni vraisemblable d'un honnête commerçant, c'est une créature qui, par ses goûts et sa manière de vivre, n'a déjà plus de nom dans la langue des honnêtes gens.

Au premier coup d'œil, elle devine les plans de Franz, et elle les dérange en jouant une comédie à laquelle Franz se prête avec une naïveté plus concevable chez un collégien de quinze ans que chez un ingénieur qui a nécessairement rencontré sur les bords du Nil beaucoup de femmes blanches, jaunes ou noires. Elle lui fait comprendre qu'elle l'aime, qu'elle n'a jamais aimé que lui ; qu'elle a épousé son frère aîné par dépit, qu'elle s'est donnée à Fromont jeune par désespoir, et Franz, tout à fait subjugué par une confession si édifiante, écrit à sa coquine de belle-sœur la plus brûlante des déclarations.

A peine a-t-il fait ce pas de clerc, qu'il s'en repent ; c'est pourquoi nous le revoyons au quatrième acte dans l'intérieur de la famille Delobelle, occupé à filer le parfait amour avec la petite Désirée, et à flatter les manies du prodigieux cabotin *in partibus* à qui sa future doit le jour. Sidonie vient le surprendre dans ces occupations sentimentales, et lui explique que,

grâce à la lettre compromettante qu'il a eu la sottise de lui écrire, elle ne craint plus ses dénonciations. Franz essaye de lui arracher la fatale missive ; malheureusement la pauvre petite boiteuse a tout entendu et elle s'évanouit.

Au cinquième acte la bombe éclate. On danse chez Sidonie ; mais la maison Risler est à la veille de la faillite. Eclairée par les confidences de Sigismond Planus, Claire Fromont demande des explications à son indigne mari ; Risler, à son tour, veut savoir ce que cela signifie, et, lorsqu'il a tout compris, son propre déshonneur et la ruine imminente de la maison dont il a le culte, le brave homme outragé se jette comme un furieux sur Sidonie ; il lui arrache ses diamants, ses bracelets, ses colliers de perles ; il jette le tout dans la caisse vide, pêle-mêle avec son portefeuille, son porte-monnaie et sa montre ; puis, il précipite Sidonie elle-même aux pieds de Mme Fromont jeune, en lui dictant une formule de repentir et d'expiation. Sidonie, foudroyée, essaie d'accomplir la volonté de son juge, mais tout à coup elle se relève en criant : « Je ne peux pas ! je ne peux pas ! » et elle s'enfuit comme une bête fauve traquée par les chasseurs.

Au sixième et dernier tableau, on achève le paiement de l'échéance ; le prix de la maison de campagne, la vente des bijoux et des meubles, les économies de la famille Fromont et de ce qui reste de la famille Risler ont suffi pour parer au sinistre. Avec du travail et les nouvelles inventions de Risler on pourvoira à l'avenir.

Mais la dernière vengeance de la femme chassée menace le courage et peut-être la raison de Risler aîné. L'infâme Sidonie envoie sous enveloppe à Risler la lettre accablante de Franz.

« — Comment se fait-il que ma femme ait une

« lettre de toi ? » s'écrie Risler bouleversé par un doute terrible. — « Mais c'est ma lettre ! » s'écrie la généreuse Désirée, « c'est la lettre que Franz m'adressait « pour me déclarer son amour, et la preuve, c'est que je « la sais par cœur. » Ce dénoûment à la Scribe remplace ingénieusement le double suicide de Désirée et de Risler, qui forment les pages les plus émouvantes du livre.

Je suppose que l'analyse qu'on vient de lire permet d'apprécier les défauts de la conception et les effets du drame avec assez d'exactitude et de netteté pour que je n'aie pas à y insister. Le personnage de Sidonie est tellement cynique, tellement odieux, qu'il produit un malaise qui s'accentuerait jusqu'à la révolte, si le joli rôle de Désirée Delobelle ne venait de temps à autre faire une diversion d'autant mieux accueillie qu'elle était plus nécessaire. Le spectateur ne se sent tout à fait soulagé que lorsqu'il voit le monstre terrassé par la vengeance tardive du mari et les honnêtes gens à l'œuvre pour déblayer, à force de courage ou de repentir, les ruines accumulées.

Cette gradation de la pièce, d'ailleurs habilement ménagée et poussée jusqu'à la plus extrême énergie, en a déterminé l'incontestable succès, auquel les acteurs ont contribué, tous et chacun, pour une large part.

Mlle Pierson a déployé son talent toujours en progrès dans la composition du rôle de Sidonie ; je ne la desservirai pas en avouant, toutefois, que je préfère pour sa diction juste et fine, pour ses qualités d'un charme si pénétrant, moins de bassesses à sauver, moins de laideurs morales à traduire. Ajoutons qu'elle est effrayante comme un masque tragique dans la scène où Risler la courbe aux pieds de Mme Claire Fromont.

Mme Claire Fromont, c'est Mme Victoria Lafontaine, contraste habilement choisi et qui aide singulièrement à caractériser la pensée des auteurs, Mme Victoria La-

fontaine a dit ce rôle de femme résignée et courageuse avec une simplicité et une autorité qui lui ont gagné tous les suffrages.

La figure de Désirée Delobelle a merveilleusement servi Mlle Bartet, dont le talent délicat et frêle semblait prédestiné à un pareil rôle. Elle a été applaudie avec tant de transports qu'elle s'est laissé aller à reparaître entre deux scènes pathétiques avant que l'acte ne fût fini. Je reconnais que Mlle Bartet cédait à la flatteuse instance du public; mais les gens de goût lui auraient su gré de résister jusqu'au bout.

C'est M. Parade qui porte le poids du rôle de Risler avec la science de composition qui lui est habituelle; il a été fort ému et fort émouvant dans la scène terrible avec Sidonie.

M. Train joue fort convenablement le triste sire Georges Fromont, et M. Pierre Berton prête sa chaleur naturelle au rôle inacceptable de Franz.

M. Delannoy joue le vieux comédien Delobelle. L'inutilité de ce fantastique personnage, un assez vilain monsieur par parenthèse, qui se laisse nourrir à rien faire par une fille de seize ans, me paraît indiscutable. On ne le rencontre dans la pièce que parce qu'il figurait dans le livre. Je ne trouve pas que ce soit une bonne raison. Toutefois, M. Delannoy l'a rendu tolérable à force de bonhomie et d'emphase comique. Joué plus sérieusement, je crois qu'on ne l'aurait pas supporté.

M. Munié est excellent sous les traits du vieux caissier à l'accent suisse, le chien de garde de la maison Fromont jeune et Risler aîné. Les petits bouts de rôles eux-mêmes ont eu du succès avec M. Boisselot, Mme Génat et la gentille Mlle Lamarre, qui décidément possède le don comique, si rare du côté des dames.

CCCXCIV

Comédie-Française. 27 septembre 1876.

ROME VAINCUE
Tragédie en cinq actes en vers, par M. Alexandre Parodi.

Le succès d'*Ulm le parricide* aux matinées Ballande, il y a quelques années, attira l'attention du monde littéraire sur le nom de M. Parodi. Grec de naissance, Italien d'origine, Français par vocation et par libre choix, que de difficultés M. Alexandre Parodi n'a-t-il pas dû vaincre pour s'approprier tardivement notre idiôme et pour en faire l'instrument docile de sa pensée ! Elles ont cédé devant la persistance de cet esprit laborieux et puissant. Aujourd'hui, M. Parodi aborde notre première scène avec une tragédie en cinq actes en vers, qui, à distance respectueuse des chefs-d'œuvre consacrés par l'admiration des siècles, n'est pas indigne d'être entendue sous ces voûtes habituées à répéter les vers de Corneille et de Racine.

La tragédie de *Rome vaincue* s'appelait tout d'abord *la Vestale*. Ce dernier titre avait contre lui d'appartenir au poème lyrique qui inspira la superbe partition de Spontini. Le sujet est d'ailleurs identiquement le même. M. de Jouy l'avait emprunté à un trait historique qui remonte à l'an de Rome 269 et se trouve consigné dans l'ouvrage de Winckelmann intitulé *Monumenti veteri inediti*. Sous le consultat de Q. Fabius et de Servilius Cornelius, la vestale Gorgia (Julia dans l'opéra français), éprise de la passion la plus violente pour Licinius, général romain, l'introduisit dans le temple de Vesta, une nuit où elle veillait à la garde du feu sacré. Les deux amants furent découverts ;

Gorgia périt enterrée vive, conformément à la loi, et Licinius se tua pour se soustraire à la mort qui devait être le châtiment de sa complicité.

M. de Jouy recula d'horreur devant ces deux morts violentes ; ce galant homme préféra se ranger pour un instant aux croyances païennes et sauva Julia par un miracle qui rallumait le feu sur l'autel. La vestale Julia épousait son Roméo.

M. Parodi, sans se préoccuper autrement du poème de M. de Jouy, s'est emparé du fait primordial pour le remanier à sa guise, en lui donnant un cadre grandiose et des développements qui n'appartiennent qu'à lui. Il a rajeuni l'action de près de trois siècles, et l'a ramenée au lendemain de la bataille de Cannes, où le carthaginois Annibal infligea aux Romains une suprême défaite, qui leur coûta près de cinquante mille hommes. Au lever du rideau, le peuple, épouvanté par la funeste nouvelle, s'est répandu à l'intérieur de la curie Hostilia, où le Sénat tenait en ce temps-là ses séances. C'est au milieu des lamentations des uns, des défaillances des autres, vainement combattues par Fabius, le fameux *cunctator*, que s'ouvrent les délibérations des pères conscrits. Ils entendent d'abord le récit du désastre, par la bouche du jeune tribun légionnaire, Cnéius Lentulus, le propre neveu de Paul Émile tué dans la bataille.

> Annibal survient, et, voyant immobile
> Et voilé, ce Romain assis parmi les morts,
> Se penche, et de sa toge il écarte les bords.
> Il reconnaît Émile et pâlit ; sur sa bouche
> Du triomphe s'éteint le sourire farouche ;
> Il se trouble ; on dirait qu'il a honte en son cœur,
> Lorsqu'Émile est vaincu, d'en être le vainqueur.
> Peut-être à cet instant la majesté romaine
> Planait sur sa victime et dominait sa haine ;
> Ou Rome ensanglantée, apparue à ses yeux,
> Peut-être, à cet instant, lui nommait nos aïeux :

> Il crut les voir revivre et se sentit barbare.
> Et, des siens arrêtant les cris et la fanfare,
> Vainqueur découragé, dans sa tente il s'enfuit...

C'est ainsi que Lentulus explique poétiquement les retards d'Annibal à marcher sur Rome sans défense. Fabius veut qu'on profite de ce répit inattendu pour armer les esclaves et préparer une résistance désespérée.

Mais le souverain pontife, Lucius Cornélius, persuadué que Rome n'a pu être vaincue que par la colère des dieux, a consulté les décemvirs. Ceux-ci, après avoir étudié les livres prophétiques, apportent au Sénat le secret de la défaite :

> Du lion tu briseras la griffe ;
> Tu verras Mars sourire à ton glaive rouillé,
> Quand le feu de Vesta, par un crime souillé,
> Ayant repris du jour la clarté diaphane,
> Brillera sur l'autel qu'un autre feu profane.

Ce qui veut dire, en langage moins mystique, que le feu de Vesta a dû s'éteindre par la faute de l'une des six prêtresses ou vestales, dominée par un amour humain.

Lentulus se trouble à cet oracle ; son émotion s'explique pour les sénateurs parce que sa sœur Opimia est l'une des six vestales.

Au second acte, Fabius, dont cette Opimia est la nièce, vient assister dans l'atrium du temple de Vesta à l'enquête que dirige le souverain pontife. Les prêtresses, interrogées, restent muettes, sauf une enfant de seize ans, Junia, la sœur de Lentulus, qui, dans son innocence, s'accuse d'un rêve où Cupidon lui-même est apparu prêt à la percer d'une flèche. Le grand pontife comprend que la déesse Vesta n'a pas pu se fâcher pour si peu ; devinant que la coupable doit être non pas la sœur, mais la bien-aimée de Lentulus, il

annonce que ce jeune héros a succombé sur le champ de bataille. A cette fatale nouvelle, Opimia s'évanouit.

— Opimia ! s'écrie Fabius, quoi ! ma nièce !

— Fabius, lui dit le grand-prêtre, calmez-vous ; je puis ne rien savoir. Ordonnez : que faut-il faire ?

— Votre devoir ! répond Fabius.

Le troisième acte nous transporte dans le bois sacré de Vesta. Un esclave breton, nommé Vestaepor, employé aux gros travaux du collège des Vestales et dont les deux fils combattent dans l'armée d'Annibal, a formé le projet de sauver Opimia et de la réunir à son amant. L'esclave n'obéit pas à une philanthropie sentimentale, au contraire. Persuadé que Rome sera victorieuse si le crime commis envers Vesta est puni, il prétend s'opposer à la réparation, afin que la vengeance éclate, secondant les efforts des ennemis de Rome.

Opimia refuse d'abord de chercher son salut dans la fuite ; l'orgueil du sang, la pudeur de la femme, la piété envers les croyances nationales la retiennent ; il ne faut pas moins que la peinture des tourments qui l'attendent pour la décider à suivre Lentulus sous les sombres voûtes de l'aqueduc de Tarquin. Vestaepor, surpris au moment où il referme sur les fugitifs la porte du souterrain, est livré aux licteurs.

Mais, au quatrième acte, Opimia, accablée de remords et convaincue que l'expiation seule sauvera la patrie, revient d'elle-même se mettre entre les mains du souverain pontife. Les décemvirs l'entourent, et le voile noir de l'infamie est enroulé autour de sa tête. On va la conduire à la mort, lorsque survient un personnage à peine indiqué jusque-là, et qui va fournir à la tragédie de M. Parodi sa scène la plus neuve et la plus émouvante.

Ce personnage, c'est Posthumia, la veuve d'un Fa-

bius, l'aïeule octogénaire et aveugle de la victime désignée à la vengeance céleste. Elle réclame son enfant, elle veut la sauver. Elle rappelle dans quelles circonstances horribles on lui enleva sa petite-fille pour la consacrer au culte de Vesta :

> O vous qui, maintenant, connaissez tous mon sort,
> Soyez hommes, Romains, épargnez-moi sa mort !
> Au nom de vos enfants, dont elle a la jeunesse,
> De vos mères, dont j'ai les rides, la faiblesse,
> Par le Dieu Quirinus, par sa mère Rhéa,
> Par la sainte Pitié que Jupiter créa,
> Par le rayon sacré dont votre regard brille,
> Par toutes mes douleurs faites grâce à ma fille !

Ces objurgations éloquentes attendrissent sans les fléchir ces prêtres et ces magistrats, qui attachent le salut de Rome à l'observance des rites anciens. On entraîne Opimia.

C'est au Champ-Scélérat ou d'exécration, borné par la porte Colline et par les remparts de Rome, que l'expiation doit s'accomplir. Le rideau, en se levant sur le cinquième acte, nous montre le caveau funèbre dans l'intérieur duquel Opimia descendra vivante pour y mourir par la faim et la soif. Vainement Lentulus, au désespoir, cherche-t-il à délivrer la victime. Opimia, acceptant son sort avec une résignation religieuse, l'exhorte au devoir et à la piété.

> Laisse-moi dans la tombe entrer calme et sereine ;
> Respecte à cet autel la Vestale romaine ;
> Elle y devient auguste. O paternelles lois !
> Puisqu'un crime et les dieux ont voulu que je sois,
> Vivante, la défaite, et morte, la victoire,
> J'accepte comme un don cette heure expiatoire.
> L'amour n'est plus pour moi qu'un songe et qu'un remord ;
> Je suis toute à Vesta ! je suis toute à la mort !

Ce serait le dénouement de *Norma*, si M. Parodi n'avait rencontré une combinaison saisissante, qui

achève la tragédie sous une impression profondément pathétique.

L'aïeule aveugle demande et obtient d'embrasser une dernière fois celle qui va mourir; elle l'enlace de ses bras, cherche de ses doigts tremblants la place du cœur, et lorsqu'elle l'a trouvée, elle frappe d'un coup de poignard sa petite-fille qui tombe raide morte.

Sur l'ordre du grand-prêtre, on porte le cadavre dans le caveau funéraire :

> Du sommeil de la mort par sa mère endormi,
> Que l'enfant de Vesta, fossoyeurs, disparaisse !
> La terre accueillera sans horreur sa prêtresse.
> Les dieux vont s'apaiser et frapper Annibal.

A cet instant, on entend des sonneries de trompette.

Annibal recule ou plutôt s'enfuit dans l'Italie méridionale, où l'attendent les délices de Capoue. Rome est sauvée. Vesteapor, à qui l'on avait fait grâce, se tue au spectacle de cette délivrance.

La vieille Posthumia reste seule et va frapper à tâtons au caveau qui renferme le corps de sa petite-fille :

> Oh ! parmi tes bourreaux, ne me laisse pas seule.
> Opimia, ma fille, ouvre, c'est ton aïeule !

Ainsi finit cette sombre légende, dont les deux derniers actes ont fait apparaître chez M. Alexandre Parodi un tempérament d'auteur dramatique de la plus large envergure.

La part de la critique, en s'abstenant de toute chicane de détails, est aisée à faire. Si je me rapporte aux impressions que m'avait laissées *Ulm le parricide,* je dois dire que *Rome vaincue* les modifie, sans diminuer en rien l'estime que m'inspire le talent de M. Parodi. J'avais signalé dans sa première œuvre une force de conception, une création intellectuelle

un peu abstraite, mais extraordinairement puissante, que je ne retrouve pas au même degré dans *Rome vaincue*, tandis que l'auteur dramatique s'y montre plus fécond, plus varié, plus ingénieux que dans *Ulm le parricide*. Le nœud tragique n'existe pas dans *Rome vaincue*, et la tragédie n'évite de finir au troisième acte que par une suite d'épisodes qui se succèdent sans se commander nécessairement. Heureusement pour M. Parodi et pour le plaisir du public, ces épisodes sont le meilleur et le plus émouvant de l'œuvre. La création de Posthumia suffit pour aujourd'hui à la renommée et au succès de M. Parodi.

Les citations que j'ai données permettent de juger du style; la facture de *Rome vaincue* est très supérieure à celle d'*Ulm*, bien qu'elle appelle encore quelque étude et quelque perfectionnement.

La langue de M. Parodi n'est pas homogène et admet çà et là des tours qui, employés dans la pratique usuelle, ne possèdent pas encore droit de cité dans la littérature. On pourrait signaler plus d'un vers prosaïque ou mal forgé. Cependant, à travers ces cahots et parfois même ces ornières, M. Parodi ne trébuche pas; il dit clairement, sûrement, virilement ce qu'il veut dire. De nouveaux efforts, que l'on peut conseiller sans crainte à un homme de sa trempe, poliront certaines duretés, donneront plus de relief et d'accent à des parties incertaines et chancelantes. Dès aujourd'hui le progrès est évident. A mesure que M. Parodi, assouplissant sa manière, dégage mieux sa personnalité, il me semble apercevoir que ses origines helléniques reparaissent en l'emportant, comme poète, plutôt du côté d'André Chénier que du côté de Corneille. En d'autres termes, il est presque achevé dans les tons élégiaques et manque un peu de solidité dans l'expression pathéthique.

Quand j'aurai signalé un petit nombre de rimes

défectueuses, qui font sonner des *ll* mouillées au même titre que des *l* simples, j'arrêterai là ces observations minutieuses.

Le public a accueilli d'abord avec une grande bienveillance, ensuite avec une faveur marquée qui est arrivée aux proportions d'un grand succès, cette tentative sérieuse qui se maintient courageusement dans les hautes régions de l'art. Il y avait, à coup sûr, une grande audace à vouloir nous intéresser avec les Romains, si décriés, si rebattus, tranchons le mot, si ennuyeux. A cette audace, l'élite de la société parisienne a répondu par un courage qui ne s'est pas démenti et qui ne s'est pas arrêté à quelques longueurs, à quelques vides, ni à quelques faiblesses. Une fois arrivé au quatrième acte, d'un effet si grand et si profond, tout était sauvé pour la pièce et pour l'auteur.

La Comédie-Française a monté avec beaucoup de soin l'œuvre distinguée qu'elle s'honorait de présenter au public. Les décors du bois sacré du troisième acte et du Champ-Scélérat, au cinquième, sont d'une très grande beauté.

L'interprétation laisse peu à désirer dans son ensemble; MM. Maubant, Chéry, Martel, apportent à leurs rôles respectifs beaucoup d'intelligence et une passion visible pour ce bel art de la tragédie, qui, depuis cent ans, ne peut ni vivre ni mourir. M. Dupont-Vernon dit avec chaleur le rôle épisodique du poète Ennius, introduit par M. Parodi dans sa tragédie pour y opposer les maximes d'un libre penseur à la foi aveugle du paganisme romain. M. Laroche, déjà mis en lumière par sa belle création du chef saxon dans *la Fille de Roland*, s'est montré supérieur à lui-même dans le rôle de Lentulus et a fait applaudir par trois fois le beau récit du premier acte.

Le rôle de Vestaepor, qui n'est pas le meilleur de

la pièce, sert mal M. Monnet-Sully, qui s'efforce çà et là d'être simple, mais chez qui le naturel, c'est-à-dire l'emphase, reparaît bien vite pour l'emporter hors de la raison et de l'art.

M^lle Reichemberg s'est chargée du bout de rôle de Junia, où elle fait applaudir sa grâce parfaite et la justesse de sa diction.

M^lle Adeline Dudlay, premier prix de tragédie du Conservatoire de Bruxelles (le nôtre n'a rien produit en ce genre cette année-ci), débutait par le rôle d'Opimia. Grande, belle et bien faite, douée d'une voix sonore et expressive, sauf un léger vice de prononciation facile à corriger, M^lle Dudlay, à défaut d'une expérience qu'on regretterait de trouver chez une si jeune personne, possède d'assez belles qualités pour qu'il soit permis de lui prédire un très bel avenir ; dès ce soir, elle a reçu du public français ses lettres de naturalisation.

J'ai gardé pour la fin M^lle Sarah Bernhardt, qui s'était volontairement réservé le rôle de l'aveugle octogénaire, de l'aïeule de Fabius. Drapée comme une statue antique, la tête couronnée de longues boucles de cheveux blanc sous son voile de matrone, M^lle Sarah Bernhardt a fait du personnage de Posthumia la plus belle de ses créations. Nulle actrice contemporaine n'aurait rendu cette figure avec autant de noblesse, de grandeur et de sensibilité vraie. Les larmes, les vraies larmes du public, lui ont prouvé à quel degré elle avait touché les esprits et les cœurs.

CCCXCV

Gymnase. 29 septembre 1876.

ANDRETTE

Comédie en un acte, par M. Charles de Courcy.

La donnée d'*Andrette* est si menue qu'on a peur de la réduire en poussière rien qu'en la racontant. Andrette est une marquise, une grande dame du faubourg Saint-Germain, à ce qu'on nous dit, mais à coup sûr très proche parente de *la Petite Marquise* des Variétés et des délicieuses créatures qui prennent leur style et leurs modes dans les colonnes de *la Vie parisienne*.

Donc, la marquise Andrette de Puy-Lérieux, retenue à dîner chez sa mère, avait écrit un petit billet au marquis pour le prier de ne se point inquiéter et d'aller dîner au cercle. Mais les soirées finissent vite chez la mère d'Andrette, de sorte que lorsque la marquise, après s'être donné le régal de revenir à pied, toute seule, rentre dans l'hôtel aristocratique où elle vit sous la garde de l'étiquette la plus sévère, le marquis n'est pas encore de retour.

Elle l'attend en compagnie d'une duchesse de ses amies, aussi évaporée qu'elle, et d'un certain prince Balbiani, qui aime à mettre les femmes du monde dans la confidence de ses amours avec celles qui n'en sont pas. Ce soir-là le prince doit finir sa soirée chez une certaine demoiselle Zigzag, où se réunit ce qu'il y a de plus distingué dans la mauvaise société de Paris. Or, on vient d'apporter pour le marquis de Puy-Lérieux une lettre dont l'adresse a été mise par une écriture qui ressemble singulièrement à celle de Mlle Zigzag,

que le prince Balbiani montrait tout à l'heure à la marquise.

Andrette s'inquiète, puis s'exalte ; elle fait une scène épouvantable au marquis de Puy-Lérieux qui revenait au foyer conjugal après le plus paisible des whists. Le marquis commence par se faire prier et menacer, puis il propose à sa femme d'ouvrir elle-même la missive suspecte. O confusion ! c'est la propre lettre qu'Andrette avait écrite à son mari et dont l'adressse avait été mise par sa belle-sœur. Cette tête de linotte de marquise implore le pardon de son mari, qui le lui accorde en bon prince.

Tel est ce marivaudage, qui dépasserait les bornes de la naïveté s'il n'était relevé par un dialogue plein de fantaisie, de gaîté, d'esprit et de mauvais goût. On y trouve çà et là du sel, ailleurs du vitriol, quelquefois aussi de la pommade.

Un mot du prince Balbiani a fait rire. On lui demande s'il est allé à je ne sais quelle conférence : « Non », dit-il, « je conçois qu'on donne vingt sous « pour boire un verre d'eau sucrée quand on a soif; « mais en donner quarante pour le voir boire par un « autre, c'est trop cher. »

M. Saint-Germain est charmant en prince Balbiani ; il rend le personnage vraisemblable à force de finesse et de dextérité.

Mlle Legault est devenue tout à fait charmante dans la seconde partie de son rôle, lorsqu'Andrette se désole et s'attendrit; mais, dans les nuances gaies, elle manque un peu de marquisat; à côté d'elle, Mlle Jeanne Bernhardt, en duchesse, manque tout à fait de duché.

Théâtre du Château-d'Eau. Même soirée.

LE CRIME DE VILLEFRANCHE

Drame en cinq actes et sept tableaux, par MM. Maurice Coste et Nézel.

Si j'entreprenais de narrer les nombreuses péripéties du gros mélodrame par lequel le théâtre du Château-d'Eau vient d'inaugurer sa réouverture, *le Figaro* ne paraîtrait pas ce matin à l'heure accoutumée. Bornons-nous donc à signaler la combinaison principale de cette lourde machine.

Un gredin nommé Robert Vidal hériterait de son oncle, M. Jacques Didier, si le fils de celui-ci, M. Maxime Didier, lieutenant de spahis, venait à disparaître. Un autre chenapan appelé Ovide Garcin, se charge de cette opération. Il voyage dans le train n° 640 qui ramène d'Afrique le jeune officier; un peu avant d'arriver à la station de Villefranche, il s'introduit dans le compartiment où le spahis dort dans la solitude; il le poignarde et le jette sur la voie.

Mais au moment où Robert Vidal croit n'avoir plus qu'à étendre la main pour palper le million de l'oncle Didier, Maxime reparaît aux yeux de sa mère et de sa sœur éplorée.

Ovide Garcin s'était trompé de spahis!

Le drame finirait là, si les auteurs n'en commençaient immédiatement un autre. Ovide Garcin a dévalisé la caisse de feu Didier; les soupçons tombent sur un caissier sentimental et bossu, qui s'appelle Paul Franck. Celui-ci comprend que le voleur de la caisse et l'assassin du spahis ne doivent être qu'un seul et même individu. Il se met à sa poursuite, avec la per-

mission des autorités constituées et la collaboration d'un bédouin qui répond au nom harmonieux de Dinallouf. Le tout finit par une chasse à l'homme dans une grotte des buttes Saint-Chaumont et la société est vengée ; le bossu, réhabilité, épousera la sœur de son ami Maxime.

L'intérêt du *Crime de Villefranche* ne commence qu'au milieu de la pièce, c'est-à-dire un peu tard. On avait eu le temps de rire des incongruités d'un style que les personnages du *Roman chez la portière* d'Henry Monnier ne désavoueraient pas : « Je ne trouve en « vous qu'un abîme insondable, ténébreux et perfide ! » s'écrie le vertueux caissier en apostrophant le scélérat Robert Vidal. Ailleurs, celui-ci fait remarquer à son complice qu'un accident de chemin de fer « ne se « trouve pas toujours sous la main. » Le caissier caractérise son dévouement en disant : « Je suis un chien de garde. » — « Eh bien ! monsieur le chien de garde, » lui répond Robert Vidal... « Monsieur le chien » est vraiment réussi.

Cependant on a tenu bon jusqu'à la fin ; les quatre derniers tableaux s'écoulent sans ennui, et la pièce n'est vraiment pas mal jouée. M. Gravier, qui fait le caissier bossu, a de l'émotion et de la chaleur ; M. Pericaud, M. Bessac, ne sont pas des inconnus et soutiennent le drame. Mmes Méa et Louise Magnier font valoir de petits rôles. Le truc du chemin de fer aidant, il n'est pas impossible que *le Crime de Villefranche* n'attire au Château-d'Eau un public avide d'émotions, et qui se soucie de la littérature comme un poisson d'une pomme, selon la belle expression de don César de Bazan.

CCCXCVI

Porte-Saint-Martin. 5 octobre 1876.

COQ-HARDY

Drame en sept actes en prose, dont un prologue,
par M. Louis Davyl.

Un drame comme celui de M. Louis Davyl doit se raconter en cinquante lignes ou en plusieurs colonnes. J'ai par devers moi des raisons de choisir la première méthode; l'une de ces raisons, c'est qu'en me retranchant quelque chose sur les dimensions de l'analyse, je me réserverai l'espace nécessaire pour exprimer ma pensée avec quelque développement.

M. Louis Davyl a placé son drame au cœur de la Fronde ; ses personnages vivent dans la société d'Anne d'Autriche, de Louis XIV enfant, du cardinal de Mazarin, de Gaston d'Orléans, du prince de Condé, du prince de Conti et du coadjuteur Paul de Gondi, qui fut depuis le cardinal de Retz. Au milieu des perfidies, des trahisons, des haines et des convoitises qui l'entourent, menacée par la fureur du peuple qui n'obéit plus qu'aux princes chefs de la Fronde, la reine Anne ne rencontre auprès du roi qu'un sujet fidèle, qu'un défenseur courageux et dévoué jusqu'à la mort ; c'est un capitaine de compagnie franche, appelé Coq-Hardy. Ayant conquis en un instant, en deux mots, la confiance de la Reine, Coq-Hardy s'en sert pour la réconcilier avec le prince de Condé. Le vainqueur de Rocroy, de Fribourg et de Lens ne fait nulle difficulté de traiter avec cet étrange ambassadeur, et parmi les conditions que le premier prince du sang impose à la

Reine, se trouve le mariage du prince de Conti, son frère, avec M^lle Eve de Brennes, fille de madame la duchesse de Brennes, première dame d'honneur de la Reine.

Or, qu'est-ce que Coq-Hardy, qu'est-ce que la comtesse, qu'est-ce que la jeune Eve ?

Le mari, la femme et la fille.

Coq-Hardy s'appelait autrefois le duc de Brennes ; trahi par la duchesse, qui s'est enfuie avec un aventurier italien nommé Haldroni en emmenant sa fille, le duc a caché son illustration et ses malheurs sous le nom d'emprunt d'un chef de bandes. Ignorant jusque-là le sort de sa femme et de sa fille, il les retrouve l'une et l'autre dans la circonstance la plus critique. D'un côté, Haldroni enlève la jeune Eve de Brennes, pour rester le maître des destinées de la duchesse ; de l'autre, le jeune roi Louis XIV, cherchant à échapper aux Frondeurs, se trouve seul avec la reine sa mère, égaré dans les rues de Paris.

— Poursuivez les ravisseurs de votre fille ! s'écrie la duchesse au désespoir. — Protégez et sauvez votre roi ! ordonne Anne d'Autriche.

Cruellement tiraillé entre de si grands devoirs, le pauvre Coq-Hardy perd un gros quart d'heure à se lamenter sans sauver personne. Heureusement les sicaires armés par Montrésor, le confident de Gaston d'Orléans, pour enlever le roi, le tirent de son irrésolution en l'attaquant l'épée et le pistolet au poing. Coq-Hardy se construit une barricade avec un bateau abandonné et l'auvent d'une boutique; il y soutient un assaut terrible, bien secondé par le jeune roi qui fait merveille avec sa petite épée ; la duchesse elle-même prend part au combat, fait le coup de feu et remet une épée dans la main de Coq-Hardy désarmé. — Merci, duchesse ! lui répond-il. Et ce mot scelle la réconciliation des deux époux.

Après cette chaude rencontre, le roi gagne enfin Saint-Germain, dont le séjour le délivre de la tyrannie des Parisiens. C'est précisément là qu'Haldroni, qui n'est vraiment pas fort, avait amené la jeune Eve ; on la lui reprend de vive force, et au moment où ce forcené veut tuer la duchesse pour la séparer définitivement de son mari, il est lui-même abattu d'un coup de poignard par un certain marquis de Montglave dont il avait fait périr le père sur l'échafaud, au temps du cardinal de Richelieu.

Satisfait d'avoir trouvé dans le jeune Montglave un vengeur pour son honneur conjugal et un époux pour sa fille Eve, Coq-Hardy reprend glorieusement son titre de duc de Brennes, auquel, ami lecteur, vous n'aviez sans doute attaché aucune importance. En quoi vous aviez tort. Les Brennes descendent de Brennus, tout bonnement, d'où il suit qu'ils se considèrent comme les plus hauts princes et les premiers gentilshommes, non du royaume, mais de la Gaule. Comblé de caresses par son roi, glorifié par le Parlement, le duc de Brennes saisit l'occasion de les morigéner l'un et l'autre d'importance, en leur apprenant qu'ils ne sont qu'un tas de misérables Francs qui croupissaient encore dans les marais de la Germanie, alors que les Brennes menaient à la guerre les légions gauloises qui faisaient trembler les Romains. Le roi Louis XIV ne paraît pas surpris le moins du monde de cette algarade ethnographique, et fait de nouvelles offres de services au duc breton, qui les refuse et se retire en criant : Vive la Gaule !

Je signale cette étrange fantaisie de M. Davyl, non pour la discuter, mais pour y saisir le défaut présent de cet esprit singulier ; M. Davyl possède l'instinct scénique, il s'engage résolument dans le chemin conduisant aux situations, mais il s'y arrête brusquement et se met tout à coup à battre les buissons en tournant

sur lui-même, comme s'il était frappé d'éblouissement.

D'ailleurs, les aspects principaux de *Coq-Hardy* naissent plutôt des réminiscences de M. Louis Davyl que de sa faculté créatrice. Cette étrange conception des Brennes héréditaires traversant les âges a été mise en œuvre par Eugène Suë dans *les Mystères du Peuple*, un lourd factum socialiste, séditieux, condamné, prohibé, et superlativement ennuyeux.

Quant à Coq-Hardy lui-même, au duc de Brennes, déguisant son nom et ses titres sous le hoqueton du soldat, il n'est pas difficile d'y reconnaître la personnalité d'Athos comte de la Fère, trahi et déshonoré par une méchante femme, et qu'est-ce que la duchesse, sinon Milady repentie et transfigurée ?

Mais je ne n'ai pas encore répondu à la question pressante que se pose la curiosité du lecteur : la pièce est-elle bonne ou mauvaise ? A-t-elle réussi oui ou non ?

Cela dépend de la manière de comprendre la valeur d'une œuvre et d'en évaluer le succès.

Le drame a été très souvent applaudi ici pour les acteurs, là pour une situation, ailleurs pour un mot, pour un coup de pistolet ou d'épée, pour un trait ingénieux, tel que la restitution au prince de Condé de son bâton de commandement, que Coq-Hardy était allé ramasser au milieu du feu dans les lignes de Rocroy. Quelquefois aussi des rumeurs légères, des ricanements malveillants sans être complètement injustes, indiquaient une suite d'écueils sur lesquels l'esquif de Coq-Hardy semblait en voie de perdition.

C'est qu'il y a bien des gaucheries, bien des maladresses d'enfant dans ce drame gigantesque. Que penser, par exemple, de cette petite duchesse élevée dans un couvent et qui vient se jeter en pleine rue dans les bras d'un soldat qu'elle ne connaît pas ? Et

l'épisode du juif, qui appartient à un genre littéraire fort pénible, celui du comique qui ne fait pas rire? Et enfin, la grande scène du sixième acte, en vue de laquelle l'ouvrage entier semble avoir été combiné, comment vous représentez-vous cela? Coq-Hardy au milieu d'une place publique à deux heures du matin, entre deux femmes à genoux : l'une est la sienne, l'autre est la reine de France, la veuve de Louis XIII, la fille et la sœur des rois d'Espagne. M. Louis Davyl a eu la vision que cela serait grand et sublime, malheureusement le sublime touche souvent au ridicule ; et la scène est ridicule, par cette raison suprême qu'elle n'est pas vraie, et n'aurait jamais pu l'être au temps où c'étaient les conspirateurs, où c'étaient les bourreaux eux-mêmes qui s'agenouillaient devant leurs royales victimes.

Le pire ennemi de M. Louis Davyl, c'est son style. Il donne trop beau jeu aux rieurs en écrivant des phrases comme celle-ci que je cueille dans le prologue : « Ah! monsieur le cardinal de Richelieu, ma « tête est encore sur mes épaules, mais mon cœur est « décapité. » Et comme ce cœur s'exprime très haut dans la suite de la pièce, il s'en suit que le cœur de Coq-Hardy est un décapité parlant. Mais une expression hasardée dépare moins la langue du drame qu'une habitude d'enflure et de redondance qui finissait par exaspérer les spectateurs les plus paisibles et les mieux disposés. Par exemple : « Avez-vous pleuré comme « j'ai pleuré ? Avez-vous souffert comme j'ai souf- « fert ? Avez-vous désespéré comme j'ai désespéré ? « Avez-vous... » fini ? Et certes lorsqu'Haldroni, au comble de l'exaltation, déclare à la duchesse qu'il importe qu'elle soit « sûre, convaincue et persuadée » on se dit que le drôle à une fureur bien verbeuse qui jette ainsi au nez de la duchesse deux participes et un adjectif pour exprimer une seule pensée ? Je laisse

aux géomètres et aux statisticiens le soin de rechercher de quelle quantité s'allonge un drame en sept actes lorsque chaque phrase est écrite en *triplicata*.

Mais toute chose a son bon côté. Prenons la faconde de M. Louis Davyl pour une preuve d'abondance, mais conseillons-lui la sobriété et montrons-lui comme un exemple à étudier ces admirables suites des *Mousquetaires*, d'Alexandre Dumas et d'Auguste Maquet, d'un ton si sobre, si fin, si juste, si français et si peu gaulois, au sens où M. Davyl parait comprendre le mot.

M. Dumaine joue le rôle de Coq-Hardy avec une incontestable supériorité ; il a des élans superbes toutes les fois que le drame peut lui servir de tremplin et ne s'endort pas en d'interminables et chimériques conversations. La scène du duel est une des plus émouvantes qu'on ait vues en ce genre, qui compte cependant des chefs-d'œuvre, tels que le duel des *Mousquetaires* et le combat de Chicot dans *la Dame de Monsoreau*. M. Dumaine supporte ces labeurs écrasants avec une aisance juvénile qui fait plaisir à voir.

M. Paul Deshayes et M. Laray n'ont que de mauvais rôles.

La duchesse de Brennes, très élégante sous les traits de M^lle Dica Petit, est un rôle qui demande une énergie peu commune ; M^lle Dica Petit rend avec conscience les angoisses maternelles de la duchesse ; ce n'est pas tout à fait assez : le don des larmes n'est pas encore venu.

Le rôle d'Anne d'Autriche est l'un des plus mal tracés et des plus mal écrits du drame. M^lle Constance Meyer pourrait en atténuer les côtés inacceptables, en rendant quelque dignité à la Reine qui fut, au dire des contemporains, la personne la plus imposante de son royaume.

CCCXCVII

Odéon (Second Théatre-Français). 10 octobre 1876.

LE REPENTIR
Comédie en un acte et en prose, par M. Aurélien Scholl.

L'ALERTE
Comédie en un acte et en vers libres, par M. Max Le Gros.

Imaginez, d'un côté, un jeune homme sans mœurs, un libertin perdu de dettes et presque de crimes ; de l'autre, une fille séduite et abandonnée par lui. Après des années de séparation, ils se retrouvent face à face dans les circonstances que voici. Hélène a épousé un riche vieillard qui l'a bientôt laissée veuve. Redevenue libre, elle n'a qu'une pensée : ramener à elle celui qu'elle aime toujours.

Aidée par le dévouement affectueux de son ami le docteur David, Hélène prépare un stratagème renouvelé du *Jeu de l'Amour et du Hasard*. On fait luire aux yeux de Robert Boris l'espoir d'un mariage avec une opulente veuve, la baronne de Maté, qui n'est autre qu'Hélène, l'abandonnée. Mais Hélène change de rôle avec sa sœur de lait qui lui sert de dame de compagnie, la jolie et rieuse Thérèse Bernard.

En se présentant chez la baronne, Robert Boris rencontre inopinément Hélène, sous le modeste costume d'une femme de chambre de bonne maison. Il s'étonne et s'attendrit d'abord ; mais il est venu pour conquérir une dot, et ne la lâchera pas du premier coup. Sa première entrevue avec la fausse baronne, c'est-à-dire avec Thérèse Bernard, ébranle quelque

peu sa résolution. Puis, les souvenirs du cœur aidant, il revient à ses anciennes amours, se jette aux pieds d'Hélène et sollicite son pardon. Hélène l'accorde sans résistance, et c'est ainsi que Robert Boris épouse la vraie baronne de Maté, alors qu'il se résignait à devenir le mari d'une pauvre fille déclassée. C'est ainsi que M. Aurélien Scholl a développé la fameuse pensée

> Dieu fit du repentir la vertu des mortels.

Comme on le voit, M. Aurélien Scholl a condensé, dans les limites d'un seul acte de dimension restreinte, la substance d'un gros mélodrame. Ce n'est pas là le plus gros reproche qu'on lui puisse faire. Si Robert Boris n'était qu'un jeune homme étourdi et léger, capable tout au plus de quelques peccadilles, il conserverait des droits à l'intérêt du spectateur et à l'amour d'Hélène. Malheureusement, M. Aurélien Scholl peint le personnage sous des couleurs si noires et lui fait adresser par Hélène elle-même des reproches si méprisants qu'on se prend à désirer qu'il ne se repente pas, et qu'il épargne à la baronne de Maté la douleur et les hontes inévitables que lui réserve son second mariage.

Savez-vous ce qui a sauvé la comédie, tantôt bizarre tantôt naïve, de M. Aurélien Scholl? c'est le caractère bien venu, bien franc, bien sympathique de la rustique Thérèse Bernard, et la figure, un peu fantaisiste, mais sans détour et sans fiel, du bon docteur David. Si bien que la pièce, qui tournait au noir et à l'amertume, a été ramenée au soleil et à la gaîté par la verve très originale de Mlle Chartier, qui s'est fait de ce coup sa place à l'Odéon, et par M. François, un comique très naturel et très fin.

N'oublions pas Mme Hélène Petit, très chaste et très touchante dans le rôle de la baronne de Maté, ni

M. Valbel, qui rend vraisemblable le repentir d'un chenapan tel que Robert Boris.

Si *le Repentir* de M. Aurélien Scholl déborde quelque peu le cadre des pièces en un acte, *l'Alerte*, de M. Max Le Gros y danse, au contraire, très à l'aise. Le point de départ en est bien mince, et, cependant, comme pour donner raison au proverbe qui veut que certaines idées soient en l'air, pendant qu'on répétait *l'Alerte* à l'Odéon, le Gymnase jouait *Andrette*, de M. de Courcy, qui repose sur une donnée presque identique. Il s'agit encore d'une jeune femme qui se croit trahie sur la plus légère apparence.

Jeanne croit que son mari, qui est un mélomane enragé, passe sa soirée à l'Opéra, où l'on chante pour la première fois l'*Attila* du maestro Accorsi. Mais son amie Marthe lui apprend l'affreuse vérité, c'est que l'Opéra fait relâche. La fin de la soirée n'est pour Jeanne qu'un long supplice. Enfin Georges rentre, le sourire aux lèvres et le cœur léger; il entreprend de raconter sa soirée, de décrire les splendeurs de cette *première* incomparable. Plus son ami Gaston, le mari de Marthe, cherche à lui couper la parole, plus il s'enfonce dans son récit, plus il accumule les détails; il arrive même à chanter de mémoire le grand air du prétendu *Attila*.

C'en est trop : la bombe éclate; Jeanne menace son mari d'un procès en séparation; elle n'aurait qu'à moitié tort et qu'à moitié raison; car si Georges, au lieu d'aller à l'Opéra, a passé sa soirée auprès d'une autre femme que la sienne, du moins il a eu le courage de s'arrêter avant le dénoûment, et c'est volontairement qu'il rapporte sa fidélité intacte au logis conjugal. On juge de sa consternation devant les larmes et les reproches de sa femme.

A ce moment critique, on entend un grand bruit

dans la cour de la maison : des cris, des chants, une sérénade en règle accompagnée de *vivats*. Ce sont des admirateurs du maëstro Accorsi, le voisin de M. et M^me Georges, qui viennent lui donner une sérénade. Car *Attila* a été vraiment représenté. L'Opéra n'avait pas fait relâche ; Gaston, qui avait donné cette fausse nouvelle à Marthe, l'avait empruntée à un journal de la veille.

Jeanne est rassurée ; le bonheur du ménage se rétablit, et Georges, complètement corrigé de ses idées de vagabondage amoureux, se promet que cette première alerte sera la dernière.

Cette agréable bluette est le début d'un jeune homme, M. Max Le Gros. Elle est écrite en vers libres avec une facilité qui n'est pas trop abandonnée. M. Porel l'a soutenue plaisamment dans le récit de la représentation d'*Attila*. Mais M. Max Le Gros n'a pas eu, au même degré que M. Aurélien Scholl, l'inestimable avantage d'être défendu par les dames. M^me Marie Eyram est d'une faiblesse désespérante ; et M^lle Volsy, une grande et belle personne, qui a joué avec talent le rôle d'Electre dans les *Erinnyes* à la Gaîté, aura quelque chose à faire pour s'assouplir au ton aisé et aux manières contenues qui conviennent à la comédie de salon.

CCCXCVIII

Chatelet. 14 octobre 1876.

Reprise des SEPT CHATEAUX DU DIABLE

Féerie en cinq actes et vingt-deux tableaux, par MM. d'Ennery et Clairville.

La féerie que le théâtre du Châtelet vient de reprendre avec succès fut représentée pour la pre-

mière fois à la Gaîté, sur le boulevard du Temple, le 9 août 1844, et triompha de la canicule. Elle était jouée par une troupe d'ensemble. Serres, que sa création de Bertrand dans *l'Auberge des Adrets* avait rendu célèbre, tenait avec sa verve mordante le rôle de Satan ; Francisque jeune et la joyeuse Léontine étaient amusants au possible sous les traits de Canuche et de Régaillette ; la gentille Mlle Freneix débutait dans le rôle d'Azélie ; Mme Mélanie, qui fut plus tard l'excellente duègne que la Comédie-Française aurait dû enlever au Gymnase, jouait et chantait le personnage de l'Orgueil, réduit presque à rien dans la reprise d'hier.

Au bout de trente-deux ans, presque un tiers de siècle, la féerie de MM. d'Ennery et Clairville n'a vraiment pas trop vieilli. D'où lui vient cette force de résistance ? C'est qu'elle renferme une idée de pièce et une certaine dose d'intérêt. Le parcours des sept châteaux du diable, symbolisant chacun un péché capital, fournit le motif de tableaux amusants et d'une exhibition logique de décors et de mise en scène.

Chose singulière, et qui doit rabattre quelque peu l'orgueil intérieur d'un maître dans la construction dramatique tel que l'est M. d'Ennery, c'est qu'un des épisodes les plus réussis dans la pièce, celui des ours, n'a absolument aucune raison d'être, ne s'explique en rien et n'aboutit à rien. Deux personnages, Canuche et Régaillette, sont enfermés dans une cave pleine d'or et de diamants, où le démon les tente par le péché de l'avarice. Le couple se met à fouiller dans les coffres ; qu'y trouve-t-il ? une nichée d'oursons d'abord, puis une famille d'ours adultes se livrant aux douceurs du whist. La partie finie, les ours viennent danser une polka avec Régaillette et Canuche. Ceci est tout simplement insensé, et cependant les ours ont produit un effet énorme. Fendez-vous donc la tête à chercher des combinaisons !

Le théâtre du Châtelet a fait de grandes dépenses en décors et en costumes pour remonter *les Sept Châteaux du Diable*, qui deviendront, grâce à l'honnêteté du sujet, la joie des enfants et des grandes personnes plus ou moins candides. Il y a deux beaux ballets, d'agréables danseuses et beaucoup de lumière électrique ; pas assez cependant, car le beau décor de la destruction de Ninive manque d'éclairage.

M^lle Thérésa chante le rôle de Régaillette, et il y a plaisir à l'entendre détailler de vieux couplets de Vaudeville sur des airs empruntés à la *Clef du Caveau*. Elle y intercale aussi quelques-unes de ses chansonnettes les plus connues : *Mamselle Suzon, les Normands, la Gardeuse d'ours* et cette étrange fantaisie intitulée *C'est dans l'nez que ça me chatouille*, que M^lle Thérésa était seule capable d'exécuter et de faire accepter ; chez Thérésa les excentricités les plus audacieuses se font absoudre par une franche et robuste gaieté, par une sorte de bonhomie qui déride les fronts les plus moroses.

M^me Donvé, MM. Lucco, Cosme et Paul Jorge jouent avec entrain les autres rôles de cette féerie, qui, rondement menée avec très peu d'entr'actes, était finie à une heure raisonnable, ce dont il faut sincèrement louer les machinistes du Châtelet.

CCCXCIX

Gymnase. 21 octobre 1876.

MADEMOISELLE DIDIER

Pièce en quatre actes, par MM. Eugène Nus et Charles de Courcy.

« Didier de quoi ? — Didier de rien. » Cette fière réplique de l'amant de Marion de Lorme a baptisé la

nouvelle héroïne du Gymnase. Mademoiselle Didier, c'est mademoiselle de rien, fille naturelle d'un grand seigneur anglais et d'une demoiselle légère. Le père refuse son nom ; quant à celui de la mère, qui est morte, il ne préparerait que des humiliations à l'infortunée qui le porterait.

Le fait ainsi posé présente toutes sortes de difficultés et de périls. Après avoir esquivé les unes et les autres avec assez de bonheur pendant les deux premiers actes et plus de la moitié du second, les auteurs ont perdu pied sur un sol aussi perfide que les sables mouvants du mont Saint-Michel et s'y sont enlisés jusque par-dessus le sommet de la tête.

Il n'est malheureusement que trop facile de discerner les causes de leur mésaventure.

Mlle Lydia Didier, élevée par les soins mais loin des yeux de son père, lord Cardigan, a grandi dans l'espérance qu'à sa vingtième année son sort changerait, et que les motifs d'éloignement qui lui sont inconnus auraient cessé. En attendant cette minute bienheureuse, elle se trouve présentée dans la famille d'un peintre riche et célèbre, M. Jouvel, dont le fils, Pierre Jouvel, devient éperduement amoureux d'elle.

M. Jouvel, qui ne sait rien refuser à son fils, consentirait volontiers au mariage de celui-ci avec une inconnue. Mais un incident se jette à la traverse de ce projet d'union. Lord Cardigan, qui a des droits à la reconnaissance et au dévoûment de Jouvel, arrive de Londres exprès pour lui demander un service. Ce service consiste à faire savoir à Mlle Lydia Didier qu'elle est orpheline et qu'elle possède une fortune suffisante pour la consoler de son isolement. Lord Cardigan ignorait que l'infidélité d'une dame de compagnie eût révélé à Lydia le secret de sa naissance.

Aussi, lorsque Jouvel, qui n'a pas de peine à retrouver Mlle Didier, puisqu'elle loge momentanément sous

son toit, lui transmet la communication dont il est chargé, Lydia est saisie de désespoir ; ce n'est pas la fortune, c'est son père qu'elle réclame ; elle fait avouer à Jouvel que lord Cardigan est à Paris, et elle prend la résolution hardie de se présenter au grand seigneur qui la renie.

Pierre Jouvel l'accompagne dans cette démarche hasardeuse ; lord Cardigan, qui prend, par une méprise assez embarrassante, Lydia Didier pour la belle-fille de son vieil ami, lui accorde sans défiance l'entretien particulier qu'elle sollicite. Lydia profite de l'erreur de lord Cardigan pour lui parler au nom de sa fille, dont elle se dit l'amie. Elle expose les raisons de cœur et de sentiment qui peuvent toucher le cœur d'un père ; lord Cardigan se défend par les raisonnements égoïstes d'un homme du monde, qui se tient quitte avec un enfant né d'un caprice des amours passagères et vénales, lorsqu'il lui a assuré, en lui constituant une large dot, la possibilité de se marier honnêtement et de se créer une existence régulière. — Pourquoi refuserait-on M{lle} Lydia Didier dans une honnête famille ? demande lord Cardigan. — Pourquoi la refusez-vous ? répond Lydia. Vaines instances ! La résistance de lord Cardigan demeure invincible.

Jusqu'ici la pièce marchait droit ou à peu près ; elle avait, çà et là, intéressé, et l'entretien pénible jusqu'à en être poignant du père et de la fille avait produit une profonde impression. Il semblait que le Gymnase tînt enfin un succès...

Faisons en notre deuil.

La fin du troisième acte et la totalité du quatrième sont remplies, je regrette le mot, mais s'il est dur il est trop juste pour que je le retire, par un amas d'extravagances.

Un nouveau roman se greffe sur le premier. Lord Cardignan allait se marier avec une jeune anglaise,

miss Ellen Reynolds. Tel est le vrai motif de la hâte qu'il avait d'en finir avec les souvenirs vivants d'une jeunesse dissipée. Mais miss Ellen a pénétré le secret de son fiancé; elle se ménage un tête-à-tête avec M^{lle} Didier et lui explique la situation. Ici M^{lle} Didier sort de son caractère. — « Comment ! » s'écrie-t-elle, « c'est pour se marier avec vous que mon père me « renie ! Attendez un peu ! Je vais rompre votre ma- « riage en mettant votre père lord Reynolds au cou- « rant de la situation. »

Là-dessus, miss Ellen Reynolds n'en fait ni une ni deux : elle se jette aux genoux de Lydia Didier, en lui criant : — « Ne faites pas cela ! Ce mariage est néces- « saire ; autrement, je suis perdue ! » Ce qui veut dire, en bon français, que la noble héritière de Reynolds pourrait à son tour devenir un de ces jours la mère d'une Lydia Didier, deuxième du nom, laquelle serait la sœur de la première.

Cette perspective calme subitement M^{lle} Didier aînée, qui prend la résolution de laisser monsieur son père convoler à de nouvelles amours. Elle ne le reverra plus ; mais, franchement, elle n'y perd pas grand chose.

Pierre Jouvel, plus épris que jamais, est parfaitement satisfait d'un arrangement qui lui livre Lydia Didier seule au monde. M. et M^{me} Jouvel ne sont pas moins enchantés. C'est Lydia qui résiste :

« — Je suis une fille sans père ni mère, » s'écrie-t-elle ; « je n'entrerai pas en cet état dans votre hon- « nête famille. Je ne serai pas votre femme. »

Mais, pour mettre d'accord son amour avec ses scrupules, cette singulière demoiselle pousse la vertu jusqu'à faire entendre clairement à Pierre Jouvel qu'elle serait au besoin sa maîtresse. Ce dernier trait achève de lui gagner tous les cœurs. Un ami intime de Jouvel, une espèce de ganache assez plaisante, nom-

mée Carignon, adopte Lydia Didier. Ce n'est pas M{i}lle{/i} Didier, ce n'est pas la fille de lord Cardigan que Pierre Jouvel épousera, c'est M{i}lle{/i} Carignon.

J'éprouve quelque regret à constater la déroute finale d'une pièce qui n'est pas sans mérite ; le dialogue en est souvent fin, presque toujours gai dans les premières parties. Deux ou trois rôles épisodiques avaient conquis les sympathies du public. Le malheur est qu'une œuvre que des mains habiles auraient pu conduire à bon port, se soit abîmée sous les incohérences intellectuelles qui déjà firent sombrer, il y a quelques années, une autre comédie de M. Charles de Courcy, *les Vieilles Filles*. Le bon sens, la vérité et la morale sont inconsciemment choquées par l'auteur au moment même où l'on attendait le plus de lui. A quoi donc lui a servi la collaboration expérimentée de M. Eugène Nus, si elle ne l'a préservé de ces inacceptables et puérils écarts ?

Mademoiselle Didier a été vaillamment défendue par les acteurs. M{i}me{/i} Dupont-Vernon, que nous avons vue précédemment à la Comédie française et au Vaudeville, a supporté sans faiblir le poids du rôle principal ; elle y a recueilli de justes encouragements ; M{i}me{/i} Dupont-Vernon est une précieuse acquisition pour le Gymnase. MM. Landrol, Saint-Germain, Frédéric Achard, M{i}lle{/i} Legault, sont très bien dans les rôles à côté. M. Worms anime de sa diction chaude et colorée le personnage absolument nul de Pierre Jouvel. M. Pujol a sauvé par sa tenue correcte cet inimaginable Anglais, par trop Lovelace, qui sème d'enfants naturels la route de la vie. Une observation à ce sujet. Le théâtre et les auteurs ne jugeraient-ils pas convenable de trouver pour une telle figure un autre nom que le nom glorieux de lord Cardigan, à jamais illustre parmi nous pour la folle bravoure qu'il déploya à la tête de la cavalerie anglaise char-

geant l'artillerie russe dans la journée de Balaclava ?

CCCC

Théatre Cluny. 24 octobre 1876.

LE DRAME DE CARTERET
Drame en cinq actes, par M. Brault.

Le Drame de Carteret est l'œuvre d'un amateur qui s'arrange, dit-on, pour n'avoir de conseils à recevoir de personne et pour agir comme chez lui sur les scènes qui jouent ses productions. Mauvais système, je ne dis pas pour ses intérêts dont je n'ai cure, mais pour sa gloire qui me touche infiniment.

Si M. Brault avait affronté les hasards d'une lecture dans un théâtre dont les portes ne lui eussent pas été d'avance ouvertes à deux battants, la discussion de sa pièce lui aurait appris non seulement que ce drame renfermait d'énormes défauts, des maladresses d'écolier, des naïvetés d'enfant de quatre ans et une phraséologie à faire tressaillir de joie les mânes de Caigniez et de Loasel de Treogate, mais, chose plus surprenante, elle lui aurait révélé que la donnée première du *Drame de Carteret* conduisait tout droit à une situation neuve, terrible, l'une des plus puissantes qu'aient rêvées les dramaturges les plus ingénieux et les plus experts ; et que cette situation, qu'il a d'ailleurs empruntée comme avec la main à un roman de miss Braddon intitulé *Henri Dunbar*, il l'a manquée comme un chasseur novice manque à coup sûr le lièvre qui lui part inopinément dans les jambes.

On comprendra l'espèce d'énigme que je viens de proposer lorsqu'on aura lu une courte analyse du *Drame de Carteret*.

Un certain Pierre Fargeaud était le frère de lait d'un noble gentilhomme, le comte d'Herblay, qui, possédé du démon du jeu, a dévoré jusqu'aux derniers écus une immense fortune. Dans un moment de détresse et de folie, il a obtenu que Pierre Fargeaud, qui lui était dévoué comme un esclave, fabriquât de fausses lettres de change qu'il a escomptées à son profit. L'heure de l'échéance arrivée, le comte d'Herblay s'est enfui vers son pays natal, l'île Bourbon; et Pierre Fargeaud, lâchement abandonné aux conséquences de son aveugle dévouement, a été condamné à cinq ans de galères.

Au moment où l'action commence, c'est-à-dire vers 1816, de longues années se sont écoulées; Pierre Fargeaud, après avoir subi sa peine, a traîné une existence de misère et de honte, n'ayant pour consolation que l'amour de sa fille Marthe, qui connaît le passé de son père, et qui partage le ressentiment conçu par celui-ci contre le comte d'Herblay.

Pierre Fargeaud apprend tout à coup que le comte d'Herblay, redevenu riche, va rentrer en France et qu'ayant été forcé par la tempête de relâcher à Jersey, il débarquera dans la petite crique de Carteret, près de Cherbourg. Le plan de Pierre Fargeaud est bien vite conçu; la première personne que le comte d'Herblay rencontrera en mettant le pied sur la terre de France, ce sera son frère de lait; Pierre Fargeaud espère que le comte, touché de compassion, craignant peut-être les révélations infamantes de son complice, consentira à partager avec lui une partie de son opulence.

La rencontre a lieu; le comte offre une aumône dérisoire à Pierre Fargeaud, dont la haine se soulève

bientôt jusqu'au comble de la fureur ; et il précipite le comte d'Herblay du haut de la falaise, d'où le corps tombe dans un gouffre profond appelé le Tournant-Maudit, qui ne rend jamais rien de ce qu'on lui jette.

En tombant, le comte a jeté un cri qui a été entendu par les pêcheurs de la côte. Pierre Fargeaud, obligé de s'expliquer devant l'autorité locale, prend les noms, titres et qualités du comte d'Herblay, et déclare que le malheureux, qui vient de périr sous ses yeux par accident, était son propre domestique, le nommé Pierre Fargeaud.

Possesseur du portefeuille et des papiers du feu comte d'Herblay, Pierre Fargeaud s'intalle à Paris dans les propriétés et dans la situation du défunt. On conçoit qu'il évite de revoir sa fille Marthe, à laquelle il fait seulement passer des secours d'argent sous le voile de l'anonyme.

Marthe, informée de la mort prétendue de son père, n'a pas cru un instant qu'elle fût naturelle. Connaissant les motifs d'inimitié qui séparaient le comte d'Herblay et Pierre Fargeaud, la jeune fille est persuadée que son père a été la victime d'un crime et que le meurtrier est le comte d'Herblay. La conviction qui l'anime et que fortifient mille indices, tels que le trouble profond du faux comte d'Herblay devant les gens de Carteret, finit par passer dans l'esprit du procureur du roi M. Simon, à qui Marthe a fait part de ses soupçons ou plutôt de ses certitudes instinctives. M. Simon commence secrètement les investigations préliminaires d'une instruction criminelle.

Vous voyez vers quel épouvantable coup de théâtre nous marchons. L'assassin sera arrêté, confronté avec Marthe qui reconnaîtra en lui, non le comte d'Herblay, mais son propre père, condamné d'avance par toutes les preuves qu'accumulait la pitié filiale de Marthe.

N'avais je pas raison de dire qu'on aurait vu au

théâtre peu de situations aussi fortes et aussi émouvantes ?

Mais on ne l'a pas vue; M. Brault la piétinée avec l'assurance inconsciente d'un myope qui patauge dans la mare aux canards en croyant marcher sur le gazon. C'est dans un tête-à-tête, qui ne pouvait aboutir à aucune issue dramatique, que Marthe reconnaît son père sous le nom du comte d'Herblay. Elle s'enfuit avec lui, et Pierre Fargeaud meurt d'apoplexie foudroyante au moment où la gendarmerie lui mettait enfin la main au collet.

Telle qu'elle est, cette œuvre informe, dépourvue d'art, de bon sens et de littérature, se défend par un gros intérêt qui tient le spectateur éveillé.

M. Charly joue avec énergie, mais sans beaucoup de nuances, le personnage fatal de Pierre Fargeaud; M{lle} C. Bruck est une ingénue qui ne manque ni de sensibilité ni de justesse dans la diction. MM. Constant et Herbert ont la note comique : mais le personnage le plus bouffon du drame est évidemment celui qui s'en doute le moins; je veux parler de l'acteur qui représente le procureur du roi. Quelle tenue ! quels gestes ! quelle distinction ! Et que diraient M. Bellart ou M. de Marchangy et les autres magistrats de la Restauration, s'ils pouvaient apercevoir l'étrange collègue que le théâtre Cluny vient de leur donner rétrospectivement !

CCCCI

Théatre Historique. 25 octobre 1876.

LA COMTESSE DE LÉRINS

Drame en cinq actes et sept tableaux, par MM. Adolphe d'Ennery et Louis Davyl.

Le nouveau drame de MM. d'Ennery et Louis Davy repose sur une voie de fait, la plus odieuse de toutes, car c'est par elle que l'homme s'humilie au niveau de la bête, et la plus difficile a faire comprendre ou accepter par le public, qu'il faut guider avec des précautions infinies entre ces deux écueils : la réalité insupportable et le rire sceptique. Cependant peu d'auteurs dramatiques se sont soustraits à la fascination d'un pareil sujet. Victor Hugo à écrit *le Roi s'amuse*, Ponsard *Lucrèce*, Théodore Barrière *l'Outrage*, MM. d'Ennery et Louis Davyl ont pensé qu'il restait encore des développements nouveaux à étudier dans cette situation d'une femme déshonorée sans avoir forfait à l'honneur, d'une mère à qui manquent les les joies comme la volonté de la maternité.

Pour trouver, en dehors de l'antiquité et des peuples sauvages, une époque dont les mœurs prêtassent une vraisemblance générale à l'attentat subi par la comtesse de Lérins, ils ont dû s'arrêter à la Régence, qui, d'ailleurs, ne fut pas pire que les soixante années suivantes du dix-huitième siècle. C'était le temps des petites maisons machinées comme des théâtres de féerie obscène ; c'était le temps où les Richelieu, les Fronsac, les Nocé, et tant d'autres, devaient leur renommée d'hommes à bonnes fortunes à des galanteries que, de nos jours, la cour d'assises récompen-

serait par les travaux forcés à perpétuité. Le viol, puisque nous sommes enfin obligé d'écrire cet horrible mot, forme, pour ainsi dire, le lieu commun de la littérature courante sous le règne de Louis XV. Les mémoires et les romans, depuis Bachaumont jusqu'à Restif de la Bretonne, fourmillent là-dessus de renseignements précis et techniques, auxquels il faut se contenter de faire allusion, mais qu'il est interdit de citer.

La conduite de M. le duc de Marcillac envers la comtesse de Lérins, si monstrueuse qu'elle nous paraisse, n'aurait excité chez les roués de la Régence qu'un sentiment d'admiration et d'envie. Après s'être introduit chez l'amiral comte de Lérins sous son nom patronymique de Chantenay et s'être posé aux yeux de la comtesse comme un homme blessé au cœur par un chagrin mystérieux, Chantenay profite du départ de l'amiral pour attirer la comtesse dans un piège. « Je vais me donner la mort ! écrit le prétendu Chantenay ; je désire que ce soit la plus pure et la plus sainte des femmes qui vienne la première prier Dieu pour qu'il me pardonne cette action coupable. » Mme de Lérins s'empresse d'accourir, espérant qu'elle préviendra un suicide. C'est dans la petite maison du duc de Marcillac qu'elle est reçue ; les portes se verrouillent derrière elle ; les fenêtres se ferment avec des volets en fer ; une atmosphère délétère annihile sa volonté et paralyse ses forces : elle est perdue.

Deux ans se sont écoulés. L'amiral revient de sa lointaine croisière. Mais il ne reconnaît plus dans la comtesse de Lérins la femme charmante et dévouée à laquelle il devait quinze ans de bonheur. Il est évident pour lui que, pendant son absence, un malheur s'est abattu sur la maison de Lérins. Un incident, habilement amené, lui révèle que l'homme qu'il accueillait naguère avec tant de bonté, lorsqu'il le croyait

être le pauvre chevalier de Chantenay, n'est autre que le célèbre duc de Marcillac, le roi des roués. Marcillac essaye d'expliquer sa ruse en prétextant d'une passion ardente pour M^{lle} Louise de Lérins, la sœur de l'amiral; celui-ci ne s'y trompe pas ; le chevalier de Montsabran, le fiancé de Louise, offensé par la déclaration du duc, le provoque en même temps que son futur beau-frère. Le duc se montre fort tranquille ; la lame de son épée n'a jamais épargné un adversaire.

Lorsque le duc s'est retiré de la maison où il a jeté le trouble et le déshonneur, l'amiral s'aperçoit que la comtesse est sortie; s'imaginant qu'elle est allée retrouver le duc, dans l'espoir sans doute d'empêcher le duel, l'époux outragé se lance sur les traces de sa femme ; il les suit jusqu'à une chaumière perdue dans la campagne, où il retrouve la comtesse penchée sur un berceau ; dans ce berceau est un enfant, l'enfant du crime et de la honte, l'enfant de la comtesse et de Marcillac. A ce moment même on amène Marcillac blessé, qui s'est laissé toucher par le chevalier de Montsabran, parce qu'au moment de parer, il a entrevu la comtesse, dont la vue l'a comme terrifié. L'amiral profite de la confusion produite par l'arrivée du blessé pour emporter dans son manteau la petite créature. « Madame la comtesse, s'écrie-t-il, vous ne reverrez plus votre enfant. »

Ces préparations un peu longues et parfois pénibles nous conduisent enfin au point culminant du drame, c'est-à-dire au quatrième acte, l'un des plus émouvants qu'on puisse imaginer au théâtre. Les auteurs s'étaient proposé de peindre les angoisses d'une femme, d'une mère, victime d'un crime infâme, et qui subit cependant de pires tortures que n'en éprouverait une épouse vraiment criminelle, vraiment infidèle à ses devoirs. L'amiral détourne la tête à son approche et lui annonce, d'une voix altérée, que le

moment d'une séparation éternelle est arrivé. La comtesse implore et supplie; elle évoque les souvenirs du bonheur passé. Un cri de désespoir sort de la poitrine de l'amiral : « Cœur misérable et lâche ! s'écrie-t-il; elle m'a déshonoré, elle m'a trahi, et cependant je sens que je l'aime toujours. » — « Trahi ! tu crois que je t'ai trahi ! réplique la comtesse; mais regarde-moi donc en face; mes yeux sont pleins de larmes, mais ils ne se détournent pas des tiens ! — Quoi ! reprend l'amiral; vous osez dire que vous ne m'avez pas trompé ? — Non ! non ! non ! non ! » crie la comtesse avec l'énergie de l'innocence et du malheur.

Qui n'a pas entendu ces quatre « Non ! » jetés par Mlle Fargueil comme la protestation suprême de la victime enfin révoltée contre le sort aveugle qui l'écrase, ne sait pas ce que c'est que l'émotion dramatique. Rien de tel n'a été entendu sur aucune scène depuis Dorval et depuis Rachel, ces deux sublimes interprètes de la douleur et de la passion humaines.

L'amiral ne répond à cette dénégation, incompréhensible pour lui, qu'en montrant à Mme de Lérins l'enfant qu'elle croyait perdu. A cette vue, la malheureuse est prise d'un accès de délire. Dans son effrayante hallucination, elle retrace la scène du crime, sa lutte contre l'exécrable Marcillac, contre ces murailles implacables qu'elle essaye d'entr'ouvrir avec ses ongles, et elle tombe enfin en appelant son mari à l'aide, son mari qui comprend alors l'horrible vérité, et qui se jette à ses genoux en les arrosant de ses larmes.

Il ne reste plus à l'amiral qu'à se faire justice. Il tue Marcillac d'un coup d'épée comme une bête immonde; les amis de Marcillac, accourus, prononcent le mot d'assassinat; la comtesse montre alors la lettre par laquelle M. de Chantenay annonçait l'intention de mettre fin à ses jours. Un domestique du duc

reconnaît la lettre qu'il avait portée à la comtesse il y a deux... Il allait dire il y a deux ans... Mais, interrompu par M. Montsabran, pour qui ce valet a gardé quelque sentiment de reconnaissance : « il y a deux heures.!... » reprend-il en complétant sa phrase.

C'est sur ce dénoûment, excessivement ingénieux, peut-être trop, que se termine une œuvre inégale, mais puissante, dont les défauts sont largement amnistiés par les deux scènes vraiment superbes qui composent à elles seules le quatrième acte, et qui ont fourni à M^{lle} Fargueil comme à M. Lacressonnière l'occasion d'un des plus nobles triomphes de leur carrière si bien remplie.

M. Gil Naza, avec sa belle prestance, avec sa diction juste et fine, a donné au duc de Marcillac un aspect qui n'est pas celui d'un Richelieu ou d'un don Juan ; il est plutôt un vicieux qu'un séducteur. Mais s'il trompe un peu l'idéal d'élégance que notre imagination s'exagère peut-être, il n'est jamais ni commun ni faux. M^{lle} Schmidt, très sobre et très contenue dans le rôle effacé de Louise de Lérins ; M. Chelles qui, sous les traits du chevalier de Montsabran, se montre en passe de devenir l'un de nos meilleurs jeunes premiers de drame, complètent un ensemble que le Théâtre Historique ne nous avait pas offert jusqu'ici. On demandait un théâtre de drame : le voilà.

CCCCII

Troisième Théatre-Français. 28 octobre 1876.

L'OMBRE DE DÉJAZET
Prologue d'ouverture, en vers, par M. Paul Delair.

LA PUPILLE

Le prologue en vers de M. Paul Delair explique, avec force développements poétiques et lyriques, la pensée qui a guidé M. Ballande en consacrant l'ancien théâtre Déjazet aux tentatives des jeunes auteurs dans les trois genres classiques : tragédie, comédie et drame.

Les courtoises instances faites à *l'Ombre de Déjazet* pour l'associer à l'entreprise nouvelle, donnent même à entendre que la gaîté française aura sa part dans le programme.

Il y avait sans doute quelque pressentiment dans ce sous-entendu.

Les vers de M. Paul Delair ont de la force, de l'élan, de l'imprévu quelquefois; trop souvent aussi la pensée s'y enveloppe de tant de nuages qu'on la suit difficilement et qu'on la perd même de vue. Quoiqu'il en soit, *l'Ombre de Déjazet* nous a fait apprécier la diction sobre et ferme de M. Silvain, second prix de tragédie au dernier concours du Conservatoire, et nous a laissé entrevoir, sans permettre de les juger encore, quatre étoiles de la troupe : Mmes Wilson, Régis, Olga et Marie Blanc.

Malheureusement, la pièce par laquelle M. Ballande inaugure le troisième théâtre français ne répond guère aux ambitions du programme. Annoncée sous le titre de comédie, elle ne tarde pas à tourner au

drame noir ; c'est juste à partir de ce moment que le public, jusque-là demeuré froid dans une salle ouverte aux bises extérieures, s'est peu à peu senti réchauffé par une hilarité folle ; et nous nous sommes retrouvés aux belles soirées du *Drame de Gondo* et du *Borgne*, alors que l'Ambigu, sous la direction de M. Billion, luttait en batailles rangées contre le sens commun et la syntaxe.

Je regrette comme il convient ce déplorable avortement et je me sens quelque remords d'avoir pris ma part de la joie générale ; mais enfin on n'est pas de bois ; nous sommes tous mortels, comme dit le notaire Duprat ; homme, rien de ce qui participe aux faiblesses de l'humanité ne m'est étranger, comme disent encore Térence et son *Andrienne*, dont les noms figurent avec ceux de Sénèque et d'Octavie sous le vestibule du troisième Théâtre-Français.

La Pupille de M. Estienne, c'est une jeune fille répondant au nom de Jenny tout court, car elle est née d'une séduction ; cependant un grand-père qu'elle avait lui a laissé toute sa fortune, qui a fructifié entre les mains du notaire Duprat, tuteur de Jenny. Duprat a une fille appelée Marie et un fils nommé Paul. Le problème de la pièce est de savoir si Jenny épousera Paul ou bien si elle deviendra la femme d'un chef d'escadron de hussards appelé Georges Morel, neveu du médecin de la famille Duprat.

Subsidiairement, un capitaine de frégate quadragénaire aspire à la main de Marie, que son père ne veut pas marier, parce qu'elle n'a pas vingt et un ans.

Tout cela est simple comme une pièce de Casimir Bonjour. Mais voici comment cette toile d'araignée arrive à se corser jusqu'au point d'en crever.

Une comtesse Porchair, fille d'un épicier mariée à un comte romain (ceci est un rude coup de patte à la noblesse et au cléricalisme), refuse d'admettre

Jenny comme dame de charité dans une œuvre pieuse, sous le prétexte que la pauvre enfant n'a pas connu son père. Là-dessus, Jenny prend le voile dans le couvent d'en face, et Paul soufflette le vicomte Porchair, fils de la méchante femme. Un duel s'ensuit.

Au premier coup de feu, Paul mord la poussière, atteint d'une blessure presque mortelle — dans le bras droit. Mais, animé d'une énergie surhumaine, il se relève et abat le vicomte Porchair, qu'il tue tout à fait. Il faut supposer que Paul était gaucher ou qu'il a tiré avec ses dents, imitant ainsi le fameux Cynégire à la bataille de Marathon.

Le reste se devine. Paul guérit de sa blessure, Jenny sort de son couvent; les deux enfants s'épousent, et le capitaine de frégate devient le mari de Marie. Enfoncé le chef d'escadron de hussards!

Ce que je viens de vous raconter là n'est qu'un roman absurde et ennuyeux; et l'on n'y voit pas le plus petit mot pour rire. Pour dérider ou plutôt pour dégeler le public, il a fallu un miracle; et ce miracle, c'est le style de M. Estienne qui a su l'accomplir. Supposez le roman de Victor Ducange lu chez la portière d'Henry Monnier par l'illustre M. Prudhomme en personne, et vous aurez idée générale de cette littérature.

Par exemple, Mᵐᵉ Duprat reproche à son mari l'ambition qui lui fait préférer l'alliance du chef d'escadron de hussards à celle du capitaine de frégate, parce que le docteur Morel, oncle du commandant, est un électeur influent d'où dépend la nomination de Duprat comme conseiller général et peut-être comme député. « L'ambition! » répond le notaire Duprat, « *c'est l'ai-
« guillon qui nous pousse à grandir.* — On ne connaît « jamais bien les femmes! » dit philosophiquement le docteur Morel. — « C'est très fin ce que tu dis là », réplique son ami le notaire.

Cependant, le succès de la soirée, succès qui a pris la proportion d'un triomphe, revient au chef d'escadron Morel, représenté par un acteur étrange qui ne pouvait ouvrir la bouche sans procurer des convulsions aux spectateurs. — « Pourquoi êtes-vous entré « dans la cavalerie? » lui demande un indiscret. — « Parce que je l'aime, cette arme! » réplique majestueusement le chef d'escadron. — « Mais enfin », reprend Duprat, « si vous aviez, comme Napoléon I{er}, « choisi l'artillerie, peut-être auriez-vous eu la même « destinée que lui. — Je ne suis pas si ambitieux ». continue l'impassible commandant; « mon trône, à « moi, c'est mon cheval. »

Ah! pourquoi faut-il que M. Ballande n'ait pas eu l'inspiration d'arracher Milher aux Folies-Dramatiques pour lui confier le rôle de ce chef d'escadron, plus sincèrement étonnant que le Gérômé de *l'Œil crevé* ou que le Valentin du *Petit Faust*?

A quoi tient d'ailleurs la destinée? Au milieu d'une scène d'amour entre Paul Duprat, blessé, et Jenny, déguisée en chartrosine, un chuchotement court la salle, puis grossissant de seconde en seconde éclate comme une tempête de fou rire. Qu'y a-t-il donc? C'est qu'une partie essentielle du vêtement de Paul s'est entr'ouverte et qu'on aperçoit sa chemise beaucoup au dessous de sa cravate et de son gilet. Que faire à cela?

Dernier coup porté à la comédie de M. Estienne : par un hasard singulier, le nom du capitaine de frégate n'est pas prononcé une seule fois dans le cours de la pièce; au dénoûment seulement, on apprend qu'il s'appelle Ballard. A cette découverte, on n'y tient plus : on appelle Ballard; on crie : Ohé Ballard! jusqu'à la sortie, et un farceur, placé immédiatement au-dessus du lustre, demande qu'on lui serve le chef d'escadron de hussards!

Une justice à rendre aux pensionnaires de M. Bal-

lande, c'est qu'à l'exception du chef d'escadron de hussards, ils ne sont en rien responsables d'une chute si complète. MM. Reynald, Lambert, Riga, M^mes Riga, et Cassothy sont des artistes expérimentés dont il convient d'apprécier et de reconnaître les efforts. Ajournons-les à une occasion peut-être moins gaie pour nous, mais moins pénible pour eux.

CCCCIII

Comédie-Française. 31 octobre 1876.

Reprise de PAUL FORESTIER

Pièce en quatre actes en vers, par M. Emile Augier.

Il me souvient, je crois, que *Paul Forestier*, dans sa nouveauté, produisit un effet de stupeur, qui l'imposa aux étonnements et aux hésitations du public. En voyant ce soir au théâtre ce drame que je ne connaissais que par la lecture, j'ai compris et partagé rétrospectivement les sensations des spectateurs de 1868. J'en ai ressenti une impression particulière qui ne m'était pas inconnue, et en en recherchant antérieurement les origines, je me suis trouvé ramené à l'œuvre sur laquelle j'ai écrit mon premier article de critique dramatique dans *le Figaro*, je veux parler de *la Visite de Noces*, de M. Alexandre Dumas fils. Non que les deux pièces présentent la moindre analogie dans leur donnée première ni dans leur contexture. Les objets sont différents; mais l'atmosphère est la même, toute chargée des odeurs équivoques qui se dégagent de certains phénomènes physiologiques ob-

servés de trop près. Paul Forestier, sentant renaître en lui une passion furieuse pour M*me* Léa de Clèves lorsqu'il apprend la chute inexplicable autant que honteuse de cette femme qu'il a tant aimée, mettait en pratique, et sans phrases, les théories de *la Visite de Noces* sur l'équivalence de l'amour et de la jalousie, de la passion et du mépris.

Paul Forestier est écrit, comme toutes les œuvres versifiées d'Emile Augier, dans ce style audacieux et puissant, savoureux et coloré, qui assurent à l'auteur une place éminente qu'il gardera dans la littérature française, alors même qu'une partie de son théâtre aurait cessé de plaire. Sous ce rapport, *Paul Forestier* ne le cède en rien à ses meilleures compositions.

Mais que de réserves j'aurais à faire sur le fonds même de l'ouvrage!

La situation capitale autour de laquelle ont dû se grouper, par un travail ultérieur, les autres incidents de la pièce, est extraordinairement scabreuse. Un jeune homme sans figure, sans esprit, sans distinction, est aux pieds d'une femme, un soir, et lui répète les protestations d'un amour jusque-là repoussé par elle avec dédain. Soudain, au coup de minuit, cette femme profondément troublée, se laisse tomber dans les bras de M. de Beaubourg, et celui-ci s'est à peine dégagé de l'ivresse d'un triomphe d'autant plus complet qu'il était moins attendu, que Léa s'arrache aux transports de cet amant d'une minute et lui crie : « Sortez, monsieur, vous me faites horreur! »

Comment définir un accident si étrange et, qu'on me passe cette opinion, si peu fait pour l'édification des honnêtes gens?

Léa de Clèves est-elle une malade, une folle, ou simplement une gourgandine? La solution de ce problème ne me paraît à moi, ni d'une bien grande uti-

lité, ni d'un bien grand intérêt. Emile Augier attribue sa chute subite à un accès de désespoir, déterminé par la trahison de son amant, Paul Forestier, qui se mariait le soir même. Se voyant abandonnée, perdue, M^{me} de Clèves a choisi de toutes les issues celle que que devaient lui fermer son éducation, sa vie passée, et par dessus tout la sincérité de son amour. On dit que l'hermine meurt si elle est tachée ; M^{me} de Clèves est le contraire de l'hermine, puisqu'elle se roule dans la boue pour consoler son cœur.

La manière dont la trahison de Paul Forestier est expliquée par l'auteur ne se conçoit guère mieux. C'est son père, Michel Forestier, chargé de représenter dans le drame l'intérêt supérieur de la société et les saintes lois de la famille, qui a entrepris de séparer les deux amants en les trompant tous deux à l'insu l'un de l'autre. Michel Forestier a tout mis en œuvre pour obtenir que Léa s'éloignât brusquement afin de mettre le cœur de Paul à l'épreuve ; mais lorsque M^{me} de Clèves s'est soumise à ce sacrifice, qu'aucune femme aimante n'eût accepté, ce galant homme de père profite du désespoir et de la fureur de Paul pour le marier à une petite pensionnaire, dont le principal mérite est d'être la fille d'une dame que lui, Michel Forestier, a beaucoup aimée en son temps, pour le bon motif, et qu'il n'a pas épousée de peur de déplaire à son fils.

Il n'y a pas à s'en dédire, toutes ces prémisses sont fausses et ne peuvent conduire qu'à des situations fausses depuis le lever du rideau jusqu'au dénoûment. Un seul éclair de vérité humaine jaillit de ces rencontres pénibles. La scène où Paul Forestier, instruit de la chute de Léa, lui reproche sa honte en termes sanglants, et finit par éclater en transports d'amour, est d'une puissance d'exécution vraiment magistrale ; mais suffit-elle à dominer l'impression de dégoût qui

s'attache à l'abjecte infamie de Léa? Je n'en répondrais pas.

Le dénoûment, retouché çà et là, ne nous ramène pas à des impressions plus saines ni plus franches. Quelque soit le repentir de Léa, on n'aime pas à la voir tenir dans ses bras la femme de son amant, en lui promettant de lui rendre le bonheur ; et, cependant Léa reste le seul personnage de la pièce pour lequel le spectateur puisse éprouver un peu d'attendrissement et de pitié.

La distribution des rôles de femmes contribue peut-être à ce dérangement d'équilibre, car le théâtre, en certaines occasions, est une sorte de jeu d'optique. Mlle Favart, avec la passion violente dont elle empreint le rôle de Léa, écrase totalement Mlle Baretta, qui, charmante de naïveté tant qu'elle n'est que la pensionnaire Camille, s'est trouvée débile et sans relief pour peindre les angoisses de Mme Forestier.

MM. Got, Delaunay et Coquelin se montrent dignes d'eux-mêmes dans les rôles qu'ils ont créés. L'estime qu'on fait du talent de ces excellents artistes ne peut que s'accroître en les voyant aux prises avec des difficultés sous le poids desquelles succomberaient des acteurs ordinaires. Je me demande, par exemple, ce que deviendrait, en province, le récit de la chute de Léa détaillé par M. Coquelin avec tant de réserve narquoise et de fine bonhomie.

CCCCIV

Odéon (Second Théatre-Français). 3 novembre 1876.

LE GRAND FRÈRE
Drame en trois actes en vers, par M. Pierre Elzéar.

Reprise de GEORGES DANDIN

Le grand frère s'appelle Michele ; le petit frère s'appelle Ascanio ; tous deux sont amoureux de la même jeune fille nommée Martha ; et lorsque Michele, qui est un vieux soldat, s'aperçoit que son petit frère possède la tendresse de Martha, qui est la fille de son capitaine, son noble cœur n'hésite pas une seule minute ; il met la main de Martha dans celle de son petit frère, les bénit, ressaisit son vieux chassepot de Tolède et repart pour la guerre.

> Du haut du ciel, ta demeure dernière,
> Mon colonel, tu dois être content !

M. Pierre Elzéar n'a pas eu la main malheureuse pour son début sur une de nos grandes scènes. Le sujet n'est pas à dédaigner, car il avait tenté MM. Scribe et Dupin, et il obtint autrefois un immense succès sous le pseudonyme de *Michel et Christine*. La différence capitale entre l'ouvrage de MM. Scribe et Dupin et le poème de M. Pierre Elzéar, c'est que le premier se passe en France et se condense en un acte, tandis que le second se dissémine en trois actes et se passe dans les Apennins. Quant à la fraternité réelle de Michele et d'Ascanio, loin d'ajouter quelque chose au sacrifice de Michele, elle le diminue au contraire.

L'abnégation du sergent Stanislas en faveur de l'amant de Christine paraissait plus méritoire et plus touchante.

M. Pierre Elzéar est un très jeune homme, il use du droit qu'il a de manquer d'expérience; aussi n'a-t-il pas senti la faute qu'il commettait en déportant Michel et Christine dans un site quelconque des Apennins, lieu vague, mais nécessairement voué aux passions violentes. Ce n'est pas pour rien, pensait le spectateur, qu'on me montre des sites italiens, des personnages à chapeaux pointus, à pourpoints constellés de boutons multicolores et soutachés de passequilles. Des costumes si pittoresques ne conviennent qu'à des êtres bilieux, jaloux et rageurs; le drame, car c'est un drame, finira nécessairement par un de ces deux accidents, *stilettata* ou *coltellata*. Pas du tout. Ni coup de stylet, ni coup de couteau. Les deux frères, rivaux s'embrassent tendrement et tout est dit. Dès lors, pourquoi les Apennins, pourquoi cette mise en scène italienne, tandis qu'un pays paisible aurait suffi, tel que l'heureuse contrée normande qui produit les bons petits fromages de Neufchâtel?

Mais, ne demandons pas de pêches au pommier, comme dit éloquemment M. Louis Blanc dans *l'Homme libre*. M. Pierre Elzéar est un poète, un musicien, si vous voulez. Il a brodé de rimes riches le vieux *libretto* de *Michel et Christine* et s'est tenu pour satisfait. Il n'a pas tort en ce point; son vers est facile, élégant, bien tourné; il drape, à la façon d'une cape empruntée à la garde-robe d'Alfred de Musset, les vertus un peu bourgeoises de personnages échappés au feu théâtre de Madame.

> Un vieux soldat sait souffrir et se taire,
> Sans murmurer !

soupirait mélodieusement le sergent Stanislas. Voyez un peu comme M. Pierre Elzéar a su paraphraser ce

couplet (sur le timbre *Il faut partir !*) et en faire son dénouement :

MICHELE
...Si j'échappe aux hasards des combats,
Je reviendrai vieillir dans l'ancienne demeure.
Martha, ne pleure pas ! Vois, est-ce que je pleure ?
Vous me verrez bientôt, et, las de guerroyer,
Le soldat reprendra sa place au cher foyer,
Et vos enfants joueront avec ma barbe grise,
Vous vous aimez. Soyez heureux.

ASCANIO
Dieu te conduise !

PIAZZONE, *à Michele*
J'y vois clair : je ne suis pas un amoureux, moi.
Hélas ! je vous ai fait souffrir. Pardon !...

MICHELE
Tais-toi !

Et le rideau tombe... sans murmurer. Le public n'a pas murmuré non plus ; il a même applaudi à des détails charmants, qui suppléaient dans une certaine mesure à l'indigence du fond. N'est-ce pas avec de spirituelles causeries que Mme Scarron faisait oublier à sa table l'absence du rôti ? Pourquoi les vers de M. Pierre Elzéar ne vaudraient-ils pas les bons contes et les grâces aimables de Mme Scaron ?

Mme Hélène Petit, transformée en brune italienne, traduit avec une émotion contenue les sentiments de la naïve Martha. M. Porel, dans le rôle épisodique de Piazzone ; M. Sicard, dans le sergent Stanislas, je veux dire le grand frère Michele ; M. Tallien, qui est au premier acte le colonel de Michele et qui monte aux cieux par la suite ; enfin M. Grandier, sous les traits du petit frère Ascanio, se sont fait justement applaudir.

La mise en scène, décors et costumes, du *Grand Frère*, mérite une mention spéciale ; elle est d'un goût exquis.

La soirée se terminait par la reprise de *Georges Dandin*. L'admirable et cruel chef-d'œuvre de Molière continue son éternel succès. M. Sicard est très bien en baron de Sottenville; M^{lle} Defresne prête son élégance et sa beauté à la perfide Angélique, et M. Porel se montre on ne peut plus amusant dans le rôle du paysan Lubin.

CCCCV

Théatre de la Porte-Saint-Martin. 4 novembre 1876.

Reprise des BOHÉMIENS DE PARIS

Drame en cinq actes et huit tableaux, par MM. Ad. d'Ennery et Grangé.

Lorsque *les Bohémiens de Paris* firent leur première apparition sur la scène de l'Ambigu, le 27 septembre 1843, *les Mystères de Paris* atteignaient l'apogée de leur prodigieux succès. Le problème que se posaient MM. d'Ennery et Grangé était d'ouvrir, pour l'ébaudissement du populaire, de nouveaux aspects sur les bas-fonds parisiens, sans emprunter ni une combinaison, ni un épisode, ni un type au roman d'Eugène Suë. Non seulement ils accomplirent ce tour de force, mais ils inventèrent du même coup un des drames les plus intéressants et les plus curieux qu'on ait jamais vus au boulevard.

En reprenant, avec une confiance que l'événement a justifiée, une pièce consacrée et non usée par plusieurs centaines de représentations, le théâtre de la Porte-Saint-Martin s'est sagement abstenu de la rajeunir. En gardant la physionomie de l'année 1843,

les Bohémiens de Paris ajoutent à leurs éléments d'attraction une sorte de valeur archéologique qui n'est pas à dédaigner. Encore quelques années, et les costumes, les meubles et les mœurs du temps de Louis-Philippe prendront au théâtre une physionomie aussi tranchée que les costumes, les meubles et les mœurs du règne de Louis XV. Le décor du premier tableau, par exemple, qui représente la façade des ci-devant Messageries royales du côté de la rue Notre-Dame-des-Victoires, est aussi amusant à retrouver et à regarder qu'un tableautin de Debucourt, de Jeaurat ou de Boilly. Il est fâcheux que le décorateur chargé de la vue du Pont-Notre-Dame, fort ingénieusement machinée d'ailleurs, soit sorti de la vérité locale en dotant l'église cathédrale d'une flèche qu'elle ne possédait pas il y a trente ans et qui ne lui a été restituée que dans les premières années de l'Empire. Au contraire, le dernier décor, qui donne un panorama de Paris vu du moulin de la Galette à Montmartre, est d'une couleur très vraie et d'une exactitude minutieuse.

Ce ne sont cependant ni les décors, ni les scènes populaires, ni les terreurs de l'estaminet borgne où l'on jette Paul Didier sous la trappe cachée et fermée par le billard, qui ont captivé le public et l'ont cloué sur place depuis huit heures du soir jusqu'à une heure du matin. C'est l'intérêt puissant de quelques situations aussi fortes que pathétiques, qui explique seul la profonde impression subie par la majorité des spectateurs. La scène des carrières de Montmartre, entre le vieux portefaix Crèvecœur et la jeune femme qu'il veut tuer, dans laquelle il reconnaît sa fille, est amenée, conduite et dénouée de main de maître. De la terreur aux larmes, la transition est si habilement ménagée que les plus malins et les plus récalcitrants y sont pris.

Faut-il m'excuser d'insister sur un simple mélo-

drame comme s'il s'agissait d'un chef-d'œuvre littéraire, et de n'en signaler que les mérites, en faisant bon marché des défauts qui sont ceux du genre, l'invraisemblance ou l'exagération?

Je prends l'art dramatique où je le trouve ; j'accepte l'émotion quand elle me saisit, et, remontant alors vers les procédés dont on s'est servi pour m'arracher des larmes, je reconnais qu'ils ne sont autres que l'emploi savamment calculé des sentiments naturels et durables de l'âme humaine mise aux prises avec la terreur et la pitié. En somme, les préceptes d'Aristote, c'est-à-dire de l'art éternel, se retrouvent au fond d'un bon mélodrame comme d'une excellente tragédie ; c'est une réflexion que je livre aux jeunes écrivains, notre seul espoir, qui, sous prétexte de mépriser le *mélo*, se contentent de chanter alors qu'il faudrait agir, et qui, mettant leur paresse de poète d'accord avec leur orgueil, trouvent plus aisé d'accuser le goût du public que de le satisfaire.

Les Bohémiens de Paris, très bien joués par l'ancienne troupe de l'Ambigu, MM. Chilly, Albert, Lacressonnière, Matis, Laurent, Alexandre, Mmes Deslandes et Hortense Jouve, n'ont pas à se plaindre de l'interprétation nouvelle. M. Fraizier et M. Edgard Martin ne valent ni M. Albert ni M. Lacressonnière ; mais M. Paul Deshayes représente avec plus d'ampleur et de vérité le personnage de Montorgueil que ne le pouvait faire Chilly. M. Alexandre est de la plus amusante vérité dans le rôle du major Pelure-d'Oignon ; MM. Gobin, Mousseau et Mme Céline Montaland complètent agréablement la partie comique du drame; Mlle Angèle Moreau retrouve dans le rôle de Louise son succès des *Deux Orphelines*.

Enfin, M. Dumaine, que j'ai réservé pour la bonne bouche, élève le rôle de Crèvecœur à la hauteur d'une conception shakespearienne. Vérité, simplicité,

largeur d'exécution, tout y est. Si jamais la Comédie-Française veut pourvoir à l'emploi du vieux Brizard, vacant depuis tant d'années, elle peut s'adresser à M. Dumaine : c'est son homme.

CCCCVI

Athénée-Comique. 13 novembre 1876.

LA COUSINE OCTAVIE
Comédie en un acte, par M. Charles Garand.

LA FILLE DU CLOWN
Pièce en deux actes, par MM. Duru et Raimond.

Je ne sais si M. Charles Garand lit quelquefois *la Vie Parisienne*. Pour ma part, il me souvient d'une nouvelle parue il y a deux ans et qui contenait toute la donnée de *la Cousine Octavie*. Une jeune femme est en visite de contrebande chez un jeune homme qu'elle vient voir pour la première fois. On en est aux préliminaires d'une conversation sinon criminelle, du moins tendre, lorsqu'un troisième personnage se présente. C'est le mari. La femme n'a que le temps de se cacher derrière une tapisserie, tandis que l'amant en expectative appelle à lui tout son courage et tout son sang-froid pour répondre dignement à la provocation inévitable de l'époux outragé. Cependant celui-ci se promène en proie à une agitation d'autant plus redoutable qu'elle est moins expansive. Tout à coup, il s'arrête, se plante devant l'amant, et lui dit à brûle-pourpoint : « Etes-vous mon ami? Rendez-moi un

service; j'ai perdu tout mon argent au cercle, et je suis à court... »

Le jeune homme, intérieurement ravi de ce dénoûment inattendu, s'empresse d'ouvrir sa bourse, et le mari retourne au cercle pour y payer ses dettes de jeu, ou en faire de nouvelles.

Quant à la dame, qui a tout entendu et tout vu, la situation des deux hommes lui a paru si plaisante et leur physionomie si piteuse, qu'elle éclate de rire au nez de son soupirant, et, désabusée des aventures, rentre chez elle comme elle en était sortie.

La différence entre le court récit de *la Vie Parisienne* et la pièce de M. Charles Garand, c'est que l'auteur dramatique a tourné vers la charge le rôle de femme destiné à Mme Macé-Montrouge, et qu'il a négligé, à tort, une certaine histoire de pistolets, qui rendait les angoisses du jeune homme plus vraisemblables et plus comiques.

La Cousine Octavie a réussi; M. Allart, qui imite M. Dupuis, surtout dans ses défauts, donne assez gaîment la réplique à Mme Macé-Montrouge.

J'éprouverais quelque embarras à raconter aussi clairement la parade, sans prétention mais fort compliquée, que MM. Duru et Raymond ont écrite sous le titre de *la Fille du Clown*. L'exposition en est originale. On plaide devant une cour anglaise une demande de mariage introduite par miss Arabella, fille du clown Brochamball, contre un Français appelé Plumachon, qui lui enseignait l'art chorégraphique du bal Mabille, et qui l'a embrassée un jour qu'elle était tombée évanouie dans ses bras. Plumachon, condamné à épouser ou à compter cinq mille livres sterling d'indemnité, préfère payer de sa personne. Il épouse, puis se sauve en France où il se prépare, regardant son premier mariage comme nul, à s'unir avec Mlle Léonie Montmerlin. Naturellement, il est

pourchassé et rejoint par le clown son beau-père, accompagné de miss Arabella, devenue écuyère et de quelques gymnasiarques. La présence chez Plumachon d'une troupe qui rappelle le cirque Bouthor étonne grandement M. Montmerlin. On lui explique la chose sous prétexte de bal masqué. Comment le contrat de mariage est préparé par les soins d'un notaire déguisé en gardien du sérail, comment le président de la cour anglaise a donné sa démission pour suivre miss Arabella, comment il finit par devenir à son tour le gendre du clown, tandis que le notaire déguisé épouse M{}^{lle} Léonie, d'où il suit que Plumachon reste garçon, ce n'est pas mon affaire. Qu'il me suffise de dire que cette insanité, vivement conduite et rondement jouée par Montrouge, Lacombe et M{}^{lle} Paurelle, se soutient par une grosse gaieté que relèvent çà et là des mots d'une drôlerie assez spirituelle. Somme toute, spectacle inoffensif et amusant, qui disculpe MM. Duru et Raymond de toute ambition du côté de l'Académie française.

15 novembre 1876.

LA MISÈRE DE CORNEILLE

Un débat s'était élevé entre M. Sardou et M. Edouard Fournier, au sujet de la misère du grand Corneille, affirmée par le second, niée par le premier.

Pris pour juge du différend, je présentai quelques observations qu'on va lire, après la lettre de M. Sardou, qui doit nécessairement les précéder.

A Monsieur Francis MAGNARD, rédacteur en chef
du *Figaro*.

Mon cher monsieur Magnard,

Deux mots seulement de réponse à M. Edouard Fournier ! — Après quoi, l'on pourra bien déclarer, si l'on veut, que Corneille portait la besace... je ne dirai plus rien !

Si quelqu'un apprécie la grande érudition de M. Fournier, c'est moi, assurément... et il le sait bien ! Mais, cette fois, je crois qu'elle s'égare !

L'argumentation de M. Fournier se réduit à trois points :

1° J'ai dit, pour établir le produit général des œuvres de Corneille, que l'on pouvait tabler sur une production *moyenne* d'une pièce nouvelle tous les deux ans...

M. Fournier se récrie : — et objecte que Corneille n'a pas donné une seule pièce nouvelle dans les dix dernières années de sa vie.

Comment M. Fournier n'a-t-il pas remarqué que, pour établir une moyenne, j'ai précisément tenu compte de ces dix années improductives ?...

C'est un calcul bien facile à faire.

De 1640 (*Cinna*) à 1684 (*année de la mort de Corneille*) — c'est-à-dire 44 ans — il a fait jouer 22 pièces nouvelles !

C'est donc bien la *moyenne* que j'ai fixée ; — une pièce pour deux ans. — Le produit calculé sur cette base est donc juste, et l'observation de M. Fournier n'a pas de raison d'être !...

2° M. Fournier déclare que pour élever, établir ses enfants, marier, doter sa fille aînée, etc. — toutes choses d'ailleurs sur lesquelles il n'a pas plus de renseignements que moi — Corneille a dû mettre en gage la meilleure partie de son bien !

Nous ne connaissons, lui et moi, que l'hypothèque prise sur la *maison de la rue de la Pie*, pour l'établissement de sa cadette... — et ce n'est pas la meilleure par-

tie de son bien, comme le croit M. Fournier. — *Petit-Couronne* vaut mieux. Or, nous ne voyons pas que *Petit-Couronne* ait été hypothéqué de son vivant, et nous savons qu'il n'a été vendu qu'après sa mort. Le besoin n'était donc pas si pressant, et la seconde observation de M. Fournier s'écroule comme la première !

3° M. Fournier nous cite enfin la lettre bien connue, par laquelle Corneille se plaint à Colbert de la suppression de sa pension...

Et M. Fournier n'oublie qu'un point : — c'est d'ajouter que *la pension fut rétablie et l'arriéré payé !*

Et bien alors ! — tout ce que j'ai dit subsiste, — tous mes chiffres restent debout ; et mes conclusions aussi !...

Ces conclusions, d'ailleurs, quelles sont-elles ?

Je n'ai pas prétendu démontrer que Corneille fût riche !...

Ni contester qu'il eût de grandes charges et des embarras d'argent !...

J'ai voulu établir qu'il n'était pas « dans la misère ! »

Et je le maintiens ! — malgré M. Fournier.

Et je m'en réjouis ! — malgré mon ami Wolff !

Agréez mes salutations bien cordiales.

<div style="text-align:right">V. Sardou.</div>

Voici ce que je répondis :

La proposition faite par M. Gilbert-Augustin Thierry de donner à l'avenue de l'Opéra le nom d'avenue Pierre-Corneille, rencontre dans l'opinion une approbation unanime[1]. Cependant, elle a donné lieu, au sujet de Corneille lui-même, à des discussions rétrospectives qui, sans rapport direct avec l'idée patriotique de M. Gilbert-Augustin Thierry, n'en offrent pas moins un vif intérêt. Victorien Sardou croyait et s'efforçait de nous faire croire que Pierre Corneille, bon bourgeois bien renté, n'eut jamais

[1] Il est bien entendu que l'édilité parisienne ne tint aucun compte de cette opinion ni de cette unanimité.

besoin de faire raccommoder ce soulier légendaire, qui masquait aux yeux de Théophile Gautier la gloire du roi Soleil. Albert Wolff a pris la plume pour faire respecter la légende, et Édouard Fournier a démontré, d'une façon assez précise, que les dernières années du grand poète furent traversées par des misères et des ennuis de toute sorte. Il me semble, d'ailleurs, que Victorien Sardou bat en retraite. C'est le moment de l'accabler.

Je ne m'arrêterai pas à lui chercher querelle sur le système des moyennes. Il est trop évident que Corneille, privé des ressources du théâtre pendant les dix dernières années de sa vie, ne pouvait pas vivre de ce qu'il avait gagné et nécessairement dépensé dans des temps meilleurs. Les moyennes ne sont bonnes que pour les statisticiens; elles ne suffisent pas aux réalités de la vie. J'ai fait deux repas hier; aujourd'hui, je n'ai pas de quoi manger; la statistique calcule qu'en moyenne j'ai fait un repas par jour; mon estomac, qui se moque de la statistique, me répond que je crève de faim.

Je vais droit au gros argument de M. Sardou. A l'entendre, Corneille aurait joui, par la vertu des moyennes, d'un revenu d'environ douze mille livres. Comment obtient-il ce chiffre? En quintuplant la valeur de l'argent. En d'autres termes, Pierre Corneille, à supposer que la tenue de livres de Victorien Sardou fût exacte, aurait disposé en moyenne de 2,400 livres par an, et M. Victorien Sardou croit que ces 2,400 livres vaudraient de nos jours cinq fois autant, soit 12,000 francs. C'est là-dessus que nous ne sommes pas d'accord.

La valeur moyenne du marc d'argent sous Louis XIV était de 40 francs; elle est aujourd'hui d'environ 55 francs. A la même époque, la livre, comparée à la livre du temps de Louis XVI, valait 1 livre 4 sous 11

deniers ; il faut 81 livres du temps de Louis XVI pour faire 80 francs.

Muni de ces éléments monétaires, voyons ce que valent réellement, au cours de l'année 1876, les 2,400 livres de revenu attribuées par Victorien Sardou à Pierre Corneille.

La plus-value du marc d'argent étant de trois huitièmes ou 37 1/2 pour cent, la plus-value de 2,400 livres ressort à 900 francs, ce qui porte à 3,300 francs la valeur intrinsèque du revenu de Pierre Corneille.

Voulons-nous, au contraire, établir notre calcul sur le prix intrinsèque de la livre? Nous trouvons que 2,400 livres de Louis XIV, à 1 livre 4 sols 11 deniers, correspondent à 2,891 livres de Louis XVI, lesquelles, à raison de 81 livres pour 80 francs, nous donnent tout net, par conversion, 2,855 francs 21 centimes de notre monnaie. Donc, la valeur intrinsèque du revenu supposé de Pierre Corneille peut avoir flotté entre 2,855 francs au plus bas et 3,300 francs au plus haut.

Nous servirons-nous enfin du calcul effectué par Bailly sur la valeur proportionnelle du prix du blé? La livre de Louis XIV vaudrait alors à peu près 2 francs de notre monnaie et le revenu « moyen » de Pierre Corneille monterait à 6,000 francs.

Dans l'un ou l'autre de ces trois calculs, nous restons loin des douze mille francs de rente supputés par Victorien Sardou.

Mais le pouvoir de l'argent? Mais l'augmentation du prix des choses? Victorien Sardou s'en autorisait pour quintupler la valeur comparée de la monnaie, et moi je n'en tiens aucun compte, parce que je considère ce genre de spéculation comme arbitraire et purement chimérique.

Pour arriver à une conjecture de quelque valeur dans cet ordre d'idées, il faudrait comparer le prix des denrées de première nécessité et des objets de luxe,

le loyer des terres et des maisons, le produit des capitaux, les salaires, les traitements. « On comprend « aisément, » a dit là-dessus le savant M. Léopold Delisle, « toutes les incertitudes et les difficultés que « présentent ces comparaisons; il est à peu près inutile « d'observer que, suivant la différence des éléments « employés dans ces calculs, on arrive trop souvent à « des résultats contradictoires et absurdes. »

M. Léopold Delisle se borne, comme on le voit, à faire toucher du doigt les difficultés à peu près insolubles de ce genre de problème. L'illustre Rossi est allé plus loin, et il a déclaré nettement que le problème de la mesure de la valeur était « la quadrature « du cercle en économie politique ». Nous partageons entièrement cette opinion.

Ajoutons que, d'après les autorités les plus compétentes, d'après Adam Smith, J.-B. Say, Henri Cibrario et d'autres, dont je pourrais corroborer l'opinion par un assez grand nombre de recherches personnelles, il est permis de penser que la valeur moyenne des choses et des salaires a peu varié depuis la révolution monétaire qui suivit la découverte de l'Amérique au XVe siècle. En fait, le prix du blé depuis quatre cents ans, considéré par périodes, ne présente que des variations insignifiantes. Ce qui a changé, ce sont les mœurs, les habitudes; ce qui s'est accru, ce sont les besoins; et s'il est juste, en quelque manière, de reconnaître que nos aïeux se considéraient comme plus riches que nous avec de moindres sommes, c'est qu'ils se contentaient de peu. J'ai assez vécu pour constater de mes yeux que le confortable intérieur d'un bon bourgeois de 1830 serait aujourd'hui jugé misérable par un concierge de nos quartiers neufs.

Donc, Corneille fut très petitement traité par la fortune; mais, ceci démontré, je répète qu'en réclamant pour le poète du *Cid* et de *Polyeucte* un nom qui con-

sacre l'antique colline parisienne sur laquelle il vécut et mourut, M. Gilbert-Augustin Thierry, ne demande pas à l'édilité et aux pouvoirs publics une réparation pour les souffrances irrémédiables du vieillard besoigneux et chagrin, mais une réparation pour son génie. Paris, qui jette bas la maison de la rue d'Argenteuil, doit relever la gloire du premier et du plus grand des poètes dramatiques français.

CCCCVII

Gymnase. 16 novembre 1876.

LA COMTESSE ROMANI
Pièce en trois actes, par M. Gustave de Jalin.

La pièce de M. Gustave de Jalin (Gustave Fould) portait d'abord pour titre *le Mari d'une Étoile*, c'est-à-dire en langage ordinaire et bourgeois, *le mari d'une actrice célèbre*. On a changé ce titre qui n'indiquait qu'une partie du sujet, et on l'a remplacé par *la Comtesse Romani*, qui est à la fois insignifiant et inexact. Le vrai titre, ce serait *Madame Kean ou Désordre et génie*. Car l'auteur, partant d'une thèse qu'il croyait neuve et hardie, lui a donné des développements et une conclusion qui la réduisent à n'être que la contre-épreuve, ou, si l'on aime mieux, le pendant d'une des plus célèbres comédies d'Alexandre Dumas père.

Cette thèse, si nous la recherchons à l'état de concentration première, était très énergique, très dramatique et très révoltante. Une femme a trompé son mari ; le lendemain de la chute, le mari, qui ne

soupçonne rien, emprunte cinquante mille francs à un de ses amis, qui est précisément l'amant de sa femme. L'ami donne les cinquante mille francs sans se faire prier, mais il couvre d'un égal mépris la femme qu'il suppose vénale et le mari qu'il suppose complaisant.

Pour faire accepter une pareille situation, il fallait sans doute beaucoup de hardiesse et de ressources ; mais, enfin, le problème n'était pas insoluble et pouvait aboutir à de fécondes et de saisissantes péripéties.

Dans quel milieu placer une pareille aventure? Comment préparer et justifier, en même temps que la dégradation de la femme, l'aveugle confiance du mari? M. Gustave de Jalin a fait de la comtesse Romani une tragédienne *di primo cartello*. Nous sommes à Florence. Le jeune comte Romani a épousé la célèbre Cecilia par amour pour sa beauté et pour son talent, en lui jurant d'oublier un passé difficile à décrire. La Cecilia n'a pas sombré sur la mer orageuse des passions ; elle n'en a connu, à ce qu'il semble, que les marécages.

A peine avait-elle épousé le comte Romani, qu'elle s'est donnée au baron de X..., par oisiveté, par ennui, et, il faut bien suppléer ici aux réticences de l'auteur, par dévergondage chronique et constitutionnel.

Cependant, le comte Romani se ruinait pour donner à la comtesse les jouissances du luxe et pour la maintenir dans le monde, qui ne la reçoit qu'avec réserve, sur le même pied que les femmes du plus haut rang.

La ruine accomplie et avouée fournit à la comtesse Romani le prétexte qu'elle rêvait pour remonter sur les planches. Sa rentrée dans le rôle principal d'une tragédie intitulée *la Fornarina* sauvera le théâtre sur lequel elle remporta naguère ses plus éclatants triomphes. Mais ce rôle, il a fallut le retirer à une

jeune grue, qui, blessée et furieuse, se venge d'une manière ignoble, en payant l'insertion dans une feuille satirique, *il Pasquino*, d'une nouvelle à la main où le mari, la femme et l'amant sont livrés à la risée publique. L'infâme pamphlet court de main en main, et c'est la baronne de X..., exaspérée, qui fait lire au comte Romani le malin récit de son déshonneur. Il s'en suit une explication de la dernière violence entre les deux époux. C'est dans la loge même de l'actrice, prête à entrer en scène, que le comte Romani, trahi, déshonoré, mais toujours amoureux, signifie à la Cecilia qu'elle ne remettra plus le pied sur le théâtre. «— Tuez-moi tout de suite ! » lui répond tranquillement l'actrice, « ou bien laissez-moi et ne me faites pas manquer mon entrée ! » — Si tu franchis cette porte, » s'écrie le comte Romani, « je me tue ». La Cecilia passe, incrédule, et le comte s'enfonce un poignard dans la poitrine. Il n'en meurt pas.

Au dernier acte, la Cecilia repentante, désespérant d'obtenir le pardon du mari si cruellement outragé, prend la résolution de chercher dans la mort le pardon de ses fautes.

— « Comme mon Othello m'aimera quand je serai « morte ! » dit-elle par une ingénieuse réminiscence de son répertoire tragique.

Rassurez-vous ; les femmes comme la Cecilia ne meurent pas. C'est le comédien Filipoli qui le lui dit et le lui prouve dans une scène que je tiens pour la plus originale et la mieux faite de la pièce. « — Tu es « sincère dans ton désespoir, » lui objecte ce profond philosophe ; « mais tu t'égares sur le choix des moyens. « Habituée à débiter enpublic le langage des passions « violentes, tu mêles la vie du théâtre et la vie réelle « au point de ne plus savoir où tu en es. Crois-moi : « reviens avec nous. Demande à ton art l'oubli de tes « douleurs et de ton bonheur perdu. Tu n'as qu'un

« époux, qu'un amant : c'est le public. D'ailleurs le
« théâtre va fermer si tu ne le sauves. »

« — Je jouerai ! » s'écrie la Cecilia, et la pièce finit
sur ce mot qui est précisément celui de Kean dans
la fameuse scène de la loge, où Frédérick Lemaître
a laissé d'impérissables souvenirs.

Et le comte Romani ? Et nini, c'est fini. Il s'arrangera comme il pourra.

Conclusion, qui est également celle de *Kean* : la
comédienne n'est pas faite pour la vie régulière ; les
joies domestiques lui sont interdites ; salamandre
éternelle, elle est condamnée aux flammes de la passion impure pendant sa vie, aux flammes de l'enfer
après sa mort.

Mais ne prenons pas au sérieux ces déductions
excessives d'une logique qui ne s'accorde pas, heureusement, avec les réalités de la vie artistique. Qu'est-ce,
après tout, que la Cecilia, telle que l'a dépeinte
M. Gustave de Jalin ? Une bohémienne, une fille des
rues, qui n'a connu ni son père ni sa mère, et qui,
dépourvue de sens moral, se serait perdue dans quelque condition que le sort l'eût jetée. L'art dramatique
n'est pas responsable des turpitudes de cette brebis
galeuse.

On voit maintenant pourquoi j'aurais proposé à
M. Gustave de Jalin d'appeler sa pièce *Madame Kean*,
sous réserve des revendications éventuelles d'une
autre pièce intitulée *la Vie d'une Comédienne*, jouée il
y a une vingtaine d'années à la Porte-Saint-Martin
par Mme Emilie Guyon. Ce drame de M. Théodore
Barrière, montrait aussi le suicide de l'amant, se
tuant parce que sa maîtresse reparaissait sur le théâtre
malgré sa défense. De pareilles rencontres devenaient
inévitables, dès l'instant où M. Gustave de Jalin
s'abandonnait à une monographie des actrices à passion.

Cela dit, il me reste à répondre à quelques questions.

La pièce est-elle bien faite? Oui. A-t-elle réussi? Oui. L'auteur a résolu ce problème étrange de construire une œuvre d'aspect original avec des situations presque toutes connues, et intéressante quoiqu'elle ne fasse agir que des personnages indignes de la sympathie du public. Une des causes les plus évidentes du succès, c'est une partie comique extrêmement amusante et spirituelle. Les types de comédiens, italiens dans la pièce, mais sous lesquels la joyeuse malignité du public soulignait d'amusantes analogies, sont dessinés avec esprit et belle humeur. Parmi ces figures de second plan, il en est deux que l'interprétation a mises particulièrement en relief. Mlle Dinelli a dit le petit rôle de la méchante peste Martuccia avec la verve la plus plaisante et la plus vraie. Quant à M. Saint-Germain, il a fait de Filipoli une création inimitable ; le comédien a voulu jouer au naturel un personnage de cabotin. Par quels miracles de finesse et d'observation a-t-il réalisé cette nuance, c'est ce qu'il faut aller voir pour le comprendre et l'admirer.

Demandez aussi à M. Worms comment on attache le public à un personnage aussi aveugle, aussi faible que le comte Romani, je dirais presque aussi lâche n'était le coup de poignard du second acte? Il vous répondra que c'est par la sincérité de l'émotion interne, par la sensibilité, et j'ajouterai par le charme d'une voix incomparable et la vertu d'une énergie qui, sans jamais sortir de la mesure, frappe fort parce qu'elle frappe juste.

Mme Pasca, que j'avais à peine entrevue au Vaudeville, il y a trois ans, dans une reprise de *Fanny Lear,* ne tient pas ce que j'attendais d'elle. Son jeu sec manque de la grâce perfide ou de la fascination magnétique qu'exige, pour devenir vraisemblable, le

rôle d'une Cecilia. Elle arrive cependant, par l'étrange pouvoir d'une froideur qu'on dirait calculée, à produire des effets de saisissement dont je ne méconnais pas l'intensité. C'est ainsi que la glace, tenue dans le creux de la main, finit par la brûler comme ferait un charbon ardent.

Les rôles secondaires sont très bien tenus; citons MM. Landrol, Pujol, M^{mes} Lesueur, Monnier, Helmont, Bode et Prioleau; et réservons une mention particulière pour un débutant, M. Corbin; ce jeune élève du Conservatoire dit avec une simplicité du meilleur ton le rôle original d'un petit prince russe de seize ans, qui se bat en duel pour les beaux yeux de la Cecilia.

CCCCVIII

Troisième Théatre-Français. 17 novembre 1876.

FRANÇOIS LE CHAMPI

L'HOTE

Comédie en un acte, en vers, par M. Charles Tournay

Je présentai le mois dernier, à mes lecteurs l'auteur de *la Pupille*, M. Estienne (Edouard-Marie-Eugène-Félix), chef de station télégraphique et contrôleur à l'inspection de la Seine.

Je leur présente aujourd'hui, avec sa qualité d'employé à la mairie du XIe arrondissement, bureau des décès, M. Charles Tournay, l'auteur de *l'Hôte*, représenté ce soir sur le troisième Théâtre-Français, aux acclamations d'un public idolâtre. Toutes les branches de l'administration française y passeront.

Singulière loterie des œuvres théâtrales ! Les spectateurs s'étaient tordus de rire à l'audition de *la Pupille*, tandis qu'ils ont applaudi à tout rompre *l'Hôte* de M. Tournay, production infiniment plus bizarre que sa devancière.

Les personnages de *la Pupille* avaient cela pour eux qu'ils parlaient comme tout le monde, un peu plus mal que tout le monde, si vous voulez, mais enfin on comprenait quelque chose à leurs actions, même lorsqu'elles étaient ridicules.

Les personnages de *l'Hôte* portent des costumes du temps de Charles VIII et racontent, en vers d'environ douze pieds, des aventures absolument incompréhensibles. Personne ne saura jamais pourquoi M^{lle} Berthe de Montmaillant court les grands chemins en costume de ménestrel. Le fait est qu'elle arrive nuitamment dans le château du sire de Valvert et qu'elle y retrouve le jeune Raymond de Valvert qu'elle aime et dont elle est aimée. Le sire de Montmaillant, un grand diable, traîneur de sabres et de panaches, poursuit sa fille jusqu'au château de Valvert, l'y rejoint, et oblige le sire de Valvert à consentir au mariage de son neveu, que ce mauvais tuteur destinait au cloître. Voilà.

Le sire de Montmaillant, avec ses deux écuyers de de la triste figure, ressemble au Charles Martel de *Geneviève de Brabant*, flanqué des deux hommes d'armes légendaires. Un personnage de moine lascif, qui poursuit d'indécentes agaceries la pauvre Berthe déguisée, nous rappelle que nous sommes en république, et nous présage un retour prochain aux beaux jours des *Victimes cloîtrées* et du *Mariage du Capucin*. Quelques jolis vers se perdent au milieu de ce fouillis d'insanités mâtinées de lyrisme. On dirait un *scenario* d'Hervé mis en vers par un parnassien convaincu.

M. Silvain, que je croyais exclusivement voué à la tragédie, déploie une verve comique dans le person-

nage absurde du sire de Montmaillant, maudissant sa fille avec un accent provençal qui fait venir l'ail à la bouche. M. Paul Desclée et M^{lle} Cassothy ne disent pas mal les vers.

L'Hôte avait été précédé par une représentation fort intéressante de *François le Champi*. Je m'abstiendrai cette fois de parler du chef-d'œuvre de M^{me} Sand, puisqu'une contestation judiciaire est engagée à ce sujet. Mais je dois rendre justice à la jeune troupe de M. Ballande, qui s'est vraiment distinguée.

M. Reynald, M^{me} Wilson, M^{lle} Cassothy, M^{me} Riga et M^{me} Derouet ont tenu les principaux rôles avec une intelligence et un talent qui ne seraient déplacés sur aucune de nos grandes scènes. Signalons un jeune comique, M. Bahier, qui a montré, sous les traits du paysan Jean Bonnin, deux qualités précieuses, la finesse et la naïveté.

Il serait vraiment cruel de condamner ces jeunes talents à l'interprétation d'essais aussi informes et aussi burlesques que *la Pupile* et *l'Hôte*. M. Ballande fera sagement d'aviser.

CCCCIX

ODÉON (SECOND THÉATRE-FRANÇAIS). 18 novembre 1876.

DEIDAMIA

Comédie héroïque en trois actes en vers, par M. Théodore de Banville.

Reprise du DIPLOMATE

Comédie en deux actes en prose, par Scribe et Germain Delavigne.

Il est peu de mémoires assez paresseuses pour n'avoir pas gardé la légende d'Achille caché à Scyros

parmi les filles du roi Lycomède, et se trahissant devant Ulysse en saisissant une épée placée parmi les quenouilles offertes en présent aux filles du vieux roi. Ce petit tableau, dont s'inspirèrent tant de peintres et de sculpteurs, ne renferme pas en soi d'élément dramatique perceptible au premier abord.

Mais Achille fut le héros et l'île de Scyros le théâtre d'une autre aventure moins connue, et qui prête davantage aux combinaisons scéniques. Un poète latin, Papinius Statius, que nous nommons habituellement Stace, écrivit, dans le courant du premier siècle de l'ère chrétienne, les deux premiers chants d'un poème intitulé *l'Achilléide,* pour la rédaction duquel il consulta certainement d'antiques traditions grecques. Celles-ci veulent qu'Achille, pendant son séjour à Scyros sous le nom de Pyrrha, ait séduit Déïdamia, l'une des filles de Lycomède, et qu'il en ait eu un fils nommé Pyrrhus ou Néoptolème. Le poème de Stace est bien oublié aujourd'hui, moins encore que l'imitation qu'en fit en vers français Luce de Lancival.

M. Théodore de Banville a puisé dans *l'Achilléide* l'épisode des amours d'Achille et de Déïdamia, en le débarrassant des brutalités qui pouvaient plaire aux descendants des Sabines, mais que notre théâtre ne supporterait pas, même en récit.

Ce petit nombre de données très simples, rapprochées de l'analyse qui va suivre, permettra de saisir les développements nouveaux que M. Théodore de Banville a su créer de son propre fond, et qui sont la matière de son propre poème; il l'a qualifié comédie héroïque, pour rappeler un genre aujourd'hui délaissé, que cultivèrent Rotrou, Molière, Corneille, et que le poétique auteur des *Exilées* était peut-être seul capable de faire revivre parmi nous.

Au lever du rideau, la déesse Thétis, environnée des Néréides, apporte dans l'île de Scyros son divin

rejeton, qu'elle veut soustraire à l'arrêt de mort porté contre lui par le Destin.

> O Néréides! tout menace mes amours,
> Car Ilios, au front environné de tours,
> .
> Ne tombera jamais que par le bras d'Achille;
> Et lui-même, ce fils adoré, mon seul bien,
> Baignera de son sang le rivage Troïen,
> Mais du moins, s'il devra mourir pour leur défense,
> Il vit, tant que je puis dérober son enfance
> Aux Danaens, de meurtre et de pillage épris.

Achille résiste aux volontés de la déesse, mais tout à coup Déïdamia sort du palais de son père, se rendant au temple de Pallas. Dès le premier coup d'œil une même ardeur enflamme le fils de Thétis et la fille de Lycomède. Achille se laisse vêtir d'habits de femme pour vivre auprès de celle qu'il aime et que le vieux roi lui donne pour épouse, d'après la volonté de la déesse Thétis.

Lorsque le rideau se relève sur le second acte, les noces sont accomplies; Déïdamia tremble maintenant comme épouse et comme mère. Ulysse et Diomède sont arrivés ; ils soupçonnent le déguisement et offrent les présents qui doivent leur livrer le secret d'Achille. Celui-ci saisit l'épée et se répand en menaces sanglantes contre Hector. Mais les quatre filles de Lycomède, comprenant le danger, imitent ses transports belliqueux. Ulysse se trouve en face de cinq Achilles au lieu d'un. La scène est charmante et jette comme un reflet de la gaîté d'Anacréon sous la trame de cette épopée théâtrale.

C'est au troisième acte que le subtil roi d'Ithaque oblige enfin Achille à se faire connaître, en simulant une descente de pirates dans l'île de Scyros. — « Je « suis Achille ! » s'écrie le demi-dieu, saisissant l'épée d'Ulysse lui-même, et il vole au combat.

C'en est fait; Achille appartient aux chefs grecs et va remplir sa destinée qui le condamne à périr de la main d'un lâche, après avoir abattu le fier Hector. Les adieux d'Achille et de Déïdamia remplissent la dernière partie de l'œuvre :

. .
Je mourrai comme il sied à des rois que nous sommes,
Faisant voler mon nom sur les bouches des hommes,
Et n'ayant plus en moi rien à purifier ;
Car cette Hélène, à qui je veux sacrifier
La vie, avec raison tant chérie et vantée,
Ce sont les dieux, et c'est la Patrie insultée !
Et mon renom splendide et pur de tout affront
Servira de parure éternelle à ton front ;
Les chanteurs, dont le cœur répugne aux choses viles,
Chanteront mes combats merveilleux dans les villes ;
Et quand tu passeras, la fierté sur le front
Et l'orgueil dans les yeux, les laboureurs diront
En promenant le soc dans la terre fertile :
« Voilà celle qui fut la compagne d'Achille ! »

Déïdamia, maîtrisant sa douleur, répond en fille de roi, en femme de héros :

. .
. .
La lame de l'épée, en sa forme divine,
Est pareille à la feuille austère du laurier.
Suis les chefs, ma chère âme, au combat meurtrier !
Et c'est assez pour moi, puisque tu m'as nommée
Ta Déïdamia chérie et bien-aimée,
D'avoir pu te donner, hélas ! pendant un jour
Ce cœur, qui restera brûlé de ton amour ;
Car Déïdamia ta compagne, fût-elle
Oubliée, a marché dans ta route immortelle !

Ainsi se termine, dans les grandeurs d'une sérénité olympienne, cette étude savante, où M. Théodore de Banville a prodigué les trésors de sa poésie et les magnificences de son vers taillé dans le pur marbre de Paros.

Bien que de pareilles œuvres ne puissent être estimées à leur véritable valeur que par des juges préparés à les entendre par une haute culture intellectuelle et littéraire, le public tout entier s'est laissé saisir aux vives couleurs du tableau, tantôt pastoral, et tantôt héroïque, qui passait sous ses yeux.

Deïdamia a été accueillie par les applaudissements les plus chaleureux et les plus sincères. C'est une belle soirée pour l'Odéon, qui s'est fait honneur en montant la comédie héroïque de M. de Banville avec le soin le plus ingénieux et une splendeur pittoresque de costumes, qui a séduit tous les yeux.

M^{lle} Rousseil, dans le rôle d'Androgyne que lui assignait la légende, a montré son beau talent de tragédienne sous une face nouvelle; elle s'y est surpassée et a été rappelée deux fois. M^{lle} Volsy donne au rôle de Déïdamia la beauté qui sied à l'épouse d'Achille et la grâce émue de la jeune mère. Les autres interprètes chargés des rôles secondaires, ont su faire valoir les beautés à la fois éclatantes et correctes qui caractérisent le style achevé de M. Théodore de Banville.

L'Odéon vient d'annexer à son répertoire classique un ancien vaudeville de Scribe et de Germain Delavigne; il a suffi d'en supprimer les couplets pour le transformer en une comédie. *Le Diplomate* de Scribe n'a d'autre mission que de rechercher en Allemagne des dessins exacts d'un costume de bal qui doit servir pour une grande fête chez Madame, duchesse de Berry. Chavigny, c'est son nom, tombe au milieu d'une intrigue du cour, et s'y trouve mêlé sans en deviner le sens. Les fortes têtes du corps diplomatique, décidées à découvrir des combinaisons mystérieuses dans les choses les plus simples, prennent sa mission ostensible pour un ingénieux prétexte cachant des desseins beaucoup plus importants. Plus Chavigny nie le

caractère officiel qu'on lui prête, plus il passe pour un personnage important et redoutable. Il finit par s'abandonner au courant, et déjoue les prétentions de l'Espagne et de la Saxe qui voulaient donner une épouse au prince Rodolphe, et, sans le faire exprès, il obtient le consentement du grand-duc au mariage public de son neveu avec une jolie Française, que celui-ci avait épousée secrètement, la marquise de Surville.

L'honneur de ces beaux résultats revient tout entier à Chavigny; trois cours européennes se disputent l'honneur de récompenser ses services, et le grand-duc ordonne que le récit de ses négociations soit inséré à la *Gazette officielle*. « — Quel bonheur ! » s'écrie le diplomate sans le savoir; « je pourrai donc connaître « ce que j'ai fait ! »

Il est permis de ne voir dans *le Diplomate* qu'un de ces paradoxes auxquels Scribe excellait à donner un corps; il y a cependant de l'observation fine et une part de vérité dans ces esquisses légères. Combien d'hommes qui passent pour habiles doivent leurs succès, comme Chavigny, à cette présence d'esprit, à cette faculté de saisir l'à-propos, de ne s'étonner de rien et d'accepter avec discrétion les bonnes fortunes du hasard !

Le Diplomate fut représenté pour la première fois, au théâtre de Madame, aujourd'hui le Gymnase, le 23 octobre 1827, par des acteurs d'élite, Dormeuil, Paul, Ferville, Klein, Gontier, Mmes Théodore et Léontine Fay.

La troupe de l'Odéon a galamment accepté cet héritage redoutable; M. Valbel joue avec un gaieté légère et de très bonnes façons le rôle du diplomate Chavigny; M. Grandier donne de l'élégance au prince Rodolphe; MM. Tallien et Fréville sont fort plaisants sous le frac brodé des envoyés de Saxe et l'Espagne.

J'ai dit que l'Odéon avait supprimé les couplets; la

perte n'est pas grande ; je regrette cependant un petit chœur d'entrée, que je transcris ici en faveur des gourmets ;

<div style="text-align:center">

Air : *Du Pas des Chasseurs.* (Moïse.)

Nous avons avec gloire
Réduit aux abois
Le léger chamois.
Pour chanter la victoire,
Que le son du cor
Retentisse encor.
Vive la chasse et ses nobles loisirs !
C'est le plaisir des rois et le roi des plaisirs.

</div>

Et que Banville vienne nous dire encore que Scribe ignorait les splendeurs de la rime riche !

CCCCX

Vaudeville. 21 novembre 1876.

PERFIDE COMME L'ONDE
Comédie en un acte, par M. Octave Gastineau.

LES MARIAGES RICHES
Comédie en trois actes, par M. Abraham Dreyfus.

L'unique originalité du petit acte de M. Octave Gastineau, *Perfide comme l'onde,* c'est d'être joué seulement par des femmes. Deux femmes du monde (!!!) la marquise et la baronne se sont brouillées à propos d'un soupirant que la première accuse la seconde de lui avoir enlevé. Mon Dieu oui ! voilà comment les choses se passent au faubourg Saint-Germain. Vous vous demandez ce que peuvent se dire deux grandes

dames qui prennent le thé en tête-à-tête; vous aviez peut-être souhaité d'être en tiers dans cette conversation exquise. Eh bien! M. Gastineau, qui a surpris leurs secrets, souffle sur vos illusions. Ces deux créatures délicates et distinguées se disputent un amant. La marquise, qui est féroce, a fait tomber la baronne dans un piége, en l'amenant à recevoir en grande loge, à l'Opéra, un couturier célèbre et à l'y garder toute la soirée, sous le feu de cent regards malins.

La baronne rend à la marquise la monnaie de sa pièce, en lui présentant sa femme de chambre Juliette sous le nom d'emprunt de lady Backson; et voilà que la marquise, éprise d'une amitié subite pour l'anglaise, la conduit avec elle à un concert de gala. C'est un prêté pour un rendu. Au moment de s'arracher les yeux ou de se crêper le chignon, comme on dit à la cour, les deux rivales s'aperçoivent que le marquis n'en voulait qu'à la femme de chambre. Tous les marquis sont comme cela; M. Gastineau vous en donne sa parole. Là-dessus, la baronne et la marquise s'embrassent; et nous possédons un document de plus sur les mœurs intimes de la haute société française.

M^{lle} Réjane a joué si spirituellement le rôle à double face du Ruy Blas femelle, Juliette et lady Backson, qu'elle a fait applaudir le nom de l'auteur lorsqu'elle est venue elle-même le jeter au public.

Les Mariages riches de M. Abraham Dreyfus ne se piquent pas non plus de nous peindre très fidèlement la société contemporaine, mais ce qui entre dans le domaine de la charge et tout ce qui fait rire est sinon permis, du moins amnistié. On devait à M. Abraham Dreyfus un nombre de croquis très fins insérés dans *la Vie Parisienne* et quelques petits actes qui se sont fait leur place dans le répertoire du théâtre de paravent. Le jeune auteur vient d'aborder pour la première fois une œuvre de quelque étendue. Il s'est ap-

proprié avec adresse le mécanisme théâtral auquel le Vaudeville a dû deux de ses récents succès, *le Procès Veauradieux* et *les Dominos roses.*

Qui n'a lu dans les journaux une annonce rédigée à peu près dans ce goût : « MARIAGES RICHES. Dames, « veuves et demoiselles, avec dots, depuis cinq cent « mille francs jusqu'à dix millions. Inutile de se pré- « senter si l'on n'a de bonnes références. MADAME DE « SAINTE-HERMINE, rue du Bout-du-Monde, à l'entre- « sol. Discrétion absolue. Affranchir. » M. Abraham Dreyfus nous introduit dans le salon de Mme de Sainte-Hermine, qui prend son art au sérieux et marie les gens moyennant une remise de cinq pour cent, payable la veille de la cérémonie. Premier client, M. Hector Grandin invoque l'assistance de la marieuse pour faire un sort à son ancienne maîtresse, Amélie Cruchot, qu'il quitte pour épouser Mlle Ribaudet. Un second client se présente ; c'est M. Ribaudet, père de la fiancée d'Hector. Ce vieux bourgeois, une fois sa fille casée, ne serait pas fâché de trouver dans un second mariage le bonheur que lui refusa le caractère acariâtre de feu Mme Ribaudet.

La situation est assez risquée ; car il s'en faut de très peu que M. Ribaudet n'épouse très réellement la maîtresse de son gendre. Cependant l'affaire manque. Jetez à la traverse de cet imbroglio un certain M. Laviolette, beau-frère de Ribaudet, lequel s'imagine être le père naturel d'Amélie Cruchot. Celle-ci ne le connaît que sous le nom de M. Bernard, et le prend pour l'intendant d'une noble famille, qui désire garder l'anonyme ; puis un certain chevalier, cavalier servant de la marieuse, lequel se découvre à la fin comme le père d'Amélie, et vous connaîtrez tous les éléments de la pièce, plutôt burlesque que comique, de M. Abraham Dreyfus.

Grâce à la verve de l'auteur, qui ne se dément pas

un instant à travers ce fouillis d'incidents sans cesse renouvelés, et agrémentés de mots pittoresques qui ne font pas tous long feu, le public a passé gaîment sur les défauts de l'ouvrage. Je n'y insisterai pas. M. Dreyfus me permettra cependant, en vue de l'avenir, de lui dire que l'intérêt ne se fixe sur aucun de ses personnages, les uns étant vicieux, les autres suspects ou ridicules. Le dénoûment, qui donne pour femme à un naïf employé de province la grisette Amélie Cruchot, n'est peut-être que trop vrai. Tant pis, dira-t-on, pour qui va chercher une femme dans une agence, comme on va prendre un coupon pour l'opérette du soir. Cependant, à le considérer froidement, ce dénoûment est horrible; et ce qui est horrible n'est point comique. Je suis persuadé qu'un auteur plus expérimenté que M. Dreyfus aurait fait épouser Amélie Cruchot par son amant, et que le public en eût été charmé.

Mais enfin, *les Mariages riches* ont réussi, et je ne serais pas étonné que la pièce, légèrement émondée de quelques crudités inutiles, ne fournît une assez longue carrière.

MM. Delannoy et Parade sont très amusants dans les rôles de Ribaudet et de Laviolette. M. Joumard, qui vient de quitter la Comédie-Française, débutait au Vaudeville par le rôle peu sympathique d'Hector Grandin. Il m'a semblé que M. Joumard, qui donnait à quelques rôles épisodiques, dans *Jean de Thomeray* et dans *le Sphinx*, par exemple, un caractère d'originalité très remarqué, se sentait quelque peu majestueux et pesant dans un théâtre de genre : ce qui explique qu'il se soit donné un peu trop de mal pour se faire léger. M. Joumard a du talent, mais ce talent l'appelle à des rôles plus corsés et plus sérieux que celui d'un Hector Grandin; s'il fallait lui assigner un emploi, je lui conseillerais celui des Félix plutôt que celui des Dieudonné.

Le rôle équivoque d'Amélie Cruchot a rencontré pour interprète une jeune personne que j'avais remarquée au Conservatoire dans une scène des *Deux Veuves* de Mélesville; M^{lle} Kalb, qui a de la gaieté plein les yeux et plein la voix, s'est tirée avec une aisance parfaite de difficultés qui semblaient insurmontables pour une débutante. Elle a été très justement applaudie. M^{lle} Derson représente avec intelligence et finesse le rôle de la marieuse.

CCCCXI

Théâtre Taitbout. 23 novembre 1876.

LOUP, Y ES-TU?

Revue de l'année, en quatre actes et huit tableaux, par M. de Jallais.

La revue de M. de Jallais n'est sans doute pas inférieure aux pièces du même genre qui l'ont précédée, ni supérieure à celles qui la suivront. Elle nous montre, comme toutes les revues, plusieurs demoiselles en jupons courts, chantant, d'une voix plus sûre qu'assurée, des couplets qui pourraient être de Clairville, sur l'air connu : *Je suis l'oseille*. Les nouveautés de l'année y sont parodiées avec plus ou moins d'esprit et de sel. On y danse toutes sortes de pas de caractère et l'apothéose est remplacée par des imitations d'acteurs célèbres.

Vous avez vu cela partout, et les personnes qui aiment cette note-là prennent un plaisir extrême à l'entendre pour la centième fois.

Mais ce qu'on ne trouverait pas ailleurs, c'est un public que je croyais disparu depuis l'époque légen-

daire de l'Odéon-Lireux, au temps où les étudiants sonnaient du cor au parterre pour abréger la longueur des entr'actes.

Dès le lever du rideau, les spectateurs, piqués d'une sorte de tarentule, et surexcités peut-être par les applaudissements téméraires d'une brigade romaine audacieusement placée au centre de la première galerie, ont entamé avec les actrices une sorte de concours choral qui rappelait à s'y méprendre l'orphéon de Fouilly-les-Oies. Tous les airs connus y ont passé; la chanson de *l'Amant d'Amanda* et la *mandolinata* de M. Paladilhe ont été reprises en chœur par une centaine de voix, tandis que les cannes battaient la mesure sur le parquet, faisant jaillir en nuages la poussière oubliée par la précédente direction.

Cet étrange concert venait-il à s'éteindre, un incident grotesque ranimait soudain les transports d'une gaieté convulsive. Tantôt, c'était une de ces demoiselles qui adressait une allocution au souffleur; une autre partait sur la ritournelle qui précède le couplet, et ne s'arrêtait qu'en apercevant les gestes désespérés du chef d'orchestre. Et le public impitoyable de crier *bis* avec fureur.

Cela devait mal finir; un acteur, qu'il est inutile de nommer, a manqué de respect au public, et les rires se sont changés en sifflets.

Je souhaite pour le directeur du Théâtre-Taitbout que la revue de M. de Jallais atteigne cent représentations et par delà. Mais je garantis que celle de ce soir est unique. S'il était possible de recommencer une pareille improvisation, les stalles se vendraient dix louis dans les agences.

CCCCXII

Théatre Cluny. 2 décembre 1876.

L'AFFAIRE FAUCONNIER
Drame en quatre actes, par M. Georges Petit.

Le drame que M. Georges Petit vient de faire représenter au théâtre Cluny devait d'abord s'appeler *l'Homme de paille*, c'était le vrai titre. Je ne comprends pas qu'on l'ait changé pour le remplacer par un autre plus banal et moins exact.

Le commandant Delorme est un honnête homme fourvoyé dans une affaire financière dont il porte la responsabilité sans avoir compris le rôle qu'il y jouait : celui d'un homme de paille. Au moment où la débâcle éclate, le banquier Fauconnier s'enfuit, tandis que Delorme demeure seul comme un chien de garde auprès de la caisse, afin que nul ne détourne la faible épave que recueilleront les créanciers.

Mais cette caisse renferme, outre des valeurs d'une certaine importance, des papiers compromettants pour un certain Piperel, qui veut les recouvrer à tout prix. Un curieux type de coquin hypocrite et ténébreux que ce Piperel, qui, sous l'apparence d'un simple employé à douze cents francs par an, était l'âme de la maison Fauconnier. C'est lui qui a créé de toutes pièces les combinaisons véreuses qui ont fait tant de victimes, c'est lui qui a mené les choses de manière à consommer à la fois la ruine des actionnaires et celle de Fauconnier. Cette vaste escroquerie n'a profité qu'à lui seul.

Fauconnier, qui devinait la trahison sans pouvoir s'en défendre, a pris une précaution en cas de malheur : lorsque la justice, faisant une descente au siège de la

maison Fauconnier, saisira les papiers et les livres, elle trouvera dans la caisse même une note explicite, accompagnée de preuves indiscutables, constatant les manœuvres et la culpabilité de Piperel.

Comment Piperel préviendra-t-il ce coup terrible ? Delorme garde les clefs de la caisse et ne s'en dessaisirait pas facilement. Piperel n'est pas homme à commettre une action violente. Mais une idée infernale traverse le cerveau de ce coquin. Feignant de s'associer au désespoir de Delorme, il lui représente sous les plus noires couleurs les conséquences de sa situation : l'arrestation d'abord, puis le jugement, la condamnation et le bagne. Le bagne, pour un ancien officier qui porte le ruban rouge sur sa poitrine ! A cette idée, la tête du commandant Delorme s'exalte ; plutôt la mort que le déshonneur ! Avant de mettre fin à ses jours, Delorme confie à Piperel les clefs de la fameuse caisse, en lui faisant jurer de ne les remettre qu'aux officiers de justice. Puis il se tire un coup de pistolet dans la région du cœur ; il se blesse grièvement, mais il lui reste assez de vie pour voir Piperel dévalisant la caisse et assez de force pour le dénoncer au commissaire de police qui pénètre avec les agents dans la caverne Fauconnier.

Heureusement, Delorme guérit de sa blessure ; traduit en cour d'assises, il est honorablement acquitté et pourra refaire une existence à sa femme et à ses enfants, grâce à un ami de son gendre, un petit crevé millionnaire qui, ne sachant que faire de sa fortune, a fini par se jeter dans l'industrie et cherche des auxiliaires expérimentés, capables en le dirigeant de le préserver de la ruine.

Le drame de M. Georges Petit est presque un début ; il serait donc inutile et injuste d'insister sur quelques maladresses et quelques longueurs ; mais il renferme une situation neuve et puissante, qui a pro-

duit beaucoup d'effet, je veux parler de la combinaison atroce par laquelle Piperel conduit à une mort volontaire l'homme dont il veut se débarrasser et déguise l'assassinat en suicide.

L'œuvre est honnête, saine et sagement écrite. Les personnages sympathiques de Mme Delorme, de sa fille et de son gendre le capitaine Etienne Delorme, ainsi que du petit crevé, légèrement ridicule, mais délicat et généreux, n'ont qu'à parler le langage naturel de leur situation pour émouvoir jusqu'aux larmes. Rien de plus touchant que la dernière scène où le pauvre commandant, acquitté par le jury, mais vieilli, découragé, n'osant plus compter sur personne au monde, rentre la tête basse dans sa maison, et y retrouve, avec le bonheur domestique, des amis dévoués qui se jettent dans ses bras.

Le drame de M. Georges Petit a donc les qualités nécessaires pour fournir une brillante carrière au théâtre Cluny. Ajoutons qu'il est joué avec beaucoup de talent par des acteurs connus et aimés du public, par M. Paul Clèves, très pathétique dans le rôle du commandant Delorme ; par M. Angelo, qu rend avec beaucoup de vérité le caractère viril et chevaleresque du capitaine Etienne; par M. Mangin, qui fait de l'hypocrite Piperel une figure saisissante, enfin par M. Herbert, très amusant dans le rôle du vicomte, par Mlle Jeanne Marie et par Mlle de Sévery, qui donnent beaucoup de grâce et de charme décent aux personnages de Mlle et de Mme Delorme.

CCCCXIII

Comédie-Française. 4 décembre 1876.

L'AMI FRITZ

Comédie en trois actes, par MM. Erckmann et Chatrian.

Un mot de préface.

Si la pièce de MM. Erckmann-Chatrian m'avait paru bonne, je l'aurais louée, sans crainte de blesser personne, dans un journal qui laisse à chacun de ses collaborateurs la plus large et la plus libérale indépendance. Personne n'a jamais douté de la mienne ; il est arrivé que des adversaires m'aient remercié de mes éloges et que des amis se soient fâchés de mes critiques. Les rapides comptes rendus que je trace au courant de la plume sont des examens de conscience littéraire, auxquels je n'attribue aucun autre mérite que leur sincérité. Mon opinion sur *l'Ami Fritz* ne saurait donc être influencée par la polémique retentissante dont cet ouvrage fut l'objet avant de voir le jour. Je regrette même que les auteurs de *l'Ami Fritz* n'aient pas pris la peine d'écrire une bonne pièce. Ils m'auraient épargné l'ennui de ces explications préliminaires.

M. Frédéric Cobus, que ses compagnons appellent familièrement l'ami Fritz, est ce qu'on appelle un bon vivant ; cet apôtre de la bonne chère fait un dieu de son ventre ; riche, jeune encore, il passe sa vie à table entre ses amis Hanéro, le percepteur ; Frédéric, l'arpenteur juré, et Joseph, le violoniste bohémien. Après le dîner, la pipe ; après la pipe, la brasserie, puis l'ivresse, puis le sommeil ; et le lendemain on recom-

mence. Célibataire endurci, Fritz n'a jamais voulu prendre femme, parce qu'une femme tiendrait à distance le troupeau d'ivrognes sur qui Fritz règne en dieu bachique, et parce qu'elle enlèverait la direction culinaire à la vieille Catherine, la meilleure cuisinière qu'on puisse rencontrer dans le département des Vosges.

Le premier acte nous montre l'ami Fritz officiant avec ses amis autour d'une table copieusement et somptueusement servie. C'est la fête de Fritz; la fille de son fermier Christel, la jolie Suzel, lui apporte un bouquet de violettes ; Fritz promet d'aller la remercier un de ces jours à la ferme. A la fin du repas, un bon rabbin, nommé Daniel Sichel, qui adore Fritz, mais qui gémit de le voir abandonné à la plus grossière sensualité, lui adresse un éloquent sermon sur ce thème de l'Ecriture sainte : « Croissez et multipliez ! » Le bon David a, d'ailleurs, la manie de marier tout le monde. On lui rit au nez et l'aimable société de Fritz, après avoir dégusté ses vieux vins, va s'achever à la brasserie.

Au second acte, nous sommes dans la ferme des Mésanges, chez Christel. Fritz a tenu sa promesse; il était venu, en se promenant, remercier Suzel de son bouquet ; puis, trouvant la cuisine bonne, il s'est installé aux Mésanges, où il séjourne depuis trois semaines, pendant lesquelles il est devenu peu à peu amoureux de Suzel. Elle est si charmante, la gentille et naïve Suzel ! Elle grimpe si bien aux arbres et elle fait si bien les beignets ! Lorsque Fritz s'aperçoit qu'il est sérieusement épris d'une fille de la campagne il s'enfuit, et Suzel fond en larmes. « — Ce sont les « beignets ! » dit le bon rabbin.

Le troisième acte se devine. Après avoir inutilement lutté contre une passion assez redoutable pour

lui couper l'appétit, Fritz se détermine à épouser Suzel.

Une donnée si naïve ne pourrait vivre et intéresser que par des épisodes ou par l'analyse intime des sentiments. Mais il n'y a point ici d'épisodes, et les sentiments analysés se réduisent aux souffrances ou aux joies de la goinfrerie. On mange presque tout le temps ; lorsque les personnages ne mangent plus, ils parlent de ce qu'ils ont mangé ou de ce qu'ils mangeront.

La véhémente prédication du rabbin David Sichel, au premier acte, laissait prévoir que l'ami Fritz, renonçant un jour aux épaisses voluptés d'une perpétuelle ripaille, serait converti par l'amour aux réalités viriles et aux sévères devoirs de la vie. Pas du tout. Fritz, qui considère son mariage avec la fille d'un fermier comme une mésalliance, n'épouse Suzel que parce qu'elle fait bien la cuisine. N'imaginez pas que j'invente quelque chose ni que je me permette de dénaturer l'intention des auteurs.

Au plus fort de la lutte qui s'établit dans la tête de Fritz entre son goût pour Suzel et sa vanité de gros et riche bourgeois, la vieille Catherine intervient. C'est la scène pathétique de l'œuvre. «—Mon bon maître », dit-elle à Fritz, « je vous en supplie, mariez-vous ; « voyez mes cheveux blancs ; je suis vieille, je n'irai « pas bien loin : qui me remplacera ? qui vous fera la « cuisine après moi ? Mariez-vous ! mariez-vous ! »

La perspective de se trouver un jour sans cuisinière agit instantanément sur le noble cœur de l'ami Fritz ; et lorsque son mariage avec Suzel est enfin déclaré : « Suzel », lui dit-il « remerciez Catherine, c'est elle « qui a tout fait. » Ainsi la succession de Catherine ne tombera pas en déshérence ; l'ami Fritz s'assure, au bureau de placement du mariage, une cuisinière selon son cœur ; ils seront heureux, ils feront beaucoup de...

beignets, et ils descendront, d'indigestion en indigestion, le fleuve de la vie.

Telle est l'idylle de MM. Erckmann et Chatrian ; on a reproché aux idylles réalistes de sentir quelquefois le fumier. Celle-ci ne sent que la friture

Le style de MM. Erckmann-Chatrian n'est pas fait pour relever la pièce. C'est probablement la première fois qu'on aura entendu à la Comédie-Française un amoureux se promettant pour consolation « une petite ribotte ». Relevons encore une délicate comparaison entre l'amour et les démangeaisons. « Plus on se « gratte, plus ça fait mal, » dit l'ami Fritz dans un accès élégiaque.

Le joli rôle de la naïve Suzel est le seul rayon de grâce et de lumière qui se joue à travers l'épais ennui distillé par *l'Ami Fritz*.

Voilà la part des auteurs ; elle n'est pas glorieuse.

Faisons maintenant la part du Théâtre-Français : elle est splendide. Sur le canevas grossier et même un peu graisseux, fourni par MM. Erckmann-Chatrian, la Comédie-Française a brodé tout un poème par les artifices d'une mise en scène et d'une interprétation également prestigieuses.

Les deux décors dans lesquels s'encadrent les trois actes de *l'Ami Fritz* excitent à bon droit l'admiration des connaisseurs; le paysage des Vosges, où s'élève la ferme de Christel, avec ses pavillons de bois ouvragé, ses rideaux de peupliers et ses cerisiers chargés de fruits vermeils, égale les plus riants tableaux de maîtres.

Je ne parlerai des meubles, des accessoires, du linge magnifique orné de chasses en soie rouge, de l'argenterie et des crédences, que pour en louer le goût exquis, l'ordonnance harmonieuse et gaie.

Certes, nous connaissons tous les acteurs qui ont prêté à ce triste *Ami Fritz* l'appui de leur renommée.

Mais rarement nous avions vu les talents si divers de MM. Got, Febvre, Barré, Coquelin cadet, Garaud, Truffier, de M^mes Jouassain et Reichemberg fondus dans un ensemble d'une perfection si complète.

Il a fallu à M. Febvre bien des ressources et une faculté de composition bien ingénieuse pour rendre supportable et même sympathique ce type de demi-bourgeois pantagruélique, qui attribue ses peines de cœur à des excès de boisson, et qui se marie pour guérir sa gastrite.

Quant à M^lle Reichemberg, c'est la jeunesse en sa fleur et la divine innocence de l'amour pudique, non pas joués par une comédienne, mais représentés au naturel sans qu'on soupçonne comment l'art s'en est mêlé.

M. Got incarne le rabbin David Sichel avec une vérité de costume, de physionomie et d'allures absolument inimitables. Et quelle diction savante sous cette bonhomie pleine de verve! Quel tour de force que d'avoir fait avaler au public la tirade du rabbin David sur la fécondité du mariage, qui semble empruntée à quelque mémoire rédigé pour l'Académie des sciences immorales!

Pourquoi faut-il que M. Got, impatienté sans doute par quelques protestations mêlées de sifflets qui l'ont interrompu au moment où il allait nommer l'auteur, ait cédé à la malheureuse inspiration de donner à la phrase sacramentelle une signification particulière et d'en souligner le mot *honneur* de manière à se faire couper la parole par les applaudissements frénétiques d'une certaine portion du public?

M. Got est un homme de trop d'esprit et de sens pour ne pas reconnaître, en y réfléchissant, qu'il s'est écarté des règles qui président aux rapports de l'acteur en scène avec le public, dans l'intérêt de leur dignité respective.

Si l'on admet par hypothèse qu'il puisse y avoir un honneur particulier à jouer telle ou telle pièce, il y en aurait donc moins à représenter d'autres œuvres? Nous en arriverions aux pièces qu'on représenterait sans honneur ou même avec indignité? Cela est inacceptable, et si l'on admettait jamais une formule, exceptionnelle d'intention, qu'on n'accorda jamais ni à Emile Augier, ni à Octave Feuillet, ni à Jules Sandeau, ni à Alexandre Dumas fils, je ne parle que de l'élite contemporaine, ce n'est pas à M. Erckmann-Chatrian qu'il conviendrait de l'appliquer pour la première fois.

Intererit multum Davusne loquatur an Heros.

S'il s'agit de l'honneur de l'art dramatique, il y a certainement beaucoup d'honneur à jouer la comédie comme l'ont jouée ce soir M. Got et ses camarades. En ce sens, on peut dire que *l'Ami Fritz* a eu l'honneur d'être joué par des artistes sans pareils.

S'il s'agit de l'ouvrage de M. Erckmann-Chatrian, c'est autre chose; il n'y a pas d'honneur à recevoir et à jouer une œuvre moins que médiocre. Il vaudrait mieux s'en excuser. Mais comme nos mœurs ont sagement banni les colloques explicatifs entre les deux mondes que sépare la rampe, nous espérons que cette infraction à des usages aussi respectables que sensés ne se renouvellera pas.

Le caractère et le talent de M. Got m'inspirent d'ailleurs trop d'estime pour que nous nous gardions réciproquement rancune, moi de son incartade, et lui de ma mercuriale. Allez, rabbin David Sichel, et ne péchez plus.

CCCCXIV

Variétés. 8 décembre 1876.

ON DEMANDE UNE FEMME HONNÊTE
Comédie en un acte, par MM. Aurélien Scholl
et Victor Koning.

LES JEUX DE L'AMOUR ET DU... HOUSARD
Comédie en un acte, par MM. Jules Moinaux
et Henri Bocage.

LA REVUE SANS TITRE
Revue en deux actes, par M. Charles Monselet.

Le journalisme parisien fait presque seul tous les frais de la nouvelle affiche des Variétés, et il s'est galamment tiré de cette passe, dangereuse pour tout le monde, et surtout pour les gens d'esprit.

La pièce de MM. Aurélien Scholl et Victor Koning renferme une idée plaisante. M. Hector de Camouche est un séducteur quinquagénaire qui n'a jamais, dit-il, rencontré de cruelles. C'est pourquoi il ne s'est pas marié. Il ne demandait pas mieux que de pousser jusqu'au *conjungo*, mais on ne lui en laissait pas le temps. Aussi s'est-il promis d'épouser la première femme qui lui résistera ; cette première finit par se trouver, ou plutôt par s'inventer, sous la forme d'une « ancienne » qui a eu l'art de déguiser son visage et sa voix. Traitée avec les licences que comporte une charge esquissée en un jour de belle humeur, la pièce de MM. Aurélien Scholl et Victor Koning a beaucoup réussi.

On devine, d'après ce titre parodié sur le chef-

d'œuvre de Marivaux, *le Jeu de l'amour et du... Housard*, que la pièce de MM. Jules Moinaux, Henri Bocage et Albert Wolff, qui ne s'est pas nommée, n'aspire pas à monter un jour sur « le grand trottoir » de la Comédie-Française. Mais elle fera rire longtemps les habitués des Variétés.

Le quiproquo fondamental est des plus simples et des plus drôles. Un housard, nommé Léchaudé, s'introduit auprès de la femme de chambre Catherine, un soir où sa maîtresse, Mme Francesca de San Pa terno, reçoit quelques amies de son monde et quelques gentilshommes à l'avenant.

Mis par hasard en présence de Francesca, Léchaudé reconnaît Françoise, son premier amour, qui le désespéra par ses rigueurs et pour laquelle il s'est engagé... parce qu'il avait un mauvais numéro. Léchaudé est, en effet, d'un tempérament placide qui produit le contraste le plus drôlatique avec les incidents bizarres de la pièce. Il dévore des gâteaux jusqu'à s'en faire mal au cœur... toujours par amour. — « Il y a, » dit-il, « des « gens qui s'abrutissent avec les liquides; moi je pour-« suis le même but avec la pâtisserie; c'est plus long, « mais ça m'est égal, je ne suis pas pressé. » On voit, par cette citation, sur quel ton de haute folie se développent les jeux du housard, présenté aux invités de Francesca comme un fils de famille qui s'est engagé pour oublier une fatale passion.

Il y a une partie de cartes entre Léchaudé et le prince valaque Bibischoff, qui est une vraie trouvaille. Le prince ne connaît que l'écarté en cinq points et Léchaudé ne sait que le bézigue en quinze cents. — « Ça ne fait rien, jouez votre jeu ! » dit l'imperturbable Léchaudé. Le prince jouant avec cinq cartes et le housard avec neuf cartes, celles-ci ne tardent pas à se brouiller, et les deux partenaires se les jettent à la tête. Après mille extravagances, telles qu'un projet

de duel, où Léchaudé prend pour témoins les domestiques de la maison, parmi lesquels un valet de chambre démagogue qui empoche les pièces de cent sous en objurguant la face détestée des despotes, le prince Bibischoff enlève la femme de chambre Catherine qu'il prend pour la véritable Francesca. Quant à Léchaudé, une fois son congé fini, il oubliera ses amours parisiens et se mariera dans son village avec trois mille francs qu'il a gagnés au baccarat sans savoir ce qu'il faisait.

De pareilles folies se racontent mal ; il faut les voir et les entendre.

M. Dupuis est parfait de bonhomie et de naturel dans le rôle du housard Léchaudé. Il lit une certaine lettre à son lieutenant pour lui demander les galons de brigadier, qui se termine par *Vive la France!* avec une conviction qui fait bourdonner un cent de hannetons dans la cervelle du spectateur attentif. Quant à la chanson du lancier, dont la musique assez agréable est de M. Charles Cognet, je n'en ai pas compris un traître mot.

Mmes Gabrielle Gauthier et Angèle sont deux femmes de chambre assez élégantes et assez avisées pour tromper plutôt dix fois qu'une les princes Bibischoff.

Le spectacle se terminait par la revue de M. Charles Monselet. Ici, je n'ai plus rien à raconter. Une revue est une revue, et j'avoue que, pour moi, je ne distingue guère la meilleure des autres. Il m'a semblé que le spirituel Monselet avait quelque peu sacrifié à la littérature dans un certain nombre de couplets tournés non pas à la mode de Clairville, mais à celle de Favart, de Voisenon, de Panard et du grand Piis. De là, quelque froideur, qui disparaît au second acte lorsqu'on arrive au défilé des pièces nouvelles et aux imitations d'acteurs. On me permettra de ne pas approuver et même de blâmer la prétendue imitation

de M^{lle} Sarah Bernhardt dans *Rome vaincue* par M. Guyon. La ressemblance n'y est pas, et la tentative en elle-même manque de goût. Les deux grands succès ont été pour M. Deltombe, très amusant dans le personnage du comédien Delobelle, qui reparait toujours lorsqu'on ne le redemande pas, et pour M. Cooper, qui fait la charge de M. Capoul dans *Paul et Virginie* avec une mesure et une finesse de diction qui ne défigurent pas les belles mélodies du maître Victor Massé.

Citons encore M^{lle} Kuschnick, qui ne dit pas mal les couplets de *Kosiki*, l'inépuisable succès japonais du théâtre de la Renaissance; M^{lle} Kuschnick a la discrétion de ne pas chercher à copier M^{me} Zulma Bouffar, qui donne au rôle de Kosiki un cachet si spirituellement original.

M^{mes} Aline Duval, Gauthier, Angèle, R. Maurel, Ghinassi; MM. Pradeau, Léonce, Dailly, Daniel Bac et beaucoup d'autres apportent leur contingent de variété et de mouvement à *la Revue sans titre*.

M. Pradeau s'est fait un joli succès en annonçant l'auteur de manière à rappeler l'incident le plus marquant de la première représentation de *l'Ami Fritz*.

CCCCXV

VAUDEVILLE. 13 décembre 1876.

LE LIVRE DU PASSÉ
Comédie en un acte, par M^{me} Pauline Thys.

Reprise de NOS ALLIÉES
Comédie en trois actes, par M. Pol Moreau.

La donnée première sur laquelle M^{me} Pauline Thys a écrit *le Livre du passé* n'est pas absolument nouvelle,

mais on la refera sans doute bien des fois encore, car elle prête à des effets scéniques. Une jeune veuve, avant de consentir à un mariage qu'on lui propose, imagine de s'introduire sous un déguisement chez son futur époux, afin de l'étudier au naturel dans son langage, dans sa vie, dans ses mœurs, et de scruter aussi le passé quelquefois léger, quelquefois un peu lourd, d'un garçon qui a bien vécu.

Voilà pourquoi M^me Renée de *** se fait présenter à M. le baron Lucien de Manarville comme une petite bonne à tout faire et pleine de bonne volonté. Lucien trouve Renée charmante et commence par l'embrasser. Ce début promet une petite comédie égrillarde comme le Palais-Royal en a tant joué du temps de Déjazet, de Charlotte Dupuis et de Derval.

Mais tout à coup, *le Livre du passé* s'attriste et nous jette dans les brouillards d'une historiette sentimentale et lacrymatoire. Lucien a séduit autrefois une petite servante du château de Manarville; Marthe était la fille de la vieille Manon, la gouvernante de Lucien. Marthe, prise de remords et de désespoir, est morte en donnant le jour à un enfant, et Lucien n'épousera la belle veuve, dont la main lui est promise, que si elle autorise son mari à faire élever sous ses yeux le fruit d'une erreur passagère. Telle est la confession qu'il destinait à Renée, et que celle-ci recueille sous le nom de la servante supposée. Renée, dont le cœur est prodigieusement sensible, envoie sur-le-champ quérir l'enfant de Marthe qu'on remet aux soins de la gouvernante Manon. Lucien sera pour Renée le plus fidèle et le plus reconnaissant des époux.

M^me Alexis, M^lle Réjane et M. René Didier, qui débutait au Vaudeville, ont joué consciencieusement ce petit drame romanesque, qui n'a pas paru heureusement calculé pour les perspectives du théâtre ni pour le genre de Vaudeville.

M^me Pauline Thys, qui a beaucoup d'esprit et de talent, et que j'ai eu l'occasion de louer ici même comme musicienne, à propos de son opéra-comique *le Mariage de Tabarin*, chanté l'année dernière à l'Athénée, ne distingue pas nettement entre les combinaisons du roman et celles de l'art dramatique. Presque toutes les femmes qui écrivent en sont là; au théâtre, les effets de sensibilité, mal combinés et mal préparés, avortent dans un malaise qui se tourne en envie de rire chez les uns, en ennui chez les autres. Le sentiment du comique est absent chez le sexe chanté par M. Legouvé; d'où il suit que les femmes ne savent pas se mettre en garde contre l'invasion subite d'une hilarité presque brutale, survenant au moment même où elles croyaient toucher le spectateur, le convaincre ou lui plaire. Comment M^me Thys, ne s'est-elle pas aperçue, par exemple, des étranges aspects de ce ménage de garçon, où Lucien se laisse faire la cuisine par celle qui fut sa belle-mère et dont il a tué l'enfant?

Après la comédie de M^me Thys, accueillie avec un étonnement qui n'est pas sorti des limites de la politesse, le Vaudeville a repris *Nos Alliées*, une comédie en trois actes qui fut jouée il y a bientôt quinze ans au Gymnase par M. Dieudonné et M^me Fargueil. Le rôle de Philippe de Mauri, transporté en Russie par M. Dieuponné, y fut pour lui l'occasion d'un succès tel qu'il a voulu sans doute le recommencer en France. C'est à quoi il a réussi dans la mesure que comporte l'intrigue fort anodine de *Nos Alliées*. Il s'agit d'une lutte pour un mariage. Un capitaine de zouaves, M Gaston de Reb, aspire à la main de M^lle Claire Mongerard. Ce capitaine est un nigaud, brave au feu mais timide en amour, qui ne saurait pas mener sa barque s'il n'y était aidé par une jeune et jolie veuve, M^me Henriette de Dolsy; celle-ci se charge de déjouer les prétentions

d'un rival, qui n'est autre que M. Philippe de Mauri, déjà nommé.

Après une guerre d'escarmouches, quelque peu enfantines, entre M^{me} de Dolsy et Philippe, celui-ci s'aperçoit tout à coup que c'est de son ennemie qu'il est amoureux ; il charge le capitaine de zouaves de faire sa demande, et alors, par un nouveau chassé-croisé, le capitaine, s'apercevant que M^{me} de Dolsy est la seule femme auprès de laquelle il n'éprouve pas de timidité, l'épouse pour tout bon. Philippe deviendra le gendre de M. Mongerard.

La pièce, somme toute, est gaie; elle amuse sans fatigue. M. Dieudonné y déploie à l'aise cette verve un peu bruyante qui ne lui permet pas de sortir de scène autrement qu'en courant à toutes jambes. M^{lle} Réjane remplace par de la malice et de la grâce le mordant qui relevait chez M^{lle} Fargueil le rôle un peu convenu d'une veuve entreprenante et audacieuse... pour le bon motif.

CCCCXVI

Troisième Théâtre-Français. 16 décembre 1876.

L'OBSTACLE

Drame en cinq actes, par MM. Victor Kervani
et Pierre Lestoille.

Il ne faut jamais désespérer de rien. Après avoir essuyé ses plâtres avec les prodigieuses insanités de *la Pupille* et de *l'Hôte*, le Troisième Théâtre-Français vient d'entrer dans sa voie en produisant un drame intéressant et vrai. Les deux auteurs, d'âge assez inégal, sont des débutants ou bien peu s'en faut, car le nom de M. Victor Kervani n'a encore paru qu'une

seule fois sur une affiche parisienne, comme l'auteur, avec Xavier de Montépin, de *la Maison du Mari*, un drame qui eut du succès au théâtre Cluny. Quant à M. Pierre Lestoille, c'est sa première bataille.

Donc, les deux débutants ont eu la main heureuse, car ils ont trouvé du premier coup une situation puissante, dramatique et neuve. En ont-ils tiré tout le parti possible? Evidemment non; il aurait fallu l'audace savante d'un Alexandre Dumas pour pousser jusqu'à son plein relief le groupe social que composent M. le baron de Chanlieu, le mari, M^{me} de Chanlieu, la femme, et M. le comte de Liray, l'amant.

Le baron de Chanlieu, abandonné depuis de longues années par sa femme, qui s'est enfuie avec un séducteur, n'a dompté son profond chagrin que pour se consacrer tout entier à sa fille Diane. Voulant préserver son nom des souillures qu'y pourraient imprimer les folles aventures de la baronne, il a obligé celle-ci à prendre une dénomination d'emprunt. Elle est devenue M^{me} de Rives pour le demi-monde. Quant à la baronne de Chanlieu, on a dit qu'elle était morte et sa fille le croit.

Diane a maintenant dix-sept ans et son cœur s'ouvre à l'amour; le vicomte Georges de Liray la demande au baron de Chanlieu. « — Il y a un obstacle « au mariage de ma fille! » déclare nettement cet honnête homme, « je ne suis pas veuf; la baronne existe, mal« heureusement pour nous. Croyez-vous que le comte « de Liray votre père consentirait à vous laisser épouser « une fille dont la mère a failli et qui est rejetée du « monde? — J'en suis sûr! » s'écrie Georges; « mon « père est au-dessus de pareils préjugés; il ne voudra pas « porter obstacle à mon bonheur. »

En effet, Georges transmet à son père, sans aucune réticence, les confidences du baron de Chanlieu. En les écoutant, M. de Liray se trouble. « — Ce mariage

« est impossible ! » s'écrie-t-il. Georges insiste, et finit par s'irriter de la résistance croissante de son père. Il ne peut croire qu'un homme d'une vie aussi mondaine et aussi légère puisse attacher tant d'importance à un pareil obstacle. « — L'obstacle n'est pas où tu crois ! » finit par dire le comte de Liray. « Tu veux connaître le « secret de mon refus : le voici. La baronne de Chanlieu, « la mère de celle que tu aimes, est ma maîtresse. »

Voilà la situation. Elle est forte, même un peu rude; mais abordée avec la crânerie de l'inexpérience, elle a produit un effet considérable sur le public du Troisième Théâtre-Français.

Une fois entré dans une situation aussi complexe, il s'agit d'en sortir. Dans la réalité de la vie, toutes les personnes intéressées auraient avoué que le mariage de Diane avec Georges était de ceux qui ne peuvent s'accomplir ni dans le présent ni dans l'avenir. Diane en serait morte de chagrin, peut-être ; mais la pauvre enfant aurait elle-même reculé de honte à l'idée d'épouser le fils de l'amant de sa mère, l'amant et la mère fussent-ils enfermés sous la tombe.

Mais ces solutions négatives ne donneraient pas la matière d'un drame en cinq actes. Les auteurs ont pensé que l'exil éternel de M. de Liray et le suicide de Mme de Chanlieu rendraient au mari outragé la faculté du pardon et le droit de marier sa fille au vicomte Georges. J'y consens pour leur faire plaisir, bien que les deux actes qui forment le dénoûment ne vaillent pas les trois actes d'exposition. Néanmoins, comme on a beaucoup pleuré à l'agonie de Mme de Chanlieu, qui meurt adorée de sa fille et pardonnée par son mari, je donne acte au public de ses larmes et aux auteurs de leur succès.

Après tout, ce n'est pas là un début ordinaire. Sauf quelques lenteurs, dues à des épisodes comiques qu'on devrait abréger, l'action se déduit clairement et mar-

che droit, dans un style simple et correct, jusqu'à l'aveu du comte de Liray, lequel forme le point culminant de l'œuvre. Il n'est pas douteux que *l'Obstacle*, légèrement remanié d'après les conseils d'un directeur expérimenté, aurait pu affronter sans trop de témérité une scène plus vaste et plus en vue que celle de l'ancien Théâtre-Déjazet.

L'Obstacle, sans avoir rencontré l'appui si précieux d'une interprétation supérieure qui en aurait accentué les qualités et atténué les parties faibles, n'est cependant pas mal joué, tant s'en faut.

M. Silvain est excellent dans le rôle du baron de Chanlieu; ce jeune acteur sait tirer parti d'une voix un peu sourde sans être faible; son jeu concentré a de l'émotion et de l'autorité.

M. Raynald s'est tiré avec habileté du rôle difficile de M. de Liray.

Les deux amoureux, Diane et Georges, sont représentés avec jeunesse et avec charme par M. Albert Lambert et M^lle Rose Lion.

M. Riga est un peu marqué pour son rôle de jeune millionnaire provincial, atteint de la manie du journalisme et du reportage.

M^me Milton, qui joue la coupable et repentante baronne, possède une ressemblance étonnante avec la grande tragédienne lyrique M^lle Krauss; mais c'est tout ce qu'elle en a.

Opéra-Comique. 21 décembre 1876.

Représentation au bénéfice de

L'ACTEUR JOSEPH LAURENT

Un dimanche du mois de mai 1843, M. Antony Béraud, directeur du théâtre de l'Ambigu, fit débuter

deux nouvelles recrues dans un drame d'Anicet Bourgeois, intitulé *Madeleine*. La première était M^lle^ Emilie Guyon, qui s'emparait de l'emploi laissé vacant par M^me^ Théodorine Mélingue, appelée au Théâtre-Français pour créer la Guanhumara des *Burgraves*.

L'autre était un petit jeune homme nommé Joseph Laurent, que son extérieur grêle et sa physionomie naïve indiquaient comme le successeur de Charles Pérey. Petit poisson deviendra gros, dit le proverbe. Le pauvre Laurent ne prévoyait pas, il y a trente-quatre ans, qu'il deviendrait « le gros Laurent » et que son embonpoint, après être progressivement devenu l'un des éléments de succès de son jeu naturel et plein de gaîté, deviendrait à la fin l'un des obstacles devant lesquels s'arrêterait brusquement sa carrière théâtrale.

Laurent fut l'un des acteurs les plus populaires de Paris; depuis *Eulalie Pontois*, de Frédéric Soulié, drame dans lequel l'ancien apprenti ébéniste fit sa première création, jusqu'au *Voyage à la lune*, qui le vit monter pour la dernière fois sur un théâtre d'ordre, Laurent a fait rire deux générations.

Son plus grand triomphe fut un rôle de quatre-vingts lignes dans la *Prière des Naufragés*.

« Ces quatre-vingts lignes » a écrit M. Charles Desnoyers « ou mieux encore ces quatre-vingts mots
« étaient placés tellement en situation, l'artiste s'iden-
« tifiait si complètement avec le drame, que chacun
« de ses mots était un effet, un bravo, un rire, ou
« même une larme... Oui, une larme !... Il faisait à
« la fois pleurer les plus endurcis et les plus scep-
« tiques lorsqu'il retrouvait, sous les traits d'une belle
« jeune femme, l'enfant à qui il servait autrefois de
« chien de Terre-Neuve, lorsqu'il aboyait en la recon-
« naissant, pour s'en faire reconnaître à son tour. »

Ce jour-là, Laurent rencontra une de ces bonnes

fortunes qui font plus pour la renommée d'un artiste que dix années d'un travail assidu.

Après avoir créé ou repris cent sept rôles différents, tant à l'Ambigu qu'à la Porte-Saint-Martin, à la Gaîté, aux Variétés, au Théâtre-Lyrique, au Châtelet, à la salle Ventadour, et, en désespoir de cause, à la salle Taitbout, Joseph Laurent se trouva à bout de forces. Son obésité croissante, compliquée d'un asthme douloureux, ne lui permettait plus de continuer le théâtre, et l'excellent comique se trouva, à l'âge de cinquante-cinq ans, dans une situation digne de tout intérêt.

Après avoir élevé, avec de maigres appointements, une nombreuse famille dont il est l'idole comme il est encore son soutien, Joseph Laurent, à force d'ordre et de privations, avait pu acheter une maisonnette à Champ-sur-Marne, auprès de ses camarades Brindeau et Febvre. Avec la patience et la fureur latente du collectionneur, il était arrivé à faire de son réduit un petit musée, rempli de faïences, de portraits anciens et d'armes curieuses. Vint la fatale année 1870; les Prussiens occupèrent les villages de la Marne, et la maisonnette de Joseph Laurent fut pillée; l'ennemi ne lui laissa rien que les quatre murs, percés à jours, sans portes ni fenêtres.

Ce fut un coup terrible, d'où sortit sans doute l'affection nerveuse dont il fut atteint sans espoir de guérison, et qui lui défendit pour jamais l'exercice de sa chère profession.

La matinée organisée à son bénéfice sous le patronnage de M. de Villemessant, et qui vient d'avoir lieu dans la salle de l'Opéra-Comique généreusement prêtée par M. Carvalho, a produit un résultat magnifique : dix-neuf mille francs de recette et dix-sept mille francs de bénéfice net, voilà le plus éloquent des chiffres.

Elle n'a pas paru indigne du public d'élite à qui l'on doit ce magnifique résultat.

On ne jouait que deux pièces, mais quelles pièces et quels interprètes! *La Demoiselle à marier,* cette adorable esquisse de Scribe et Mélesville, jouée à ravir par MM. Valbel, Dalis, François, Montbars, M^me^ Crosnier, du théâtre de l'Odéon, et M^lle^ Barretta, de la Comédie-Française. Puis, *la Joie fait peur,* un vrai chef-d'œuvre qui fera couler des larmes, tant qu'il existera des cœurs sensibles et des esprits délicats. Je cite seulement les noms de MM. Got, Delaunay, Prudhon, de M^mes^ Emilie Guyon, Reichemberg et Broisat, dont les talents achevés forment un ensemble incomparable. Ce serait leur faire tort que de les distinguer l'un de l'autre. Le public les a confondus dans une égale admiration et les a rappelés à la chute du rideau dans une ovation aussi spontanée que sincère. Il n'y avait pas un claqueur dans la salle de l'Opéra-Comique; aussi tout le monde était debout et battait des mains.

Avec ces deux pièces, qui valent un long spectacle, un intermède littéraire et musical a tenu les spectateurs attachés à leur place jusqu'à près de six heures.

M. Dumaine a dit avec largeur et simplicité des vers éloquemment émus, dûs à M. Ferdinand Dugué, l'un des auteurs de cette *Prière des Naufragés* où Laurent se montra si pathétique. M^me^ Marie Laurent, en attendant le succès qui lui était réservé le soir même dans *Athalie,* à la représentation populaire de l'Odéon, nous a fait entendre ces adorables vers de Victor Hugo : « Dans l'alcôve sombre... », l'une des plus belles inspirations de celui qui reste notre maître à tous lorsqu'il consent à n'être que le plus grand des poètes français.

La foule des acteurs de Paris entourait le brave Laurent lorsqu'il est venu saluer le public et lui montrer pour la dernière fois ses bons gros yeux baignés

de larmes. Il est apparu entre Laferrière et Bouffé, et derrière eux se tenaient en députation les artistes du Théâtre-Français, de la Porte-Saint-Martin, du Gymnase, du Vaudeville, des Variétés, des Bouffes, de la Renaissance, etc., etc. Si j'en oublie, qu'on ne m'en veuille pas. L'affiche avait bien omis M. Valbel, l'élégant et spirituel fiancé de *la Demoiselle à marier*.

Le concert a commencé par une belle romance chantée avec beaucoup de goût et de sensibilité par M. Caron, le baryton de l'Opéra, et s'est terminé par une chansonnette comique de Berthelier l'inimitable.

Entre ces deux points extrêmes, nous avons entendu le boléro de *la Cruche cassée*, enlevé de verve par la belle Céline Montaland, qui a su faire bisser cette originale bouffonnerie; puis la jolie scène du *Péage*, de Planquette, jouée en costume et chantée par Mme Théo et M. Max Simon; Mme Théo, délicieusement costumée, était fort en voix et n'a rien perdu à affronter l'étendue d'une salle comme celle de l'Opéra-Comique.

Venaient ensuite *le Géant*, une ballade de Victor Hugo, mise en musique par M. Gailhard, de l'Opéra, et chantée par lui-même avec une voix qui est bien celle du personnage; puis le duo du *Châlet*. Avez-vous entendu le duo du *Châlet* par Capoul et Gailhard? Non; eh bien, tant pis pour vous; il fallait venir à cette matinée. Vous vous imaginez peut-être que la musique d'Adam est usée? C'est une erreur; je gage qu'une reprise du *Châlet*, chanté par Capoul et Gailhard, avec l'une de nos adorables invitées d'aujourd'hui dans le rôle de Betly, ferait un argent fou. Les deux jeunes chanteurs, débordants de voix et de verve, ont été applaudis avec furie. Ils l'avaient bien mérité.

Mlle Thérésa avait choisi dans son répertoire humoristique une mélodie inédite de Darcier, intitulée *l'Amour frileux*, qui n'a d'autre tort que d'être un peu

difficile et que M^lle Thérésa a dite en musicienne consommée.

C'était le tour du jeune violoniste que le programme appelait M. Dengremont et qui a précisément neuf ans. A cet âge, M. Dengremont est un virtuose accompli ; il a déployé dans l'exécution des *Souvenirs de Bade*, de Léonard, une maestria, un sentiment musical, et une ampleur de style qui confondent, chez un enfant de cet âge. Le jeune Dengremont n'est pas un petit prodige: c'est un artiste.

A défaut d'une chanson de Béranger qu'ils nous avaient promise, un des frères Lionnet, l'autre étant malade, a lu une amusante facétie, la lettre d'un conscrit racontant une bataille qu'il n'a pas vue, d'après les renseignements des camarades qui n'ont rien vu non plus.

Place maintenant à *Kosiki*. M^lle Zulma Bouffar et M. Puget, dans la scène de la pantoufle, ont montré que ni leur talent ni la musique de Lecocq, dont ils sont les interprètes choisis, ne seraient déplacés sous la voûte où l'on chante du Grétry, du Boïeldieu et du Grisar. Jamais M^lle Zulma Bouffar n'avait montré plus de correction dans son chant ni plus d'esprit dans son jeu à la fois piquant et mesuré.

Capoul nous a dit la chanson hongroise de *Mhéa*, dont il a composé plutôt qu'arrangé les paroles et la musique. Cette mélancolique inspiration a produit la même impression sur le public de l'Opéra-Comique que sur celui d'Enghien, qui en avait eu la primeur et en avait consacré le succès.

A M^me Judic, qui chantait presque en dernier, était réservée la tâche difficile de mettre le comble aux enchantements d'un public déjà saturé d'émotions musicales. Elle y a réussi tout naturellement.

Il lui a suffi de faire entendre les frais et discrets couplets du *Sentier couvert* de Wachs, et le *Bras des-*

sus, bras dessous de M. Planquette. M^me Judic chante et mime ce dernier morceau avec une gaîté communicative et une finesse de détails qui appartiennent à la bonne comédie. On le lui a fait répéter.

Ce n'est pas assez que d'avoir loué en particulier chacun des artistes éminents qui ont le droit de revendiquer la meilleure part dans l'éclatant succès de la matinée du gros Laurent. Il faut les remercier encore et confesser les droits qu'ils ont acquis à la reconnaissance de leur vieux camarade. La Comédie-Française doit tenir ici la première place. M. Perrin, administrateur général, avait donné les autorisations les plus larges, non seulement pour l'interprétation d'une pièce, mais pour tous les sociétaires et pensionnaires, sans autre condition que leur acquiescement personnel. Cet acquiescement, M. Got l'a donné le premier ; c'était agir en homme d'esprit et en homme de cœur, tel qu'on l'a toujours connu. M. Delaunay a repris pour cette circonstance un rôle qu'il ne joue que rarement à la Comédie-française ; quant à M^me Emilie Guyon, elle s'était offerte la première sans consulter personne ; c'est sa démarche primesautière qui avait suggéré l'idée de donner *la Joie fait peur*, où elle est si pathétique et si vraie dans le rôle de M^me Desaubiers.

L'Odéon avait offert tout son répertoire, et l'aimable M. Duquesnel avait pris à sa charge tous les frais afférents à la participation de son théâtre dans la représentation.

Du reste, ce n'était de tous côtés qu'un assaut de dévouement, aussi fraternel que désintéressé ; pas de rivalités, pas de prétentions ; nulle exigence qui ressemblât à un calcul personnel. Ces charmantes femmes, qu'on se figure volontiers comme tourmentées par des visées d'orgueil, disaient toutes aux organisateurs de la matinée : « Choisissez vous-mêmes

nos morceaux, notre place dans le programme, faites-nous chanter avec qui vous voudrez, et placez nos noms sur l'affiche en tel caractère et dans tel ordre que vous voudrez. »

La journée d'aujourd'hui est précieuse à bien des titres pour le journal où je publie ces lignes. Le *Figaro* a toujours été l'ami des artistes ; c'est sa vocation et c'est sa voie. Les artistes le comprennent ainsi et, voilà pourquoi, oublieux des critiques quelquefois sévères et des polémiques quelquefois passionnées, ils lui ont donné aujourd'hui une marque si éclatante de leur estime et de leur attachement.

CCCCXVII

Odéon (Second Théatre-Français). 22 décembre 1876.

RACINE SIFFLÉ
Comédie en un acte en vers, par M. Pierre Elzéar

LA BELLE SAINARA
Comédie japonaise en un acte en vers, par M. Ernest d'Hervilly.

Ecrite pour célébrer l'anniversaire de la naissance de Racine, la petite comédie de M. Pierre Elzéar est traitée avec plus de soin et de développements que n'en comportent d'ordinaire ces sortes d'improvisations, dont l'à propos fait le principal mérite.

M. Pierre Elzéar saisit Racine au vif de son chagrin, au lendemain de la chute de *Phèdre*, sifflée par une cabale que conduisaient la duchesse de Bouillon et le duc de Nevers. La blessure du poète est aggravée par la douleur de l'amant ; car la Champmeslé, se dé-

sintéressant de la querelle littéraire et désertant la cause du poète qui l'aimait à la folie, s'est acquis, aux prix d'une trahison, l'indulgence et les louanges de Visé, le rédacteur du *Mercure galant*. Un ami fidèle de Racine, le marquis de Fenestranges, profite de l'accablement du poète pour l'arracher aux perfides amours de théâtre et le rattacher à la vie de famille. Prévenue par le marquis, une jeune fille, une orpheline, Catherine Romanet, que Racine avait déjà remarquée, vient consoler le poète trahi et méconnu : « Un jour, » dit-elle,

> Un jour — c'était au fond de notre vieux jardin —
> Nous lisions tous les deux *Bérénice*. Soudain,
> Laissant tomber le livre, et muets l'un et l'autre,
> Vous avez doucement pris ma main dans la vôtre.
> Cet instant de silence a fait notre amitié ;
> Dites, ce jour béni, l'avez-vous oublié ?

RACINE

> Ah ! ce jour, il est seul resté dans ma mémoire !
> A quoi bon le combat pour une vaine gloire ?
> J'y renonce à jamais, et j'ouvre enfin les yeux.
> Vous m'avez converti : je brise mes faux dieux.

Cette façon d'expliquer la retraite et le mariage de Racine est vraisemblable. Il est de fait que le mariage de Racine suivit de près la chute de *Phèdre* et commença le long silence qu'il ne devait rompre qu'au bout de douze ans par la composition d'*Esther*.

La pièce de M. Pierre Elzéar, agréablement rimée, spirituellement agencée, et très bien jouée par MM. Porel, Grandier, Valbel, Montbars, Mmes Crosnier et Volsy, a beaucoup réussi ; elle pourrait bien survivre à l'occasion qui l'a fait naître.

* *
*

Aimez-vous le Japon ? On en a mis partout, dans les albums d'abord, puis dans les ajustements des dames ; enfin le théâtre est pris d'assaut par le japonisme ; *Kosiki* et *la belle Saïnara* commencent un cycle dont on ne peut encore prévoir ni l'étendue ni la portée.

Rien de plus simple que le cabinet de travail du poète Kami ; des nattes partout, des murs de papier, des meubles de bambou, des lanternes de féerie, et, pour communiquer avec l'extérieur, une fenêtre circulaire comme l'ouverture d'un pigeonnier. Lorsque le rideau se lève sur ce *home* japonais, avec lequel les écrans, les paravents et les tasses à thé nous ont familiarisés, le public se croit transporté à Yeddo ou à Nangasaki. Cependant le poète Kami a dépassé les neuf mille premiers vers du poème qu'il consacre à la belle Saïnara sans avoir pu toucher son cœur de roche.

Il est amusant et charmant, ce poète Kami ; doux, timide, pur comme l'eau des lacs, pédant comme un livre de classes, il résiste aux œillades assassines de la danseuse Musmé, comme aux menaces insolentes du soldat Taïphoun ; enfin, pour plaire à Saïnara, il consent à prêter à l'oncle de sa belle huit cent trente itzibous, fruit de ses économies. Ces huit cent trente itzibous, qui font cent vingt sacs de riz, Kami les destinait à l'impression de son poème. Mais périsse la gloire du poète et que l'oncle Kash soit sauvé !

Heureusement pour le bon Kami, tout cela n'était qu'une épreuve ; l'effrontée danseuse Musmé et le cruel soldat Taïphoun sont tout simplement deux dames de Yeddo, qui ont joué la comédie pour le compte de leur amie Saïnara. La belle Japonaise, pareille à un camélia blanc, voulait s'assurer d'un mari fidèle, brave et généreux. Kami sera le plus heureux des Japonais.

Cette fantaisie, exécutée par un homme de beaucoup d'esprit avec le pinceau délié d'un poète digne d'écrire des poèmes de vingt mille vers sur du papier de soie, a donné au public de l'Odéon l'impression d'une boisson fraîche et délicate relevée par le parfum d'une indéfinissable étrangeté. Cela dure vingt minutes, et cela concentre les sensations d'un voyage de six mille lieues.

Ecoutez les dernières paroles de Kami, qui se croit voué à la mort des braves. Ces adieux, à la fois touchants et précieux, naturels et bizarres, donnent une idée complète de la forme exquise et cherchée dans laquelle M. d'Hervilly tourne ses vers ouvragés :

> ... Mais le temps passe; achevons mon poème.
> Il faut que sur le cœur de mon cadavre blême
> On le trouve demain. Belle Saïnara !
> En serez-vous touchée ? Et qui l'éditera?
> Allons, mon cher pinceau, seul ami du poète,
> En route ! Et que le jour seulement nous arrête.
> Allons, ce soir encor léger, tendre et joyeux,
> Voltige, ô mon pinceau, sur le papier soyeux,
> Ta pointe m'apportant un mot comme une proie;
> Telle, sur un étang uni comme la soie,
> Voltige l'hirondelle un moucheron au bec !
> Demain je serai mort, et toi tu seras sec...

M. Porel représente le poète Kami, au front rasé, avec la parfaite aisance d'un lettré qui aurait contemplé toute sa vie le volcan sacré Fousihama. Chaque fois que Kami vient d'improviser un madrigal, il ouvre brusquement son éventail d'un petit coup sec qui signifie : « Attention ! les *concetti* vont voltiger sur « mes lèvres ! » Ce petit rôle de Kami est une des meilleures créations de l'excellent Porel.

Mmes Antonine, Chartier et Gravier sont les trois grâces de ce petit Olympe japonais.

La mise en scène est tout à fait charmante, et les

costumes sont d'une richesse non moins réjouissante que leur exactitude. Il y a pour les peintres et pour les couturières de quoi rêver longtemps devant ces quatre costumes, la tunique de Porel, l'uniforme de M^{lle} Gravier, la robe brodée de M^{lle} Antonine, et les jupes lamées d'or de M^{lle} Chartier, la danseuse Musmé.

CCCCXVIII

Porte-Saint-Martin. 23 décembre 1876.

Reprise de LA REINE MARGOT

Drame en cinq actes et treize tableaux, par MM. Alexandre Dumas
et Auguste Maquet.

La prodigieuse beauté de Marguerite de France, reine de Navarre et de France, fille de Henri II et femme de Henri IV, nous est attestée par cette exclamation de M. de Laské, ambassadeur de Pologne à la cour du roi Charles IX : « Je ne veux plus rien voir « après cette beauté ! » et par cette pensée de don Juan d'Autriche, fils de Charles-Quint : « Encore que « cette beauté royale soit plus divine qu'humaine, « elle est mieux faite pour perdre et damner les « hommes que pour les sauver. » La belle Marguerite, Margot, comme l'appelait son frère Charles IX, se perdit-elle elle-même en essayant de guérir les blessures faites par ses yeux, ou bien garda-t-elle intactes la foi de l'épouse et la dignité des races royales? C'est un problème non encore éclairci.

Brantôme, si peu respectueux pour les grandeurs humaines et pour les réputations féminines, ne parle

de la reine Marguerite qu'avec une profonde vénération; il aurait pu, s'il eût partagé l'opinion des calomniateurs de cette belle princesse, la placer dans sa galerie des *Dames galantes;* mais, loin de là, c'est à elle qu'il réserve la meilleure place parmi ses *Dames illustres.* Le seigneur de Bourdeilles se serait certainement mis fort en colère contre les romanciers qui donnent M. de La Mole pour amant à Marguerite de France.

Il faut convenir, cependant, qu'entre les panégyristes et les détracteurs, Dumas et Maquet avaient le droit de décider suivant leur conviction particulière et d'adopter la version la plus attachante en même temps que la plus dramatique. Ils se virent toutefois obligés d'y mettre un peu du leur, ou, du moins, de relier aux prétendues amours de la reine Margot avec La Mole des incidents qui concernent réellement d'autres personnages.

Par exemple, il est très vrai qu'un gentilhomme gascon, poursuivi dans la nuit de la Saint-Barthelémy, pénétra dans le Louvre, et vint tout sanglant se jeter sous le lit de la reine de Navarre. Mais ce gentilhomme n'était pas M. de La Mole; il s'appelait Levan, de la maison de Lévis.

Mais pourquoi discuter avec son plaisir? Le roman de *la Reine Margot*, publié dans le feuilleton du journal *la Presse* en 1845, a charmé des millions de lecteurs, et garde encore aujourd'hui l'attrait irrésistible d'un récit plein de verve, de jeunesse et de flamme. Découpée en tableaux scéniques par la main de ses propres auteurs, *la Reine Margot* inaugura avec éclat l'ouverture du Théâtre-Historique, le 20 février 1847. Mélingue, Rouvière, Lacressonnière et Bignon tenaient les principaux rôles d'hommes; Mme Person, toute jeune alors, avait consenti à se grimer en reine-mère; Mmes Perrier, Rey, Atala Beauchêne, et cette

charmante Pauline Maillet, morte à la fleur de l'âge, jouaient Marguerite, M^me de Nevers, M^me de Sauve et Jolyette.

Je n'ai pas à comparer les talents disparus avec ceux qui ont hier recommencé, pour un nouveau bail, le succès de *la Reine Margot*. Je me borne à une impression générale : la troupe du Théâtre-Historique jouait plus rapide et plus chaud, plus incisif et plus fort. M. Taillade, seul, se tient à peu près dans le ton de Rouvière, le créateur de Charles IX. Il produit un grand effet dans la scène où le roi, découvrant qu'il a été empoisonné par un livre de chasse, se jette sur René le Florentin et lui arrache son secret en le menaçant du supplice.

Sauf la nuance que je viens d'indiquer, l'interprétation est, d'ailleurs, fort satisfaisante. M. Dumaine a la rondeur et la prestance nécessaires pour le rôle de Coconnas; on a remarqué la scène de la déclaration de La Môle, fort bien dite par M. Angelo; la nature de M. Paul Deshayes l'oblige à mettre très en dehors le caractère d'Henriot de Navarre, quoique les auteurs lui eussent donné plus de réflexion et de calcul que d'expansion abandonnée. Le rôle du bourreau Caboche est bien compris et bien rendu par M. Laray.

M^mes Dica Petit, Bianca, Patry, Judith et Charlotte Raynard ont été fort applaudies dans leurs rôles respectifs.

La Reine Margot comporte douze décorations différentes; il en est une qui mérite d'être signalée, c'est la forêt de Saint-Germain pendant la chasse royale, très bien construite et pittoresquement éclairée; les autres, représentant presque toutes des appartements, manquent de style; l'architecture du temps des Valois est cependant fort caractérisée et, par cela même, facile à reproduire décorativement.

La mise en scène, quoiqu'importante et variée, a

paru en retard sur les progrès accomplis par d'autres théâtres, à commencer par la Comédie-Française et l'Odéon. Le public ne se contente plus de meubles rares peints sur une toile de fond ; il lui faut de vrais meubles, munis de vrais tiroirs s'ouvrant avec de vraies clefs ; il s'étonne de voir briller, dans la cheminée monumentale du cabinet de Catherine de Médicis, un feu peint à la détrempe derrière des landiers de carton.

Cependant, soyons justes ; ces exigences du goût moderne doivent être réservées pour les pièces nouvelles ; elles sont matériellement inapplicables à des œuvres aussi étendues que la *Reine Margot*, qui durent de sept heures et demie du soir à une heure du matin. L'emploi de bibelots fragiles et coûteux dans la mise en scène d'une pareille machine allongerait démesurément les entr'actes et ne permettrait plus au spectateur de rentrer avant l'aube.

Encore une observation. Il y a trop de musique d'orchestre ; la jolie scène d'amour entre La Mole et Marguerite est littéralement confisquée par les chanterelles qui exécutent d'insupportables romances, au détriment du drame et des acteurs. Il faudra soigner cela.

CCCCXIX

THÉATRE HISTORIQUE. 30 décembre 1876.

UN DRAME AU FOND DE LA MER
Pièce à grand spectacle, en cinq actes et six tableaux, par M. Ferdinand Dugué.

Le drame de M. Ferdinand Dugué a été découpé scène à scène dans le récit de M. Richard Cortambert

qui porte ce même titre : *Un Drame au fond de la Mer*. Le petit roman de l'écrivain géographe, raconté un peu à la diable, contient des situations émouvantes qui devaient tenter un dramaturge.

Le gros du drame, le voici.

Trois ingénieurs, un français nommé Henri de Sartène, un américain nommé James Norton, et un individu de nationalité indécise nommé Karl, s'embarquent sur le *Great Eastern* pour poser le premier câble transatlantique.

Il y a rivalité d'amour entre les deux premiers, qui aspirent l'un et l'autre à la main de miss Emily ; quant au troisième, il projette simplement la rupture du câble, dans un intérêt de rivalité internationale, à ce que j'ai cru entendre ; mais j'avoue que cette partie des rouages intérieurs du drame m'échappe totalement.

Le déroulement du câble s'accomplit avec succès, lorsque, arrivés par le cinquantième degré de latitude, les ingénieurs constatent sa rupture soudaine. On se trouve précisément dans les parages où, six mois auparavant, le vapeur *Washington* périt par suite d'un incendie qui coûta la vie à sir Reginald et à sa femme, le père et la mère d'Emily.

Dès que la rupture, qui a été préparée par Karl, est connue, on fait stopper le navire ; Henri de Sartène décide qu'il y a lieu de descendre en scaphandre dans les profondeurs de la mer, pour y rechercher le bout du câble et le ressouder au moyen de l'opération simple et prompte qu'on appelle *épissure*. Norton accompagne nécessairement Henri, ainsi qu'un brave homme de matelot français, dévoué à M. de Sartène et qu'on appelle Aristide Friquet.

C'est ici que se place un décor ou plutôt une suite de décors très curieux et très réussis, en dépit d'un accident survenu à la lumière électrique et qui nous a

privés ce soir de quelques-unes des transformations annoncées. L'œil du spectateur voit le niveau de la mer s'élever successivement vers les frises du théâtre et disparaître de manière à donner l'illusion d'une descente dans les abîmes de l'Océan. On voit passer des poissons de toutes couleurs et de toute grandeurs, des thons, des saumons, des pieuvres; puis, à travers la région des plantes marines, on arrive jusqu'au fond de la mer. Ici le spectacle est vraiment saisissant. Les débris informes et rongés de la carcasse du *Washington* reposent inclinés sur un lit de roches; on aperçoit des cadavres raidis et comme desséchés par les sels marins. Parmi eux se dessine un groupe lugubre : sir Réginald, tenant encore sa femme Ellen embrassée. Sur les genoux de la morte repose la cassette qui contenait leur fortune, deux millions de diamants.

C'est parmi ces tristes épaves que descendent, le long d'une échelle de corde, les quatre plongeurs revêtus du scaphandre et ne communiquant plus avec le monde extérieur que par les longs tubes de caoutchouc qui leur envoient l'air respirable et chassent les gaz expirés.

Pendant que les ingénieurs sont à la recherche du câble, le misérable Karl ose voler la cassette précieuse; surpris en flagrant délit par Henri de Sartène, il coupe d'un coup de hache le tube d'aération, et les flots emportent le malheureux Henri, enfermé dans son scaphandre comme dans un tombeau flottant. Le matelot Aristide qui a vu ce nouveau crime s'efforce vainement d'arriver jusqu'à l'assassin dont les traits sont masqués par le casque à lentilles de l'appareil de sauvetage. Le rideau tombe là-dessus. Ici finit le drame au fond de la mer

Les deux derniers tableaux sont remplis par les recherches judiciaires dirigées contre le coupable. Les indices les plus écrasants se réunissent pour accabler

James Norton; Henri et lui aimaient la même jeune fille; Norton a fait entendre des menaces violentes contre son rival; Norton, fils du marchand de pierreries qui avait réalisé en diamants la fortune de sir Réginald, connaissait l'existence de la cassette. Bref, James Norton est à deux doigts de la potence que dresse pour lui la justice irlandaise, car le *Great Eastern* étant revenu mouiller à Valencia, le prévenu a été traduit devant la cour d'assises de Limerick.

Mais le retour de Henri de Sartène change la face des choses; Henri, recueilli par des pêcheurs, au moment où l'asphyxie le gagnait, vient de reconnaître et de proclamer l'innocence de James Norton, à qui il offre la main de miss Emily comme il lui offrirait une boîte de londrès ou de partagas. Karl, saisi à son tour par les constables et les policemen, se fait justice en se précipitant dans la mer du haut d'une falaise escarpée.

La dernière partie du drame de M. Ferdinand Dugué n'est pas la meilleure; les éléments d'intérêt n'y manquent pas, mais les effets se succèdent au lieu de se combiner; ce sont des fusées qui partent l'une après l'autre au lieu de composer un bouquet final.

Néanmoins, le succès du *Drame au fond de la Mer* a été très grand; l'incendie du *Washington*, le pont du *Great Eastern*, enfin la descente du scaphandre, le vol et le meurtre parmi les débris du paquebot et les cadavres livides des noyés, ont produit une grande impression et feront courir tout Paris. Le public aime, d'ailleurs, le genre à demi scientifique dans lequel excelle M. Jules Verne et qui a déjà fourni à la Porte-Saint-Martin l'interminable succès du *Tour du Monde*.

Le drame de M. Ferdinand Dugué a trouvé des interprètes intelligents et chaleureux dans MM. Maurice Simon, Montal, Chelles, Bouyer, Tissier et Gabriel. Les dames sont bien faibles; c'est de leur sexe.

Théatre du Gymnase. Même soirée.

UNE DATE FATALE
Comédie en un acte, par M. Quatrelles.

Lorsque M. Saint-Germain est venu jeter au public le pseudonyme de Quatrelles, sous lequel se cache à demi l'esprit charmant et délicat de M. Ernest Lépine, il s'est exprimé ainsi : « Mesdames et Messieurs, *la petite comédie*, etc. »

Est-ce une comédie, même petite? On ne saurait se risquer à l'affirmer. C'est plutôt une causerie charmante, entre mari et femme, une scène de salon, un proverbe dans le genre de Carmontelle, c'est un rien exquis. Le public lui a fait un accueil aussi aimable que mérité.

Mlle Legault, en toilette de bal, était charmante, et M. Saint-Germain, très naturel et très comique, surtout dans ses tentatives d'apprenti député, s'est fait vivement applaudir.

Théatre du Chateau-d'Eau. Même soirée.

LE DRAPEAU TRICOLORE
Drame en dix tableaux, par M. Georges Bell.

A deux heures précises du matin, le rideau n'est pas encore levé sur la grande bataille qui doit terminer le drame militaire du Château-d'Eau.

23.

Voici ce qu'un autre moi-même m'a raconté :

Un certain Waterly, dont le père a été fusillé comme espion par ordre d'un conseil de guerre présidé par le maréchal Brune, fait assassiner celui-ci par vengeance dans la fameuse hôtellerie d'Avignon. Une troupe d'officiers français, compagnons du maréchal Brune, passent dans les Indes, y combattent sous les ordres du rajah de Lahore, et y sont poursuivis par le même traître, qui leur dresse mille embûches. Prétexte à combats et à fusillades. Beaucoup de tirades, beaucoup d'entr'actes ; peu de succès.

TABLE DES MATIÈRES

L'Affaire Fauconnier.	365
L'Alerte	305
L'Ami Fritz	368
Amleto.	21
Amour et Amourette.	243
Andrette	295
Le Bal du Sauvage.	151
Barbe d'or.	188
Le Baron de Valjoli.	25
Le Bâtard.	245
Bellerose.	85
La Belle Saïnara.	390
La Bergère des Alpes	192
La Berline de l'Emigré.	193
Les Bêtises d'hier	66
Les Bohémiens de Paris	335
Le Bois du Vésinet.	76
Le Bourgeois Gentilhomme	103
La Chambre ardente	6
Le Charmeur.	124
Châteaufort	238
Les Chevaliers de la Patrie	144
Le Cid.	52
Les Cinq filles de Castillon	241
Les Compensations.	276
La Comtesse de Lerins.	319

La Comtesse Romani	346
Concours du Conservatoire	248
Coq Hardy	299
La Corde au col	216
Les Coups de Canif	218
Le Courrier de Lyon	160
La Cousine Octavie	338
Le Crime de Villefranche	297
La Crise de M. Verconsin	258
Les Curieuses	124
Le Dada	142
La Dame aux Camélias	7
Les Danicheff	90 et 275
De Bric et de Broc	119
Déidamia	553
Le Diplomate	353
Les Dominos roses	181
Le Donjon des Etangs	78
Le Drame de Carteret	315
Le Drapeau tricolore	401
Les Echos d'hier	80
L'Eclat de rire	264
Les Erynnies	202
L'Espion du Roi	206
L'Etrangère	126
La Fée aux chansons	28
Les Femmes terribles	213
Ferréol	40
La Fille du Clown	338
Le Fils de Chopart	63
François le Champi	351
Le Freyschütz	231
Fromont jeune et Risler aîné	278
Gaspardo le Pêcheur	100
Georges Dandin	332
Le Grand Frère	332
L'Hôte	351
L'Hôtel Godelot	198
Jean la Poste	179
La Jeunesse des Mousquetaires	73
Les Jolies Filles de Grévin	235
Kean	33
Le Livre de Passé	377
Lord Harrington	152
Louis XI	226

TABLE DES MATIÈRES

Loup, y es-tu ?	363
Macbeth	70
Madame Caverlet	108
Mademoiselle Didier	310
La Maison du Pont-Notre-Dame	162
La Maîtresse légitime	54
Marceau	272
Le Mariage de Tabarin	190
Les Mariages riches	359
Les Mirlitons	186
Le Miroir magique	264
La Misère de Corneille	340
Miss Multon	120
Molière à Auteuil	98
Monsieur de Pourceaugnac	167
Les Mystères de Paris	219
Le Naufrage de la Méduse	117
Nerone	115
Nos Alliées	377
L'Obstacle	380
L'Ombre de Déjazet	324
L'Oncle à espérances	154
On demande une femme honnête	374
Oscar ou le Mari qui trompe sa femme	18
Otello	10
Paul Forestier	328
Perfide comme l'onde	359
Petite Pluie	55
Les Petits Cadeaux	146
Le Philosophe sans le savoir	1 et 157
Pierre le Noir ou les Chauffeurs du Nord	51
Pif-Paf	15
Le Premier Tapis	175
Les Projets de ma Tante	24
La Pupille	324
Racine sifflé	390
Regina Sarpi	59
La Reine Margot	394
Le Repentir	305
Le Roi Dort	165
Romeo e Giulietta	87
Rome vaincue	286
Le Salon au cinquième étage	262
Les Scandales d'Hier	36
Les Sept Châteaux du Diable	308

La Sortie de Bal.	175
Spartacus.	222
La Timbale	84
La Tireuse de Cartes.	89
Un Drame au fond de la Mer.	397
Une Date fatale.	401
Une Semaine à Londres	214
La Vénus de Gordes	29
Le Verglas	175
Les Vieux Amis.	170
Vingt ans après	148
Le Voyage à Philadelphie.	260

www.ingramcontent.com/pod-product-compliance
Lightning Source LLC
Chambersburg PA
CBHW051354220526
45469CB00001B/243